BARBARA DE ANGELIS está entre los maestros más influyentes de nuestro tiempo en el campo del crecimiento personal y espiritual. Durante los últimos veinticinco años, ha llegado a decenas de millones de personas en todo el mundo con sus mensajes positivos sobre el amor, la felicidad y la búsqueda de significado en nuestras vidas.
Es la autora de catorce libros, publicados en más de veinte idiomas, que incluyen los bestseller *Secretos de los Hombres que Toda Mujer Debería Saber (Secrets About Men Every Woman Should Know)*, *Sopa de Pollo para el Alma de la Pareja (Chicken Soup for the Couple´s Soul)* y *¿Eres Mi Media Naranja? (Are You the One for Me?)* Barbara ha presentado sus propios programas de televisión en las cadenas CNN, CBS y PBS, y ha producido y protagonizado su galardonado publirreportaje *Making Love Work*.
Vive en Santa Barbara, California.

POR FAVOR, VISITA WWW.BARBARADEANGELIS.COM

¿Cómo Llegué Acá?

Secrets About Men Every Woman Should Know
Secrets About Life Every Woman Should Know
How To Make Love All the Time
Are You the One for Me?
Confidence: Finding It and Living It
Passion
Ask Barbara: The 100 Most Asked Questions
About Love, Sex, and Relationships
What Women Want Men To Know
Real Moments: Discover the Secret of True Happiness

¿Cómo Llegué Acá?

*Estrategias para Renovar la Esperanza y la Felicidad
al Enfrentar lo Inesperado en la Vida y el Amor*

BARBARA DE ANGELIS

Traducido del inglés por Rosana Elizalde

 Una rama de HarperCollins*Publishers*

A la memoria de

Luna,

mi diosa luna,

mi amiga de siempre,

mi maestra del amor

Agradecimientos

Los nombres de aquellos que me amaron, me guiaron, me apoyaron, me inspiraron, me respaldaron, me protegieron, me curaron y me nutrieron mientras escribía este libro estarán para siempre grabados en el lugar más sagrado de mi corazón.

Les rindo honor aquí con mi más profundo amor y gratitud.

Mis maestros y guías espirituales, divinos y humanos, visibles e invisibles, en este mundo y en el más allá, especialmente Maharishi Mahesh Yogi, Gurumayi Chidvilasananda, Baba Muktananda y Swami Kirpananda y Chalanda Sai Mai Lakshmi Devi por las iniciaciones místicas, los mares de gracia y los despertares deseados.

Mi incomparable asistente, Alison Betts: por saltar con valentía mano en mano conmigo desde enormes acantilados, por seguirme lealmente por rutas no marcadas ni conocidas, por aprender de mí y ayudarme a aprender de ti, por tu impecable integridad y fortaleza de carácter que me hace sentir segura al apoyarme en ti, por las lágrimas íntimas que derramamos juntas, y especialmente por compartir mis triunfos secretos que nadie más sabrá siquiera celebrar.

Mi madre, Phyllis Garshman, por enseñarme el verdadero significado de la devoción y por ser una constante fuente de amor incondicional; y Dan Garshman, por adorar a mi madre sin reparos y por estar orgulloso de mí a través de todos mis altos y bajos.

Mariarosa Ortega de Muller y Walter Muller, por sostenerme con brazos amorosos, cuidándome como a una hija y ayudándome a lograr lo que una vez parecía imposible.

Harvey Klinger, mi brillante agente literario, por dos décadas de invalorable apoyo, consejo, amistad, toque humorístico y tanto más.

Todo el mundo en St. Martin´s Press: mi directora editorial, Rally Richardson, por darme la oportunidad de compartir el mensaje y la sabiduría de este libro con tanta gente; mi editora, Diane Reverand, por ampararme bajo tus protectivas alas, por compartir generosamente tu abundante experiencia y pericia y por tu comprensiva paciencia mientras yo esperaba que este libro naciera; John Murphy, Matthew Baldacci, James Di Miero, Steve Zinder, Regina Scarpa, David Rotstein, Gregg Sullivan, Michelle McMillian, Mark Steven Long y todo el resto del equipo que han trabajado tan duro para apoyar este libro.

Tom Campbell, por ser el más maravilloso de los vecinos, e inspirarme con tu firmeza, centro y coraje; y Target, por visitarme siempre justamente cuando necesito una dosis de amor de gatito.

Gail Schlachter, por este mágico santuario allá arriba de la montaña que ha nutrido mi alma y me ha dado el más adorable vientre del cual nació este libro.

Mis chicas fabulosas de la Universidad de California en Santa Barbara: Helena Lor, Lindsay Watson y Jennifer Terry, por cuidarme tanto a mí como a "los chicos" cuando estaba encerrada en mi habitación escribiendo todo el año.

Ruth Cruz, por todas las formas en que eres parte de mi familia.

Lorin Roche, por siempre y sólo ver quién soy realmente yo y recordármelo con tanta lealtad y dulzura durante los últimos treinta años.

Amanda Kamsler, mi ángel australiano, por ser mi hermana, mi confidente, mi compañera en mi camino y mi propia línea directa de consejo nocturno.

Bobbee Kellner, por el inestimable regalo de tu amistad y por milagrosamente estar en Santa Barbara para darme la bienvenida en mi nueva vida.

Marilyn Tam, por ser una amiga tan sabia y querida cuya serena presencia y generoso espíritu me inspira para siempre ver lo más alto.

Daisy White, por un vínculo cuyo regalo nos asombra a ambas.

Judith Light, por la unidad que trasciende el tiempo.

Marissa Moran, por mantener mi consciencia centrada en la Luz y por entregarme mensajes cósmicos con tanto amor.

Karin Chesley, por una sanación profunda y un reencuentro tan perfectamente a tiempo.

Dr. Sat Kaur Calza por señalarme el camino a casa.

Todos mis otros seres queridos cuyo amor alimenta mi corazón ya sea que estemos juntos o separados: Lynn y Norman Lear, Jack e Inga Canfield, Eric Dahl y Barbara Holdrege, Robyn Todd y David Steinberg, Gay y Kathlyn Hendricks, Pam Kear, Sandra Crowe, Michael De Angelis, Stella Der, Debra Poneman y Sandy Jolley.

Gracias especiales a Robbie Gass, Jim Brickman, Chris Spheeris, Josh Groban, Gary Malkin, Michael Stillwater, Deuter, Riley Lee, Kathy Landry, Yanni, Peter Katar, R. Carlos Nakai, Stephen Halpern, Erik Berglund, Gerald Jay Markoe, Suzanne Cianni y Secret Garden cuya hermosa música escuché día y noche mientras escribía. Sus exquisitas composiciones se convirtieron en la banda sonora emocional que mantuvo mi corazón abierto, permitiéndome recibir la sabiduría que brotaba a través de mí hasta estas páginas.

Mis adorables bendiciones, Bijou y Shanti, ahora más que nunca: por su amor tan puro y precioso estoy segura de que son ángeles disimulados en pequeños perros blancos, aquí para recordarme cómo debe de ser el cielo.

Y más que nada, para mi amado Paul: sin ti, no habría libro, ni el coraje que se necesita para escribirlo, ni ninguna de las lecciones que contiene, ni la inimaginable felicidad que he descubierto a tu lado. No hay palabras en la tierra que describan un amor que es tan divino.

Contenido

Introducción *xvii*

PRIMERA PARTE
¿Cómo Llegaste Acá?

1. Cavando Profundo en Búsqueda de Sabiduría *3*
2. Momentos Cruciales, Transiciones y Llamadas
 que nos Despiertan *33*
3. Perderse en el Camino Hacia la Felicidad *62*
4. Jugando a las Escondidas con la Verdad *87*
5. Desconectarse y Congelarse: ¿Dónde quedó
 la Pasión? *116*
6. ¿Puede mi Verdadero Yo Ponerse de Pie, Por Favor? *139*

SEGUNDA PARTE
Encontrando Tu Camino a Través de lo
Inesperado

7. De la Confusión a la Claridad, del Despertar a la Acción *167*
8. Hacer el Duelo de la Vida que Pensaste que Tendrías *203*
9. Avanzar Sin Mapa: Convertir Callejones Sin Salida
 en Entradas *233*

Tercera Parte
Caminos Hacia el Despertar

10. Encontrar el Camino de Regreso a la Pasión 263
11. Ingresar al Tiempo de Tu Sabiduría 278
12. Arribar al Sitio Sin Lugar 294

Introducción

No conozco un alma que no haya sido maltratada
No tengo un amigo que se sienta relajado
No sé de ningún sueño al que no hayan destrozado
O no haya sido puesto de rodillas.
Paul Simon, *"Melodía Americana"*

Todos nos encontramos, tarde o temprano en nuestras vidas, enfrentados a lo inesperado. Llegamos a lugares en los que nunca planeamos estar, afrontando obstáculos que no esperábamos encontrar, sintiendo emociones que no esperábamos sentir. No reconocemos el destino en el cual nos encontramos como uno al que hayamos elegido viajar, y sin embargo, allí estamos. De algún modo nuestro plan para que las cosas resultaran de alguna determinada forma ha sido reemplazado por una serie de circunstancias que nunca podríamos haber imaginado, y menos aún deseado:

- Una relación que pensamos duraría para siempre se termina, y de repente nos encontramos dolorosamente solos.
- Un trabajo con el que contábamos desaparece, y nos sentimos perdidos, sin objetivos ni dirección.
- Nuestra salud o la de un ser querido, que siempre ha sido buena, se ve amenazada por alguna enfermedad o dolencia.
- Acontecimientos que están fuera de nuestro control destruyen nuestro bienestar económico.

O tal vez llega un momento en que vemos nuestra vida como realmente es en lugar de verla como queremos que sea. Para nuestro gran disgusto, nos damos cuenta de que es el momento de un cambio:

- Nuestra relación se ha vuelto desapasionada, y el sexo es algo que recordamos haber hecho meses o, aún, años atrás.
- Nuestro trabajo se ha vuelto algo que nos aburre totalmente o, peor, nos aterra.
- Tenemos la casa, la familia y el negocio por los que trabajamos tan arduamente, pero por alguna razón tenemos una sensación de insatisfacción y desconexión.

¿Qué está sucediendo? Estamos parados frente a frente a lo que equivale a una brecha, *la brecha entre lo que pensamos que seríamos y lo que realmente somos, entre nuestras expectativas respecto a lo que deseábamos que sucediera y lo que realmente ha sucedido, entre la vida que planeamos y la vida en la que vivimos.* Lo que hace a estos momentos tan difíciles y perturbadores no es simplemente que estamos enfrentando problemas o tiempos emocionalmente duros. Cada uno de nosotros se ha enfrentado con valor, ha batallado y sobrevivido a muchos desafíos en nuestras vidas. Lo que diferencia a estas experiencias especiales es que además de dolor hay una sensación de desconcierto, una especie de shock, una desconexión entre lo que pensábamos que sabíamos que era verdad y lo que realmente está ocurriendo. **Sentimos que despertamos como un extraño en nuestra propia vida.** No reconocemos el paisaje, las emociones o las circunstancias como algo que se asemeje a aquello que habíamos esperado. Y entonces nos sorprendemos a nosotros mismos preguntándonos: **"¿Cómo llegué acá?"** No nos llega ninguna respuesta inmediata. Es la presencia de esta pregunta y la ausencia de respuestas lo que nos sumerge de cabeza en una crisis espiritual y emocional.

. . .

"El mes pasado mi esposo me dijo que quería el divorcio. Después de quince años de matrimonio, todo se acabó. No puedo creer que lo esté perdiendo, que nuestra familia esté siendo despedazada. La casa, nuestros amigos y la vida que construimos, todo va a desaparecer. Estoy furiosa con él por haber destruido mi sueño. ¿Qué se supone que haré ahora? ¿Cómo me puede estar sucediendo esto a mí? ¿Cómo llegué acá?"

. . .

"He estado sintiendo pavor de ir a trabajar hace un tiempo, y finalmente me sinceré conmigo mismo: estoy deprimido porque odio lo que hago para ganarme la vida. No entiendo cómo me puede estar sucediendo esto; pasé años en la escuela de medicina estudiando para ser doctor, y he tenido una práctica realmente exitosa. Esto es lo que planeé hacer desde que era adolescente, y lo hago bien. Solo que ya no quiero hacerlo más. Estoy realmente asustado: no puedo empezar todo de nuevo a los cincuenta y seis años y con dos chicos en la universidad. ¿Cómo llegué acá?"

. . .

"Me acabo de comprar mi primera casa, pero eso me ha sumido en una profunda depresión: tengo cuarenta y dos años y todavía soy soltera, y aquí estoy, viviendo sola en esta hermosa casa. Esta no es la forma en que se suponía que sucederían las cosas para mí. Se suponía que a esta altura de mi vida yo viviría con el hombre de mis sueños y habría tenido hijos. ¿Cómo llegué acá?"

. . .

"Desde afuera, mi matrimonio parece perfecto. Tengo un maravilloso y exitoso marido y dos hijos estupendos. Pero me siento como si guardase un terrible secreto: mi esposo y yo no hemos tenido sexo por dos años. En algún lugar de nuestro camino juntos, perdimos nuestra pasión. Ahora vivimos como dos amables, pero célibes compañeros de habitación. Soy demasiado joven para no tener vida sexual. ¿Cómo llegué acá?"

. . .

Tal vez mientras lees esto ahora, la misma pregunta resuena en sintonía con algo dentro de ti. Tal vez sea una pregunta que todavía no se ha materializado en palabras en tu conciencia. Tal vez es más una sensación, una ansiedad que no puedes identificar, una inquietud indefinida, un sentimiento desconcertante de insatisfacción con tu vida, tu trabajo o tu relación. Sientes que algo no está totalmente bien, pero no sabes qué es.

O tal vez no hay ningún misterio respecto de lo que te está preocupando. Tal vez como las personas citadas aquí, tú, también, estás

frente a un cambio inesperado en el viaje de tu vida. Recuerdas haber partido con una idea clara del lugar al que querías ir, pero ahora miras el sitio al que has llegado, y no se parece en nada a lo que habías esperado. Esta no es la forma en que pensaste que resultarían las cosas. Esta no es la forma en que pensaste que te sentirías respecto de tu esposo o esposa, tu matrimonio, tu trabajo, tu vida. Como en un susurro desde las profundidades de tu ser, oyes la pregunta:

"¿Cómo llegué acá?"

Este libro es acerca de esa pregunta, y es una guía que te ayudará a descubrir la respuesta.

Es un libro acerca del poder que esta pregunta tiene para transformar profundamente tu vida y tus relaciones.

Es un libro sobre el reconocimiento y la comprensión de estas importantes transiciones, momentos decisivos y encrucijadas en tu vida, para que las puedas atravesar con menos miedo, confusión y culpa y con más armonía, dignidad y comprensión.

Es un libro acerca del sufrimiento que, sin saberlo, creas para ti mismo y el precio que pagas en el trabajo o en relaciones cuando esa pregunta te grita desde tu interior y tú la ignoras. Es acerca de cómo encontrar el coraje para formularte esa pregunta y prestarle atención a las respuestas que recibes.

Es un libro acerca de cómo evitar quedar atascado en lugares y etapas que deberían ser temporarias y sobre cómo usar esos lugares como un trampolín para la regeneración y el renacimiento.

Es un libro acerca de cómo formularte y responder esta pregunta te liberará del temor, la confusión y el dolor que tan a menudo nos mantienen atrapados en el pasado o estancados en el presente. Te liberará para que finalmente sigas adelante hacia una vida con una finalidad más clara, con más alegría, más satisfacción real y pasión renovada.

¿Qué haces cuando te das cuenta de que tu viejo mapa te ha llevado en una dirección en la que ya no deseas viajar? ¿Qué haces si llegas a una bifurcación en el camino y no sabes qué dirección tomar?

¿Cómo armas el mapa de la próxima parte de tu viaje? ¿Cómo rediseñas el proyecto de tu vida? ¿Cómo comienzas otra vez?

¿Cómo Llegué Acá? tiene un objetivo: encontrar el camino hacia la esperanza y la felicidad renovadas desde aquel lugar en que estés, cualquiera sea. Es acerca de abrir las entradas a la transformación personal que a menudo llegan disfrazadas de callejones sin salida. Te muestra las maneras en que puedes hacerte cargo de tus circunstancias, primero evaluando dónde estás, cómo tu mapa te llevó allí, y ocupándote en los temas que surgen al encontrarte en un lugar inesperado, ya sea en tu mundo exterior o en tu mundo interno. Actúa como un copiloto manual, que te guía a través de la densa maraña de pensamientos y emociones que a menudo debemos atravesar para poder emerger, del otro lado, tras un poderoso renacimiento. Te ayudará a entender el mapa que has estado usando, y te invita a elaborar uno nuevo al pasar de la pregunta *"¿Cómo llegué acá?"* a *"¿Cuáles son mis posibilidades?" "¿Qué hago ahora?" "¿Cómo sigo adelante?" "¿Adónde es que quiero ir?"* Y te dará el apoyo necesario para que descubras las respuestas.

. . .

Siempre he dicho que mis libros no vienen *de mí* sino *a través* de mí, ya que esa es mi experiencia. Yo no elijo el tema sobre el que voy a escribir; él me elige a mí. Es como si un libro se impusiera para ser escrito, llamándome desde donde sea que vengan los libros, abriéndose paso con decisión hasta mi conciencia para exclamar: *"¡Aquí estoy! Presta atención a todo lo que tengo para decirte y escríbelo con cuidado."* Para mí, escribir un libro siempre ha sido una respuesta a ese llamado.

¿Cómo Llegué Acá? es un libro como esos, nacido a partir de una poderosa e insistente voz que exigía ser escuchada. Su mensaje es para mí, para ti y para mucha de la gente que conoces y amas. Es una guía para todos nosotros en este camino de auto- descubrimiento en estos cambiantes y turbulentos tiempos. Es el libro más importante que creo poder escribir, y uno con el que me identifico profundamente, ya que ha surgido de mi propio viaje lleno de experiencias, un viaje caracterizado por frecuentes transformaciones revolucionarias, tanto personal como profesionalmente.

No he tenido una vida fácil. Ha estado plagada de decepciones y desilusiones, acribillada por pérdidas y traiciones, y colmada de demasiadas ocasiones de tristeza y desesperanza. Me he visto obligada a aprender a navegar a través de lo inesperado una y otra vez y aún una vez más.

Sé qué se siente cuando la persona que amas te abandona sin explicaciones, para no volver nunca más. Sé cómo es estar tendida en la cama al lado de alguien que te amaba y sentir que se encoge cuando tratas de tocarlo. Sé cómo es haber compartido un sueño con alguien y ver con impotencia que ese sueño se hace trizas hasta no quedar nada. Sé cómo es trabajar duro en tu carrera para construir algo en lo que crees y ver que alguien viene y trata de destruirlo por completo. Sé cómo es perder las comodidades y abundancias que habías esperado disfrutar durante tantos años y preguntarte si alguna vez las volverás a tener. Sé cómo es enfrentarte cara a cara con circunstancias y acontecimientos que parecen horriblemente injustos, como si estuvieras siendo separado para recibir sufrimiento extra por algún Poder Universal. Sé qué se siente cuando nuestro corazón se desploma al darnos cuenta de que tendremos que empezar todo de nuevo, y no estás seguro de tener la energía, el coraje o la fe para empezar una vez más.

He conocido todos estos desafíos y más. Y por lo tanto, ya ves, fue por mi propia supervivencia emocional que me he tenido que convertir en experta en el cambio, para definir y comprender la mecánica de la transformación personal, para resolver cómo atravesar estas profundas transiciones sin desmoronarme y sin enloquecer. Cada vez que me entrevistan sobre mi carrera y me preguntan quién o qué cosa ha tenido la influencia más significativa en mi trabajo, siempre doy la misma respuesta, para gran sorpresa del entrevistador: "Las experiencias dolorosas: ellas me convirtieron en una experta en transformaciones." De ninguna forma considero a estas heridas, sufrimientos y desafíos como fracasos. Después de haber ayudado a cientos de miles de personas durante dos décadas, sé con absoluta certeza que lo opuesto es verdad: *Mi vida ha estado "llena de experiencias transformacionales" por una razón.*

. . .

Permíteme contarte una historia:

Muchos años atrás, cuando recién estaba empezando a dar seminarios para pequeños grupos de gente en Los Ángeles, un amigo mío me invitó a conocer a alguien de quien decía que era "un hombre fuera de lo común."

"Este tipo puede parecer excéntrico," me explicaba mi amigo, " pero realmente tiene un don: puede mirarte por sólo un minuto, y decirte cuál es la finalidad en tu vida."

Me intrigó esta afirmación y, siendo una estudiante de metafísica y de crecimiento espiritual, decidí que tenía que hacerle una visita a este interesante sujeto.

"¡No te arrepentirás!" me aseguró mi amigo.

La noche siguiente me llevó en su auto a un complejo de departamentos cerca del mar donde tuve que esperar por mi encuentro de dos minutos con docenas de otros curiosos perseguidores de la verdad.

Llegó el momento, y me introdujeron en una pequeña habitación en la que el místico vidente estaba sentado en un diván. Estaba vestido con un traje oscuro y de buena confección y tenía por ornamento un brillante reloj de bolsillo de oro. Para ser honesta, parecía más un pulcro caballero inglés bien alimentado que alguien que podía ver el destino de una persona. Me preguntó mi nombre y me dio la bienvenida, todo el tiempo mirándome intensamente a los ojos.

De repente, con voz profunda y retumbante, exclamó, "¡*Rinoceronte*!"

"*Rinoceronte*, ¿qué tiene que ver eso con mi propósito en la vida?" pensé dentro de mí. "¿Qué me está diciendo, que debería convertirme en zoóloga o ir a vivir a África? Estaba absolutamente perpleja y empecé a preguntarme si mi amigo me había jugado una broma.

"¿Disculpe?" respondí. Tal vez yo no había oído correctamente. Ciertamente él tenía un acento extraño. Quizás había dicho "Filosofía" y yo había oído "rinoceronte". Me podía identificar con esa respuesta. Ahora mi mente corría a mil kilómetros por hora. "*Rino*" algo. ¿Puede ser que haya dicho "rinoplastia?" ¿No era ése un término relacionado con una operación de nariz? Siempre me había gustado mi nariz. ¿Pensaba él que yo necesitaba cirugía de nariz?

"*Rinoceronte,*" exclamó nuevamente, interrumpiendo mi abstracción, esta vez con una enorme sonrisa. Sacudí mi cabeza, tratando de dar a entender que no tenía idea en absoluto sobre qué estaba hablando, y me levanté para retirarme cuando prácticamente gritó, "¡El cuerno! ¡El cuerno del rinoceronte! Eso es lo que eres, querida mía."

Volví a sentarme, "Por favor, explícame qué quieres decir," le pedí.

"*Tú eres el cuerno del rinoceronte, la parte que sobresale con vigor y precede al cuerpo. El cuerno va primero, ya sabes. El cuerno es fuerte, valiente, implacable. Explora lo desconocido y lo peligroso; perfora las barreras; remueve todos los obstáculos que hay en el camino del rinoceronte de modo que este pueda viajar con seguridad y a mayor velocidad. El cuerno hace frente a los problemas del camino, y le hace saber al cuerpo sobre esos problemas. Le ayuda a cambiar de dirección, lo protege de los peligros. El cuerno es el maestro, el cuerpo lo sigue. El cuerno se llena de marcas por salvar al cuerpo de la calamidad. El cuerno descubre la verdad en el camino de modo que el cuerpo pueda seguir adelante en libertad.*"

Escuché con fascinación todo lo que estaba diciéndome. De acuerdo a él, ése era mi propósito en la vida, ser el cuerno del rinoceronte. Me pareció entender parte de lo que estaba describiendo. Aún en esos primeros años de trabajo con la gente, tenía la impresión de que mis propias experiencias serían el corazón del conocimiento que tendría para ofrecerles a los otros. Recuerdo que pensaba que lo que él decía resonaba con algo de lo que sentía dentro de mí, pero no estaba segura qué era eso exactamente. De todos modos estaba contenta de haber venido a verlo. Mientras le agradecía y caminaba hacia la puerta, sacudió su dedo hacia mí con gran énfasis, gritando, "No lo olvides: ¡eres el cuerno!"

No lo olvidé, pero tampoco lo comprendí totalmente. Apenas sabía en ese momento que mi carrera como "cuerno" estaba comenzando.

Durante los próximos diez años, mi destino como maestra se desplegó de modos que no podría haberme imaginado. Además de escribir, dar conferencias y crear programas para televisión, fundé un gran centro de crecimiento espiritual en Los Ángeles al que venía gente de todo Norteamérica para participar en seminarios de

transformación. Una noche, cuando un seminario del fin de semana estaba a punto de concluir, se me acercó un hombre de la clase.

"Quisiera darte algo," comenzó a decir. "Es para agradecerte por todo lo que has pasado en tu propia vida. Si no hubieras sido tan valiente como para amar tan profundamente, y para empezar de nuevo sin importar cuántas veces habías sido decepcionada, nunca hubieras aprendido todas estas lecciones que nos has enseñado. Si no hubieras corrido tantos riesgos, y no hubieras deseado ser tan honesta, yo no estaría parado aquí sintiéndome tan inspirado. Vi esto en una casa de regalos y por alguna razón me hizo pensar en ti, tal vez porque tuviste las agallas para pasar por todo eso primero, de modo que pudieras enseñarnos acerca de ello a nosotros."

Extendió su mano, y en ella había un pequeño objeto grisáceo plateado hecho de peltre. **Era un rinoceronte.**

Sacudí mi cabeza con asombro, y tomé el rinoceronte que me ofrecía. Súbitamente, las palabras de aquel hombre peculiar atravesaron mi mente como un rayo, palabras en las que no había pensado por años:

"El cuerno va primero."

Parada allí en la sala de la conferencias, mirando hacia atrás, a los muchos años que habían pasado desde mi visita, de repente comprendí que el curioso hombre que había conocido había sido un sorprendente visionario después de todo. Él realmente había visto mi futuro y descubierto mi propósito en la vida. Todo lo que había dicho sobre el cuerno del rinoceronte había descrito con exactitud la realidad de mi vida. Una y otra vez yo había pasado por lecciones personales dolorosas, a menudo dramáticas, y después, a través de mi trabajo, había compartido la sabiduría que me había sido revelada de modo que otros no tuvieran que experimentar las mismas decepciones; yo había vivido con audacia y coraje, y tenía muchas heridas en mi corazón para mostrar debido a esto. Enseñé *no a pesar* de las experiencias en mi propia vida, *sino* a partir de las experiencias de mi propia vida. Antes que descalificarme a mí misma como maestra por los acontecimientos que distaban de ser perfectos en mi

historia personal, estaba profundamente agradecida a ellos, y usaba la sabiduría y claridad que adquiría para diseñar mapas emocionales, para pasarlas a otros, guiándolos a través de los complejos y desafiantes laberintos de los momentos difíciles de la vida.

El rinoceronte de peltre ha estado conmigo por más de quince años. Está sobre el escritorio de mi computadora, con el pequeño, pero fuerte cuerno apuntando orgullosamente hacia arriba. Me ha hecho compañía en muchas horas solitarias mientras escribía, contemplaba o creaba. Me está mirando en este preciso momento, recordándome quién soy.

Me he enterado de algunos datos sobre el cuerno del rinoceronte:

Se ha informado que tiene importantes propiedades medicinales, y aun mágicas, y que por esta razón ha sido objeto de gran valor por miles de años.

Se lo usaba para detectar la presencia de veneno y, por lo tanto, para proteger a quien lo poseía de todo daño.

Y si por casualidad se quiebra, crece otra vez tan bueno como si fuera nuevo.

¿Por qué he compartido esta historia contigo? Porque, ya sea que te des cuenta o no, tú, también, tienes un "cuerno de rinoceronte". Es la parte de ti que ha recomenzado aun después de tu fracaso. Es la parte de ti que ha amado aun después de que tú habías sido lastimado. Es la parte de ti que se zambulle de cabeza al cambio aun cuando tú estés aterrorizado. Es la parte de ti que busca a tientas tu camino hacia adelante en la oscuridad aun cuando no estás seguro adónde estás yendo. Es la parte de ti que es tu coraje: coraje para preguntar, coraje para tener deseos de oír las respuestas, coraje para mirar adentro, coraje para levantar este libro y desear que lo que leas te enseñe más acerca de ti mismo.

Honro ese coraje en ti. En las páginas que siguen, te ofrezco todo lo que he aprendido sobre cómo aprovechar tu propio coraje natural y usarlo para navegar a través de cualquier cosa que sea que estés enfrentando en tu viaje. **El cambio, la transición y la transformación en la vida no son solo cosas que te suceden. Son habilidades que**

realmente puedes aprender y dominar. En lugar de sentirte una víctima de las circunstancias, y desear y rezar para que las dificultades que estás enfrentando terminen pronto, puedes participar activamente en el proceso que estás atravesando y usarlo para lograr un crecimiento, entendimiento y despertar enormes.

Este conocimiento es lo que me ha sostenido y liberado, y es la esencia del mensaje de este libro:

No es cómo te manejas con lo esperado y deseado en tu vida lo que en última instancia te define y eleva como ser humano. Sino más bien cómo interactúas con lo inesperado, cómo afrontas lo que no puedes anticipar, cómo navegas a través de lo imprevisto y emerges, transformado y renacido, al otro lado.

Al principio es desconcertante, aun perturbador, encontrarte en circunstancias que no esperabas, y menos aún deseabas. De cualquier modo, una vez que te repones del impacto de estar en un lugar inesperado de tu vida, tienes una oportunidad preciosa de explorar todos los nuevos caminos a los que ese lugar te ha conducido. *Los destinos inesperados conllevan la promesa de experiencias inesperadas, sabiduría inesperada, despertares inesperados y, por último, bendiciones inesperadas.* Finalmente, eso es de lo que trata este libro: moverse hacia delante y mirar el futuro con ojos nuevos y llenos de esperanza.

Esto es lo que revelará tu verdadera fortaleza, tu verdadera grandeza. Esto es lo que te hará sabio. Esto es lo que te dará la experiencia de la verdadera pasión, la verdadera alegría y, en última instancia, la verdadera libertad.

Con amor,

Barbara De Angelis
Santa Barbara, California

¿Cómo Llegué Acá?

PRIMERA PARTE

¿Cómo Llegaste Acá?

1

Cavando Profundo en Búsqueda de Sabiduría

Puede ser que cuando ya no sepamos qué hacer,
Hayamos llegado a nuestro verdadero trabajo,
Y cuando ya no sepamos qué camino seguir,
Hayamos comenzado nuestro verdadero viaje.
Wendell Berry

Empezamos con una historia:

Un hombre que siempre se había considerado a sí mismo inteligente y capaz, muere al final de una larga vida y se encuentra del Otro lado, esperando una entrevista con Dios. Parecía no existir el tiempo en aquella habitación llena de luz en la que se encontraba sentado solo. No había techo, ni paredes ni piso, y él trataba de adecuarse a su nueva circunstancia y esperaba con ansiedad el encuentro que se aproximaba.

"¿Qué me preguntará Dios?" se preguntaba. "Nunca fui un gran pensador. ¿Qué haré si me pregunta sobre el significado de la vida? No sabré qué decir. En todo caso podría decirle la verdad: estuve demasiado ocupado siendo exitoso para pensar sobre ese tipo de cosas. Después de todo mis logros han sido admirables, ¡aun Dios debería poder ver eso!"

Con gran concentración, trató de recordar todas las cosas maravillosas que había logrado durante su vida, de modo de estar listo para hablar con Dios.

De repente Dios apareció delante de él y se sentó en la otra silla vacía. "Es muy bueno verte," comenzó a decir Dios. "Así que, dime, ¿cómo te parece que te fue?"

El hombre suspiró profundamente aliviado al oír que la pregunta que Dios le estaba haciendo era la pregunta que estaba seguro de poder responder. Sintiéndose seguro, comenzó: "Bien, me imaginé que podrías preguntarme eso, así que he hecho una pequeña lista de mis logros. Quería poseer mi propio negocio y convertirme en alguien económicamente exitoso, y lo hice. Quería tener un buen matrimonio, y permanecí casado hasta que se terminó mi vida: ¡cincuenta y dos años! Quería enviar a mis dos hijos a la universidad, y lo logré. Quería poseer una casa lujosa, y la tuve. Quería aprender a jugar al golf y pasar los noventa años, y eso hice. Quería comprarme un barco, y lo hice. Oh, no debería olvidarme de esto: quería donar dinero a causas nobles con regularidad, y lo hice." El hombre se sentía totalmente satisfecho consigo mismo, oyendo su propia lista. Seguramente Dios estaría impresionado.

"De modo que, en conclusión," declaró, "diría, sin intención de sonar inmodesto o nada de eso, que me fue muy bien, teniendo en cuenta que logré la mayoría de las cosas que me propuse hacer. Pero, por supuesto, dado que tú eres Dios, ya sabías todas estas cosas."

Dios sonrió con bondad, "En verdad, estás equivocado."

"¿Equivocado?" preguntó el hombre. "No comprendo."

"Estás equivocado," repitió Dios, "Porque no estuve prestando mucha atención a los objetivos que lograbas."

El hombre estaba desconcertado. "¿No estuviste atento? Pero yo pensé…"

"Lo sé," interrumpió Dios. "Todos piensan que cuanto más exitosa fue su vida, mejor fue. Pero no es esa la forma en que las cosas se miden aquí arriba. No presté atención a todas las veces en que conseguiste lo que esperabas y deseabas, porque eso no me hubiera mostrado mucho lo que estabas aprendiendo en tu vida en la tierra. *Estuve observándote más cuidadosamente durante todos esos momentos difíciles en que te encontraste con lo inesperado, con cosas que no habías planeado o que no querías que sucediesen. Ya ves, es la forma en que manejas esas cosas lo que refleja el crecimiento y la sabiduría de tu alma.*"

El hombre estaba anonadado. ¡Había estado totalmente equivocado! Él había pasado toda su vida tratando de hacer todo bien. "¿Cómo podría yo saber qué lecciones aprendí de los momentos difíciles de la vida?" se preguntó presa de pánico. "A mí ni siquiera me gustó nunca admitir que tenía problemas. ¿Qué se supone que le debo decir a Dios ahora?"

Por un momento se quedó sin palabras, pero siendo incapaz de disfrutar de las derrotas, pronto fue invadido por una segunda oleada de energía. 'No te quedes ahí sentado!' se dijo a sí mismo con severidad. 'Nunca perdiste una negociación en la Tierra. ¡Inténtalo nuevamente!' Recurriendo a toda su confianza en sí mismo, comenzó de nuevo:

"Bien, si soy enteramente sincero, Dios, sólo estaba tratando de ser correcto. Realmente —y no lo tomes como algo personal— ¡mi vida fue un infierno! ¡Cuántas dificultades, qué decepciones, qué pruebas y padecimientos! Déjame que te cuente cuando mi suegra se mudó con nosotros por unos meses. Y después vino la época en que tuve dos cálculos renales, ¡al mismo tiempo! Y mi hijo menor sólo me dio problemas. Y mi esposa, no me hagas empezar con mi esposa o estaré aquí una eternidad…"

"Tómate tu tiempo," respondió Dios. "No tengo apuro…"

De una u otra forma, todos somos como el hombre de mi pequeña fábula. Hacemos todo lo posible para que las cosas salgan bien. Hacemos listas, nos fijamos objetivos, estudiamos, nos entrenamos, aprendemos, nos comprometemos en nuestras relaciones y con nuestros sueños, nos organizamos, rezamos, juramos y resolvemos problemas, deseando experimentar la felicidad y éxito que imaginamos para nosotros. Y sin embargo, inevitablemente, todos nos encontramos en algún momento con que, a pesar de lo tenazmente que hemos trabajado, de cuán bien nos hemos preparado, cuán profundamente hayamos amado, las cosas no resultan como pensamos que serían. *No importa cuánto nos esforcemos, no podemos hacer planes para lo inesperado.*

Ya sea que estas sorpresas difíciles lleguen en forma de pequeños contratiempos, impactos terribles o despertares graduales y doloro-sos, el resultado es el mismo: terminamos enfrentados cara a cara a momentos pasmosos de revelaciones poco gratas cuando nos damos cuenta para nuestra gran consternación que estamos viviendo una vida que no se parece a la que queríamos. Y a diferencia del hombre de la historia, usualmente no somos tan rápidos y ágiles para res-ponder a lo inesperado. Lo que sucede con más frecuencia es que quedamos sacudidos, desorientados y buscando desesperadamente respuestas.

Después de dos décadas de escribir, investigar y enseñar acerca de la transformación personal, he llegado a la conclusión que mucho del dolor, la confusión y la desdicha con los que la mayoría de la gen-te, incluyéndome a mí, lucha, proviene de nuestros encuentros con lo inesperado, en ambos, nuestro mundo externo y nuestro mundo interior. Sin importar cuánto tratemos, estos encuentros son ineludi-bles, una parte inevitable del ser humano. Aun cuando cada uno de nosotros en secreto sospecha que somos los únicos cuya vida es tan fuera de rumbo o inexplicablemente insatisfactoria, y que todo el resto del mundo es inmensamente feliz, la verdad es algo totalmente

diferente: **Todos nosotros somos eternos guerreros en una batalla prolongada, con cambio, con finales no deseados y atemorizantes comienzos, con evaluaciones y reevaluaciones, con más momentos de desilusión de los que desearíamos contar.**

Hace poco estaba revisando algunos viejos cuadernos de notas que había conservado desde la universidad y descubrí una página que había escrito cuando recién había cumplido los veinte, en ella había hecho una lista de mis objetivos personales y mis sueños. Mientras leía los puntos en la lista de los deseos para mi vida, quedé atónita ante dos cosas. La primera era que yo había ciertamente logrado muchos de los objetivos que había formulado para mí misma más de treinta años atrás: convertirme en una autora de libros publicados, mudarme a California, enseñar a la gente acerca de las relaciones y el crecimiento personal, crear una comunidad de gente consciente, viajar a lugares exóticos en todo el mundo, estudiar con maestros espirituales sabios, enamorarme y tener una hermosa boda, tener un hogar, aparecer en la televisión, solo por mencionar algunos.

El segundo impacto que tuve mientras leía los puntos que había incluido fue más aleccionador. Me di cuenta de cuántas cosas inesperadas me habían sucedido que ciertamente no estaban en mi lista original de deseos. No había escrito: *Divorciarme… más de una vez; ser engañada por socios de negocios deshonestos; perder mucho dinero en el mercado de acciones; crear alianzas con compañías que van a la bancarrota; batallar juicios legales injustos; enfrentar ataques difamatorios de parte de colegas celosos; perder amigos queridos por cáncer.* Ciertamente no recuerdo haber fijado estos eventos como objetivos, y sin embargo habían ocurrido lo mismo.

Entonces se hizo muy claro en mí: como tantos de nosotros, como el inteligente hombre de la fábula, yo siempre había creído que mis desafíos estarían en superar los obstáculos que encontrara en mi lucha por llegar a mis objetivos. Pero estaba equivocada. Mi más profunda confusión no había tenido nada que ver con las cosas que *no* había conseguido, sino más bien con *las cosas que no espera-ba*, y que había recibido de todos modos.

No son las cosas que queremos y no conseguimos lo que constituye la fuente de nuestras más grandes pruebas y padecimientos, *son las cosas que sí recibimos y que no queremos ni nunca esperamos.*

. . .

"Es un asunto peligroso, Frodo, salir de tu casa," solía decir. "Pones un pie en la Ruta, y si no te mantienes de pie, no se sabe adónde podrías ser arrastrado."

J.R.R. Tolkien

Así es como sucede: *estás yendo hacia delante con tu vida, preocupándote por tus negocios, cuando de repente "eso" te golpea, y te detiene abruptamente.*

¿Qué es "eso"? "Eso" puede ser un evento que te fuerza a prestar atención a las realidades de tu vida que has estado evitando: el matrimonio desapasionado que simulas que está mejor que nunca hasta que un día tu esposo te abandona; la hija distante de quien dices a todo el mundo que está realmente bien hasta que descubres el acopio de drogas pesadas en su cajón; el trabajo de sesenta horas a la semana que afirmas amar a pesar de lo exhausto que te sientes, hasta que un día te desplomas de un ataque cardíaco.

A veces "eso" es una pérdida: pérdida de amor, pérdida de dinero, pérdida de confianza, pérdida de seguridad, pérdida de trabajo, pérdida de salud, pérdida de oportunidad, pérdida de esperanza. A veces "eso" llega hasta ti sigilosa y tranquilamente, como una niebla espesa desplegándose lentamente sobre tu vida, de modo que ya nada te parece claro y te sientes perdido. Y a veces "eso" no es sigiloso para nada, sino brusco. Sabes que "eso" está llegando, puedes sentirlo respirar en tu cuello. Y sin embargo, te dices a ti mismo que te esquivará, como esos asteroides que se precipitan hacia la tierra, pero nunca la golpean directamente. Pero estás equivocado. "Eso" no te esquiva.

"Eso" es cualquier cosa que no querías que sucediera, cualquier cosa que no querías sentir, cualquier cosa que no querías enfrentar, cualquier cosa que no querías alguna vez tener que experimentar.

"Eso" es siempre inesperado, aun cuando lo hayas visto aproximarse paso a paso en su camino hacia ti, porque simplemente no hay forma de que puedas imaginarte que puedas sentirte tan asustado o confundido o triste o desalentado o atascado o fuera de control... hasta que lo sientes.

He llegado a otra conclusión acerca de lo inesperado: siempre parece mostrarse en el peor momento. Como un invitado que maneja los tiempos pésimamente que, año tras año, invariablemente elige el más atareado fin de semana de tu vida para venir a quedarse en tu casa, lo inesperado tiene la habilidad de elegir exactamente el instante incorrecto para llegar. ¿No parece que "eso" siempre sucede cuando ya estás demasiado estresado, desbordado por las obligaciones y bajo presión, cuando ya has anunciado que no puedes soportar que una cosa más salga mal? *"No puedo ocuparme de esto justo ahora,"* te lamentas. *"Este no es un buen momento."*
Pero seamos honestos. ¿Hay alguna vez un "buen" momento para la llegada de eventos, esclarecimientos o desafíos no deseados? Por supuesto que no hay.

Lo inesperado es siempre inconveniente.

El gran estadista Henry Kissinger lo sintetizó sucintamente: "La próxima semana no puede haber una crisis. Mi agenda ya está completa."

> *La oportunidad más preciosa se presenta a sí misma cuando*
> *llegamos a un lugar donde pensamos que ya no podemos manejar*
> *lo que está sucediendo. Es demasiado. Ha ido demasiado lejos...*
> *No hay forma en que podamos manipular la situación de modo que*
> *nosotros salgamos luciendo bien. No importa cuán tenazmente lo*
> *intentemos, simplemente no funcionará.*
> *En dos palabras, la vida nos ha vencido.*
> Pema Chodron

Cuando estaba en la escuela primaria, tenía una maestra a quien llamaré Sra. Rhodes. Era una de esos educadores cuya elección de su vocación era un misterio ya que, era obvio, aun para mí a la

tierna edad de ocho años, que a ella le disgustaban profundamente los chicos, y no hacía ningún esfuerzo por ocultarlo ante nosotros. Decididos a tomar represalias, los niños pequeños solían divertirse lanzando trozos de goma de mascar recubiertos en saliva a su cabeza cuando ella no miraba, deseando implantar sus armas de sabor a menta en su apretada masa de rulos gris metálico.

La Sra. Rhodes era muy estricta respecto a la precisión en todas las cosas, y una de sus formas favoritas de torturarnos era avergonzarnos por nuestros errores frente a toda la clase. Nunca olvidaré la vez en que me convertí en "la víctima del día". Estábamos en medio de un ejercicio de escritura, y yo levanté mi mano para hacer un pedido:

"Sí, ¿Bárbara?" dijo la Sra. Rodhes, frunciendo su ceño.

"¿Me disculpa, por favor, si voy al baño?" dije con la voz más suave que pude modular.

"No balbucees, detesto cuando balbucean. ¿Qué dijiste?"

"Dije, ¿me disculpa, por favor?"

"¿Por qué?" ladró la Sra. Rhodes.

"No puedo creer que me lo haga decir," pensé para mí. Respiré profundo. "*Porque quiero ir al baño.*"

Comenzaron las risitas en toda la clase. "SILENCIO," gritó la Sra. Rhodes, y nuevamente se dio vuelta para continuar conmigo. "Barbara De Angelis," dijo, "de modo que tú quieres ir al baño. Bien, todos nosotros queremos muchas cosas, ¿no es así, alumnos? ¡Pero no las conseguimos! No, señorita."

"Por favor, Sra. Rhodes," supliqué, "Solo quiero ir al baño."

La Sra. Rhodes caminó hasta el pizarrón, tomó un trozo de tiza, y en grandes letras escribió una palabra Q-U-E-R-E-R. "¿¿Ven esta palabra, alumnos?" chilló. "Usarla es expresar una preferencia personal, como en 'Quiero jugar en las hamacas', o 'Quiero comer un caramelo.' No significa lo mismo que esta palabra" y escribió N-E-C-E-S-I-T-A-R. "Esta palabra no expresa una preferencia personal, sino que expresa lo que uno considera una necesidad, un requerimiento, una emergencia, como en 'Sra. Rhodes, necesito ir al baño.'"

Giró nuevamente hacia mí. Yo me había hundido lo más posible en mi silla de metal, ya que incluso mi pequeño cerebro de niña de

ocho años sabía lo que vendría después. Mis compañeros de clase estaban exaltados con anticipación, embriagados del placer de ver que era otra persona y no ellos mismos quien estaba siendo mortificada.

"De modo que, Bárbara, ¿te gustaría reformular tu afirmación?" Su voz rezumaba desdén.

Como una confesión hecha al enemigo sólo después de una prolongada tortura, las palabras salieron revueltas y a desgano de mi boca: "¡Yo... yo ... ne... necesito ir al baño!"

"Bien, entonces," dijo con una sonrisa malsana, "¿por qué no lo dijiste de ese modo? Por supuesto, ve. No querríamos tener aquí un *accidente*, ¿verdad, alumnos?"

Huí. El recuerdo es tan vívido, aún hoy, décadas después: mis pequeñas piernas corriendo por el corredor desierto hasta el baño, con el sonido de risas burlonas resonando todavía en la distancia detrás de mí. Se sentirán aliviados de saber que llegué a tiempo. Créanme, yo también lo estaba.

Comparto este relato cruel porque me propongo hacer crucial un punto en la premisa de este libro:

Cuando estamos lo suficientemente incómodos en la vida, comenzaremos a formular preguntas en un intento de aliviarnos de nuestra tristeza. Haremos esto a pesar de lo atemorizados que nos sintamos de formular preguntas o de oír las respuestas. Haremos preguntas porque ya no podemos *no* preguntar. Haremos preguntas no simplemente porque queremos sino porque necesitamos hacerlo.

Y la pregunta que surge desde lo más profundo de nosotros mismos será: "*¿Cómo llegué acá?*"

En momentos de confusión, crisis, frustración y desconcierto, en momentos en que, como Pema Chodron lo expresó antes, "la vida nos ha vencido", y ya no podemos simular más que las cosas no se sienten horribles, "¿Cómo llegué acá?" es la más honesta de la respuestas, y en realidad, la única respuesta que podemos tener. Cuando has estado retorciéndote en tu asiento por demasiado

tiempo, finalmente no tienes otra alternativa más que levantar tu mano. Tal como lo aprendí de la Sra. Rhodes, cuando tienes que ir, tienes que ir.

. . .

Si te sacas de encima el dolor antes de haber respondido sus preguntas, te sacas de encima el ser junto con él.
Carl Jung

El proceso de ir alcanzando sabiduría comienza con el cuestionarse. La palabra inglesa *question*, pregunta, tiene una raíz latina en *quaerere*, que se traduce como "buscar". Ésa es la misma raíz para "cuestionarse", ir en busca o persecución. En última instancia eso es lo que es una pregunta: el primer paso en la búsqueda de conocimiento, de comprensión, de verdad.

Pasamos nuestras vidas buscando respuestas. Esta necesidad de saber es profundamente humana y comienza en la más temprana edad. Cualquier padre sabe esto por haber oído las constantes preguntas de su hijo o hija: "¿Por qué es azul el cielo? ¿Adónde vamos cuando morimos? ¿Por qué usas anteojos? ¿Cómo se mete la voz de la abuelita en el teléfono? ¿De dónde vienen los bebés?" Como niños, recurríamos a nuestros mayores con nuestras preguntas, seguros de que tendrían las respuestas. Después de todo, ellos eran los adultos.

Ahora nosotros somos los adultos, los que se supone que tienen las respuestas para nuestros propios hijos o nietos, para quienes nos consultan como profesionales y para nuestros empleados, para nuestros alumnos y pacientes, para nuestros clientes y compañeros de trabajo. De modo que cuando atravesamos momentos de desafíos, cuando miramos de frente el hostil rostro de los inesperados acontecimientos que han llegado sin invitación a nuestro mundo, es difícil admitir ante los otros, y aún ante nosotros mismos, que nuestras mentes están asediadas por preguntas para las cuales no tenemos respuestas, dilemas para los cuales no tenemos soluciones.

Hay preguntas que nos formulamos con nuestro intelecto cuando queremos resolver un problema, por ejemplo, "¿Cómo puedo incrementar las ventas en mi negocio?" o " ¿Cómo puedo hacer para

perder veinte libras?" Nosotros reflexionamos sobre estas preguntas cuando tenemos tiempo o interés, y después, cuando estamos cansados de considerarlas, ponemos la pregunta en la pila de "Cosas por hacer" de nuestro cerebro. Pero luego están las otras clases de preguntas, las que insistentemente se imponen en nuestra consciencia y se niegan a retirarse hasta que se las oye: "¿Cómo llegué acá? ¿Qué me está pasando a mí y a mi vida?" Éstas son preguntas que no podemos controlar. Nos invaden como tenaces fantasmas y no nos libraremos de ellos hasta que les prestemos nuestra atención.

Ingrid Bengis, un maravillosa escritora ruso-americana, habla con elocuencia acerca de estos momentos en su libro *Combat in the Erogenous Zone (Combate en la Zona Erógena)*:

> Las verdaderas preguntas son las que se imponen en nuestra conciencia nos guste o no, las que hacen que tu mente empiece a vibrar como un martillo neumático, aquellas con las que llegas a un acuerdo sólo para descubrir que están todavía allí. Las verdaderas preguntas se niegan a ser aplacadas. Se entrometen en tu vida en los precisos momentos en que parece que es muy importante que ellas se mantengan alejadas. Son las preguntas formuladas más frecuentemente y respondidas más inadecuadamente, las que revelan sus verdaderas naturalezas con lentitud, a regañadientes, la mayoría de las veces contra tu voluntad.

Como viajantes en el camino de la vida, somos definidos tanto por las preguntas que nos formulamos a nosotros mismos como las que evitamos formularnos. Exactamente como cuando éramos niños, encontramos momentos como adultos en los que necesitamos preguntar " ¿Cómo llegué acá?" para ser más sabios respecto de quienes somos.

Los tiempos de preguntas no son momentos de debilidad, ni momentos de fracaso. En verdad, son

momentos de claridad, de despertar, cuando nuestra búsqueda de integridad exige que vivamos una vida más consciente, más auténtica.

Cómo manejamos estos momentos cruciales de preguntas a nosotros mismos determina el resultado de nuestro viaje. Aceptando la pregunta, nos abrimos para recibir entendimiento, revelación, salud y la profunda paz que sólo puede ser lograda cuando no estamos escapando de nada, especialmente de nosotros mismos. Al escaparnos de la voz que pregunta, "¿Cómo llegué acá?" nos cerramos al crecimiento, al cambio, al movimiento, y nos condenamos a un patrón de resistencia y negación. ¿Por qué? Porque la pregunta no desaparece. Nos consume, corroyendo nuestra conciencia en un intento de que le prestemos atención.

· · ·

Hay una clásica historia Zen Buddhista, o koan, sobre una persona que está recibiendo instrucciones acerca del traspaso de la Puerta Sin Puerta —la barrera de la ignorancia— en un intento por descubrir la Verdad de la Vida y lograr la Naturaleza Buda. El Maestro Zen le advierte al alumno que cuando medite sobre la cuestión fundamental de la naturaleza de la realidad, sentirá como si hubiera tragado una pelota de metal ardiente que está atorada en su garganta: no puede hacerla bajar ni puede escupirla. Todo lo que puede hacer el estudiante es concentrar toda su atención y conciencia en la cuestión y no rendirse, y su conquista de la verdad será tal que iluminará el universo.

Por supuesto es más fácil de decir que de hacer. La mayoría de nosotros no le da la bienvenida a las preguntas ardientes con una actitud Zen de aceptación, sino más bien con la clase de pavor que sentimos cuando estamos a punto de ser sometidos a una dolorosa cirugía dental. Aprendemos muy bien a desoír con obstinación la llegada de las crisis aun cuando ya estamos en el medio de ellas. Nos volvemos expertos en la negación —¿*Qué bola de metal caliente...?*— mientras bebemos nuestro décimo vaso de agua helada.

La negación no es una tarea fácil. Requiere una enorme cantidad de energía ahogar la insistente voz que pregunta "¿*Cómo llegué*

acá?". Algunas personas se vuelcan a las adicciones para anestesiarse contra la constante inquietud causada por la presencia invisible de la pregunta. Otros se distraen con cualquier cosa, desde el trabajo, el ejercicio o el cuidado de quienes los rodean, con tal de evitar hacerse cargo de los temas que saben, en algún nivel, que deben enfrentar. Y hay otros que se entregan al "pensamiento mágico", en un intento de convencerse a sí mismos de que si simplemente actúan como si todo fuera a estar bien, algún cambio misterioso sucederá y todo volverá a ser maravilloso otra vez: repentinamente su distante marido volverá a enamorarse de ella, su esposa alcohólica milagrosamente dejará de beber, se despertarán un día y todas las cosas que pensaron que estaban mal con sus vidas habrán desaparecido mágicamente.

Pero ésta no es la forma como suceden las cosas. Por el contrario, cuando desoímos las preguntas que nuestra voz interior nos está formulando, sufrimos. Nos sentimos irritables, enojados, deprimidos o simplemente exhaustos. Nos desconectamos de nosotros mismos, nuestros sueños y nuestra propia pasión. Nos desconectamos de nuestro compañero o compañera y de nuestra sexualidad. **Nos apagamos en todos los sentidos de la palabra.**

Requiere de mucho valor permitirnos llegar al sitio en el que finalmente estemos deseosos de oír preguntas ardientes y de comenzar a buscar respuestas. Requiere de gran valor no quedar helados al enfrentar nuestro temor, permitirles a estas preguntas difíciles y a estas dolorosas realidades horadar nuestras ilusiones, sacudir nuestra imagen de cómo queremos que luzca nuestra vida y enfrentarla tal cual es.

La verdadera transformación requiere de grandes actos de coraje: el coraje de formularnos las preguntas difíciles que parecen, al principio, no tener respuestas; el coraje de mantener estas preguntas con decisión en nuestra consciencia mientras consumen nuestras ilusiones, nuestra sensación de comodidad, a veces nuestra misma percepción de nosotros mismos.

Cuando las Preguntas son más que las Respuestas

Por mucho tiempo me parecía que la vida estaba por comenzar —la verdadera vida— pero siempre había algún obstáculo en el camino, algo que superar antes, algún trabajo no finalizado, un tiempo que todavía había que cumplir, una deuda que pagar. Finalmente me di cuenta que esos obstáculos eran mi vida.

Alfred D´Souza

Solía creer que hacía todo a la perfección, nada inesperado me sucedería. Crecí y me convertí en una adulta joven en los años 60 y comencé mi carrera en los 70. Como muchos de los nacidos inmediatamente después de la segunda guerra mundial, fui alimentada con una dieta sociológica de confianza en mí misma, optimismo y posibilidades ilimitadas. "Descubre cuál es tu sueño, diseña un plan, trabaja duro para cumplir tus objetivos, y vivirás feliz y exitoso para siempre." Esta era la opinión convencional imperante, y yo la puse en práctica con ansiedad. Para el momento en que mediaba mis treinta años había logrado más de lo que podría haber imaginado para mí misma. Durante los siguientes diez años, cada área de mi vida continuaba expandiéndose con éxito y satisfacción personal. Parecía que todos mis esfuerzos, determinación y trabajo arduo estaban dando sus frutos multiplicados por mil.

Y entonces las cosas cambiaron. Uno tras otro, una serie de eventos impredecibles e inoportunos invadieron mi vida como un ejército invasor tumultuoso, que pisoteaba sin respeto mi plan de cómo se suponía que serían las cosas tan cuidadosamente diseñadas y ejecutadas tan impecablemente. Al cabo de unos pocos años, varias de mis relaciones de años, tanto personales como profesionales, terminaron, algunas con gracia, otras con incomodidad, pero todas con mucho dolor. Una serie de proyectos sobre los que había trabajado durante algún tiempo inesperadamente se convirtieron en situaciones que eran mucho menos satisfactorias para mí. Algunas oportunidades acerca de las cuales había estado expectante se convirtieron en

experiencias complicadas que eran poco estimulantes o atractivas.

De repente ya nada parecía claro. Muchas de las cosas sobre las que había estado segura en mi vida ahora parecían turbias y confusas. Las personas y situaciones con las que contaba que siempre estarían ahí como mis sostenes habían desaparecido. A los logros que siempre me habían dado alegría, los sentía monótonos y tediosos. La cosa más atemorizante de todas era que me estaba empezando a reevaluar el mismísimo éxito y estilo de vida que tanto trabajo me había costado conseguir. *¿Era esto realmente lo que quería estar haciendo? ¿Era allí y así como quería vivir? ¿Era esa realmente yo?*

Yo había pensado que había estado viajando por un camino bien señalizado y directo, pero ahí estaba, parada ante una intersección de tantos caminos que me sentía mareada de sólo mirarlos. Me sentía desorientada, apabullada e insegura respecto a cómo seguir o qué dirección tomar. ¿Cómo había sucedido todo esto? Todo había parecido ir sobre rieles. Y yo sabía que había trabajado muy duramente y había hecho lo mejor posible. **Por lo tanto, ¿cómo, entonces, llegué a un momento y lugar en mi vida donde tenía más preguntas que respuestas?** *¿Cómo llegué acá?*

Estaba segura de una cosa: necesitaba desesperadamente escaparme de mi rutina diaria, para tratar de revisar la maraña de pensamientos y sentimientos que estaba luchando por desenredar y encontrar mi camino de regreso a alguna especie de paz interior y claridad. Decidí participar de un retiro de meditación por un mes con una maestra espiritual con quien había empezado a estudiar recientemente. Sabía que las respuestas que buscaba no llegarían de nada que hiciera en el exterior sino más bien, como siempre había sucedido en el pasado, de mi repliegue en profundidad en mí misma.

Desde el momento en que llegué al retiro espiritual, me entregué a la rutina diaria con mi decisión y firme intención habituales. Seguí los horarios diligentemente, escuché las clases de mi maestra con total concentración y me zambullí en la práctica de la meditación con renovado entusiasmo. Yo resolvería todo esto. Yo iba a conseguir que las cosas estuvieran bajo control nuevamente. Yo volvería a ser la misma de siempre. "Siempre he sido muy buena para arreglar las cosas," me recordé a mí misma. "¡Puedes hacerlo!"

Un día mientras estaba sentada sola comiendo mi almuerzo, una mujer del personal del ashram se acercó a mí y se presentó. "Mi nombre es Catherine," dijo con una sonrisa cálida. "Tengo un mensaje para ti."

Mi corazón golpeó vertiginosamente con emoción. ¡Éste era el momento que había estado esperando! Había estado rezando para encontrar una guía, pidiendo que me orientaran, y aunque no me había encontrado en privado con mi maestra en esta visita en particular, secretamente esperaba que ella supiera que yo estaba luchando, que sintonizara con mi estado de agitación y me señalara la dirección correcta. "Esto es increíble," pensé con enorme alivio. "Por fin sabré qué hacer."

"Sí, Catherine," respondí. "Me encantará oír el mensaje de nuestra maestra."

"El mensaje que me pidió que te diera es: *Sería bueno para ti ser nada y nadie por un tiempo. No aprenderás nada si sigues haciendo aquello en lo que ya eres buena.*'"

Yo estaba atónita. ¿Ése era el mensaje? ¿Se suponía que yo debía ser "nada y nadie"? No comprendía. ¡Había trabajado mi vida entera para ser lo opuesto: algo y alguien! Todos mis esfuerzos, todos mis sueños, todos mis aportes tenían que ver con hacer todo lo que pudiera para cambiar en algo el mundo. Y ella tenía razón: *era* buena para eso. Había luchado para ser buena en eso.

Estaba orgullosa de mí misma por poder hacer malabares con diez proyectos o actividades al mismo tiempo, como muchas mujeres que conozco. Siempre me había sentido inspirada por las sagradas figuras de diosas en las religiones orientales, deidades femeninas representadas con múltiples brazos para mostrar sus muchos poderes y dones espirituales: la diosa hindú Durga empuñando varias armas de protección para derrotar al mal, Lakshmi apretando símbolos que otorgan belleza, abundancia y liberación, y Saraswati que representa el conocimiento y la autorealización; y la diosa budista Quan Yin repartiendo misericordia, compasión y sanación.

Mi propia vida reflejaba este mismo intento de súper mujer con múltiples actividades. Había recientemente finalizado un año durante el cual había estado escribiendo, produciendo y apareciendo en mi

propio show televisivo nacional; escribiendo y promocionando un nuevo libro; llevando adelante un negocio de seminarios de tiempo completo; viajando alrededor del país para dar talleres; apareciendo frecuentemente en otros programas de televisión; y trabajando en el desarrollo de varios nuevos proyectos. Yo era, ciertamente, una maravilla de muchas habilidades.

Siempre, desde que tengo memoria, he tenido terror a llegar al final de mi vida y sentirme decepcionada conmigo misma por no haber hecho las cosas que creía que debía hacer. Yo había sido impulsada a tener éxito, no solo por las razones por las que todos nos fijamos objetivos —el deseo de lograr algo importante y valioso— sino también porque estaba aterrorizada de no hacer lo suficiente, no hacer una contribución significativa, no usar mis talentos suficientemente. Ahora se me estaba diciendo que hiciera lo opuesto: ser "nada y nadie por un tiempo," concentrarme en algo que había temido y de lo que había escapado.

Hay momentos en nuestras vidas en que alguien dice la verdad de tal forma que finalmente nos obliga a oírla. Por años la gente alrededor de mí me había dicho: "Deberías relajarte un poco," o "Deberías tomarte algún tiempo de descanso. Estás trabajando demasiado duro." Yo sabía que estas eran sugerencias saludables, pero la voz interior que siempre me había empujado a triunfar y a la excelencia me advertía, "No puedes detenerte, ni siquiera por un momento. Perderás impulso, perderás terreno y después, ¿qué sucederá con tu carrera, tus sueños, tu visión para tu futuro? Si aminoras la marcha, no habrás hecho lo suficiente, y te sentirás como un fracaso." Esta vez yo había sido debilitada por la arremetida de tantos desafíos inesperados uno tras otro: por la pérdida, la decepción, el dolor, por mi propia insatisfacción y desilusión. Y, por lo tanto, cuando oí las palabras de mi maestra aquel día, finalmente escuché.

Regresé a casa e inmediatamente comencé a mirar mi vida a través de los reveladores lentes del mensaje que había recibido. *¿Quién era yo sin todos mis logros y roles, sin mi agenda febril y reuniones importantes, sin mis listas de cosas para hacer y mis entrevistas? ¿Quién era yo sin una audiencia, sin estudiantes, sin pacientes? ¿Quién era yo cuando no tenía que ser sabia o estimulante, cuando no tenía que*

*tener siempre respuestas para todo el mundo, incluyéndome a mí
misma? ¿Qué significaba para mí ser nada y nadie por un tiempo?
¿Cómo sería?*

Desde que tenía dieciocho años, había estado en un camino cons-
ciente de crecimiento. Durante mis veinte años, mucho tiempo antes
de comenzar mi carrera, pasé muchos años inmersa en estudios es-
pirituales y en retiros de meditación que duraban hasta meses cada
uno. Desde esta plataforma de despertar interior, me lancé a mí mis-
ma como maestra y escritora, y esto me catapultó a varias décadas
de éxito, logros y profunda satisfacción. Ahora me encontraba en la
cima de ese éxito. Era como si hubiese estado escalando una muy
escabrosa montaña, pensando que si alcanzaba los picos más altos,
habría logrado mi objetivo.

Entonces, ahí estaba yo, habiendo finalmente llegado a la cima,
y cuando miraba alrededor, asombrada, mi nuevo mirador estraté-
gico me brindó la perspectiva de otro seductor horizonte que nunca
había sospechado que existiera, un horizonte que inmediatamente
supe que tenía que explorar. Nunca habría visto este nuevo pano-
rama si no hubiese escalado tan lejos y tan alto. Pero allí estaba,
brillando en la distancia, haciéndome señas para que me acercara y
me parase sobre sus picos majestuosos, que me ofrecerían otra vista
iluminadora, y sabía que tenía que responder a ese llamado.

La única forma de llegar allí, de todos modos, era hacer lo
opuesto a lo que había estado haciendo en mi larga y ardua escalada:
necesitaba descender, dejar este punto soleado desde el que podía
ver todo y regresar abajo, por el otro lado de la montaña, a las
frías sombras grises del valle que me aguardaba. Una vez más era el
momento de retirarme y viajar dentro de mí misma en profundidad.
Había completado mi círculo.

Para hacer esto, necesitaba tiempo: tiempo para formularme pre-
guntas, tiempo para contemplar, tiempo para encontrarme fuera de
mis éxitos y las constantes atenciones y demandas que llegan con
ellos. Para encontrar ese tiempo, decidí retirarme: no abandonar mi
vida y mi trabajo totalmente, pero alejarme unos pasos de ellos por
un tiempo. Tenía un centro de crecimiento personal muy exitoso en
Los Ángeles al que miles de personas venían al mes para participar

en seminarios y cursos de entrenamiento, y lo cerré. Tenía un programa de televisión en curso, y decidí no seguir adelante con él. Les dije que no a personas y oportunidades que habían estado esperando mi energía y atención.

Nada de todo esto fue fácil. Fui contra mis más profundos instintos, que me llevaban a aferrarme con pasión a todo lo que tenía y a la promesa de más. En cambio, tenía que renunciar a mi apego a escribir y publicar puntualmente un nuevo libro por año, mi apego a no dejar pasar más que unos pocos meses sin estar en televisión, mi apego a dar suficientes seminarios para ganar una determinada suma de dinero, mi apego a ser el más grande algo y alguien que pudiera. Aun cuando sabía que estaba haciendo lo correcto, no estaba completamente segura por qué. Secretamente temía que en lugar de volver a integrarme a un modo nuevo, estaba deshaciéndome. *"Estás haciendo tu camino a un renacimiento,"* me susurraba la parte valerosa de mí misma para reafirmarme, pero la verdad era que yo sentía como si me estuviese muriendo.

Cavando Profundo en Búsqueda de Sabiduría

Una noche poco después de haber comenzado el proceso de hacer estos cambios dramáticos, tuve un sueño muy poderoso y vívido. En este sueño, yo estaba usando una pala grande y pesada para cavar un profundo pozo en el medio de un jardín bellamente arreglado. El jardín estaba lleno de encantadoras y alegres flores plantadas según el orden de diseños, pero yo no les prestaba atención. Yo sólo seguía cavando vigorosamente, con tierra volando por todos lados, destrozando flores con cada golpe de mi pala, aplastando los delicados pétalos bajo la pila de piedras y escombros.

En este punto del sueño, una mujer se acercaba y, cuando me veía cavando, se enojaba mucho.

"¿Qué estás haciendo?" me gritaba. "Estás destrozando el jardín. Era perfecto. Ahora lo has arruinado. ¿Qué pasa contigo? ¿Por qué estás haciendo esto?"

Yo me daba vuelta para mirar a la mujer y con calma le respondía: "Estoy cavando profundo en busca de sabiduría." Después seguía con mi tarea.

A la mañana siguiente, cuando desperté y recordé el sueño, me di cuenta del importante mensaje que contenía de mi ser interior hacia mí. El jardín representaba la vida que yo había conocido, que había lucido tan perfecta desde afuera, ordenada y atractiva en todos los sentidos. Allí estaba yo cavando un enorme pozo justo en el medio de toda esa belleza, arrancando de raíz las plantas y flores, arrojando tierra sobre lo que una vez había sido tan cuidadosamente diseñado y cultivado. Esto era exactamente lo que yo había estado haciendo en mi mundo consciente: cuestionándome cada aspecto de mi vida; arrancando de raíz viejas creencias, objetivos e ideas que nunca había tenido el coraje de desafiar; haciendo algunos cambios radicales.

¿Quién era la mujer que me gritaba? Una interpretación era que ella representaba a la mucha gente en mi vida que desaprobaba el intenso proceso transformacional por el que yo estaba pasando. Para ellos yo estaba haciendo lío. Preferían la versión ordenada de Bárbara y de la vida de Bárbara, la que reconocían y comprendían. Mucha gente que trabajaba para mí o conmigo había estado observando con horror apenas velado cómo yo elegía hacer menos y menos. Algunos tenían temor acerca de lo que les sucedería a ellos si yo hacía tantos cambios. ¿Perderían sus trabajos? Otros estaban enojados porque yo hiciera recortes en mi vida: ¿perderían oportunidades o ingresos porque yo ya no deseaba exigirme en exceso o hacer cosas que no me estaban dando satisfacciones? Otros, incluyendo a varios amigos, se sentían amenazados por cada cuestionamiento, de algún modo temerosos de contagiarse y encontrarse cavando apasionadamente en sus ordenados jardines también.

Por supuesto yo conocía el significado más profundo de la mujer que me gritaba: ella era una parte de mí misma, profundamente alarmada ante mi proceso de cuestionamiento radical que estaba poniendo mi vida patas arriba. "*¿Qué estás haciendo?*" esa parte de Bárbara me estaba gritando. "*Estás destruyendo todo por lo que trabajaste tan duro. Era perfecto. Ahora lo estás arruinando. ¿Por qué estás haciendo esto?*"

¿Por qué *estaba* haciendo eso? ¿Cómo llegué acá con una pala en mi mano, desenterrando todos los objetivos y sueños que había estado plantando y protegiendo durante tanto tiempo? Era una buena pregunta que no tenía una respuesta simple. Estaba reexaminando todo porque eventos que no podría haber previsto me estaban forzando a recorrer rutas para las cuales no tenía un mapa. Estaba buscando claridad, revelación, invocada por algo que no podía todavía definir, algo que me forzaba a reevaluar todo acerca de mí misma y mi vida. Estaba cavando profundo porque de algún modo sabía que era el momento de cavar.

¿Sabía adónde me estaba llevando todo esto? No, y eso era en verdad aterrador. Nunca me había gustado actuar sin un plan cuidadosamente estructurado, y hacer eso al final de mis cuarenta parecía imprudente y aún peligroso. Pero mi sueño iluminador me había recordado que aunque no sabía dónde terminaría, sí sabía qué estaba haciendo: *estaba cavando profundo en búsqueda de sabiduría, permitiendo que el proceso de cuestionamiento y contemplación me penetrase hasta mi misma esencia, de modo de poder emerger transformada y más en contacto con mi verdadero ser interior que lo que nunca antes había estado.*

Vivir en las Preguntas

Sé paciente con todo aquello que está sin resolver en tu corazón
Y trata de amar las preguntas en sí mismas.
No busques las respuestas que no se te pueden dar
Porque no podrías vivirlas.
Y la cuestión es vivirlo todo.
Vive las preguntas ahora,
Y tal vez sin saberlo
La vida te llevará, algún día, hasta las respuestas.
Rainer Maria Rilke

De modo que ¿cómo cavamos profundo en búsqueda de sabiduría? ¿Dónde comenzamos? **El primer paso es simplemente**

admitirte a ti mismo que estás donde estás: en un lugar de incertidumbre o confusión o duda, en un momento de reconsideración y reevaluación, en un proceso de transformación y renacimiento.

Cavar profundo en búsqueda de sabiduría significa:

- Ser honesto acerca del hecho de que al menos por el momento, tu realidad está compuesta por más preguntas que respuestas.

- Permitirte que esas preguntas existan, reconociendo que están apiladas alrededor de ti como cajas misteriosas que aguardasen ser abiertas.

- Ya no huir de las preguntas, sino abrazarlas, entrando a ellas, y por turno invitarlas a que se enraícen dentro de ti.

Ésta no es una tarea fácil: enfrentar tus preguntas puede ser un proceso doloroso, enervante. **La mayoría de nosotros se siente mucho más cómoda con las respuestas que con las preguntas, mucho más tranquila con la seguridad que con la duda.** Con demasiada frecuencia huimos de nuestras incertidumbres, desesperados por volver a los hechos concretos, a terreno emocional e intelectual firme, a las cosas sobre las que estamos seguros. No nos gusta detenernos demasiado en la tierra del "no sé."

La renuencia es comprensible. *Vivimos en una sociedad donde la certeza absoluta, aun cuando sea parcial, de visión estrecha, o simplemente incorrecta, es premiada,* simplemente enciende la televisión o la radio y tendrás un aluvión de incontables ejemplos de esto: comentaristas dogmáticos que nunca se apartan de sus rígidos puntos de vista; expertos en programas de entrevistas que predican en blanco o negro, nunca nada en el medio; participantes de programas sobre la realidad que ganan el premio, la cita, la propuesta de trabajo, a menudo porque muestran la más rígida y arrogante seguridad. *La duda, la vacilación, la introspección: ellas no venden. La certeza sí.* ¿Es alguna sorpresa, entonces, que aprendamos a enterrar nuestras incertidumbres bajo una gruesa cubierta de negación y elusión?

Imagínate ir a una fiesta y ver a un conocido con quien no has estado en contacto por algún tiempo. "¿Cómo has estado?" te pregunta tu amigo. Lo más probable es que no respondas, "Realmente, estoy confundido. Sabes, estoy en un período de profundo cuestionamiento." Confesar que estás indeciso o desorientado te haría sentir vulnerable, inseguro, expuesto. Admitir, aún ante ti mismo, que te estás sintiendo perdido puede producirte la sensación de que, de algún modo, has fallado.

Esto es precisamente lo que sucederá cuando comiences a cavar profundo: al menos en la privacidad de tu propio corazón. Comenzarás a cuestionarte. Comenzarás a preguntarte a ti mismo, "¿Cómo llegué acá?" Te sentirás desorientado, vulnerable, hasta perdido.

Pero *no* estás perdido.

La pregunta " ¿Cómo llegué acá?" tiene un "acá". *Estás en algún lugar.*
Sólo porque puedes no entender todavía dónde es ese lugar, no significa que estás en el lugar incorrecto, o ni siquiera necesariamente fuera de tu camino.
Llegar a un lugar que no reconocemos es ciertamente un destino legítimo en la vida.

. . .

Unas semanas atrás me encontré con mi amiga Molly para tomar un café. No la había visto por un tiempo, y Molly, que era madre soltera con una hija rebelde de quince años, comenzó a contarme sobre su última crisis. La hija de Molly le había estado mintiendo, saliendo por ahí con algunos muchachos problemáticos, y descuidando su trabajo escolar. "Estoy tan estresada," me confesó Molly. "Después de todo lo que he hecho por Jenna, ¿cómo me puede tratar así? Me hace sentir que soy una mala madre y que no he hecho bien mi trabajo. Y más que nunca, estoy tan inundada de trabajo. He decidido tomarme dos días para procesar todo esto, y después dejarlo atrás."

Cuando Molly terminó su historia, notó que a pesar de mis mayores esfuerzos, yo estaba sonriendo. "¿Qué?" dijo. "Te conozco, Barbara, y cuando tienes esa mirada, ¡significa que estás a punto de decirme algo que ves sobre mi situación que yo no he comprendido todavía! Vamos, lo puedo soportar."

"Tienes razón," admití. "Realmente estaba pensando cuánto me haces recordarme a mí misma. A lo largo de toda mi vida, siempre he estado apurada para encontrar las respuestas, para comprender, para tener certeza sobre todo. Cuando dijiste que te darías dos días para procesar tus problemas con Jenna, y no más, ¡me dio mucha risa! Es como insistir, 'Extraeré la lección de esto ahora aunque me mate!' En todo momento en que yo he hecho eso, es mi forma de tratar de poner las cosas nuevamente bajo control. Estoy apurada por encontrar soluciones porque me siento incómoda si me detengo en los problemas."

Molly se rió. "Tienes razón. Una parte de mí sólo quiere superar toda esta cosa. Pero yo sé que va a llevar más de dos días ocuparme de cómo me estoy sintiendo. Sólo que no puedo evitar desear que hubiese una forma de acelerarlo."

Todos sabemos cómo se siente Molly. Después de todo, vivimos en una sociedad definida por nuestras ansias de gratificación inmediata. Cuando ingresé la palabra "instantáneo" en el buscador de mi computadora, aparecieron **25,700,000** referencias, ¡instantáneamente, por supuesto! Desde sopa instantánea a respuesta instantánea, conexiones a Internet instantáneas, mensajes instantáneos, créditos instantáneos, estiramiento de rostro instantáneo, erecciones instantáneas; queremos todo lo que queremos ahora. Somos impacientes, no somos buenos para esperar resultados a largo plazo y tenemos poca tolerancia para las cosas que llevan tiempo.

¿No sería maravilloso si pudiésemos fijarnos un tiempo límite para nuestros padecimientos y desafíos, como esos servicios de citas aceleradas que ofrecen encuentros con veinte personas en una sola noche? Eso sería "crecimiento acelerado," ¡atravesar tus problemas y aprender tus lecciones en un día! Desafortunadamente, como tú ya bien sabes, ésa no es la forma en que funciona.

Cavar profundo en búsqueda de sabiduría no es algo que vaya rápido o que se pueda acelerar. Es más un estado de la mente que un período de tiempo determinado durante el cual decidimos examinar nuestras vidas. El proceso de cavar profundo puede durar meses, aún años. Requiere que permanezcamos con las preguntas, y que no nos apuremos a responderlas.

Cavar profundo en búsqueda de sabiduría lleva tiempo porque no es simplemente la búsqueda de algunos datos o respuestas, sino una búsqueda de la verdad. Nuestras habilidades habituales para solucionar problemas, para encontrar respuestas y comprender cosas, no funcionará. Cavar profundo requiere de contemplación auténtica y prolongada.

La contemplación ha sido una parte integral de todos los grandes filósofos y buscadores espirituales desde el comienzo de la historia documentada. La palabra *contemplación* contiene la raíz latina *templum*, que significa una porción de tierra consagrada, un edificio (templo) de adoración, un lugar dedicado a un propósito especial y elevado. El diccionario define contemplación como "mirar con atención ininterrumpida." En el entendimiento religioso tradicional, la contemplación es una comunión interna con Dios, a diferencia de una plegaria, que podría ser llamada una conversación con Dios.

Para nuestros propósitos, podemos pensar en contemplación como **el acto de prestar atención sostenida a ese lugar especial dentro de nosotros mismos desde el cual brota la verdad, la comprensión, la revelación y la iluminación. Cuando cavas profundo en búsqueda de sabiduría, contemplas tus preguntas, tus desafíos inesperados y tus momentos cruciales, y esperas las respuestas. Tal como lo expresó Rilke en su bello poema, "vives las preguntas."**

¿Alguna vez has mirado el cielo nocturno, deseando ver una estrella fugaz? Miras por un largo tiempo las centellantes constelaciones, las galaxias distantes, y son hermosas, pero no aparece una estrella fugaz. De repente, justo cuando piensas que tu búsqueda ha sido en

vano, la ves: un destello brillante describiendo un arco a través del cielo. Es espectacular, y algo por lo que vale la pena esperar.

La contemplación es lenta. Lleva tiempo. Puede ser incómoda, exasperante, aún dolorosa. Pero si eres paciente, tu espera habrá valido la pena.

· · ·

Varios meses atrás decidí volver a plantar una porción de mi jardín. Había tratado de hacer crecer flores en esa parte del patio, pero por alguna razón siempre morían. Pensé que tal vez la tierra necesitaba ser desmalezada y removida, y que esto ayudaría a que las nuevas flores prosperaran, entonces contraté a un hombre para que desenterrara todas las malezas y preparara la tierra para realizar una plantación.

El jardinero comenzó su trabajo temprano una mañana, pero en minutos vino hasta la puerta del frente y me pidió que mirase algo que había encontrado mientras cavaba. " ¿Ve esto?" me dijo señalando hacia adentro del pozo recién abierto. "Estas son las viejas raíces de un árbol que debe de haber estado aquí en algún momento. Era un árbol grande, porque estas raíces van muy profundo y se extienden hasta diez pies en cada dirección. No es para nada llamativo que fuera difícil hacer crecer algo aquí."

Hay un viejo dicho: *"Cava lo suficientemente profundo y encontrarás algo."* Usualmente nos encontramos con algo que no sabíamos que estaba allí, algo inesperado. Hay muchas cosas dentro de ti mismo esperando que las encuentren como las viejas raíces sepultadas bajo la tierra de mi jardín. Tal vez algunas son raíces de temas emocionales antiguos que tú no sabías que existían, temas que te mantenían paralizado y que ahora puedes desenterrar y eliminar. Otras son raras, tesoros importantes, excavados desde las profundidades de tu ser, piedras preciosas de comprensión y claridad que, una vez reveladas, te cambiarán para siempre.

Cavar profundo en búsqueda de sabiduría significa estar deseoso de desenterrar cualquier cosa y todo lo que encuentres dentro de ti mismo. Significa cavar hasta que

descubras preciosos tesoros de comprensión, revelación y despertar, esos que te transforman, esos que nunca podrías haber sabido que estaban allí a menos que te obligaran a cavar.

. . .

En mi primer año en la universidad, comencé a practicar meditación a diario, y poco tiempo después tomé un curso intensivo de meditación de seis meses con un renombrado experto espiritual para volverme una maestra en meditación yo también. El curso consistía en algunas clases, estudios y yoga, pero la esencia del proceso era meditar hasta doce horas por día. Yo siempre había tenido profundas experiencias meditando por veinte minutos cada vez y nunca me había parecido un gran desafío, pero esto era diferente. Sentarse a meditar durante esa cantidad de horas era como tomar la pala más grande que existiese y cavar profundo, profundo, profundo dentro de mí misma. Estaba bien durante la primera media hora, pero después me encontraba con un bloqueo de pensamientos y emociones que parecía impedirme ir más profundo. "Lo debo de estar haciendo mal," pensaba para mí misma presa del pánico. "Tal vez debería levantarme por un rato, y luego comenzar de nuevo cuando esté más relajada." La verdad era que estaba aterrorizada de ir más profundo. ¿Qué sucedería si descubría algo acerca de mí misma que no me gustaba? ¿Qué sucedería si no tenía un centro de paz y felicidad adentro?

Mi maestro era un maravilloso narrador de historias con una presencia comprensiva y alegre. Le deleitaban las historias que nos contaba, como si él mismo no las hubiera oído antes. Cada noche después de nuestro largo día de meditación y estudio, nos reunía a todos y nos sentábamos con él, y por varias horas el compartía su sabiduría, respondía preguntas, y por supuesto, nos contaba historias maravillosas.

Una noche un joven se puso de pie y se quejó porque se había estado sintiendo inquieto y distraído durante la meditación, como me había sucedido a mí, y confesó que cuando esto le sucedía, se ponía de pie, caminaba hasta una tienda en el pueblo cercano, hojeaba al-

gunas revistas y después, cuando se sentía menos agitado, regresaba y se sentaba nuevamente a meditar. Cuando nuestro maestro oyó esto, comenzó a reír y reír como si nunca hubiese escuchado algo tan gracioso en su vida. Cuando finalmente dejó de reírse, compartió esta historia con nosotros, su versión de una antigua parábola clásica. Aquí está tal cual yo la recuerdo:

Había una vez un granjero que necesitaba desesperadamente agua para salvar sus sembrados de la muerte. La sequía había durado varios años, y por lo tanto, sin esperanzas de lluvia, decidió cavar un pozo. Comenzó a cavar, y hora tras hora, el pozo se hacía más y más profundo, pero todavía no encontraba agua. "Debo de estar cavando en el lugar incorrecto," concluía al final del día, "porque todo lo que he descubierto en este pozo son rocas y raíces de árboles." Exhausto y desalentado, regresaba a casa.

A la mañana siguiente, con la pala en la mano, el granjero comenzaba a cavar de nuevo, esta vez en un sitio diferente. Cuando el sol lo abrasaba en lo alto y el había cavado más y más profundo, nuevamente encontraba que allí no había agua. "Este segundo pozo es tan malo como el primero," murmuraba para sí mismo mientras trepaba para salir del pozo seco cuando ya el sol se estaba poniendo.

Día tras día el granjero cavó un pozo tras otro, y todas las veces obtenía el mismo resultado: nada de agua. Y cuando dejaba la pala y caminaba a casa, con su cabeza colgando hacia abajo, se preguntaba si estaría loco por creer que no había agua que encontrar. "¿Estoy condenado a pasar mi vida cavando sin encontrar nada?" decía con un gemido para sí mismo. "Debo de estar maldito de alguna forma."

Un día un hombre sabio viajante estaba atravesando la parcela de tierra del granjero. Para su sorpresa, vio al

granjero, pala en mano, cavando un pozo alrededor del cual había otros veinte pozos similares.

" ¿Qué estás haciendo, amigo?" le preguntó el hombre sabio al granjero, que tenía tierra hasta la rodilla.

"Estoy cavando un pozo, al menos, estoy tratando," respondió el granjero con voz apesadumbrada. "Pero hasta ahora, no he tenido más que una horrible suerte, ya que sólo encuentro raíces y rocas: cualquier cosa menos agua."

"Mi querido señor, ¡nunca encontrarás agua si cavas de esa forma!" dijo el hombre sabio amablemente.

"¿Qué otra forma hay?" preguntó el granjero.

"Tus esfuerzos al cavar son valerosos, pero no están dando resultados," explicó el hombre sabio. "Empiezas a cavar en un lugar, y después de diez pies en los que no has encontrado agua, te detienes, vas a otro lugar, y comienzas a cavar de nuevo. Sin embargo, la capa de agua en este pueblo comienza al menos veinte pies debajo de la superficie."

"A menos que caves por más tiempo y más profundo, no encontrarás lo que estás buscando. Permanece en un lugar, cava profundo y no te detengas cuando te desalientes. Sé paciente y sigue cavando, aun cuando encuentres suelo duro lleno de rocas. Si persistes, te aseguro que encontrarás el agua que buscas."

Una y otra vez a lo largo de mi vida, he regresado a la importante lección contenida en esa historia. Cavar profundo en búsqueda de sabiduría significa no renunciar cuando encuentras rocas de desasosiego y frustración dentro de ti mismo. Significa ser paciente y persistente, no detenerse en la primera comprensión, la primera

revelación, el primer gran avance, sino ir aún más profundo. Significa tener confianza —en que debajo de todas tus preguntas y confusión, hay respuestas, hay claridad, hay un despertar.

Más que nada, cavar profundo en búsqueda de sabiduría significa tener fe —fe en que más allá de las duras raíces a las que temes, tus dudas y desilusiones, descubrirás un manantial de sabiduría e iluminación más poderoso y exquisito que todo lo que puedas haberte imaginado alguna vez.

Juntos, cavaremos.

2

Momentos Cruciales, Transiciones y Llamadas que nos Despiertan

El comienzo de la sabiduría es llamar a las cosas por sus legítimos nombres.
Proverbio chino

Cuando lo que una vez fue predecible no se puede hallar en ningún lado...

Cuando lo que pensabas que sabías que era seguro ahora aparece borroso y distorsionado...

Cuando lo que estabas sosteniendo, que parecía sólido, ahora se deshace en tu mano como si fuera polvo...

Cuando has llegado a un lugar en tu camino cuyo nombre necesitas saber.

A cada uno de nosotros se nos han ofrecido momentos poderosos en los que la vida nos invita, o tal vez de forma totalmente dramática nos fuerza, a detenernos y prestar atención a quién somos, dónde estamos, cómo llegamos allí, y adónde debemos ir después. A veces estos momentos de despertar se manifiestan como una llegada a un cruce en nuestro camino, cuando se nos presenta la opción de seguir en una u otra dirección. A veces, en lugar de presentarse como un claro momento de reconocimiento, experimentamos estos cambios como una transición gradual de la que lenta o repentinamente nos damos cuenta, aún cuando puede haber estado sucediendo durante un tiempo. Y a veces no hay nada sutil o gradual en estos momentos: se revelan a sí mismos en la forma de dramáticas llamadas que nos despiertan, emergencias emocionales o espirituales que nos fuer-

zan, estemos listos o no, a enfrentar una realidad que preferiríamos no enfrentar.

No importa cómo lleguemos a estos períodos de intenso cuestionamiento o dificultad, un tema es el mismo: nuestro mundo, el cual era cómodo, seguro y familiar, ahora parece extraño y aún atemorizante a medida que los eventos, ya sean de nuestro interior o del mundo exterior a nosotros, sacuden nuestras viejas creencias, nuestros modos habituales de vivir, de relacionarnos y de comportarnos. Miramos la pila de desafíos delante nuestro y sospechamos que no podremos sobrevivir esta vez con nuestra "personalidad de siempre" intacta, que no podremos encontrar nuestro camino para atravesar este vertiginoso laberinto de emociones con nada menos que una reflexión sobre nosotros mismos total y brutalmente honesta.

"¿Qué me está sucediendo?" nos preguntamos. **Hemos llegado, sin lugar a dudas, al "acá" de "¿Cómo llegué acá?" pero ¿dónde estamos exactamente?** Esta no es simplemente una pregunta retórica, sino un grito sincero y urgente del alma, un deseo de identificar estas experiencias extrañas que nos llenan de temor, confusión e incertidumbre. Realmente necesitamos saber qué está sucediendo. Necesitamos darle un nombre.

. . .

Desde los tiempos más remotos de la historia documentada, los seres humanos han tenido el deseo y la necesidad de nombrar las cosas. Los científicos dicen que el lenguaje es lo que nos hace humanos. Hay 6,500 lenguas vivas en el mundo hoy, y muchas más que ya han muerto. Eso significa que existen billones de nombres y palabras. Se estima que el número de palabras en la lengua inglesa sola comienza a alrededor de los tres millones y de ahí asciende.

¿Cuál es el propósito de todas estas palabras? Tradicionalmente muchos pueblos y religiones antiguos creían en el poder de la palabra o del nombre para hacer que las cosas existiesen. *"En el principio fue el Verbo, y el Verbo estaba con Dios, y el Verbo era Dios,"* dice la Biblia cristiana. En la tradición hindú, AUM es el símbolo sagrado que es la fuente de toda la existencia, el sonido cósmico del cual se levanta el mundo y en el cual el mundo existe. En el Antiguo Egipto, era esencial que los padres le dieran un nombre a su hijo tan

pronto como él o ella nacía: si no lo hacían, era como si ese niño no existiese. Nombrar algo lo hace real. Esta creencia es todavía una parte integral de la cultura moderna: nosotros ya tenemos más que suficientes palabras, y sin embargo continuamos creando nuevas a medida que experimentamos, identificamos y nombramos nuevas realidades: *en la lengua inglesa solamente, inventamos hasta 20,000 palabras y términos nuevos por año.*

En los tiempos antiguos, dado que los nombres eran tan importantes, se creía que descubrir el nombre de algo era obtener poder sobre eso y controlarlo: saber el nombre era poseer la cosa. Por lo tanto, en muchas culturas los nombres de las deidades eran mantenidos en secreto y nunca eran revelados. Escritos tempranos sobre el arte de la magia declaran que una vez que un mago sabía el nombre de una cosa, poseía el secreto de su magia. En otras tradiciones, usar los nombres sagrados, como en el recitado de los mantras, era una forma de recibir poder uno mismo, de tomar las cualidades del nombre del Divino, y lograr la liberación.

En nuestras propias vidas, todos hemos tenido experiencias del poder que el nombrar tiene para definir las cosas y realmente cambiar nuestra sensación respecto a ellas. Hay una gran diferencia, por ejemplo, entre alguien a quien estamos viendo, y alguien que es llamado de repente "novio" o "novia". Ahora la relación es "oficial". Por supuesto, se vuelve más oficial cuando el "novio" pasa a llamarse "esposo."

Disfrutas de trabajar en una compañía, pero cuando te nombran gerente o vicepresidente asistente, de repente te sientes más importante, y con orgullo llevas tarjetas personales con tu nuevo "nombre." Aún las circunstancias desagradables se hacen más tolerables cuando se les pone nombre: tu hijo, que tiene un rendimiento pobre en la escuela, pierde la calma con sus hermanos, y no parece ser capaz de prestar atención, puede ser visto como un "chico problemático" hasta que sus síntomas son adecuadamente nombrados, y el niño es diagnosticado con Desorden de Déficit Atencional. Ahora sabes la causa de su conducta —ya no es un misterio exasperante— y puedes procurarle la ayuda que necesita.

Los nombres nos ayudan a ubicarnos en nuestro viaje tanto interno como externo, e identificar *quiénes somos.* Cuando estamos entrando en territorio desconocido, encontrando paisajes irreconocibles, o llegando a cruces de caminos inesperados, es cuando más necesitamos esos nombres.

El Poder del Nombre

No todo puede ser curado o arreglado,
Pero todo debería ser nombrado debidamente.
Richard Rohr

Cuando tenía doce años, mi abuela materna me contó una historia invalorable que nunca he olvidado. "Mom-Mom", tal como la llamábamos, nació en el sur de Rusia en 1901, en el pico de la persecución de los judíos del Imperio Ruso. Cuando sólo tenía cuatro años, ella y su familia completa escaparon hacia América para evitar que los mataran en uno de los pogroms que estaban arrasando Rusia, y se instalaron en la entonces adormecida Atlantic City, New Jersey. Los niños de la familia rápidamente se adaptaron a su nueva vida en los Estados Unidos, pero la mamá de Mom-Mom, mi bisabuela Ida, no hablaba inglés y como muchos inmigrantes en ese momento, se aferró a sus costumbres anticuadas. Mom-Mom explicaba:

"Un sábado por la mañana cuando yo tenía casi trece años, fui como lo hacía habitualmente a jugar en la playa con mis amigos. Vivíamos a sólo unas pocas cuadras del mar, y yo pasaba allí tanto tiempo como podía. Después de un rato, sentí hambre y decidí volver a casa a almorzar. Mientras mi madre me estaba preparando un emparedado, fui al baño a hacer pis, y cuando me sequé ahí abajo, para mi horror ¡había sangre en el papel higiénico! ¡Sangre, y mucha! Di un chillido y me puse a llorar. Algo estaba muy mal. Había oído sobre gente con terribles enfermedades, y ahora me estaba sucediendo a mí. Me estaba muriendo.

"Tu bisabuela Ida debe de haber oído mis sollozos, y vino corriendo hacia el baño. *'Maidelah,'* (que en yiddish significa 'pequeña niña'), dijo, '¿qué pasa? ¿Por qué estás llorando?'"

"'Mira, mamá, me estoy muriendo.' Con mano temblorosa, le extendí el papel higiénico empapado en sangre de modo que ella pudiera ver la evidencia de mi inminente muerte.

"Los ojos de tu bisabuela Ida se abrieron mucho por un momento, y después sonrió. 'Querida, seca tus lágrimas: no estás muriendo,' decía melodiosamente mientras secaba mi rostro humedecido con su pañuelo.

"'No lo estoy?' pregunté sin creerlo. 'Entonces, mamá, ¿por qué estoy sangrando ahí abajo?'

"'Oh, eso, bien, te diré qué es,' dijo mi mamá con cara de saberlo. Me incliné hacia delante anticipándome, ansiosa de oír la explicación de mi horrible situación. '¡**Un cangrejo te mordió en la playa!**' anunció triunfantemente.

"'¿Un cangrejo? ¿Me mordió allá abajo? Pero mamá, yo no sentí nada.'

"'Bien, probablemente estabas tan ocupada jugando o nadando, que no te diste cuenta, pero eso es lo que sucedió... sólo un cangrejo. Ahora espera aquí, te traeré una venda especial para que te pongas, porque puede ser que sangres por un corto tiempo más.' Y en un momento, mi madre regresó con una venda larga, gruesa y blanca, diferente a cualquier cosa que yo conociera, y me mostró como adherirla a un cinturón especial de modo que no se cayera de mi ropa interior."

Para este momento yo estaba riendo tanto al escuchar la historia de mi Mom-Mom Lily que apenas podía respirar. " ¿Te creíste realmente que era un cangrejo?" le pregunté, entre risitas.

"¿Qué sabía yo de esas cosas?" respondió mi abuela. "Nadie hablaba de eso en ese entonces, y ciertamente tampoco mi madre, Dios proteja su alma. Yo simplemente me puse la venda y esperé a que la picadura del cangrejo sanara. Y cinco días más tarde, para mi sorpresa, sucedió. Por supuesto, no fui a la playa durante todo el mes siguiente, aterrorizada de ser mordida otra vez y de que esta vez fuera peor, y de que la sangre no parase al quinto día."

"¿Cómo descubriste finalmente que se trataba de tu período?" pregunté.

"Cuatro semanas más tarde, como un reloj, empecé a sangrar nuevamente, y dado que esta vez sabía que no podría haber sido un cangrejo, enfrenté a mi madre, y entonces ella finalmente me dijo que me había convertido en una mujer y me explicó todo. Oh, yo estaba muy enojada con ella, pero para ser honesta, también estaba aliviada. Había pasado todo el mes convencida de que en realidad yo tenía una enfermedad incurable, pero que mi madre no tenía el coraje de decírmelo. De modo que finalmente oír el nombre de mi enfermedad, saber que era normal y descubrir que no era la única que estaba pasando por eso, me quitó una enorme nube de mi mente."

. . .

Siempre me encantó que mi abuela me contara (¡y me volviera a contar!) esta historia. Sin embargo, a medida que los años pasaron y yo crecí, me di cuenta que la historia, que me divertía cuando era una niña joven, contenía algo más que sólo humor y dulces e irremplazables recuerdos. Me enseña una lección acerca del poder e importancia de dar un nombre a nuestras experiencias.

Nombrar tiene varios valores importantes:

1. *Nombrar nos permite dar un paso hacia atrás para comenzar a observar nuestra experiencia más objetivamente.*

Al darle a algo un nombre, creamos un sentido de separación de nosotros y aquello que estamos experimentando, sea lo que sea. No estoy volviéndome loca porque paso por distintos cambios de ánimo: mi cuerpo está atravesando el Síndrome Premenstrual. No soy un mal padre o mala madre porque mi hijo esté gritando y se niegue a cooperar: está atravesando la "edad de la peseta." No tengo una mala actitud porque me aterre ir a trabajar todos los días —estoy descontenta con la salvaje atmósfera en mi lugar de negocios, y necesito hacer un cambio. Identificar la sensación la contiene. Saber el nombre la hace de algún modo más manejable. Nos volvemos más tolerantes y menos ansiosos porque sabemos con qué estamos lidiando.

Recientemente tenía pasaje en un vuelo muy temprano y ordené un taxi para que me pasara a buscar a las cuatro y media a la mañana siguiente para llevarme al aeropuerto en las afueras de la ciudad. Cuando el chofer, Henry, llegó, le agradecí que se hubiera levantado antes del alba para que yo pudiera tomar mi avión. "Oh, no estoy empezando mi turno," exclamó. "Es el final. Me gusta comenzar a trabajar a media noche." Le pregunté porqué, y durante los próximos veinte minutos, me contó lo siguiente:

Al final de los 60, Henry había pasado dos años de combate pesado en las líneas del frente en la guerra de Vietnam. Había visto todas las clases imaginables de horror y perdido a muchos de sus amigos. Finalmente lo habían enviado a casa. "Yo era un desastre," me confesó. "Mi novia me había esperado, pero cuando nos reencontramos, yo no podía sentir ninguna emoción. Todo me ponía nervioso, y el más pequeño ruido, como alguien arrastrando su silla en el suelo al levantarse o el sonar de los platos en la pileta, me producía horribles ataques de ansiedad. Lo peor de todo era que no podía dormir: estaba tendido despierto por horas durante la noche, transpirando y agitadísimo. Pensé que había llegado a mi final."

Pasaron varios años antes de que Henry encontrara alguna ayuda profesional y pudiera darles un nombre a sus demonios: desorden por estrés post traumático. "No te puedes imaginar qué alivio fue poder llamar de algún modo eso por lo que estaba pasando," me dijo. "Realmente no me quitó ninguno de los síntomas, pero al menos sabía qué eran, y ya no me asustaban tanto. De todos modos, ésa es la razón por la que trabajo de noche: todavía tengo problemas para dormir en la oscuridad, de modo que este trabajo lo soluciona perfectamente."

Me sentía muy emocionada al escuchar a Henry, orgullosa de él por su perseverancia en tratar de comprender qué le había sucedido en Vietnam, pero triste por otros muchos veteranos que no recibieron la ayuda que necesitaban para nombrar esos monstruos interiores como primer paso para domarlos. Una de las cosas que Henry dijo realmente me impresionó: "Cuando estaba en 'Nam, pensaba que estaba pasando por lo peor que cualquiera puede pasar en la vida. Pero volver a casa fue aún peor. Al menos allí yo sabía quién

era el enemigo. Sabía qué esperaban de mí. Pero estar de regreso aquí y sentirme loco y asustado y enojado todo el tiempo, y no saber por qué o qué hacer con ello: *eso era como un enemigo que no podía ver o encontrar nunca, pero un enemigo que no desaparecía jamás.*"

Cuando los médicos ayudaron a Henry a nombrar su enemigo interior, pudo finalmente empezar a encontrar algo de paz.

2. *Nombrar puede calmar nuestros miedos irracionales y disipar la fantasía de que estamos pasando por algo inusual y desconocido.*

Si nombrar aquello que estamos atravesando es útil y positivo en los buenos tiempos, entonces es aún más crucial en los momentos difíciles o de confusión. Imagínate, por ejemplo, cuán aterrorizados estaríamos si las etapas de la vida no tuviesen nombres y no nos las explicaran. Un día veríamos vello comenzando a crecer en algunos lugares extraños de nuestros cuerpos y pensaríamos que estamos sufriendo alguna singular transmutación en lugar de entrar a la pubertad. Una mujer notaría que su abdomen crece y crece, y estaría aterrorizada de pensar que está sufriendo alguna enfermedad terminal en lugar de estar embarazada. Mi pobre abuela pensó que sangraría hasta la muerte hasta que le revelaron el nombre de su experiencia.

Ése es el segundo poder que tiene el nombrar: identifica nuestra experiencia como algo por lo que la gente ha pasado antes que nosotros, y al hacerlo, disipa nuestra sensación de soledad, conectándonos, tangible o intangiblemente, con otros. "Yo no soy el único a quien esto le ha sucedido," pensamos con un suspiro de alivio. "No estoy solo." Y de algún modo, de forma indefinida pero incuestionable, esto hace que aquello que estamos enfrentando sea más soportable.

3. *Nombrar nos permite llegar más íntegramente a nuestra realidad*

Ya sea que una realidad sea agradable o desagradable, emocionante o aterradora, una vez que le damos un nombre, la reclamamos como nuestra. Es como si estuviésemos señalando con nuestro dedo un punto en el mapa y declarando, "Estoy 'aquí.'" Aún si ese aquí no es un lugar en que deseemos estar, aún si no estamos felices de encontrarnos en este "aquí" en especial, aún así, sentimos un alivio y seguridad al darle un nombre, antes que no tener idea de dónde estamos. Nombrarlo lo transforma en una certeza en lugar de una incógnita, y por lo tanto nos ubica en tiempo y espacio. La ansiedad de preguntarnos dónde estamos es reemplazada por la certeza que clarifica nuestras mentes y de algún modo misterioso, calma nuestros corazones.

Recuerdo haber leído una entrevista a un soldado americano que había sido capturado y mantenido como prisionero de guerra en Oriente Medio algunos años atrás. Cuando el reportero le preguntó acerca de las condiciones de cautiverio, el soldado explicó que la parte más dura no había sido ser golpeado o encerrado en un diminuta celda con muy poca comida y agua, o aún el temor de no ver más a su esposa e hijos nuevamente. Los momentos más terribles, confesó, eran cuando por primera vez se despertó en una habitación totalmente oscura y no tenía idea de dónde estaba, cómo había llegado allí o qué le sucedería. Lo habían dejado inconsciente de un golpe durante una refriega con el enemigo, que después lo había transportado a una prisión mientras aún desconocía que había sido capturado. Durante lo que parecían varios días, lo dejaron solo en un oscuro pozo. Toda realidad de algún tipo identificable había desaparecido, y él se sentía como si se hubiese vuelto loco. Cuando sus captores finalmente se dejaron ver y lo mudaron a una celda, tuvo una extraña sensación de alivio, como si su cordura estuviese fluyendo de regreso. Al menos ahora podía ponerle un nombre a lo que estaba sucediendo. *"Soy un prisionero. He sido capturado por el enemigo. Estoy en algún campo secreto. Estoy en una mugrienta celda. Hay dos guardias que se turnan para vigilarme."* A pesar de lo terrible que era esta realidad, era suya. De acuerdo a este valiente soldado, esta realidad se convirtió en su conexión con la cordura y la supervivencia psicológica.

Aquí está el argumento que he estado tratando de señalar:

Atravesar tiempos poderosos de cuestionamiento y desafíos, y dejar nuestro proceso sin nombre o, peor, mal rotulado, es condenarnos a sentirnos asustados, desorientados y como si, de algún modo, estuviésemos haciendo algo incorrecto. Debemos darle a nuestros momentos de transformación y renacimiento sus justos nombres.

· · ·

La existencia de cada individuo es puesta en ritmo por un péndulo al cual el corazón le da el tipo y el nombre. Hay un momento para la expansión y un momento para la contracción. Una provoca la otra y la otra requiere el regreso de la primera. Nunca estamos más cerca de la Luz que cuando la oscuridad es muy profunda.

Swami Vivekananda

Es fácil ver dónde estás cuando hay luz. Es fácil discernir cuál es tu ubicación cuando hay carteles que lo señalan. Pero ¿qué sucede cuando llegamos a lugares en nuestro camino que no reconocemos, o tenemos experiencias que nunca hemos oído describir? ¿Qué hacemos cuando, como el valiente soldado, nos encontramos asustados y desorientados y en una oscuridad total? ¿Cómo sabemos dónde estamos? *¿Qué nombre le damos a algo o algún lugar que no comprendemos?*

La mayoría de nosotros el nombre que elige es *crisis:*

"Mi novio acaba de terminar conmigo y estoy en una crisis emocional."

"Acabo de renunciar a mi trabajo, y estoy en una crisis en mi carrera."

"Nuestra hija ha empezado a andar por ahí con la compañía equivocada y a consumir drogas, y estamos atravesando una crisis familiar."

"Me han diagnosticado diabetes, y estoy atravesando una crisis de salud."

"Crisis" es a menudo la palabra que usamos para describir las experiencias inoportunas o las situaciones que desearíamos que no estuviesen sucediendo. Después de todo, cuando se le pregunta a la gente si la palabra *crisis* define algo negativo o positivo, la mayoría responde que es algo negativo. ¿Quién quiere atravesar una crisis, aun una pequeña? ¿Quién espera con ansias una crisis? "¡Estoy ansioso porque llegue mi próxima crisis! Esta pasó demasiado pronto," es probablemente una frase que nunca oirás. Muchos de mis amigos y conocidos se describirían a sí mismos como "en crisis" justo ahora, atravesando un divorcio, enfermedad, dificultades en sus carreras, dificultades con sus hijos, pérdida de padres, penurias económicas, y estoy convencida que ninguno de ellos hablaría sobre estas experiencias con afición.

¿Es la palabra crisis el nombre apropiado para estos momentos? ¿Qué significa realmente la palabra? Me sorprendió e intrigó descubrir que el significado original y literal de la palabra *crisis* no denota una condición negativa, a pesar de que ese sea su uso común. La etimología de crisis se remonta a orígenes griegos de la raíz *krinein: separar, decidir, juzgar.* Los griegos usaron primero la palabra *krisis* en un sentido médico para describir el momento crucial de una enfermedad, y luego para indicar un momento en un procedimiento judicial en que se tomaba una determinada dirección. Una "krisis" era una coyuntura de importancia fundamental, un momento de decisión.

Me gusta esta definición expandida de crisis. Resuena con mi propia experiencia, y aquellas de miles de personas con las que he trabajado a lo largo de los años:

> **Lo que sentimos como una crisis es, en realidad, un momento crucial, un momento de juicio, de decisión, de transformación, cuando tenemos una oportunidad de separarnos de nuestra vieja realidad y trazar el mapa de un nuevo rumbo.**

Tal vez, entonces, el nombramiento de nuestros desafíos debe empezar con estas preguntas:

¿Qué sucedería si lo que has estado llamando una crisis, un desorden, un desastre, un plomo, un caos, una confusión, un tumulto o locura, es en verdad algo diferente?

¿Qué sucedería si hubiese algo aquí que debieras hacer distinto a sólo aguantar y sobrevivir, a sentirte condenado a resistir o sufrir, a concluir que estás atascado o frustrado o perdido?

¿Qué sucedería si este lugar en el que te encuentras no es un bloqueo en la ruta, sino una verdadera krisis, un punto crucial?

Momentos Cruciales y Transiciones

Rara vez te sientas en una encrucijada y sabes que
es una encrucijada.
Alex Raffe

Una de mis primeras aventuras solitarias como niña joven era tomarme el tren desde el pequeño suburbio de Elkins Park, Pennsylvania, donde había vivido desde que nací, al centro de la ciudad de Philadelphia. Caminaba hasta la estación los sábados por la mañana, compraba mi boleto de ida y vuelta, y esperaba con emocionada anticipación a que llegase el tren: ¡estaba yendo a la ciudad sola! No hacía nada muy original cuando estaba en la ciudad, sólo cosas que le parecían exóticas a una niña de doce años en los inocentes comienzos de los años 60. Iba a Sam Goody y revisaba los últimos discos. Me detenía en la tienda Woolworth´s y admiraba todos los cosméticos, lociones y maquillaje que sabía iba a comenzar a usar pronto. Me pedía un refresco hecho de raíces y papas fritas para almorzar en una casa de sodas. Después caminaba a la estación para esperar el tren que me llevaría de regreso a casa. Nunca me aventuraba a ir más allá de tres o cuatro cuadras de la Terminal principal, sólo para asegurarme de que no me perdería, pero para mí podría también haber estado a miles de millas, en París o Venecia o en alguna otra ciudad mágica, porque al menos por unas horas, estaba libre y completamente sola.

No me cuesta mucho recordar los paisajes, los sonidos, las sensaciones de esas expediciones al centro de la ciudad, particularmente esos memorables viajes en tren. Todavía puedo sentir el áspero tejido de lana de los duros asientos, raspando mis piernas mientras yo presionaba mi cara contra la ventana cubierta de hollín y miraba el paisaje que parecía fluir a raudales. Puedo ver al conductor parado en el pasillo perforando mi boleto con su instrumento plateado, y al diminuto círculo blanco flotando hasta el piso para reunirse con otros cientos en una carpeta de nieve de papel. Sobre todo, puedo oír la voz cantarina del conductor como si anunciara triunfalmente cada estación a la que nos aproximábamos: *"¡Melrose Park!... ¡Tabor!... ¡Fern Rock!... ¡Wayne Junction!... ¡North Broad Street!... ¡Última parada, Reading Terminal, centro de Philadelphia!"* A medida que anunciaba cada estación, yo sabía que estaba acercándome a la ciudad, y mi excitación crecía. Esos nombres se volvían una especie de mantra relajante que yo recitaba en mi cabeza. Nunca había estado en esos lugares y no tenía idea de cómo eran, pero la repetición de cada uno de ellos me reaseguraba que yo estaba, ciertamente, en el tren correcto, yendo al lugar correcto.

Ésos eran tiempos simples y viajes simples. Ahora, muchos años y muchos tiempos difíciles después, miro la odisea de mi vida y sacudo mi cabeza al ver cuán diferente ha sido del reconfortante y predecible viaje desde Elkins Park al centro de Philadelphia. No han existido los anuncios que identificaran qué terreno emocional estábamos atravesando, ni avisos que me hicieran saber que estaba a punto de entrar a esta o aquella estación, nadie que me dijera cuándo se suponía que tenía que subir o cuándo bajar, ningún horario que consultar para asegurarme de no perder el tren correcto.

Sería tanto más fácil, no es cierto, si nuestras vidas fueran como nuestros viajes infantiles en tren, y si esas transiciones importantes a las que necesitamos estar atentos fueran anunciadas por anticipado. Me puedo imaginar cómo sonarían: *"¡Reevaluación de Relación próxima a llegar en tres meses!"... "¡Próxima parada, Cambio de Carrera!"... "¡Próximos a Crisis de Salud!"... "Llegando a Momento Crucial: todos los pasajeros deben cambiar de trenes..."* Pero *no* es así cómo sucede.

¿Cómo, entonces, sabemos que hemos llegado a un momento crucial en nuestras vidas? ¿Cómo identificamos correctamente y nombramos lo que parece una crisis como realmente un importante cruce de rutas?

Primero, ayuda comprender que no todos los momentos cruciales lucen o se sienten del mismo modo.

Momentos Cruciales que tú Probablemente Sabes que se están Aproximando

Algunos momentos cruciales son obvios. Sabes que se están aproximando, aun cuando no te lo admitas ni a ti mismo ni a los demás. Has estado descontento en tu trabajo por demasiado tiempo, y la compañía en sí misma está siendo reestructurada, con los consiguientes despidos a punto de ser anunciados. Tú y tu compañero amoroso no pueden ponerse de acuerdo respecto a la dirección en que quieren que vaya la relación, y todo lo que hacen es discutir. Tu madre anciana cada vez puede cuidarse a sí misma menos y menos y está empezando a necesitar cuidados todo el tiempo. A pesar de lo que tus instintos te digan en estas situaciones, tú todavía esperas un milagro en el último minuto, algo que cambie el curso de los eventos de modo que no tengas que llegar a una difícil encrucijada, tomar una decisión dolorosa o enfrentarte a un cambio atemorizante.

Aunque temas a estos momentos cruciales, no estás completamente sorprendido cuando suceden. Son lo que podríamos llamar lo "inesperado esperado." *En algún nivel, has tenido consciencia de la transición que ha estado teniendo lugar todo este tiempo.* Esto no hace que la experiencia sea más fácil o menos agónica, pero tú estás un poquito más preparado que lo que hubieras estado si no la hubieras visto venir. Por lo tanto, puedes navegar a través de ella más fácilmente. En estos casos, el lamento " *¿Cómo llegué acá?*" es más una pregunta retórica. Tú sí sabes cómo llegaste al lugar en que estás. *No estás desorientado, sólo estás decepcionado.*

Hace poco me encontré con una vieja amiga mía en una reunión para recaudar fondos. No la había visto ni hablado con ella por algún

tiempo y noté que estaba allí sin su esposo. Sabía que su matrimonio había sido extremadamente inestable, y siempre había sentido que era sólo una cuestión de tiempo para que se separasen.

"¿Cómo estás?" le pregunté, sospechando que yo ya sabía cuál sería la respuesta.

"He estado mejor," respondió ella con una mueca. "Este ha sido un año realmente difícil. Larry y yo nos separamos el verano pasado."

"Lo siento. Me doy cuenta cuán duro debe de ser."

"Gracias, pero sé que no estás sorprendida," admitió. "Tampoco lo estuve yo, en realidad. De algún modo yo sabía que esto se había estado aproximando durante un largo tiempo, pero esperaba que de algún modo no sucediese. Seguía esperando algo —no me preguntes qué— que interviniera e impidiera lo inevitable. ¿Suena coherente de algún modo?"

Por supuesto que sí. Yo ya había estado allí, todos hemos estado allí.

Momentos Cruciales que Llegan a Nosotros Sigilosamente

A veces los momentos cruciales pueden ser tranquilos, casi invisibles y, por lo tanto, difíciles de predecir y fáciles de pasar por alto. Se aproximan a nosotros sigilosamente, día tras día sin que ni siquiera nos demos cuenta de que han llegado, así que cuando nos enfrentamos a ellos cara a cara, al principio no lucen como momentos cruciales para nada. Tal vez simplemente nos sintamos aburridos, inquietos, de algún modo nerviosos con nosotros mismos. Podemos llegar a sentirnos tristes sin motivo, aún deprimidos, y parecer haber perdido nuestra pasión por el amor, el sexo, el trabajo, la vida. Algo no está bien, pero no estamos seguros de qué es. Si alguien nos preguntara, "¿Estás en un momento crucial de tu vida?", probablemente responderíamos, "No, sólo estoy superado por el trabajo," o "No, sólo estoy exhausta por tener dos niños pequeños en casa." Ni siquiera sospechamos que podríamos estar en una importante encrucijada, simplemente no nos gusta cómo nos estamos sintiendo.

¿Qué está pasando aquí? A través de algún pasaje subterráneo en nuestra psiquis, hemos estado atravesando una transición y llegado

a un momento crucial sin ni siquiera saber que estábamos acercándonos a él o que lo hemos alcanzado. Profundo dentro de nosotros, algo ha estado cambiando tan lentamente que ha sido prácticamente imperceptible. Tal como lo veremos más adelante en este libro, a menudo tenemos tantas habilidades para desoír lo que ha estado sucediéndonos dentro, especialmente si sentimos que amenaza nuestra realidad conocida, que ni siquiera reconocemos que hemos llegado a un cruce de caminos de suma importancia en nuestra vida cuando ya estamos parados justo en el medio de él.

Mi amiga Pamela pasó recientemente por esta clase de momento crucial. Pamela poseía un negocio de ropa para niños, y por meses yo había estado oyendo sus quejas acerca de los millares de situaciones en su vida: sus empleados la estaban volviendo loca; las reformas de su tienda estaban llevando muchísimo más tiempo del que ella había anticipado; su hijo de nueve años no estaba rindiendo bien en la escuela, y ella tenía problemas para ayudarlo tanto como quería debido a su ajetreada agenda; y estaba demasiado estresada como para pensar en conocer a alguien, a pesar de que habían pasado cinco años desde su divorcio.

Tarde una noche, Pamela me llamó y, como siempre, comenzó a contarme del horrible día que había tenido. "Simplemente no sé qué hacer," se lamentó. "¿Por qué las cosas tienen que ser así de difíciles?"

"Tal vez el Universo está tratando de decirte algo," le sugerí.

"¿Cómo qué, que mi vida apesta?" respondió con risa sarcástica.

"No, como que tal vez estás en una importante encrucijada. No has estado disfrutando de la tienda por un tiempo: le está yendo bien económicamente, pero es una carga en vez de el desafío creativo que era cuando recién abriste. No tienes tiempo para tu hijo, y no tienes tiempo para ti misma. Tal vez tengas que hacer un cambio."

Pamela permaneció en silencio por un momento. Después, con voz muy calma, respondió, "Como vender mi negocio."

"¿Has pensado en eso?"

"Para ser sincera, realmente no lo he pensado. Pero ahora que te lo oigo decir, de repente todos los pedazos calzan perfectamente. Todo en mi vida me está gritando 'VENDE', sólo que no lo he estado

escuchando. Trabajé tan duro para lograr que la tienda fuera exitosa, y nunca pude imaginarme que no querría estar haciendo esto."

"Económicamente es exitosa," le aseguré. *"Pero si no quieres hacer lo que estás haciendo todos los días, entonces no estás teniendo éxito en el interior."*

"Y esa es la razón por la que he estado tan triste," admitió Pamela.

Poco después de nuestra conversación telefónica, mi amiga vendió su tienda, se tomó dos meses para pasar más tiempo con su hijo y reevaluar su vida, y en un arranque de inspiración decidió empezar una nueva compañía especializada en reformas y decoración de habitaciones para niños. Pamela maneja su negocio desde su casa y está más contenta que nunca. Ha estado saliendo con un diseñador de muebles al que conoció en uno de sus nuevos proyectos.

Como Pamela, **nos apegamos tanto a la ruta en la que estamos, al itinerario que nos hemos marcado, que cuando aparece una nueva ruta podemos incluso no verla.** A menudo en estas circunstancias le toca a otra persona —un miembro de la familia, un amigo, un terapeuta— señalarnos que en realidad estamos en una especie de momento crucial muy importante.

Momentos Cruciales que se Disfrazan de Callejones sin Salida

La semana pasada estaba conduciendo hacia una cita en un centro de salud en las estribaciones de las montañas cercanas. Nunca antes había estado en este lugar, pero tenía indicaciones claras que me decían que tenía que seguir una ruta por un tiempo, y luego buscar una salida hacia ese centro, de modo que no me preocupaba la posibilidad de perderme. Era una hermosa tarde, y yo estaba disfrutando de la serena atmósfera del paisaje.

De repente la ruta se detuvo y no había hacia donde seguir. CALLEJÓN SIN SALIDA, decía un cartel. "¿Cómo es posible?" me pregunté, totalmente perpleja. No había visto la salida que se suponía que debía tomar, y estaba segura de que la había buscado cuidadosamente. No podía hacer otra cosa más que desandar mi camino. Estaba segura que varias millas atrás había una senda muy estrecha

que llevaba arriba de la montaña, con el cartel que la identificaba parcialmente escondido detrás de un arbusto de flores crecido. Recordaba haber pasado por esa calle, pero desechándola, segura de que no podía ser la que estaba buscando. Ahora comprendía cómo había perdido la salida: había supuesto que sería una calle bien pavimentada, y claramente señalizada. No la reconocí cuando la vi porque no era lo que yo estaba esperando.

A veces en la vida llegamos a lo que parecen callejones sin salida, pero que en realidad son momentos cruciales no advertidos. De repente parece que no podemos ir más allá en la dirección en la que estábamos viajando, y nos sentimos atrapados, perdidos. No recordamos haber visto ninguna ruta alternativa; no recordamos habernos enfrentado a ninguna otra opción. Simplemente nos sentimos atascados. "¿Qué se supone que debo hacer ahora?" nos lamentamos mientras miramos al equivalente emocional del cartel SIN SALIDA. La respuesta es hacer exactamente lo que hice en la ruta —necesitamos desandar nuestros pasos, para regresar y ver si podemos encontrar el cruce que nos perdimos porque no lo esperábamos.

Uno de mis pacientes es un muy exitoso y famoso productor de cine. Cuando nos encontramos por primera vez, le pregunté cómo había empezado en el negocio del entretenimiento. *"Estaba desesperado,"* me respondió con una sonrisa y pasó a contarme su historia. Nelson era un guionista luchador que se mudó a Los Ángeles con su esposa y su hijo recién nacido con la esperanza de entrar en la industria del cine. Por dos años trató de vender sus guiones, sin suerte. Muy pronto había consumido todos sus ahorros y ni siquiera tenía dinero para pagar la renta de su departamento el mes siguiente. Había llegado a un callejón sin salida y no sabía hacia dónde ir.

"Yo estaba lo más deprimido que una persona puede estar," me confesó Nelson. "Tenía estos grandes sueños, había sacado a mi esposa de su familia en Texas, y ahí estaba sin nada a cambio que ofrecer. Sabía lo que debía hacer: empacar todo lo que entrase en el auto y volver a Texas a buscar un trabajo de vendedor de autos o de seguros o de algo. Pero me sentía desesperado de sólo pensar en realmente pasar por eso."

Entonces Nelson tuvo el impulso de llamar a su amigo Jimmy, a quien había conocido en una clase para guionistas. Jimmy era siempre muy optimista aunque él tampoco había vendido alguna vez un guión. La última vez que Nelson había hablado con Jimmy, había estado entusiasmado con una película independiente que él ayudaría a producir, y le había preguntado a Nelson si no quería ser parte del proyecto. "No cobras nada ahora," le había explicado Jimmy, "pero es una experiencia grandiosa." Nelson recordaba que había pensado qué optimista era Jimmy y qué bobo: estaba trabajando por nada, lo que seguramente no lo llevaría a ningún lado. "Al menos debería llamarlo y decirle adiós antes de dejar la ciudad," se dijo Nelson a sí mismo.

Esa llamada telefónica cambió la vida de Nelson. Jimmy habló para que Nelson entrara a trabajar en esa pequeñísima película, que terminó convirtiéndose en un éxito del cine underground. Nelson descubrió que le encantaba producir y que tenía talento para ello, y pronto él y Jimmy formaron su propia compañía de producción. En un año, había producido una película que se convirtió en un éxito sorpresivamente y continuaron hasta crear un negocio multimillonario. "Si las cosas no hubieran estado tan mal," rememoraba Nelson, "hubiera perdido esa puerta de entrada."

Así es como sucede a veces con los momentos cruciales: parecen ocurrir en momentos especiales, momentos en los cuales podríamos fácilmente quedar atascados a menos que busquemos la puerta abierta que nos ofrecen. La palabra *crucial* deriva de la raíz latina *crux*, cruz. Nuevamente, se nos revela la sabiduría a través de la lengua antigua:

Escondidos en los tiempos cruciales, de grandes desafíos, están los cruces de camino, las transiciones y los momentos cruciales, fáciles de no ver, pero prometedores como maravillosos viajes a lugares de deleite y satisfacción que no podemos siquiera habernos imaginado.

Llamadas que nos Despiertan

Las grandes ocasiones no hacen héroes o cobardes;
Simplemente quitan el velo que los cubre ante los ojos de los
hombres.
Silenciosa e imperceptiblemente, ya sea que nos despertemos o
durmamos,
nos volvemos fuertes o débiles; y al final, alguna crisis exhibe en
qué nos hemos convertido.
Brooke Foss Westcott

La noche siguiente a la fiesta de tu vigésimo aniversario de casados, tu esposo repentinamente te anuncia que se irá con otra mujer... Tu médico descubre una arteria obstruida en tu corazón durante un chequeo de rutina y programa una inmediata cirugía a corazón abierto... Tu esposa confiesa que es adicta a los calmantes recetados y debe hacer rehabilitación... Tu socio de ocho años se quiebra y te cuenta que ha manejado mal los bienes de la compañía, y que tendrás que declarar la bancarrota.

Acabas de tener *una llamada que te despierta.*

Una llamada que nos despierta es avasalladora. Es prepotente. Es una patada en el trasero que nos hace volar antes de derribarnos. No es ni amable, ni sutil, ni pausada. Sino más bien exigente y dramática, nos fuerza a prestar atención a nuestras vidas, a nuestras relaciones, y a nuestro ser interior de un modo que ninguna otra cosa puede. Es obstinada, y nos obliga a enfrentar lo que desearíamos poder evitar, insistiendo en que nos hagamos cargo de esas cosas que somos reacios hasta a imaginarnos, mucho menos a soportar.

Si un momento crucial es un momento en que nos encontramos parados ante una encrucijada, una llamada que nos despierta se siente más como si hubiésemos sido golpeados por un camión y estuviésemos tendidos en el piso en estado de shock.

Si un momento crucial es una gran tormenta que produce un poco de polvo y desorden, una llamada que nos despierta es el tornado que se mete en tu vida y parece hacer saltar todo en pedazos.

Las transiciones y los momentos cruciales pueden ser graduales,

desenvolverse a lo largo del tiempo, pero las llamadas que nos despiertan no nos permiten ese lujo. Parecen envolverse en impactos y sorpresas cuando se presentan en nuestra puerta. El término *inesperado* no alcanza ni para empezar a describir cómo se siente cuando somos sacudidos y expulsados de nuestra vieja realidad, confrontados con las circunstancias, desafíos y temas que desearíamos no tener que enfrentar nunca. En un momento estás dedicado a tus asuntos, y de repente levantas la cabeza y para tu completa sorpresa, todo ha cambiado. No puedes creer cómo te estás sintiendo o dónde estás. No tienes recuerdo de ningún tipo de transición consciente. "¿Qué sucedió?" te preguntas sin poder creerlo. "No recuerdo haber tenido consciencia de que estaba yendo en esta dirección."

Las llamadas que nos despiertan no están nunca en nuestros mapas. Por lo tanto cuando nos encontramos en estas situaciones emocionalmente desgarradoras a las cuales inevitablemente nos llevan, no podemos evitar sino gritar: *"¿Cómo llegué acá?"* Aun si creemos que finalmente aprenderemos, creceremos y mejoraremos nuestras vidas debido a esta llamada que nos despierta, sin embargo, cuando primero nos ataca, la experiencia es dolorosa, atemorizante y emocionalmente abrumadora. Mi querida amiga y escritora Lorin Roche llama a esto "ser despertado a golpes." Es la clase de despertar que ciertamente no recibimos bien.

Años atrás, cuando el hombre que amaba de repente anunció que nuestra relación de diez años se había terminado y que me dejaría, ciertamente me desmoroné. Por semanas que parecían no tener fin, todo lo que pude hacer fue llorar; realmente aullar sería más correcto. Estaba en un estado de shock total, incapaz en ese momento de darme cuenta qué había sucedido o por qué yo, mejor que nadie, no había visto que esto se aproximara. Una noche, incapaz de dormir, encendí la televisión y empecé a mirar un programa que mostraba hombres y mujeres que aseguraban haber sido secuestrados por extraterrestres del espacio sideral. Todos compartían historias similares: en un momento estaban conduciendo su auto o dormidos en la cama, y lo próximo que sabían era que estaban en una nave extraterrestre sufriendo algún terrible procedimiento médico. Recuerdo que yo escuchaba sus descripciones y de repente me di cuenta que

ésa era exactamente la forma en que me sentía: como si hubiera sido raptada, misteriosamente arrancada de mi vida anterior, simplemente para despertarme en una pesadilla. Y todo lo que quería hacer era volver a casa.

Ésa es la razón por la cual las llamadas que nos despiertan pueden tener una calidad casi de irrealidad, de sueño. *Se sienten más como un transporte que una transición, como si uno hubiese sido barrido de una realidad a la otra.* Al principio podemos incluso estar en un estado de negación, incapaces de entender qué ha sucedido. "Esto no puede estar sucediendo," susurramos para nosotros mismos incrédulos, pero está sucediendo. Y ahora, el lugar en el que estás es inconfundible e imposible de ignorar.

Esta clase de llamadas que nos despiertan —pérdidas extremas, enfermedad, accidentes o tragedias— nos despiertan a nuestras más profundas preguntas acerca del significado de la vida, nuestra fe, nuestros valores, acerca de quiénes somos en la verdadera esencia de nuestra alma. Otras actúan como avisos, forzándonos a centrarnos en situaciones que hemos estado desatendiendo y que necesitan nuestra atención: el matrimonio que terminará a menos que actuemos inmediatamente, la enfermedad que progresará a menos que cuidemos de nuestro cuerpo. **Pero todas las llamadas que nos despiertan tienen una cosa en común: ponen a prueba quiénes somos y nos revelan ante nosotros mismos como ninguna otra cosa puede hacerlo.**

．　．　．

No puedo escribir sobre llamadas que despiertan sin contarles la historia de mi amigo Dr. Glenn Wollman. Durante treinta años, Glenn ha sido un especialista en medicina de emergencia altamente respetado, y el Director Médico Jefe Regional para varios departamentos de emergencia en California, así como también el Director de Medicina Integrativa de un gran centro médico. Cuando conocí a Glenn, me impresionó su conocimiento de tanto la medicina occidental como la oriental, y su enfoque holístico a la salud y el bienestar. En nuestras muchas conversaciones, se hizo claro para mí que aunque Glenn amaba su profesión y estaba completamente dedicado a ella, se sentía frustrado por no poder trabajar

realmente con pacientes para centrarse más en el cuidado preventivo de la salud.

Durante los próximos dos años, vi como la insatisfacción de Glenn se hacía más y más grande. "Debo hacer un gran cambio," me confesaba con un suspiro. La pregunta era cómo. Glenn era totalmente leal y estaba totalmente comprometido con aquéllos con quienes trabajaba, y la idea de defraudarlos era impensable para él. Habiéndolo admitido él mismo, Glenn era una persona cuidadosa, meticulosa y analítica. Esta era en parte la razón por la cual era tan buen médico, pero no lo ayudaba a él a transformar radicalmente su vida. El pensamiento de comenzar algo por su cuenta después de tantos años de trabajo en marcos institucionales era intimidante.

Siempre que nos encontrábamos con Glenn, este era uno de los principales temas: ¿iba alguna vez Glenn a hacer el cambio que necesitaba hacer para sentirse realmente realizado?

Muy tarde una noche, sonó mi teléfono. Era mi amiga Marilyn. "Glenn ha tenido un terrible accidente automovilístico," me dijo. Estaba manejando su auto deportivo por la autopista y estaba preparándose para salir cuando un auto se estrelló contra él desde atrás a setenta millas por hora, y luego huyó a toda velocidad. Milagrosamente no murió, aunque tuvieron que cortar su auto destrozado para sacarlo. Glenn tenía varias heridas serias: su columna estaba quebrada en dos lugares, y se había fracturado el tobillo. Durante casi un mes, no pudo moverse. Lentamente, con descanso y rehabilitación, su cuerpo comenzó a sanar, aunque ya no sería completamente normal nunca más.

La primera vez que vi a Glenn después del accidente, apenas podía caminar, ponerse de pie o aún sentarse, y tenía terribles dolores. Me recordó a tantas otras conversaciones en las que hablábamos de su vida, su deseo de hacer un cambio drástico, y la falta de claridad que sentía respecto a qué hacer. Ahora habían tomado la decisión por él. Los médicos de Glenn le dijeron lo que él ya sabía: ya nunca podría trabajar en medicina de emergencia, debido a las exigentes demandas físicas. Su carrera tal como él la había conocido había terminado. "Yo decía que quería algún tiempo sin trabajar para recrear mi vida," bromeaba. Pero debajo de su humor, todos sabíamos la

verdad. Glenn había sido golpeado por una dramática llamada. En el término de unos pocos segundos su vida entera había cambiado, inesperada, radical e irrevocablemente.

Ha pasado un año y medio desde el accidente de Glenn. Durante este tiempo, ha estado escribiendo un libro, desarrollando modelos holísticos de cuidado integrativo de la salud que pueden ser usados por hospitales y médicos, y produciendo una serie de CDs que ofrecen técnicas de relajación y meditación para el momento del despertar y el dormir, ambientadas con su hermosa forma de tocar la flauta Nativa Americana. Vi a Glenn unas pocas noches atrás, y con orgullo me entregó su primer CD. Nunca lo he visto más feliz.

Hay muchas formas de mirar la historia de Glenn. Algunos podrían decir que el accidente fue sólo eso —un accidente— y que fue pura coincidencia que Glenn haya estado contemplando la posibilidad de abandonar la medicina de emergencia. Una visión más psicoespiritual argumentaría que tal vez si Glenn hubiera tomado la iniciativa de hacer los cambios que quería hacer, no habría sido "forzado" a cambiar por el universo. Otra teoría explicaría que esta era la forma en que la vida de Glenn tenía que desarrollarse, y que él ya estaba sintiendo que el cambio se acercaba, pero que no estaba seguro de qué sería. A menudo le he dicho en broma que fue golpeado por su destino, y él está de acuerdo.

Lo más importante no es que el accidente haya sucedido, sino lo que él ha hecho desde que sucedió: Glenn está usando su llamada para renovarse y recrearse a sí mismo en todos los sentidos de la palabra. Ha descubierto el don escondido en la crisis y está desarrollándolo con entusiasmo y gratitud. El curador se está curando a sí mismo.

Llamadas que Despiertan Desde el Interior

Esa es la forma en que las cosas se hacen claras. De repente.
Y entonces te das cuenta cuán obvias han sido todo el tiempo.
Madeleine L'Engle

Es de noche. Estás dormido en tu cama. Tu realidad cotidiana todavía existe alrededor de ti. El viento sacude las ramas de los árboles que susurran afuera de tu ventana. El gato se encamina de la sala a la cocina por su comida de las 2:00 a.m. El reloj de la pared en tu estudio suena mientras les sigue la pista a las horas que pasan. Pero tú no eres consciente de que nada de esto está sucediendo. Tú estás en otro mundo, soñando con otras realidades. Tú estás montando un caballo en una hermosa pradera, o buscando algo que no puedes recordar en una calle familiar, o teniendo una conversación encantadora con alguien a quien amas, o escapando de algo atemorizante que te está persiguiendo, o visitando a un pariente que murió hace muchos años.

De repente, desde algún lugar lejano en tu mundo de vigilia, oyes un sonido de timbre. Es tu reloj despertador. Lo habías puesto, como siempre, para que te despertara a tiempo para ir a trabajar. Instantáneamente, tu consciencia es barrida desde donde quiera que estabas, y te das cuenta de que estás tendido en tu cama. Es la mañana de un nuevo día. Te desperezas, bostezas y abres los ojos. Estás de regreso en tu realidad una vez más.

A veces nuestras llamadas para despertar no son muy diferentes de la experiencia de ser despertados de un sueño por nuestro propio reloj despertador. En estas circunstancias, no es algo o alguien de afuera de nosotros mismos que es responsable por el cambio radical en nuestra consciencia, sino más bien algo que nos despierta desde dentro hacia fuera.

Algunas llamadas que nos despiertan no se inician en algo fuera de nosotros, sino adentro. Es como si un reloj automático hubiera sido puesto para sonar dentro de ti en un determinado momento, y de repente, sin ningún aviso, lo hace, despertándote a una comprensión que será radical, perturbadora y cambiará tu vida.

¿Por qué suena repentinamente ese reloj despertador? Porque es hora: algún proceso se ha completado, y estás listo. ¿Listo para qué? Eso es lo que descubres cuando de repente te despiertas.

Hace cuatro años, me mudé a Santa Barbara, California, desde Los Ángeles donde había vivido por más de veinticinco años. Una mudanza como ésa era un gran trabajo y un momento crucial muy serio para mí: estaba dejando atrás el lugar donde había pasado la mayor parte de mi vida adulta, la ubicación de mi negocio, todas mis referencias y conexiones familiares. "¿Cómo llegaste a esta decisión?" me preguntaba la gente, suponiendo que lo había estado considerando durante un largo tiempo. La verdad era que no, al menos conscientemente. Siempre me había encantado visitar Santa Barbara, pero nunca me había podido imaginar dejar Los Ángeles después de tantos años de vivir allí. Hasta donde yo sabía, estaba en L.A. para quedarme.

Después, un día, en un momento, todo cambió. Mi pareja me estaba visitando desde la costa este, y decidimos ir a Santa Barbara por mi cumpleaños. Yo no había estado allí por muchos años, y ya que él había vivido en Santa Barbara cuando hizo el bachiller, le pedí que me diera un tour completo. Era un día espectacular de primavera en California, el aire estaba fragrante con el perfume de jazmines en flor. Me llevó por una calle suntuosa bordeada de árboles en línea, hacia arriba de las colinas, pasando por bosquecillos de eucaliptos, y finalmente a una hermosa playa donde el mar se encontraba con las montañas en una pintoresca cala. Bajamos del auto y caminamos sobre la arena para mirar más de cerca esa vista.

Recuerdo estar parada allí bañada en sol, respirando la exótica mezcla de mar, viento y pasto de montaña, mirando a la gente almorzar en mesas junto al mar. Estaba absolutamente embriagada ante todo esto. Entonces, como si siguiese un orden escénico, distinguí un grupo de delfines saltando en el aire mientras jugueteaban en el mar, sus cuerpos dorados brillando contra el cielo turquesa. De repente sentí que algo dentro de mí cambiaba, y sin ni siquiera pensarlo, me di vuelta hacia mi novio y dije, "Me voy a mudar a Santa Barbara."

"¿Cuándo decidiste eso?" me preguntó.

"Ahora," le respondí, completamente sorprendida por mi propia respuesta. Y era la verdad. No había estado planeando una mudanza. No había pensado en las consecuencias que tendría en mi negocio.

No tenía un lugar donde vivir. Ni siquiera conocía a nadie allí. Pero en ese momento en la playa, de algún modo me había despertado y encontrado a mí misma ante un cruce de caminos que no sabía que se aproximaba.

La verdad sobre las llamadas que nos despiertan en el interior es que parecen suceder repentinamente, pero en rigor no hay nada de repentino en ellas en absoluto. Mirando hacia atrás ahora, puedo ver que yo había estado en realidad en una transición elaborando mi decisión de dejar Los Angeles, simplemente no me daba cuenta conscientemente de ello. Por años yo había pasado más y más tiempo dentro de la casa, con menos interés en aventurarme en la ajetreada y bulliciosa energía de la ciudad, energía que solía amar, pero que ahora encontraba agotadora. Muy pocos de mis amigos vivían ya en la zona de Los Ángeles. El foco de mi trabajo había cambiado, de modo que no necesitaba estar allí a diario como tiempo atrás había sucedido. En cada oportunidad que tenía me descubría escapando hacia un ambiente más sereno en las afueras de la ciudad. La realidad era que no estaba feliz en L.A.; simplemente no había querido enfrentarlo.

En ese momento, parada allí en la playa de Santa Barbara, me desperté a la verdad acerca de lo que quería hacer. Tal vez el reloj despertador justo había sonado durante mi viaje de cumpleaños. Tal vez ya había estado sonando, pero yo había estado demasiado preocupada o demasiado resistente a oírlo hasta que realmente tomé algo de distancia de mi mundo familiar en Los Ángeles. O tal vez algo acerca de ese hermoso día disparó una consciencia dentro de mí de repente como para encender una brillante luz. Cualquier cosa que haya sido, algo era claro: *Me había despertado a una verdad de la cual no podía batirme en retirada.*

Como veremos en los capítulos que siguen, todas las llamadas que nos despiertan exigen que nos extendamos más allá de lo que ha sido cómodo y renunciemos a lo que ha sido seguro y familiar a favor de la promesa de crecimiento, sabiduría más profunda y satisfacción que pueden no disfrutarse por un tiempo. Mi descripción de ese momento en la playa puede sonar inspirador, casi romántico, pero les aseguro que el impacto que esta llamada tuvo en mi vida

no dejaba de ser atemorizador y totalmente perturbador. Me llevó casi un año hacer la mudanza desde Los Ángeles a Santa Bárbara, un año lleno de complicaciones, ansiedad, dolorosos adioses a varios empleados de toda la vida, y desafíos económicos. Mudarme aquí puede haber tenido sentido emocionalmente, pero no tenía sentido profesionalmente o incluso logísticamente. Sabía que requeriría muchos acuerdos, flexibilidad y un cierto grado de sacrificio, y hasta hoy, todavía es así.

No sabía qué me había llamado a esta chispeante ciudad bañada por el sol. De algún modo, sabía que tenía que venir. Esperándome había regalos que no podría haberme imaginado: amigos a los que sentí que conocía de toda la vida, una serenidad que nunca había experimentado en ningún otro lado, salud que ni siquiera sabía que necesitaba, experiencias que se convertirían en tesoros invalorables. Y si no hubiese sido por esa llamada en la playa, me lo podría haber perdido todo.

. . .

Justo cuando pensaba que había aprendido cómo vivir,
la vida cambia.
Hugh Prather

*S*i *estás realmente vivo, si estás realmente creciendo, llegarás sin duda a muchas transiciones difíciles y a encrucijadas en el camino de tu vida. Estas vueltas y giros no son arbitrarios. Si no hubieras* viajado hasta tan lejos en la ruta, no habrías llegado a esta nueva serie de caminos, elecciones, desafíos. *Es porque has sido valeroso, decidido a aprender, a buscar la verdad, que estás aquí.*

¿Cómo, entonces, se supone que nos comportemos cuando choquemos con lo inesperado, cuando nos encontremos ante atemorizantes encrucijadas, cuando nos han despertado de un golpe? ¿Qué nos queda por hacer después de que gritemos y gimamos y lloremos y protestemos, después de que insultemos y suspiremos y nos arañemos la cabeza, después de que hayamos agotado nuestro enojo y nuestras lágrimas? El gran místico y poeta sufí del siglo trece, Jalal ud-Din Rumi, cuya obra ha iluminado tantos corredores oscuros en

mi propia vida, nos ofrece una sugerencia en su clásico poema "La Casa de Huéspedes". Léelo a ver qué piensas:

Este ser humano es una casa de huéspedes.
Cada mañana una nueva llegada.

Una alegría, una depresión, una mezquindad,
Alguna consciencia momentánea llega
Como un visitante inesperado.

¡Dale la bienvenida y dales albergue a todos!
Aun si son una multitud de dolores,
Que violentamente arrasa tu casa
Vacía de sus muebles,
Sin embargo, trata a cada huésped con honor.
Él puede estar limpiándote
Para algún nuevo placer.

El pensamiento oscuro, la pena, la maldad.
Recíbelos en la puerta riendo e invítalos a pasar.

Sé agradecido por quienquiera que venga.
Porque cada uno ha sido enviado
Como una guía desde el más allá.

Por ahora, con esto es suficiente: nombrar este lugar en que te encuentras y darles la bienvenida a estos huéspedes inesperados, como Rumi nos invita a hacer.

Ten presente que esta "multitud de dolores", estos problemas y padecimientos, están preparando tu alma para una gran sabiduría y, a su tiempo, se revelarán a sí mismos como puertas escondidas a un nuevo e iluminado mundo.

Perderse en el Camino Hacia la Felicidad

*No es hasta que estamos perdidos que empezamos a
comprendernos a nosotros mismos.*
Henry David Thoreau

Imagínate por un momento que decides viajar en auto a una ciudad en particular —digamos Miami Beach, Florida— y compras un mapa para que te ayude a ubicarte. Estudias el mapa y marcas todas las rutas por las que tienes que ir para llegar a Miami, que está a 1,500 millas del lugar donde vives. Entonces comienzas tu largo viaje. A medida que los días y las horas pasan, miras con ansia los carteles en la autopista que te indiquen dónde estás y te confirmen que estás yendo en la dirección correcta: MIAMI: 1,000 millas, MIAMI: 500 millas, MIAMI: 300 millas, MIAMI: 50 millas y finalmente: MIAMI: PRÓXIMA SALIDA. "¡Al fin!" piensas para ti mismo, "He llegado."

Ahora imagínate que a medida que entras a la ciudad, esperando la cálida, tropical Miami, te impacta encontrarte con que hace muchísimo frío y está nevando copiosamente. La gente corre envuelta en sus bufandas, guantes y sobretodos. El hielo cubre cada pulgada del suelo congelado. No importa dónde mires, no puedes ver signos de algo que se parezca al mar o a una playa. Cuando le preguntas a un transeúnte si esto es Miami, te mira extrañado, como si estuvieras loco.

Te sientas allí en tu auto, absolutamente desconcertado. Miras el mapa, al que seguiste prolijamente. Miras la nieve por la ventana. Miras de nuevo el mapa, sacudiendo tu cabeza con incredulidad. Obviamente no estás en Miami. Pero si no es así, entonces ¿dónde

diablos estás? ¿Estaba mal el mapa? ¿Estaban equivocados los carteles en la ruta? "¿Cómo llegué acá?" te preguntas. Y sientes como si te estuvieses volviendo loco.

. . .

En el proceso de vivir, a menudo llega un momento en que de repente miramos alrededor al lugar en que hemos terminado en nuestras vidas y no se parece en nada a lo que esperábamos. Recordamos haber planeado adónde queríamos ir con nuestras relaciones, nuestro trabajo, y nuestros logros, pero sin embargo, inexplicablemente nos encontramos en lugares y circunstancias que no tienen ningún parecido con el lugar en el que queríamos estar. Nos sentimos como extranjeros en tierras extrañas, con la excepción de que esta tierra extraña es la vida que tenemos. De algún modo, nos hemos perdido en el camino a la felicidad.

Para cada uno de nosotros hay un punto de partida en nuestra vida de adultos en el que diseñamos un proyecto de sueños que deseamos que nos lleven a un futuro feliz. A veces somos muy conscientes de este mapa de vida personal, poniendo objetivos específicos para nosotros mismos y tratando de lograrlos: "Me casaré, tendré dos niños y viviré feliz para siempre." "Empezaré mi propio negocio, me volveré económicamente independiente y me retiraré en Arizona." "Iré a la universidad y obtendré un Ph.D. y me volveré un exitoso científico en investigación." Otras partes de nuestro mapa de vida son menos conscientes o incluso inconscientes: "Quiero ser más exitoso que mi hermano." "Siempre quiero ser quien tenga el control en mis relaciones." "Quiero suficiente dinero de modo de no depender de un hombre nunca para nada." A menudo ni siquiera sabemos que existen estos deseos subterráneos, y sin embargo ellos, también, guían nuestras acciones y determinan nuestras elecciones.

El tiempo pasa. Estamos ocupados trabajando, amando, viviendo lo mejor que podemos. Estamos siguiendo nuestro mapa hacia cada destino deseado. Todo parece transcurrir tal como fue planeado. Pero entonces llegan esos momentos de los que hemos estado hablando —los momentos cruciales, las llamadas que nos despiertan— cuando miramos alrededor al lugar al que hemos lle-

gado, y nos damos cuenta con la sensación de hundirnos que no es donde pensábamos estar yendo.

Tal vez a pesar de nuestros esfuerzos de lograr que nuestros deseos y sueños se hagan realidad, hemos terminado en una realidad muy diferente. Queríamos estar casados, pero estamos todavía solteros, o divorciados o viudos. Queríamos lograr un cierto objetivo, pero nos lo han impedido circunstancias que están más allá de nuestro control. *Queríamos estar viviendo una clase de vida, pero nos sentimos atrapados en otra.*

O… tal vez hemos llegado, en realidad, exactamente adonde nuestro mapa se supone que nos llevaría, sólo que ahora que estamos allí, no estamos seguros de que sea donde queremos estar después de todo. Sentimos que la carrera por la que trabajamos tan arduamente carece de significado o no está en armonía con nuestros valores más esenciales. La relación a la que nos hemos comprometido es desapasionada y carece de la intimidad que ansiamos. Nuestras posesiones y logros nos dejan insatisfechos y preguntándonos qué es lo que estamos echando de menos.

Ya sea, en estos momentos no deseados, que miremos alrededor a nuestras vidas y estemos decepcionados por donde nos encontramos o donde *no* nos encontramos, el efecto es el mismo: *nos sentimos confundidos, asustados, fuera de todo equilibrio.* Como el viajero que creería que terminaría en Miami, miramos el mapa que hemos estado usando para orientarnos a través de la vida y no podemos entender cómo es que nos condujo hasta allí. *¿Cómo nos perdimos tanto si estábamos seguros de estar yendo en la dirección correcta?*

Los Mapas que nos Conducen a los Sueños de Otros.

Si quieres conocer tu pasado, mira tu presente.
Si quieres conocer tu futuro, mira tu presente.
Pahmasambhava, sabio budista tibetano del siglo ocho.

¿Cuándo y cómo adquirimos estos mapas que usamos para orientarnos a través de nuestra vida adulta? Y ¿por qué a veces nos llevan a lugares en los que no queremos estar? Pahmasambhava nos aconseja correctamente que lo que vemos en nuestro presente, bueno o malo, es en gran parte un reflejo de nuestro pasado. Al oír esto, puede ser que estemos en franco desacuerdo. Podríamos insistir que nadie tuvo influencia sobre nosotros para que hiciéramos lo que hicimos o siguiéramos los caminos que recorrimos o eligiéramos los destinos que elegimos. Podemos sinceramente creer que hemos planificado el curso de nuestras vidas hasta este punto libre y conscientemente. Y nos impactaría descubrir cuán equivocados estamos.

Hasta que nos damos cuenta de cuán profunda y absolutamente hemos sido enredados en nuestro pasado, no podemos desenmarañarnos de eso.

Una historia de mapas que conducían a los sueños de otra persona:

Robert, mi viejo novio de la universidad, me llamó un día repentinamente. Habían pasado casi veinte años desde que había hablado con él. Perdimos contacto cuando se casó con su novia posterior a mí, Alyssa. Cuando conocí a Robert, era un poeta, un aventurero, un filósofo y un hombre joven comprometido a ser un espíritu libre. Teníamos profundas conversaciones acerca del significado de la vida y sobre cómo podríamos hacer algo por el mundo. Me había sorprendido cuando Roberto comenzó a salir con Alyssa, que era su antítesis en todos los sentidos, y con quien, lo admitió ante mí después, no podía conectarse intelectualmente. Estuve aun más sorprendida cuando se casó con ella, se convirtió en un abogado poderoso, compró una casa cara, tuvo cuatro hijos y llevó adelante una vida muy convencional.

Habían pasado décadas desde que había oído la voz de Robert, pero aun así, cuando llamó, supe inmediatamente que tenía algún problema. Nos conocíamos tan íntimamente que no necesitamos prolegómenos, y cuando le pregunté qué estaba mal, me respondió: "Todo." Robert había dejado a su esposa después de años de matri-

monio tenso, inestable e insatisfactorio. Se sentía asfixiado por las presiones de su práctica legal, atrapado por la enorme carga económica de su lujoso estilo de vida, aislado de sí mismo y de quien él recordaba haber sido. Esa era la razón por la que me llamaba, me explicó. Yo era su conexión con su auténtico sí mismo. Conmigo, él era siempre más "Roberto" de lo que podía alguna vez ser con alguien. Ahora sencillamente se sentía perdido.

Robert y yo hablamos por un largo tiempo. Le dolía la separación de su familia, estar solo, pero sobre todo, admitió, sentir que vagaba tan lejos fuera del camino que lo llevaría adonde quería ir. "Siempre me dije a mí mismo que no quería la vida de mi padre," reflexionaba, "que no me ataría a un matrimonio y a un trabajo que no me hiciera verdaderamente feliz. De modo que ¿cómo terminé haciendo exactamente eso?"

Yo escuché, y dulcemente le expliqué a Robert lo que sospechaba que había sucedido. Era como si años atrás él tuviera dos mapas, uno en cada bolsillo. El primer mapa estaba marcado con caminos de aventura e independencia, destinos caracterizados por comprensión más que por convención. El segundo mapa mostraba rutas tradicionales a lugares esperables, rutas que lograrían la aprobación de todos —los padres de Robert, la novia de Robert, los compañeros de Robert—. Robert ni siquiera sabía que este mapa convencional estaba en su bolsillo y creía que estaba siguiendo su primer mapa. Pero no.

Robert creció con una madre imposible de satisfacer, controladora, que nunca parecía estar feliz con sus hijos ni su esposo, no importa qué hicieran, por lo tanto Robert pasó su vida adulta tratando de no decepcionar a nadie. No quería decepcionar a Alyssa, así que se casó con ella sabiendo que era un error, se mudó a las afueras y le compró todo lo que ella quería. No quería decepcionar a su padre, por lo tanto estudió leyes en la universidad aunque él deseaba ser escritor y se convirtió en un abogado empresarial muy conocido. No quería decepcionar a sus socios y empleados aunque en realidad él quería más tiempo libre, de modo que expandió su práctica legal. Entonces nadie estaba decepcionado, excepto Robert. Todos estaban felices, excepto Robert.

Robert se había despertado y se había dado cuenta que se había perdido a sí mismo en algún lugar en su ruta a la felicidad siguiendo un mapa que conducía a los sueños de otra persona: los de su padre, los de su esposa, como un pequeño niño buscando desesperadamente la aprobación de los demás. Ahora estaba buscando en su bolsillo para recuperar ese segundo mapa y encontrar su camino de vuelta a un lugar de autenticidad y autonomía desde el cual comenzar nuevamente.

. . .

"Debemos ser cuidadosos de construir nuestra vida alrededor de nuestra visión, antes que construir nuestras visiones de nuestra historia," dice mi colega Alan Cohen. Esta no es una tarea fácil. La mayoría de nosotros planificamos el curso de nuestras vidas mientras somos todavía jóvenes; todavía demasiado influenciados por la familia y los amigos, por los temas no resueltos de la niñez, por valores impuestos sobre nosotros por la sociedad en la que vivimos; y todavía no lo suficientemente sabios para siquiera darnos cuenta de que es así.

"Debo ser como mis padres."

"No seré como mis padres."

"Si hago lo que quiero seré diferente a mis amigos."

"Todos se están casando, así que me imagino que me llegó la hora a mí también."

"Nunca quise atarme a un hombre como lo estuvo mi madre."

"Mis dos hermanas y sus esposos ya tienen hijos, así que me imagino que mi esposo y yo somos los siguientes."

"El dinero me corromperá como lo hizo con mi padre, de modo que nunca tendré nada."

"Ningún hombre que sea realmente exitoso debería necesitar que su esposa trabaje, de modo que yo tampoco."

Cientos de estas clases de indicaciones se arremolinan en nuestro inconsciente. Ya sea que nos obliguen a cumplirlas o a rebelarnos, todas ellas conspiran para robarnos la libertad de planificar nuestro propio y verdadero destino.

Es un impacto atroz darnos cuenta que el mapa de vida que hemos estado usando es totalmente anticuado —tiene diez, veinte, cuarenta años— y está basado en ideales y valores que reflejaban quienes éramos mucho tiempo atrás, ideales que ya no son los nuestros. Tal vez esos valores nunca nos pertenecieron, heredamos el mapa de nuestra familia, un proyecto de la forma en la que esperábamos vivir. Seguimos su fórmula y llegamos a una vida con la cual no estamos felices, una vida que sentimos extraña a nosotros. Tal vez, como mi amigo Robert, nuestro mapa fue diseñado para llevarnos a destinos que complacerían a otra gente: nuestros amigos, nuestro compañero o compañera, nuestros mentores. Ahora todos están felices con nosotros, pero nosotros nos sentimos terriblemente insatisfechos.

Podemos creer que estamos mirando el mundo a través de nuestros propios ojos y no de los de nuestros padres, familia o sociedad, pero eso sólo será posible cuando hagamos el arduo y valeroso trabajo de aprender a ver por nosotros mismos.

Horarios Secretos y Fechas Límite Incumplidas

Cuando tenía once años, fui a un campamento de verano en las montañas Pocono de Pennsylvania. Una de las actividades que nuestros coordinadores organizaban como divertimento era una "caza de objetos". Éstos eran los días anteriores a la invención de los video juegos, las computadoras personales y los equipos de DVD, de modo que a los preadolescentes como yo realmente nos parecía muy entretenido algo tan simple como una caza de artículos. Nos dividían en equipos, y nos daban la tarea de conseguir una lista ecléctica de objetos en una cantidad de tiempo limitada. "¡OK, chicas! Tienen treinta minutos para encontrar las siguientes cosas: un par de zapatillas número 10; una cuchara; una foto de un perro; una revista de historietas de Archie y Verónica; una caja de Cracker-Jacks sin abrir; un sostén talla 32AA; un sapo vivo; cinco paquetes de goma de mas-

car marca Bazooka; un platito; un disco de los Beatles; y finalmen-
te... ¡el calzoncillo de un chico! ¡ Listas... tienen media hora... YA!

Salíamos corriendo, riéndonos y gritando por todo el campamen-
to, unas hurgando en las maletas de otras, rogándoles a las acampan-
tes mayores que poseían alguno de los artículos buscados para que
nos lo dieran a cambio de alguna promesa ("¡Lavaré tu ropa durante
una semana!") que tendríamos que cumplir más tarde e, inevitable-
mente, acercándonos a los chicos del campamento con risitas de
incomodidad al intentar procurarnos el artículo más codiciado y di-
fícil de la lista: el calzoncillo. Finalmente un equipo ganaba, y todos
marcharíamos hasta la cantina a tomar nuestros helados y reírnos de
toda la diversión que habíamos tenido.

Muchos de nosotros somos conscientes de nuestros sueños y ob-
jetivos, pero podemos ser inconscientes de las fechas límite secretas
a las que los hemos atado. Pasamos nuestras vidas de adultos en lo
que equivale a una caza de objetos extendida, complementada con
un mapa de "debes" y muy específias fechas límite. Llamo a esto
nuestro horario secreto. Nos dice no sólo qué deberíamos lograr y
conseguir, sino también cuándo debería ser cumplimentado:

"Debería terminar la universidad en cuatro años y conseguir un tra-
bajo inmediatamente después de graduarme."
"Debería ser capaz de pagar mi propio departamento para cuando
tenga veintidós."
"Debería encontrar a la persona indicada y casarme a los treinta años
como máximo."
"Debería poseer mi propia casa para cuando tenga treinta y cinco."
"Debería tener varios hijos antes de cumplir los cuarenta."
"Debería estar administrando mi propio negocio para el momento en
que mis chicos tengan edad escolar."
"Debería estar ganando X cantidad de dinero para cuando cumpla
los cuarenta y cinco."
"Debería ser capaz de comprar X y de haber viajado a Y para cuando
tenga cincuenta."
"Debería ser capaz de retirarme del trabajo para cuando tenga sesenta
y cinco."

Tu horario secreto reflejará tus propios valores y estilo de vida. Algunos artículos serán objetivos psicológicos, antes que materiales:

"Debería haber superado los dolores de mi niñez antes de tener mis propios chicos."
"Debería superar mi enojo con mi padre antes de que él muera."

Algunos reflejan objetivos espirituales:

"Debería alcanzar la iluminación después de meditar durante veinticinco años."
"Debería haber vencido mis fallas en la fe antes de ser ordenado ministro."

Y otros inclusive abarcarán no sólo tu horario sino el de las personas cercanas a ti:

"Mi hija debería tener chicos antes de que yo tenga setenta, de modo de estar todavía saludable como para disfrutarlos."
"Mi novio debería encontrar un negocio que pague más antes de que acepte casarme con él."

Yo tengo mi propio horario. Tú tienes el tuyo. Son tiranos, estos "deberías", respirándonos en la nuca, espiando sobre nuestros hombros, haciendo la cuenta regresiva del tiempo, haciéndonos sentir presionados, retrasados, nunca lo suficientemente realizados. **Y, sin embargo, nosotros usualmente ni siquiera nos damos cuenta de que estos horarios secretos existen; es decir, hasta que no cumplimos con una de nuestras inconscientes fechas límite. Entonces entramos en crisis.**

. . .

Mi amiga Emily está teniendo el peor año de su vida. Emily vive en Washington D.C. y trabaja como consultora para el gobierno federal. Es atractiva, brillante y valiente. Los hombres piensan que Emily es atractiva, y ha tenido una larga lista de romances desde que la conozco, pero nada realmente serio, lo que no parece

molestar mucho a Emily. El gran sueño de su vida era comprar su propia casa en el campo donde pudiera criar y montar sus caballos.

Varios meses atrás ese sueño se hizo realidad. Aproximadamente para ese momento, Emily cumplió los cuarenta. Y de repente, sin aviso, Emily se desmoronó. "Ésta no es la forma en que todo tenía que ser," me dijo entre sollozos por teléfono. "Se suponía que yo estaría viviendo en mi hermosa casa con mi maravilloso esposo y tendríamos hijos fantásticos y todo estaría bien. Y en cambio estoy aquí, en esta gran casa en el medio de la nada completamente sola, y ¡tengo cuarenta años!"

Emily prácticamente gritó estas últimas palabras, lo que me indicó la razón para su colapso emocional. Su mapa y su horario indicaban que para los cuarenta, ella debería ser capaz de comprarse su propia casa de sus sueños y estar casada con el hombre de sus sueños. Ella había sido consciente de su deseo de comprar la casa, pero nunca había admitido, ni siquiera a sí misma, que quería un esposo. En realidad, ella sólo salía con hombres que no eran muy serios en cuanto al compromiso. El impacto de mudarse a su casa sola y de cumplir los cuarenta produjo una llamada de las que despiertan dolorosa y repentinamente para Emily. Había fallado en cumplir una enorme fecha límite secreta y, a pesar de todo lo que había logrado, se sentía como una fracasada.

Cuando nos damos cuenta de que no tenemos la vida que habíamos planificado para nosotros mismos, podemos sentirnos horriblemente decepcionados. Podemos sentirnos como si hubiésemos fracasado. ¿Por qué? Porque no cumplimos nuestro arbitrario horario.

Cuando la Vida Correcta ya no Parece Correcta

Has planificado tu vida con objetivos que realmente querías para ti mismo. Has seguido tu plan impecablemente. Te ha llevado

exactamente adonde deseabas que te llevara. Pero ahora que estás allí, descubres para tu gran consternación que no eres feliz, estás insatisfecho y desesperado por escapar de tu vida tal como la conoces, aunque es la vida que pensaste que querías.

A veces no son las dificultades las que nos detienen en nuestras rutas sino la desilusión, no los desafíos sino la desorientación. En estos casos, lo inesperado que nos golpea es la comprensión asombrosa de que simplemente no somos felices en el lugar en que estamos. Esto es especialmente desconcertante si estamos allí donde siempre pensamos que queríamos estar.

Una cosa es estar descontento cuando las circunstancias no coinciden con nuestras expectativas. Esa es una especie de infelicidad aceptable, tolerable. Suponemos que seríamos felices si tuviésemos mucho dinero o si estuviésemos casados o si tuviésemos la carrera por la que trabajamos tan arduamente. Todavía tenemos esperanzas de que estas cosas sucedan. Esta esperanza nos permite soportar nuestra infelicidad, al menos por un tiempo. "Odio mi trabajo," pensamos para nosotros mismos, "pero me da una gran experiencia para cuando tenga mi propio negocio." "Me siento tan insegura en esta relación, pero quiero seguir adelante porque espero que me pida que me case con él, y entonces podré relajarme."

Pero ¿qué sucede cuando tenemos las cosas que esperábamos tener, y *aun así* no somos felices? Esa infelicidad es atormentadora porque nos sentimos desconcertados por ella y atrapados en ella. "Si todo esto no me hará feliz, entonces ¿qué lo hará?" nos preguntamos a nosotros mismos. "¿Qué se supone que haré ahora?"

Un pasaje de una carta que recibí de una de mis lectoras ilustra este aprieto:

> … Me siento culpable aún de escribirte porque todos dirían que tengo la vida perfecta, el esposo perfecto, la casa y los niños perfectos, y tienen razón. **Pero si todo es tan perfecto, entonces ¿por qué me siento como una porquería?**
>
> No hay nada incorrecto con mi esposo, y realmente no me puedo quejar sobre cómo me trata o nada de eso. Es

un buen hombre y un muy buen papá para los chicos. Honestamente, ha hecho todo lo que le he pedido, hasta ir a la iglesia conmigo, lo cual al principio no quería hacer. Así que no es él; soy yo.

La cosa es que me siento como si estuviera cumpliendo un rol en un show, la esposa, la madre, la buena ama de casa. Pero quiero gritar porque esa no soy yo realmente. Pero pensé que lo sería, de verdad. Pensé que si simplemente encontraba un buen muchacho para casarme podría escaparme de mi gente y tener una linda vida, del tipo que siempre quise de niña. Sé que dirías que era demasiado joven cuando conocí a Tim, solamente diecinueve y nunca había salido de la ciudad de Kentucky, y ahora que lo pienso estaría de acuerdo contigo. Acabo de cumplir veinticinco años, **pero me siento tan vieja, como si la vida ya hubiese terminado, y yo estuviera solamente cumpliendo con las formalidades.** Y estoy cansada todo el tiempo como si lo único que quisiera es dormir y dormir y sigo esperando todos los días cuando me despierto que las cosas sean diferentes, pero nunca lo son... **No se suponía que fuera a ser así.**

Esta dulce y triste chica es tan obviamente infeliz en la vida que ella misma diseñó y construyó cuidadosamente. Aún peor, ella está desconcertada por su infelicidad, y se siente culpable hasta por sentirla. Lo que ella sentía que sería su cofre de oro al final del arco iris ahora simplemente se siente como un evidente viejo y deprimente callejón sin salida. Y éste es el único mapa que ella haya alguna vez conocido, la única vida que haya alguna vez imaginado.

Cuántas veces hemos pronunciado la misma frase en un momento de shock o desesperación, cuando nos enfrentamos cara a cara con el destino inesperado al que nuestros mapas nos han llevado: "¡No se suponía que fuera de este modo!" Ahora debemos enfrentarnos a esa aterrorizada y decepcionada parte de nosotros mismos y preguntar:

¿Quién o qué dice que no se suponía que sería de este modo? ¿Un mapa anticuado que tú delineaste hace años atrás? ¿Un horario arbitrario? ¿La idea de otra persona respecto de cómo se suponía que tú vivirías tu vida? No se suponía que fuera de ningún modo. Se supone que es lo que es.

Desprevenido Para la Pérdida y sin Preparación Para la Imperfección

Somos los hijos del medio de la historia… sin finalidad ni lugar.
No tenemos una gran guerra, ni una Gran Depresión.
Nuestra gran guerra es una guerra espiritual.
De la película *Fight Club*, guión de Jim Uhls

Éste es un libro para los tiempos complejos en los que estamos. Y yo soy un producto de estos tiempos, un "niño del medio de la historia." Yo, también, creía que si trabajaba con tenacidad, conseguiría todo lo que quería. Si planificaba bien, nada saldría mal. Si hacía todo lo que debía, no me perdería. Pero como tú, como tantos de nosotros, me perdí de todos modos.

No hay nada excepcional en esto, o acerca de nosotros: los seres humanos hemos conocido la amargura, hemos afrontado con valentía dificultades, y enfrentado horribles decepciones por tanto tiempo como el que hemos existido. En verdad, la mayoría de los problemas y desafíos que enfrentamos en nuestros tiempos empalidecen al compararlos con los que padecieron nuestros antepasados. Muchos de nuestros padres, abuelos y bisabuelos vinieron a América con muy poco o nada. Una vez aquí, soportaron los catastróficos sucesos de la Depresión y las guerras mundiales, tolerando dificultades y sacrificios personales tremendos. Una amiga luchadora de ochenta y cuatro años lo expresa así: "Esta gente joven y sus quejas sobre esto y aquello. Yo les digo, 'No me hablen a mí sobre sufrimiento. *Nosotros* conocimos el sufrimiento.'"

Es verdad. Mis abuelos y sus padres encontraron dificultades, devastación y pérdidas mucho más severas que lo que he encontrado yo

en toda mi vida. Sin embargo sospecho que eran mejores para lidiar con ellas. ¿Por qué? *Ellos no fueron criados para esperar la perfección. Fueron criados para soportar. Y entonces soportaron.*

Sólo durante el optimismo que apareció en los años 50 durante la posguerra emergió la idea de crear una vida que fuera el cuadro perfecto. A la generación nacida inmediatamente después de la Segunda Guerra Mundial se nos enseñó que podíamos y deberíamos tener todo. El consumo reemplazó a la prudencia como nuestra filosofía, y la prevención, antes que la resistencia, fue el valor que reverenciamos. Nos inmunizamos: contra la gripe, contra las enfermedades, contra el aburrimiento, contra las privaciones, contra la infelicidad.

Hemos afinado nuestra obsesión de eliminar el dolor, la incomodidad y las penurias a toda costa y lo más rápidamente posible. Tomamos medicamentos para poder comer lo que queramos sin consecuencias, para poder tener sexo sin ansiedad por nuestro rendimiento, para desarrollar músculos sin hacer ejercicio. Podemos hablar con cualquier persona desde cualquier lado con nuestros teléfonos celulares. Podemos crear fotos perfectas instantáneamente con nuestras cámaras digitales; si no estamos contentos con la foto que tomamos, sólo la borramos y lo intentamos nuevamente hasta que sale bien.

Y no somos pacientes en cuanto a conseguir lo que queremos: nos gusta conseguir las cosas *a demanda*. No estoy segura cuándo apareció esa frase en nuestra lengua por primera vez, pero el navegador de mi computadora simplemente encontró 8,570,000 referencias a ella para mí —en .09 segundos— a demanda, por supuesto: películas a pagar por ver a demanda, noticias a demanda, libros a demanda, chismes a demanda, resultados de football a demanda, créditos a demanda, astrología a demanda, juguetes sexuales a demanda, recetas a demanda, consejo médico a demanda, erecciones a demanda, divorcio a demanda. Todas éstas son listas reales de productos y servicios reales. Cuando queremos algo lo queremos ahora.

Podemos mirar a nuestros padres y abuelos, y con petulancia pensar que somos emocionalmente mucho más sofisticados que ellos. Después de todo, tenemos nuestros seminarios de mejora personal, nuestra terapia, nuestros entrenadores de vida, nuestros programas en doce pasos, nuestras clases de yoga. *La verdad más honesta es*

que en muchos aspectos, estamos mucho menos preparados que ellos para lidiar con lo inesperado, somos mucho menos resistentes al sufrimiento. Nuestra habilidad de ser pacientes, de soportar, no es tan formidable como la de las generaciones que nos antecedieron.

La consecuencia de todo lo que hemos estado tratando revela una peligrosa combinación psicológica:

Nuestras expectativas para nosotros mismos son más altas que las de las generaciones anteriores, y al mismo tiempo, nuestra habilidad de resistencia es menor. Esto nos deja desprevenidos para la pérdida y sin preparación para la imperfección ya sea en nosotros mismos o en el mundo que nos rodea.

No esperamos que las cosas salgan mal, por lo tanto estamos impactados cuando sucede. El resultado es una gran cantidad de gente muy ansiosa e infeliz.

· · ·

Presta atención a estas estadísticas y signos de tiempos agitados:

- Una de cada cuatro mujeres y uno de cada cinco hombres en America tendrá un período clínicamente significativo de depresión en su vida, de acuerdo a un estudio reciente dirigido por la Universidad de Columbia y publicado en *Journal of the American Medical Association.*
- En los últimos diez años, uno de cada ocho americanos ha tomado medicación contra la depresión. Eso significa que 20 millones de personas usan antidepresivos regularmente, y esto a pesar de que una nueva investigación indica que los antidepresivos pueden tener sólo una pequeña ventaja sobre los placebos en los estudios.

Estos números están empeorando cada año, no mejorando:
- Entre 1987 y 1997, el número de americanos tratados por depresión se elevó de 1.7 millones a 6.3 millones. Además,

el número de aquellos que toman antidepresivos se duplicó. La depresión y los desórdenes por ansiedad —las dos enfermedades mentales más comunes— cada una afecta a 19 millones de americanos adultos anualmente, revelan los números de la National Mental Health Association.

Parece que muchos de nosotros no estamos felices y no podemos arreglárnoslas sin alguna clase de sustancia para hacer que nuestra tristeza se vaya:

- 22 millones de americanos sufren de abuso de alcohol o drogas, informa la Substance Abuse and Mental Health Services Administration.

Aparentemente los americanos somos también tan ansiosos que no podemos dormir:

- De acuerdo con la National Sleep Foundation, el 48 por ciento de los americanos asegura tener insomnio ocasionalmente, y el 22 por ciento experimenta insomnio casi todas las noches. Nuevamente, las drogas van al rescate: las píldoras para ayudar a dormir son una industria de 14 billones de dólares. Cada año, uno de cuatro americanos toma algún tipo de medicina para ayudarse a dormir.

Tal vez las más tristes e impactantes de las estadísticas son las que se refieren a niños, que revelan que ni siquiera ellos son inmunes a esta epidemia de preocupación y ansiedad:

- La National Mental Health Association informó que uno de cinco chicos tiene un desorden mental, emocional o de conducta diagnosticable. El *Journal of Psychiatric Services* informa que el uso de antidepresivos continúa creciendo a aproximadamente el 10 por ciento anual entre los adolescentes y niños americanos.

- La información más alarmante, sin embargo, es que los preescolares de cinco años o menos son el segmento de la población no adulta que usa antidepresivos hoy, de más rápido crecimiento. Entre 1998 y 2002, el uso de antidepresivos se duplicó entre los preescolares.

Este es un tema complejo que no podemos examinar en detalle aquí. De todos modos es imposible no concluir que algo está muy mal. **Tenemos más comodidades, más posesiones, más de todo como nunca antes en la historia de la humanidad. Y, sin embargo, a pesar de todo esto, parece que estuviésemos más tristes.**

Despertarte Como un Extraño en tu Propia Vida

El peligro más grande de todos... perder el ser de uno,
puede ocurrir muy tranquilamente en el mundo, como
si no fuera nada en absoluto.
Ninguna otra pérdida puede ocurrir tan tranquilamente; cualquier
otra pérdida —un brazo, una pierna, cinco dólares,
una esposa, etc— seguro será notada.
Soren Kierkegaard

Acerca de qué estamos tan ansiosos? ¿Qué nos mantiene despiertos por las noches? ¿Qué es eso que nos ronda tan implacablemente que necesitamos sedarnos para no sentirlo?

Tal vez es como el gran filósofo existencialista Kierkegaard lo afirma: Exactamente igual a alguien que vuelve a casa y descubre que le han robado, nosotros de repente nos damos cuenta de la pacífica pérdida de nosotros mismos, una pérdida que ocurrió sin que ni siquiera lo notáramos.

Pero ahora sí lo notamos.

Tal vez eso es lo que es tan doloroso para nosotros, por lo que nos movemos intranquilos y nos retorcemos ante la extrañeza

que sentimos en nuestra propia vida, sacudida por el cambiante paisaje alrededor nuestro. Nuestra desorientación es comprensible. Proviene de nuestra búsqueda de los pedazos de nosotros mismos que se perdieron a lo largo del camino: pedazos de nuestros sueños, nuestra pasión, nuestro propósito, que somos incapaces de encontrar en la vida que estamos actualmente viviendo.

¿Alguna vez has regresado a dar una vuelta en auto por el barrio de tu niñez después de estar ausente de la ciudad por muchos años? No puedes evitar buscar algo que parezca familiar, intentando evocar recuerdos reconfortantes, para sentirte en casa. "Ahí está mi escuela primaria," exclamas. "Y mira, esa es la casa donde vivía mi amigo Bobby. Iba a su casa todos los días después de la escuela y mirábamos televisión." Te deleitas ante cada lugar que redescubres, con reminiscencias del pasado.

Pronto, de todos modos, comienzas a notar lo que falta. "Había un edificio aquí," le explicas frunciendo tus cejas a quienquiera que esté contigo. "Y ¿ves esa casa de departamentos? Eso era un negocio al que íbamos a comprar sodas... ¡Oh, no! ¡No puedo creer que hayan destruido ese gran parque donde nos hamacábamos y lo hayan convertido en este centro comercial!" Suspiras mientras pasas por otro punto importante del pasado que ya no existe más y a desgano admites: "Las cosas realmente han cambiado."

Eso es exactamente lo que sucede cuando perdemos pedazos de nosotros mismos. **Revisamos nuestras vidas en búsqueda de hitos que nos reconforten, y nos consternamos de encontrar que nos sentimos distantes y desapegados de esas mismas cosas, la misma gente a la que sentíamos confiable y familiar. " ¿Por qué tuvo que cambiar?" nos preguntamos.**

. . .

Es un dilema sorprendente cuando uno comienza a descubrir que... estás viviendo tu vida en un trance, en un sueño... Cuando eso ocurre, hay una especie de cosa sorprendente que sucede.
Uno es la desesperación, y otro es un despertar repentino.
Sam Shepard, dramaturgo

Inicialmente hay una calidad de surrealista, de ensueño en todo cuando nos damos cuenta, aún en un pequeño grado, que estamos perdidos en nuestra propia vida. Suspendidos entre dos identidades —entre el pasado y el futuro, entre lo que es sólido y lo que es amorfo, entre cómo pensamos que eran las cosas y cómo son realmente— nos tambaleamos, tan mareados y fuera de equilibrio que tememos caernos. Hacia un lado de nosotros hay desesperación. Hacia el otro lado hay un despertar. Podemos ir hacia cualquiera de los dos lados.

Tal como veremos en nuestros próximos capítulos, caer en la desesperación pronto nos conduce a un tipo de falta de vida y negación. Es como apretar el botón de repetición en el reloj despertador y volver a dormirnos después de que ya nos hemos despertado. Podemos hacerlo si queremos, pero créeme cuando te digo que finalmente la alarma volverá a sonar.

La oportunidad aquí es darte cuenta de que estás ya despierto —tal vez asustado, tal vez malhumorado, tal vez desorientado— pero despierto de todos modos. Tus sentidos están agudizados. Estás en carne viva, aún dolido, pero estás vivo. Ahora puedes mirar a tu alrededor y empezar a descubrir dónde estás en tu camino y qué tienes a mano.

Hay un auténtico tú más allá de lo que has conocido como tú, un tú más allá de lo que los otros han esperado de ti, un tú que trasciende tu pasado, tus patrones, tus mapas desechados. Tal vez es un tú que perdiste a lo largo del camino hacia la felicidad y necesitas recobrar; o tal vez es un tú que todavía tiene que ser descubierto, despojado de su velo de disfraces habituales acumulados en toda una vida.

Este es el verdadero propósito de estos momentos cruciales y llamadas que nos despiertan: son intentos de inicio de poderosos procesos de renovación del ser, para orientarte en la dirección de tu verdadero destino; no una nueva ruta, o un mapa nuevo, mejorado, sino un completo y despierto tú.

Reconocer tu Rito de Pasaje

Hace poco, pasé una hora en un avión hablando con un hombre muy dulce llamado William que casualmente había leído varios de mis libros. "¡Pensé que eras tú!" exclamó. "No te preocupes, no voy a empezar a contarte mis problemas, porque llevaría horas."

Algo me dijo que éste era uno de esos encuentros predestinados, y le pregunté a William qué estaba pasando en su vida. Su respuesta fue: *"¡De todo!"* Me explicó que en los dos últimos años había renunciado a un muy prestigioso trabajo, se había mudado de la ciudad natal en la que vivía toda su familia y sus amigos, había decidido volver a la universidad y convertirse en un trabajador social, y había dejado de ir a su vieja iglesia y empezado a ir a otra, "Tengo treinta y seis años," me reveló, "Y todos piensan que estoy pasando por una furiosa crisis de mitad de la vida. "¿Por qué estás estropeando tu vida?" la gente me pregunta. Realmente no sé la respuesta. Es difícil explicar qué me sucedió; yo sólo sé que cuando vi cómo estaba viviendo, me di cuenta de que ya no me sentía como el verdadero yo, y que necesitaba hacer algunos cambios grandes."

"¿Estas elecciones te han hecho más feliz?" le pregunté a William.

"Pienso que finalmente me harán. Simplemente sucede que justo ahora mi vida está tan abarrotada de drama: ha sido una tras otra durante los últimos años."

"A veces la vida parece abarrotada cuando se está dando un montón de aprendizaje," sugerí. *"Tu vida puede parecer abarrotada de experiencias porque has vivido las lecciones de tantas vidas en una. Puede parecer abarrotada de drama, pero pienso que está abarrotada de aprendizaje."*

Por primera vez en nuestra conversación, William sonrió. "Nunca lo pensé de ese modo," admitió. "¿Entonces tú no piensas que estoy teniendo una crisis de mitad de vida?"

"No. Yo pienso que has atravesado un importante rito de pasaje sin darte cuenta. Has llegado a un nuevo tiempo de sabiduría. Eres diferente en tu interior, y entonces te sientes empujado a lograr que

tu vida en el exterior refleje más completamente tu nuevo estado de consciencia."

La mirada en el rostro de William trajo lágrimas a mis ojos. Obviamente yo había dicho lo que él necesitaba oír. Nadie lo había esperado del otro lado de su renacimiento para saludarlo, para honrar su coraje para enfrentar tantas verdades dolorosas y hacer tantos saltos a lo desconocido. Yo era la primera en darle la bienvenida en su nueva vida.

Ya sea que los conozcamos por su nombre o no, los ritos de pasaje son una parte integral de nuestro viaje en la vida. *Son las puertas a través de las cuales dejamos una fase de nuestra vida y entramos en otra.* Las sociedades tradicionales comprendían y honraban estos momentos de entrada a la sabiduría con ceremonias formales y ritos. Los buscadores atravesaban ritos de iniciación místicos, espirituales, diseñados para abrir y cambiar su consciencia. En las antiguas culturas Nativas Americanas los jóvenes eran enviados a una Búsqueda de Comprensión. Estos rituales fueron partes integrales de las sociedades humanas por miles de años, que ayudaron a los individuos a pasar sus transiciones con conocimiento y significado.

Nuestra sociedad occidental moderna tiene sus propias versiones de los ritos de pasaje. La mayoría de ellas implican alguna clase de fiesta: espléndidas celebraciones de cumpleaños para los niños, extravagantes bailes de graduación de los primeros años de primaria o de la secundaria, costosísimas bodas, almuerzos por aniversario en clubes de campo, cenas por retiro de la oficina, por ejemplo. Todas ellas son indicadores superficiales en tanto reconocen transformaciones que acontecen en el exterior: nuestra llegada a cierta edad, nuestra participación en costumbres sociales aceptadas, o la obtención de un nivel de logro económico.

El problema que veo aquí es:

Muchos de nosotros pasamos por ritos indefinidos, no señalados y sin nombre sin darnos cuenta. Nuestra sociedad no tiene rituales para honrar un verdadero pasaje interno de transformación.

Como ya hablamos en el capítulo 2, no tenemos nombres para lo que estamos sintiendo. Sin reconocer nuestros propios ritos de pasaje, podemos desorientarnos y descorazonarnos más fácilmente en nuestro viaje por la vida. Podemos estar en importantes momentos de transición y transformación, pero malinterpretarlos como momentos de fracaso, de debilidad de carácter, o aún de alguna clase de locura. Podemos carecer de formas dentro de nosotros mismos de decir adiós al pasado, de dejar ir lo viejo y abrazar con decisión lo nuevo. Y tras emerger de nuestra iniciación a través del fuego, hasta podemos no darnos cuenta de que hemos emergido, o estar completamente conscientes de la honda transformación que ha tenido lugar en lo profundo dentro de nosotros mismos.

Cuando una sociedad no tiene comprensión de estos ritos de pasaje internos a la sabiduría, erróneamente los identifica como algo diferente. Ésa es la razón por la que los amigos de William y su familia decidieron que él estaba fracasando. Demasiado a menudo, una legítima auto interrogación es rotulada desdeñosamente como "crisis de mitad de la vida."

La crisis de mitad de la vida es una experiencia llamada con un nombre inapropiado. Debería ser llamada el despertar de mitad de la vida.
Es la alquimia emocional que nos hace volver a nacer En un punto crucial del viaje de nuestra vida.

Desestimar un momento de gran búsqueda en el alma llamándola crisis de mitad de la vida es insinuar que las circunstancias de vida que estuvieron antes eran "normales," y que la profunda reflexión sobre uno mismo y reevaluación es algún signo de inestabilidad mental o confusión temporaria, en lugar de un momento de gran despertar. ¿Quién puede decir que nuestra vida antes no era una crisis? Tal vez es más preciso proponer que son aquellos que nunca cuestionan sus vidas, sus elecciones o a ellos mismos quienes están en crisis.

Los ritos de pasaje son tiempos sagrados, misteriosos y transformadores de vida. Te llevan en un viaje hacia las profundidades de ti

mismo a través de caminos que pueden al principio parecer no familiares y confusos. "¿Adónde estoy yendo?" te preguntas nervioso al ver que el camino da un giro brusco hacia otra también inesperada dirección. ¿Me creerías si te dijera que hay magníficas sorpresas esperándote un poco más adelante?

. . .

Mi vecino de la casa de al lado y amigo, Tom Campbell, es uno de los más famosos fotógrafos y cineastas de la vida salvaje marina, y una de las personas más fascinantes que conozco. Pasa su tiempo buceando en exóticos y remotos lugares para capturar las maravillas del mundo submarino, especialmente los tiburones. Cuando estaba aquí tratando de decidir cómo terminar este capítulo, oí un golpe a mi puerta: era Tom, pasando a saludarme y contarme una increíble historia.

Tom recientemente hizo un viaje a Nueva Zelanda con la intención de comprar alguna propiedad allí. Antes de partir, describió lo que estaba buscando: una casa en un sitio sereno, aislado, situada en un gran terreno con vista al mar. Tom no conocía a nadie en Nueva Zelanda, pero tenía el nombre de un agente inmobiliario que, según él lo deseaba, le mostraría qué estaba disponible.

Después de llegar a Auckland en North Island y alquilar un auto, Tom se encontró con el agente, quien lo llevó a ver varias propiedades, pero ninguna de ellas era lo que Tom tenía en mente. "Estaban todas demasiado cerca de la ciudad," explicó. "De modo que decidí manejar durante algunas horas hacia el norte a alguna parte menos poblada de la isla. No tenía ninguna propiedad para ver, pero me imaginé que al menos podría tener una idea del tipo de paisaje que había allí arriba." Equipado con un mapa, pero sin ningún plan real, partió.

Tom condujo por horas, parando en los lugares que parecían interesantes, decidido a ir a la parte noreste de la isla, la cual según el mapa, parecía ser una zona de vistas espectaculares. Especialmente había una bahía que lo fascinaba y, de acuerdo con el mapa, podría llegar a ella si seguía una pequeña ruta que se bifurcaba de la autopista principal. Encontró la salida, que lo llevó a otra salida y a otra y a otra, y muy pronto fue claro que estaba perdido.

"Estaba tan frustrado," decía Tom. "No tenía idea de dónde estaba, y el mapa obviamente no me estaba ayudando mucho. Detuve mi auto al costado de la ruta para ver si me podía al menos imaginar cómo volver a la autopista que me llevara a Auckland.

"De repente un auto se detuvo y una mujer bajó el vidrio de la ventanilla. Me preguntó si podía ayudarme, obviamente preguntándose quién era el tipo que estaba merodeando en su vecindario. Le dije que era de California, y que ahí en Nueva Zelanda estaba buscando una propiedad para comprar, pero que me había perdido tratando de encontrar una bahía que había visto en el mapa. Me miró extrañada por un minuto, y luego me dijo que ella era un agente inmobiliario, y que casualmente ella se había reunido con una pareja en su casa en lo alto de la colina porque habían decidido poner su casa a la venta.

"Le pregunté si era una linda casa, y me dijo que era una hermosa casa en un gran terreno con vistas panorámicas sobre el mar y sobre esa misma bahía que yo había estado buscando. Sonaba realmente como el lugar que yo había imaginado, y le pregunté si era posible verla. Dijo que tendría que preguntarles a los dueños, que ni siquiera habían cotizado la casa todavía, pero que ella vería qué podía hacer.

"De algún modo convenció a la pareja para que dejara su casa por media hora de modo que este loco que recién había encontrado al costado de la ruta pudiera venir a verla," me dijo Tom con una gran sonrisa. "Cinco minutos después de ver la propiedad, sabía que era exactamente lo que estaba buscando. Me di vuelta hacia el agente y le dije, 'La compro.' Pensó que estaba bromeando hasta que la convencí de que estaba hablando en serio. Los dueños volvieron y negociamos la venta en ese mismo momento."

Tom buscó dentro de su maletín y sacó una fotografía. "Ésta es," dijo con orgullo. Y ahí estaba, exactamente como él la había imaginado: una amplia casa aislada sobre una cima de colina de verde exuberante. Tom había encontrado su casa. Y yo había encontrado el final para este capítulo.

"Es bastante misterioso, realmente," comentó Tom al darse vuelta para partir, "¿Cómo fui de estar totalmente perdido a de alguna forma encontrar esta hermosa casa que yo ni siquiera sabía que existía?"

"La respuesta es obvia," le contesté. "*No estabas realmente per-dido. Simplemente tú pensaste que lo estabas. En realidad, habías llegado a tu verdadero destino.*"

. . .

La historia de cómo Tom encontró su casa —y cómo la casa lo encontró a él— es conmovedora, mágica y profunda. Si él no hubiera estado deseando ir en pos de su sueño, y perderse en el camino, nunca hubiera encontrado lo que estaba buscando.

A veces lo que estamos buscando viene y nos golpea la puerta.

A veces está justo dando vuelta a la esquina de donde nos hemos detenido, seguros de que estamos perdidos y de que nunca lo encontraremos.

A veces está esperando que levantemos la mirada de nuestro viejo mapa por tiempo suficiente para ver que allí, no tan lejos, hay algo maravilloso que nunca podríamos habernos imaginado.

Nunca has estado realmente perdido.

No estás perdido ahora.

La ruta sobre la que estás te llevará a la próxima ruta, y a la próxima, y a la próxima, llevándote a muchos milagrosos y sorprendentes destinos que ni siquiera están en tu itinerario, pero que están esperando tu llegada de todos modos.

4

Jugando a las Escondidas con la Verdad

Los hombres ocasionalmente tropiezan con la verdad,
pero la mayoría de ellos se levanta y se va precipitadamente
como si nada hubiese sucedido.
Sir Winston Churchill

Ésta es una fábula que escribí para comenzar este capítulo:

En las profundas selvas de la India, un enorme y enojado elefante ha ido arrasando varios pueblos, y ahora ha sido divisado moviéndose en las cercanías de una pequeña villa situada en las cercanías de la parte angosta del río. Cuando escuchan estas noticias, los hombres y mujeres del pueblo se alarman y dudan sobre qué hacer. "Deberíamos buscar el consejo del sabio Gurú y sus discípulos," sugiere uno. Y entonces se decide que un grupo representando a la gente del pueblo lleve ofrendas de alimentos a la humilde cabaña en la que reside el Gurú con sus alumnos.

Ya tarde, justo antes de que el Gurú termine sus labores vespertinas, el grupo se aproxima respetuosamente y pregunta si puede hablar con él. El sabio sonríe dulcemente e invita a los vecinos a sentarse con él y sus cuatros discípulos para discutir el asunto que deseen. Con voces temblorosas, confían la información acerca del elefante enojado. "Oh, Sabio," ruegan, "no sabemos qué hacer. Por favor guíanos para que tomemos la dirección correcta."

El Gurú cierra sus ojos por un momento y luego, abriéndolos, dice:

"Me gustaría escuchar lo que cada uno de mis discípulos tiene para decir sobre este asunto del elefante."

Encantados frente a la oportunidad de demostrar sus conocimientos, los cuatro discípulos se sientan erguidos, quitan el polvo de sus ropas, y aclaran sus gargantas.

El primer discípulo comienza:

"El hecho es que, no sabemos cuándo estaría llegando el elefante. En verdad, no está aquí todavía, y ¿quién podría asegurar que vendrá pronto? Los elefantes son muy grandes y no se mueven con rapidez. Por lo tanto, no hay necesidad de entrar en pánico. Mientras tanto, sugiero que se hagan los preparativos para cuando arribe, quizá formando un comité que estudie los posibles modos para atraparlo, otro para preparar comida que tiente al elefante, y otro para diseñar modos de espantar al animal. Tenemos mucho por hacer, entonces sugiero que dejemos de charlar y nos pongamos manos a la obra."

El segundo discípulo toma la palabra:

"Me duele lo rápido que hemos asumido que el elefante es malo. ¡Quizás está viniendo para traernos su bendición! En las escrituras se establece claramente que la presencia de elefantes es un signo muy auspicioso. Quizá el pobre elefante sólo está dando vueltas porque unos vecinos lo asustaron. Estoy seguro de que el elefante no representa peligro alguno para nosotros. Probablemente pase por nuestro pueblo sin que haya ningún incidente. Por lo tanto no hay nada de lo que debamos ocuparnos."

Ahora el tercer discípulo habla con voz de enojo:

"Lamento que hayan venido hasta nosotros de este modo, esperando que hagamos algo respecto a este elefante loco. ¿Nos están culpando por el giro de los acontecimientos? ¿Nos están acusando por no haber hecho los rituales apropiados para proteger la villa de este mal?

¡Cómo se atreven a insultar al Gurú de esta manera! Ustedes son los que deberían estar cumpliendo con sus oraciones diarias más que señalarnos a nosotros. Vuelvan a sus quehaceres y déjennos solos."

El cuarto discípulo es el último en hablar:

"Esto es obviamente algún tipo de truco. Posiblemente no nos están diciendo la verdad. No hay elefante. No veo ninguna evidencia del animal. Me niego a creer una historia tan extravagante. Estoy disfrutando de un maravilloso día sentado aquí en la sombra, y no permitiré que sus mentiras alteren mi estado de serenidad."

Confundidos por las cuatros respuestas tan disímiles, y más turbados que nunca, los vecinos se vuelven hacia el Gurú, quien ha estado escuchando en calma la conversación, deseando que de algún modo él pudiera echar luz sobre la verdad. "Maestro," ruega uno, "te imploramos: dinos lo que piensas."

De repente el Gurú se levanta de su estera, agarra su bastón y anuncia:

"Lo que pienso es esto: ¡ESTÁ VINIENDO UN ELEFANTE FURIOSO! ¡¡¡AGARREN SUS PERTENENCIAS Y CORRAN!!!"

Los seres humanos somos criaturas obstinadas. A pesar de las estridentes alarmas y llamadas, no siempre prestamos atención. A pesar de los bien señalizados momentos cruciales, generalmente mantenemos la misma dirección. En vez de atender a lo que inequívocamente nos llama desde dentro de nosotros mismos para que cambiemos, nosotros rígidamente nos aferramos a lo que nos es familiar. ¿Por qué hacemos esto? ¿Cómo podemos estar tanto tiempo en relaciones que nos hacen infelices o en trabajos que nos resultan definitivamente insatisfactorios o en situaciones que no son saludables para nosotros? ¿Cómo es que no nos enteramos del elefante salvaje que se aproxima? ¿Cómo no nos salimos de su camino? ¿Cómo puede ser que nos quedemos tan atascados?

Nos desconectamos.

· · ·

Cuando estaba en mi segundo año de la universidad, pasé por un largo período de profunda autorreflexión. Durante ese tiempo prefería estar sola. Vivía en un pequeño apartamento de una sola habitación que era parte de una vieja casa, y acostumbraba a pasar día tras día sola, leyendo, escribiendo poesía, meditando y tratando de encontrarle sentido a la vida. Había hecho muchos amigos en mi primer año, algunos de los cuales también vivían en la casa, y varias veces por día llamaban a la puerta preguntando, "Barbara, ¿estás ahí? Vamos a salir. ¿Quieres venir?" Tan pronto como escuchaba que alguien estaba a la puerta, yo entraba en pánico y me quedaba helada, manteniéndome lo más quieta posible de modo que creyeran que no estaba en casa. Mis amigos llamaban otra vez y, finalmente, como yo no respondía, dejaban de golpear y se iban.

Todavía puedo recordar cómo me sentía allí sentada escuchando a la gente del otro lado de la puerta: mi corazón golpeaba, mi respiración se aceleraba y contaba los segundos hasta que se fueran. Y cuando finalmente lo habían hecho, suspiraba aliviada.

¿Por qué no abría la puerta y les decía a mis amigos que quería estar sola? ¿Por qué tenía una reacción tan fuerte a su llamado? ¿A qué le tenía miedo?

La respuesta es simple: no quería enfrentarme con eso. Hubiese sido muy complicado tratar de explicarles cómo me sentía. Me hubiese demandado demasiada energía, energía que necesitaba para continuar con mi proceso de introspección. Mirando hacia atrás, me doy cuenta de que fui grosera y también algo agorafóbica al esconderme en mi apartamento con temor a atender la puerta, pero en ese momento no me preocupaba. Para mí era más fácil ignorar a mis amigos que intentar enfrentarlos.

Esta historia describe la forma precisa en la que muchos de nosotros se aproxima a realidades desagradables o desafiantes ahora, en nuestras vidas de adultos: *no queremos ocuparnos de ellas, por lo tanto no les prestamos atención.*

Como un visitante que no es bienvenido, la Verdad golpea a la puerta de nuestra consciencia, intentando alcanzarnos, despertarnos, hacernos salir de los lugares en los que nos hemos escondido

para revelarnos nuevas rutas y nuevas direcciones. Sabemos que la Verdad está allí, pero no le contestamos. Entramos en pánico. Nos congelamos. Nos escondemos, soñando tanto consciente como inconscientemente que si ignoramos lo que está tratando de llamar nuestra atención el tiempo suficiente, terminará yéndose.

A veces abrimos la puerta lo suficiente para ver qué es lo que hay fuera, pero no le permitimos entrar, sea lo que fuera. Cerramos la puerta otra vez y seguimos en nuestros asuntos simulando que la Verdad no está allí, todavía, a nuestra puerta. Y a veces nos habituamos tanto a desatender a la Verdad que hasta dejamos de escuchar el sonido de su llamada, y nos convencemos a nosotros mismos de que se ha ido para nuestro bien.

Aquí hay algo más que he aprendido: si los seres humanos somos obstinados, la Verdad lo es aún más. También es infinitamente paciente. Llamará una y otra vez, y otra vez… y una vez más hasta que ya no podamos ignorarla y nos veamos forzados a escuchar su mensaje.

Al Final, perderemos esta lucha de poder con la Verdad. Mientras tanto, nos convertimos en expertos en habilidades que no son buenas para nosotros: nos volvemos expertos en eludir, expertos en evadir, expertos en desconectarnos. Este es el tipo de pericia con la que es preferible no contar, ya que como verás, inevitablemente conduce al sufrimiento:

Eludir sabotea nuestra habilidad para lograr relaciones significativas y realmente íntimas. Socava nuestra claridad y nuestra creatividad. Nos roba nuestra capacidad de vivir plenamente cada momento. Pensamos que estamos desconectándonos para evitar el dolor, pero al final, eludir nos sume en el mismísimo dolor, confusión, e infelicidad del que estamos escapando.

Jugando a las Escondidas con la Realidad

¿Quién es más tonto, el niño que le teme a la oscuridad
o el hombre que le teme a la luz?
Maurice Freehill

Cuando éramos niños nos encantaba jugar a las escondidas. Le pedíamos a nuestro amigo o a nuestro padre que contara hasta veinte, y corríamos a escondernos en un lugar oculto. Una vez que estábamos dentro del guardarropa, o debajo de la cama, o detrás del almohadón, hacíamos todo lo que podíamos por reprimir nuestras risitas nerviosas y esperar con excitación tratando de ver si la persona que nos buscaba descubría dónde estábamos. Al principio, nos sentíamos triunfadores cuando permanecíamos sin ser detectados, pero luego de un tiempo comenzábamos a ponernos impacientes y nos preguntábamos si el buscador había abandonado el juego, se había olvidado de nosotros, o se había ido a hacer otra cosa. ¿Debíamos salir de nuestro escondite? ¿Debíamos gritar algunas pistas? ¿Dónde se había metido?

¿Por qué somos tan impacientes? Porque lo que nos satisface no es escondernos, sino ser descubiertos: el repentino estremecimiento y deleite cuando la puerta se abre o se corren las prendas colgadas o cuándo levantan la cortina. "¡Me encontraste!" chillamos llenos de alegría. Este es el verdadero secreto de las escondidas: En el fondo, queremos ser encontrados.

Ahora somos adultos, y a menudo jugamos otro tipo de juego, uno llamado Escondidas con la Realidad: **la realidad trata de encontrarnos, y nosotros hacemos todo lo posible por evitarla.** Quizás la realidad que estamos enfrentando no coincide con aquello que esperábamos o deseábamos. Quizás estamos asustados con las consecuencias que tendrá para nuestras vidas. Quizás la verdad que está golpeando a la puerta de nuestra conciencia es tan dolorosa que preferimos hacer lo imposible por evitar atenderla. A diferencia del niño que con entusiasmo espera ser encontrado, nosotros no queremos que suceda. Entonces desarrollamos sofisticadas estrategias para asegurarnos poder permanecer sin ser detectados y que ninguna realidad desagra-

dable que nos acosa tenga éxito en penetrar hasta nuestros escondites psicológicos. Nos volvemos expertos, a través de nuestros pensamientos y conductas, en desconexión, expertos en el arte de la Negación.

¿Qué es tan amenazante acerca de la verdad? ¿Por qué tan a menudo escapamos de ella? ¿A qué le tenemos miedo?

Tenemos miedo de descubrir que hemos perdido tiempo.

Tenemos miedo de tener que admitir que hemos cometido errores.

Tenemos miedo de lo que la gente piense cuando cambiemos de dirección.

Tenemos miedo de perder lo que nos es familiar, aun cuando nos cause dolor.

Tenemos miedo de que cuando permitamos que se vaya lo que nos sostiene, nunca podamos encontrar otro sostén al que valga la pena asirse.

Tenemos miedo de parecer tontos/estúpidos/risibles/inferiores/sin valor para los otros y para nosotros mismos.

Tenemos miedo de lastimar y desilusionar a quienes amamos.

Tenemos miedo a tantas cosas que ni siquiera las podemos nombrar.

· · ·

Las aventuras cómicas y cotidianas de Mullah Nasrudin, un amado personaje sufi y héroe tradicional, han sido usadas durante siglos por los maestros de sufi para ilustrar enseñanzas espirituales. Aquí les presento una de mis favoritas:

En sus viajes lejos de su hogar, Mullah Nasrudin llega a un pequeño pueblo. Con sed después del viaje, se dirige hacia la plaza, donde se vende todo tipo de alimentos. Divisa a un hombre en un costado vendiendo unas frutas exóticas, rojas, grandes y brillantes. "Eso parece ser exactamente lo que necesito," piensa Nasrudin, extasiado por tan inusuales frutas.

"Estas frutas raras lucen maravillosas," proclama mientras se acerca al vendedor. "Llevaré una canasta completa, porque estoy muy hambriento y sediento." El vendedor no

dice nada, sino que toma las monedas de Nasrudin y le entrega una gran canasta de frutas rojas. Nasrudin se va, muy satisfecho consigo mismo por haber obtenido tanto por su dinero, y encuentra un lugar junto al camino donde se sienta y comienza a comer su canasta de frutas.

Tan pronto como muerde la primera fruta roja, su boca parece que va a incendiarse, como si se hubiera tragado una bola de fuego. Las lágrimas le corren por las mejillas, y su rostro se vuelve rojo brillante. Apenas puede respirar. Aún así, sigue comiendo, llenando su boca con el contenido de la canasta.

Un vecino del pueblo que va pasando ve a Nasrudin en desgracia, y se para frente a él. "Señor, ¿qué está haciendo?" pregunta.

"Pensé que estas eran frutas deliciosas," apenas puede decir Nasrudin, "así que compré una gran cantidad."

"Pero esos son pimientos chile," le advierte el vecino, "y lo enfermarán o quizá le hagan algo peor."

"Sí," grita Nasrudin, colocando otro chile dentro de su boca en llamas, "pero no puedo parar hasta que me los haya comido todos."

"¡Eres un tonto obstinado!," refunfuña el hombre. "Si sabes que son chiles, ¿por qué sigues comiéndolos?"

"No estoy comiendo pimientos chile," explica Nasrudin tristemente. *Me estoy comiendo mi dinero.**

Como todas las historias de Nasrudin, esta utiliza una situación tonta y poco probable para impartir una lección seria.

Cuando invertimos un montón de tiempo y esfuerzo en algo —una relación, una carrera, una decisión, una elección— y luego nos damos cuenta de que las cosas no resultaron como esperábamos, muy a menudo insistimos obstinadamente en continuar haciendo lo que hacíamos, en vez de admitir que nos hemos equivocado.

Aun cuando nos preguntamos, *"¿Cómo llegué acá, y qué hago ahora?"* y aun cuando empezamos a entender la respuesta, todavía puede ser muy doloroso enfrentar la nueva verdad, tomar una nueva dirección y dejar aquello en lo que hemos estado tan involucrados emocionalmente, ya sea una persona, un trabajo, una amistad, una creencia, un hábito o una canasta de pimientos chile confundidos con frutas dulces. Nuestro ego no quiere reconocer que hemos cometido un error, o perdido tiempo, energía, dinero, amor. Nuestro orgullo no quiere que se nos vea como si hubiésemos hecho algo mal. Y hacemos como hizo Nasrudin: nos desconectamos de lo que realmente está sucediendo y comenzamos con la negación. *Seguimos comiendo los pimientos chile aun cuando nuestra boca, nuestros corazón y alma están en llamas.*

Las Cuatro Negaciones

Mucho se ha escrito sobre la negación y el rol que juega en nuestras vidas, nuestras adicciones y nuestros comportamientos no saludables. Primero, el término negación fue usado comunmente para describir aquellas personas que tenían problemas de dependencia de la droga o el alcohol, pero, más ampliamente, describe las defensas psicológicas que todos nosotros usamos para rechazar las realidades dolorosas que parecen amenazar nuestro propio valor y sensación de supervivencia emocional.

Las manifestaciones más ostensibles de negación son fáciles de identificar : el adicto que no puede levantarse de la cama pero insiste con que sólo está cansado de las presiones en el trabajo; la mujer golpeada que le asegura a su amiga que los hematomas en su rostro no fueron hechos por su esposo, sino que accidentalmente se golpeó al entrar por la puerta, por tercera vez en un mes; la joven que se dice a sí misma que su novio seguramente ha estado muy ocupado y ésa es la razón por la que no ha sabido de él durante toda una semana, aun cuando ella lo ha llamado a su casa en medio de la noche, y él nunca estaba allí.

Leemos estos ejemplos y nos sentimos seguros de que nunca ex-

perimentaremos semejantes negaciones: estamos demasiado atentos para que nos suceda. Pero la negación es tramposa. A veces las formas más insidiosas y peligrosas son las más enmascaradas, y aún aquellos de nosotros que nos consideramos conscientes y despiertos podemos incluso no reconocer algunas negaciones.

Siempre es más fácil reconocer cómo otros se han desconectado, y más difícil ver nuestros propios patrones. Eso es porque ¡nos desconectamos de los modos por los que hemos estado desconectándonos!

En mi trabajo, he identificado y nombrado *cuatro modos comunes* de *desconectarnos,* a los cuales llamé Las Cuatro Negaciones:

1. **Negación por Preocupación**
2. **Negación Idealista**
3. **Negación por Enojo**
4. **Negación Incondicional**

Cada una de ellas es una estrategia utilizada para manejar aquello que preferiríamos no enfrentar: realidades que no son bienvenidas, llamadas que nos despiertan inesperadamente, cambios difíciles, y encrucijadas confusas.

¿Recuerdas los cuatro discípulos en mi historia del elefante al principio de este capítulo? Cada uno representa una de las Cuatro Negaciones.

El primer discípulo se ocupa demasiado en la preparación de todo lo necesario para enfrentar el arribo del elefante, *Negación por Preocupación.* El segundo discípulo está ciego con su visión idealista del elefante y por lo tanto no lo considera una amenaza seria, *Negación Idealista.* El tercer discípulo se enoja y se pone a la defensiva al escuchar sobre el elefante e, imaginando que los pobladores están atacándolo a él, devuelve el ataque, *Negación por Enojo.* El cuarto discípulo, obviamente aterrado, se niega incondicionalmente aún a creer que lo que lo que los vecinos están contando sea verdad y se niega totalmente a escucharlos, *Negación Incondicional.*

El sabio Gurú, que está iluminado y libre de los patrones y reacciones limitantes, es el único que realmente escucha la verdad

en lo que los pobladores cuentan: hay un elefante furioso que se aproxima al poblado, y ellos deben salirse de su camino si quieren salvar sus vidas.

Mientras lees acerca de las Cuatro Negaciones, seguramente reconocerás pautas de comportamiento de mucha gente que conoces... y algunas tuyas también.

Negación por Preocupación

La verdad golpea a tu puerta y tú dices,
"Vete, no estoy buscando la verdad,"
y por lo tanto se va.
Robert M. Pirsig,
Zen and the Art of Motorcycle Maintenance

Una vez bromeaba con una amiga diciéndole que estaba pensando en fabricar remeras con la siguiente leyenda en el frente: *No me Moleste con la Verdad Justo Ahora. ¡Estoy Ocupado!* Ella reía y decía que si lo hiciera, probablemente me convertiría en millonaria, ya que todos querrían comprar una. Descubrí esta frase después de muchos años de observar una de las formas más comunes de negar las realidades con las que nos enfrentamos: **nos ocupamos y preocupamos demasiado como para poder lidiar con ellas.**

Uno podría decir que estar ocupado y siempre ocupado es el estilo de vida americano. Siempre estamos haciendo, yendo, comprando, y planificando cómo podemos hacer aún más. Hasta nuestros niños tienen agendas apretadísimas, corriendo de las clases de ballet a las prácticas de fútbol, de los juegos a las clases de apoyo en matemáticas, al mismo tiempo que contestan los mensajes de sus amigos en los teléfonos celulares. Estar ocupados, entonces, se vuelve uno de los métodos más respetables y aceptados para desconectarnos. Después de todo, nos decimos, no es que no queramos ocuparnos de lo que nos pasa; realmente no tenemos tiempo en este preciso momento. Estamos demasiado ocupados para enfrentar la realidad.

A primera vista, la Negación por Preocupación no parece una

negación. En verdad, luce como algo bastante más admirable. So-mos *responsables, comprometidos y ambiciosos* porque estamos muy preocupados por nuestro trabajo; somos *dedicados, cuidadosos y desinteresados* porque estamos tan preocupados por nuestros niños; somos *altruístas, humanitarios y visionarios* porque estamos tan pre-ocupados por nuestra iglesia, sinagoga, casa de caridad, fundación o por el bien. ¿Podemos discutir eso? ¿Cómo podríamos criticarlo? No es que estemos negando; sólo estamos siendo buenas personas.

Aquí va una frase de las favoritas que los practicantes de la Negación por Preocupación usan habitualmente: "Sé que tengo que (llenar el espacio), pero realmente éste no es el mejor momento porque (llenar el espacio)."

En mis seminarios utilizo el siguiente cuadro para ilustrar que cuando estamos en Negación por Preocupación, podemos elegir cualquier ítem de la columna A, y cualquier ítem de la columna B, y lo que digamos sonará razonable y entendible para la mayoría de las personas. Intenta unir los siguientes ítems y verás lo que quiero decir.

Sé que necesito:	*Pero éste no es el mejor momento porque:*
Ocuparme de mis problemas matrimoniales	Estoy bajo presión en el trabajo
Dejar de fumar	Me estoy recuperando de la muerte de mi padre
Trabajar para controlar mis enojos	Estamos remodelando la casa
Pedir el divorcio	A mi hija le faltan dos años para recibirse

Sé que necesito:	_Pero éste no es el mejor momento porque:_
Renunciar a mi trabajo	Mi madre recién se ha mudado a nuestra casa
Buscar ayuda para resolver mi trauma infantil	Me caso el año próximo y necesito planear mi boda
Enfrentar a mi esposo por el tema de su infidelidad	El próximo mes es nuestro décimo aniversario
Volver al trabajo	Estoy atravesando la menopausia y me dan sofocos
Ocuparme de mi hijo por su adicción a las drogas	Fui ascendido en mi trabajo
Ir al médico y atender mis problemas de salud	Estoy a cargo de la campaña por el comedor de la escuela
Empezar a salir después de mi divorcio	Las calificaciones de mi hijo no están bien y necesita mi ayuda
Mudarme a un departamento más seguro	Estoy estudiando para mis exámenes de ingreso a la universidad
Ir a terapia para ocuparnos de nuestra vida sexual	Mi esposo tiene un problema en la espalda
Comenzar con un programa de ejercicios	Está muy cerca la Navidad
Romper con mi novio	Tenemos reservas para ir a Hawaii en tres meses

Todas estas razones para nuestras preocupaciones son actividades legítimas. Estoy segura que tú, como yo, podrías hacer tu propia lista y completar tus propios blancos. Pero en resumidas cuentas, sólo son excusas para dejar de prestar atención a lo que deberíamos: excusas admirables, pero excusas de todas formas. Tal como dijimos en el capítulo 1, nunca hay un buen momento para enfrentar lo inesperado o lo desagradable. Siempre es inconveniente, disruptivo y nunca es considerado en nuestra lista de cosas "para hacer".

Aquellos que son propensos a la Negación por la Preocupación son a menudo adictos a los logros y a la atención y les resulta difícil hacer menos que todo, y prácticamente imposible parar y quedarse quietos. Necesitan la prisa constante para el logro de objetivos y el elogio que esto conlleva para llenar un vacío que han sentido probablemente desde la infancia. Se vuelven incansables trabajadores, voluntarios, amigos, padres, colaboradores, o como quieras llamarlos. Dicen sí a todo y a todos, excepto al llamado de sus propios corazones.

· · ·

Mi amiga Mary Jane es una artista reconocida que se casó con su esposo Lawrence, cuando era bastante joven. En un principio ella estaba impactada por casi todo lo relativo a él: él era quince años mayor y muy exitoso. Una vez que la carrera de Mary Jane comenzó a tomar vuelo, rápidamente comenzaron a distanciarse. Desde el momento en que la conocí, supe que su matrimonio estaba en problemas. Raramente mencionaba a Lawrence, coqueteaba con cualquier hombre que estuviera a quince pies de distancia y manejaba su agenda como si su esposo no existiera. "Sé que nuestro matrimonio no está funcionando," me confesó a las cuatro horas de haberla conocido, "y luego de mi próxima exhibición, me ocuparé de eso."

Varios meses más tarde, después del regreso de Mary Jane de una triunfante exposición de sus obras, llamó para saludarme. "Entonces, ¿ya has hablado con Lawrance?" pregunté.

"Tú sabes, era mi intención, pero he estado agobiada," respondió, "debo preparar algunas obras para un nuevo hotel que se inaugura

en el Caribe, y mi hijo participará en la final de una competencia de artes marciales. ¿No es excitante? ¿Y te conté que estoy organizando una recepción en nuestra casa para unos monjes tibetanos que están trabajando fantásticamente? Pero cuando todo esto termine y pueda tomar coraje, realmente voy a hablar con Lawrance acerca del divorcio."

Mary Jane es una especialista en Negación por Preocupación, tan buena en realidad, que después de ocho años y docenas de charlas como éstas, todavía está increíblemente ocupada, horriblemente sobrecomprometida —si bien es cierto que con cosas maravillosas— todavía infelizmente casada con Lawrence, y aún insistiendo que se ocupará de su prácticamente inexistente matrimonio... cuando tenga un poco de tiempo. Sólo que eso nunca sucederá, mientras ella siga en negación, nunca tendrá el tiempo. Mary Jane ha tenido muchos romances, y Lawrence también los ha tenido. Duermen en cuartos separados. Ella tiene frecuentes ataques de ansiedad y traga tranquilizantes como si fueran pastillitas de menta. Él rara vez está sin un trago en su mano. Pero para el mundo, ellos todavía son una pareja felizmente casada.

¿Por qué Mary Jane trabaja tan duro para no prestar atención a sus asuntos? ¿Qué es lo que teme enfrentar? Que tendrá que sacrificar parte de su estilo de vida lujoso si se divorcia. Que tendrá que renunciar a su imagen de ser la mitad de una pareja tan poderosa. Que decepcionará a sus hijos. Y quizá por sobre todo, que tendrá que asumir que debería haber dejado a Lawrence hace muchos años.

Negación Idealista

El problema no es que haya problemas.
El problema es estar esperando algo diferente y
pensar que tener problemas es un problema.
Theodore Rubin

Si el pesimismo consiste en ver un vaso de agua medio vacío, y el optimismo, medio lleno, entonces quizá **el idealismo consiste en verlo totalmente lleno a pesar del agua que falta.** A esto es a lo que llamo Negación Idealista.

Aquellos de nosotros expertos en Negación Idealista, y estoy lista para admitir que me encuentro dentro de esta categoría, sostendremos que no estamos en negación sino que somos simplemente gente muy positiva a la que nos gusta desear lo mejor para cada situación, ver lo mejor de cada persona y esforzarnos por obtener lo mejor de cada cosa que hacemos. No nos gusta apresurar el fallo, declarar el fracaso en forma prematura o tirar la toalla a menos que seamos absolutamente forzados a hacerlo.

Los practicantes de la Negación Idealista somos frecuentemente perfeccionistas que insistimos en altos estándares para nosotros mismos y para la realidad que vivimos. No nos gusta cuando las cosas no están bien, especialmente cuando sabemos que pudieron haber salido bien. Como en la Negación por Preocupación, la Negación Idealista a menudo se disfraza a sí misma bajo el manto de otra cualidad redentora: compasión, paciencia, apoyo, preocupación, consideración, amabilidad. Pero cuando nuestra compasión se torna codependencia, nuestra paciencia se convierte en estancamiento, nuestra preocupación en incapacidad y nuestro apoyo en sacrificio, hemos dejado de ser amorosos: estamos siendo ciegos.

No hay nada de malo en buscar el borde plateado en la nube oscura, esperar un milagro, creer en el poder que tienen los otros para cambiar, o desear lo mejor. El problema con la Negación Idealista es que podemos usar estos rasgos de la personalidad para evitar la confrontación, tanto con otra gente como con nosotros mismos. Después de todo, odiamos la confrontación, porque los idealizadores somos también armonizadores. Haremos todo lo que esté a nuestro alcance para eludir el conflicto y situaciones desagradables, aún a costa de sacrificar nuestra felicidad.

Cuando estamos en Negación Idealista, no empezamos tratando de huir de la realidad. Simplemente quedamos atrapados por nuestras tendencias idealistas, que no dejan mucho lugar para la existencia de lo imperfecto.

. . .

Dennis es una de las personas más amables, inteligentes y juiciosas que conozco. Su trabajo como pediatra oncológico requiere de una gran compasión, sabiduría y amor, ya que él hace todo lo que puede por cada niño muy enfermo o a punto de morir, y por su familia. Todos los días, batalla contra el cáncer que devasta los cuerpos de sus pequeños pacientes y con la desesperación que consume a los seres queridos. Él se hace cargo de los dos aspectos con una determinación feroz, y la convicción de que es más beneficioso desear lo mejor que temer lo peor.

Dennis sabe de corazones rotos. Cuando tenía veinte años y se había comprometido para casarse, su novia lo dejó una semana antes de la boda, confesándole que se había enamorado de otro médico que trabajaba en el mismo edificio que Dennis. Completamente devastado, Dennis se refugió en su trabajo y pronto se convirtió en uno de los mejores de su especialidad. Por dos años evitó cualquier involucramiento romántico hasta que una de sus enfermeras le arregló una cita con una amiga, también enfermera, llamada Ginny. Dennis se sintió atraído por Ginny porque ella parecía ser tan alegre y simple. Después de haber pasado los dos últimos años deprimido y solo, le dio la bienvenida al espíritu burbujeante de Ginny. Es cierto, ella era un poco dependiente, y no tenían muchos intereses en común, pero Dennis se dijo a sí mismo que su primera novia parecía tener todas las cualidades para ser su compañera perfecta, y sin embargo bastaba ver cómo habían terminado. Así que cuando Ginny lo indujo a una rápida convivencia, y poco tiempo después, a la boda, Dennis no se resistió.

Dennis dice que fue en algún momento durante los primeros meses después del casamiento cuando se dio cuenta de que la personalidad chispeante de Ginny provenía de un frasco de calmantes, y que había tenido serios problemas de adicción a las drogas durante su adolescencia. Él había pensado que ella tomaba pastillas para el dolor de espalda, pero nunca se había fijado cuántas pastillas tomaba y con qué frecuencia. Aún sin este descubrimiento, el matrimonio estaba condenado por un comienzo muy poco firme. Era dolorosamente obvio para Dennis que él y Ginny no tenían nada en común y

que no concordaban para nada. Ginny juraba que dejaría de tomar esas píldoras y le rogaba a Dennis que no la dejara, asegurando que si lo hacía no sobreviviría. Dennis buscó un terapeuta y le confió todo acerca de la situación en la que se encontraba.

Dennis estaba psicológicamente atrapado; ¿cómo podía dejar a Ginny como lo había hecho su novia con él, sabiendo que esto la destruiría? ¿Cómo podría abandonarla en el momento en que más lo necesitaba, cuando estaba tratando de terminar con su adicción, cuando él se enorgullecía de estar allí aún en los momentos más trágicos de sus pacientes en las peores circunstancias? ¿Cómo podía desilusionarla cuando ella contaba con él para que la rescatara? E igualmente devastador, ¿cómo podría convivir él con su propia estupidez por no haber visto la obvia adicción de Ginny? ¿Cómo podría explicar su pobre juicio al creer que ella podía ser el tipo de mujer con la que él podría estar casado felizmente?

Algunas de estas realidades eran demasiado dolorosas para Dennis, que había trabajado toda su vida para ser sabio, leal y dedicado. Y por lo tanto decidió no prestar atención y entrar en un largo estado de Negación Idealista: pasaba aún más tiempo que antes en su trabajo e investigaciones. Observaba a Ginny ir y venir con sus píldoras, y se decía que estaba siendo demasiado duro con ella, y que en realidad no era tan seria su adicción. Cada vez que Ginny tenía uno de sus frecuentes colapsos se recordaba a sí mismo que ella había tenido una infancia infeliz y que estaba haciendo todo lo posible por salir de su situación. Se convencía de que tener una relación romántica no era lo importante y que estar enamorado y satisfecho sexualmente era para jóvenes y no para él. Podía vivir sin ello, y además, pronto Ginny se recuperaría, y las cosas entre ellos mejorarían.

La Negación Idealista de Dennis duró diez años, hasta que un día despertó y descubrió que ya no podía continuar sufriendo y sacrificándose más. Así es como describe el fin de su matrimonio con Ginny:

> Me tomó diez años dejar a mi esposa, una hora de conversación dolorosa y honesta con mi terapeuta en la que asumí que había cometido un error al casarme

con Ginny, y nueve años, once meses, veintinueve días y veintitrés horas para poder enfrentar el hecho de que, no importaba cuánto tiempo dejara pasar, lo que había descubierto aquella primera hora no cambiaría.

Negación por Enojo

Un hombre abre su boca y cierra sus ojos
Cato

¿Has estado alguna vez en mitad de un sueño profundo y repentinamente algo inesperado te despertó: la campanilla del teléfono, tu gato al tirar un delicado jarrón que se rompe contra el piso, la alarma del coche de un vecino que se escucha por la ventana? Tu primera reacción usualmente es el desconcierto: "¿Qué pasó? ¿Qué fue ese ruido?" dices entre dientes, buscando a tientas el botón de la luz mientras tu corazón bombea agitadamente. Tu próxima reacción podría muy bien ser el enojo: "No, ésta no es la estación de Taxis Rojo. Tienes el número equivocado y ¡me has despertado!" "Fuffly, ¡sabes que no debes saltar sobre esos estantes!" "Estos vecinos malditos, ¡es la segunda vez en la semana que se dispara la alarma!"

Ésta es precisamente la forma en la que algunas personas se sienten cuando son sobresaltadas por lo inesperado, acorraladas por la verdad, o sacudidas por una llamada que las despierta en sus vidas: se enojan por haber sido arrebatadas de su estado de comodidad y forzados a prestar atención a algo a lo que preferirían no dedicarse. *Se sienten atacados, por lo tanto también atacan.*

Si los que practican la Negación por la Preocupación evitan la verdad, y los adeptos a la Negación Idealista endulzan la verdad, entonces los que tienen el hábito de la Negación por Enojo se enfurecen frente a la verdad, así como también con los que dicen esa verdad. El dicho *"matar al mensajero"* es pertinente aquí. Se vuelven hostiles, a la defensiva, beligerantes, crueles y duros, como si de alguna forma su furia fuera a espantar la noticia/revelación/elección difícil/realidad dolorosa que los enfrenta.

El enojo intenso es a menudo la reacción al miedo intenso: cuanto más miedo sentimos, más hostiles frecuentemente nos volvemos. Este comportamiento se ve en los animales salvajes, los cuales, al sentirse amenazados, instintivamente protegen su territorio con cuanto recurso está a su alcance: el toro carga, la leona gruñe y se avalanza; la víbora segrega veneno; el puercoespín muestra sus púas; la abeja pica. Tristemente, a lo largo de la historia, los seres humanos han imitado estos instintos primarios de supervivencia en cuanto a actitudes y conductas hacia otros seres humanos. A todo lo que tememos o no entendemos, tratamos de condenarlo o destruirlo.

La Negación por Enojo nos deja ciegos: ciegos para con la verdad que está tratando de revelarse; ciegos para con los nuevos caminos interiores, experiencias y descubrimientos que están disponibles para nosotros con sólo mirarlos; ciegos para con el amor, apoyo y buena voluntad de los otros; y lo más trágico de todo, ciegos para con nuestro corazón: nuestros sueños, nuestros miedos, nuestra añoranza por la visión verdadera.

Jocelyn, la dueña de una exitosa agencia de publicidad con oficinas en muchas de las grandes ciudades, se sentó frente a mí y me contó una dramática historia. Dos años atrás contrató a Patricia, una joven muy motivada, egresada hacía unos años, para hacerse cargo de su oficina en Chicago. Patricia comenzó como asistente de un ejecutivo de cuentas, pero rápidamente demostró ser una gran trabajadora y muy agresiva a la hora de conseguir nuevas cuentas. "Estaba impresionada con ella," explicaba Jocelyn, "y necesitaba alguien que realmente pudiera imprimirle energía a la operación de Chicago. Vuelo a Nueva York una vez cada algunas semanas para controlar todo, pero con tantas campañas, realmente me resulta difícil seguir de cerca cada una de las oficinas. Ella parecía perfecta para el puesto, y me aseguraba que podía respaldarme en ella y dejarla manejar las cosas. Así lo hice."

Pasó un año, y el negocio estaba en auge en todas las sucursales de Jocelyn, tanto que decidió que era el momento de traer una firma de gerenciamiento de negocios internacional de gran reputación para que supervisara las operaciones financieras de

toda la compañía. Ellos planearon pasar dos meses evaluando cada aspecto del negocio de Jocelyn y ofreciéndole recomendaciones que ayudarían a que las cosas funcionaran aún mejor. Jocelyn envió una carta a sus empleados anunciando su afiliación con el grupo gerenciador, y pidiéndoles que cooperasen y los ayudasen a reunir toda la información que necesitaban.

"Una mañana," dijo Jocelyn, "recibí una llamada telefónica del vicepresidente del grupo de gerenciamiento. Me dijo: Tenemos un problema en Chicago." Cuando le pregunté qué tipo de problema, dijo una palabra: Patricia. Cuando se había puesto en contacto con ella y le había pedido información sobre sus cuentas, sus archivos financieros y sus comprobantes de gastos, se había puesto hecha una furia, amenazándolo con hacerlo despedir, acusándolo de tratar de robarle su puesto, y aún insultándome por enviarle un 'espía'. Yo estaba anonadada y me convencí de que debía de haber algún mal entendido. "¿Por qué Patricia se comportaría de ese modo?"

Jocelyn le pidió a Patricia que volara a New York para una reunión, y las cosas fueron de mal en peor, "Yo estaba tan extrañada," me dijo Jocelyn, "porque yo era la que debería haber estado enojada con ella, y sin embargo ella se presentaba furiosa ante mí. Me dijo cosas como '¿Cómo me atrevía a no confiar en ella?' 'Yo considero esto un acoso.' Honestamente me sentía como si estuviese viendo una película con un mal libreto, sólo que esto estaba sucediendo realmente. Traté de asegurarle que nadie estaba acusándola de nada y que simplemente estábamos tratando de hacer más eficientes nuestros procedimientos y archivos en todas nuestras oficinas. El sistema de Patricia siempre había sido muy informal, y ésa es la razón por la cual habíamos contratado profesionales. Pero ella no podía oír nada de esto: era como si ella ya hubiese decidido qué estaba pasando y estuviese reaccionando a eso, y nada más. Al final, ella simplemente se fue furiosa."

Dos días más tarde, Patricia inició una enorme demanda contra Jocelyn, acusándola de todo lo que puedas imaginar. La demanda no tenía fundamento, pero a Jocelyn le costó seis meses y varias cuentas de abogados caros deshacerse del juicio y de Patricia. "No me he recuperado todavía," me confió. "Me siento como si acci-

dentalmente me hubiese tropezado con un avispero y hubiese que-
dado toda picada."

La analogía de Jocelyn fue ciertamente apropiada. Sin darse cuen-
ta, ella había entrado sin autorización en el territorio de los miedos
secretos de Patricia: miedo a perder su trabajo, a cometer errores,
a ser demasiado inexperta y desorganizada, a fallar. La bravura de
Patricia y la apariencia de confianza habían encubierto siempre sus
vastas inseguridades, a las cuales no podía enfrentar. Había estado
en negación hasta que se preguntó por sus registros. Aterrada por
la idea de que sus imperfecciones fueran descubiertas y temerosa de
ser atacada, ella golpeó primero. La Negación por Enojo de Patricia
la compelía a evitar reconocer sus miedos y defectos volviéndose
innecesariamente hostil y a la defensiva. Irónicamente castigaba a la
persona cuya aprobación tenía tanto miedo de perder.

**Aquellas personas que se permiten la Negación por Enojo son
maestros para esconder sus propios criterios de inadecuación y
también los de los otros. Se vuelven furiosos ante cualquier persona
o cosa que incluso sin advertirlo encuentra una forma de hacerles
sentir las vulnerabilidades que han estado tratando de erradicar
toda su vida.**

Negación Incondicional

Hay algunas personas que si no lo saben, no se lo puedes contar.
Louis Armstrong

Dejemos al inimitable, categórico Louis Armstrong, considerado
por la mayoría como el músico de jazz más influyente de la his-
toria, que lo diga mejor de lo que nunca yo hubiese podido: hay gente
que no tiene interés en conocer nada que ya no conozca, aun cuando
se les presente frente a sus ojos. Eso es Negación Incondicional.

**La Negación Incondicional es la renuncia a reconocer la verdad
o la realidad cualquiera sea la evidencia con la que nos confronte-
mos. La Negación Incondicional es la cosa real, pura y sin altera-**

ciones por ningún sentido de la razón o la racionalidad. No es una negación parcial, es absoluta. A diferencia de las otras formas de negación, no deja lugar a dudas, ni posibilidad de llegar a la verdad más adelante, ni otro punto de vista que pueda considerarse. Es inflexible e implacable.

La mente humana asombra por su capacidad para distorsionar la realidad hasta el punto en el que realmente creemos que nuestra visión alterada de la verdad es la correcta, y que las versiones de las otras personas sobre la misma realidad son falsas. En el caso de la Negación Incondicional, este mecanismo poderoso de bloquear nuestra realidad opera con todo su potencial. Es la persona que con sus propias manos sobre los ojos grita, "No veo nada." Esta filosofía está resumida en la calcomanía que se usa en los paragolpes de algunos autos, que dice: "No me Confunda con la Verdad. ¡Estoy en Negación!"

Todas las formas de negación son, en gran medida, un tipo de mecanismo de supervivencia que aparece cuando estamos asustados o amenazados. Las personas que caen en la Negación Incondicional creen a nivel inconsciente que su supervivencia psicológica depende de la férrea adhesión a su versión de la verdad, sin lugar para la negociación. Su negación se vuelve una balsa vital para ellos, en lo que parece un mar tenebroso de realidades dolorosas. Mientras permanecen en negación, se convencen de que no se ahogarán. Lamentablemente lo cierto es lo contrario: están ahogándose, ahogándose en una negación tan densa y dura, que uno se pregunta si algo, alguna vez, va a poder penetrarla.

· · ·

Este es un correo electrónico que recibí recientemente de una de mis lectoras:

Querida Dra. De Angelis,
Le escribo desde mi desesperación, y espero que usted pueda ayudarme. Mi nombre es Shawna. Tengo treinta y cuatro años y estoy felizmente casada. También tengo una hermana melliza, y mi hermana Sheila es la que me tiene

preocupada. Sheila y yo hemos sido hermanas muy cerca-
nas siempre, aunque somos muy diferentes. Quizá porque
nací primera, siempre tuve más confianza en mí misma,
y Sheila siempre fue insegura. Tampoco su juicio ha sido
el mejor. En la escuela secundaria, se unió a un grupo de
chicos malos, siempre de fiestas y bebiendo, y aun cuando
mejoró su conducta después de aquello, nunca fue muy
cuidadosa consigo misma.

Lo que voy a contarle es sobre Sheila y su esposo Bo-
bby. Ellos se casaron cuando estábamos en la universidad
y tuvieron dos niños. Estaba muy contenta de que Sheila
hubiese encontrado a Bobby porque es una linda persona,
muy estable y que lleva una linda vida. Yo siempre estuve
preocupada de que las inseguridades de Sheila pudieran
causar algún problema, y creo que estaba en lo correcto.
Hace unos cinco años, Bobby le dijo a Sheila que ya no
estaba feliz en el matrimonio y que le gustaría consultar
a un profesional para trabajar en ello. Ella se enojó con
él e hizo como si no le hubiese dicho nada. Tampoco me
dijo nada a mí al respecto, y siempre me cuenta todo, o
al menos era lo que yo pensaba. Sólo después que todo
había explotado me enteré por Bobby. El dice que cada
mes sacaba el tema, y que ella lloraba por un rato, y luego
hacía como si no hubiesen hablado de nada. Ahora me
doy cuenta de que algo estaba mal entre ellos cuando los
veíamos, pero cada vez que le preguntaba, ella insistía en
que no sucedía nada malo.

Un día hace unos tres años, fui temprano a casa de
Sheila para que los chicos pudieran jugar juntos, y noté
que el auto de Bobby no estaba. Le pregunté dónde había
ido, y Sheila me respondió que había viajado por trabajo.
Ahora me doy cuenta de que era una mentira porque Bo-
bby trabaja como plomero y nunca viaja por trabajo. Shei-
la parecía completamente normal, horneando bizcochos
y haciendo los quehaceres, así que le creí. Pero durante

las semanas siguientes, al ir a su casa, veía que Bobby no estaba allí.

Dra. De Angelis, estoy segura de que usted sabe lo que le voy a decir. *Bobby le había dicho a Sheila que quería separase y se había ido de la casa.* Sólo lo supe cuando él llamó a mi esposo más tarde ese mes y le contó todo. Dijo que amaba a Sheila, pero que no podía seguir viviendo con ella. Estaba cansado de ser el único que trataba de que las cosas funcionaran. Él estaba muy dolido con la situación, y a pesar de lo mucho que amo a mi hermana, entiendo lo que estaba pasando.

Sheila todavía fingía que no sucedía nada, e incluso cuando le hablé frontalmente, inventó la excusa de que Bobby necesitaba su propio apartamento para poder trabajar en la contabilidad tarde en la noche. Le dije que había hablado con Bobby varias veces, y que me había dicho que estaban separados, se echó a reír y dijo, "No quiso decir eso. Está planeando volver a casa tan pronto como ponga sus trabajos en orden. De este modo puede concentrarse mejor."

De aquí en más las cosas fueron aún peor. ¡Todos sabíamos que Bobby había dejado a Sheila excepto Sheila! Hasta sus hijos, de diez y doce años, me dijeron que ellos sabían que sus padres estaban divorciándose, aun cuando escuché a Sheila decir frente a ellos varias veces que Bobby sólo estaba atravesando una "crisis" y que volvería. Después llegó Navidad y Sheila envió tarjetas de ella y Bobby completas con una de esas cartas impresas acerca de cómo está cada uno, ¡y hablaba todo sobre Bobby! Él se había ido hacía casi un año, y todavía se negaba a admitirlo frente al resto, y especialmente frente a ella misma. Incluso le mandó una tarjeta para la fecha de su aniversario de casados, y lo sé porque él me la mostró, donde decía "¡Feliz Aniversario, Bebé! De tu verdadera amante y esposa Sheila, por muchos más años juntos." Lloré cuando leí esa tarjeta.

Un año y medio atrás, Bobby comenzó a verse con una mujer muy linda llamada Helen a la que había conocido en la iglesia, y comenzaron una relación muy seria. A todos nos gusta mucho Helen, ella y Bobby hacen una linda pareja, y él parece realmente feliz.

Cuando trato de hablar sobre esto con Sheila, ella se rehúsa a siquiera creer que es verdad. *"No puedo aceptar esto,"* dice siempre. *"Hasta donde sé, Bobby todavía es mi esposo. Me niego a darle importancia a esta mujer. Se debe tratar solo de sexo, estoy segura."* Todavía llama a Bobby a toda hora del día y de la noche, como si todavía estuvieran juntos. Hace de cuenta que Helen no existe. Bobby ya no sabe qué hacer. Ha tratado de ser amable y cortés, esperando a que Sheila decida enfrentar la realidad, pero nunca lo hace. Todavía actúa como si él fuera a volver uno de estos días. Todavía lleva puesto su anillo de bodas, aunque le he rogado que se lo saque.

Hemos intentado que consulte a un terapeuta, pero se niega e insiste en que está bien. *Está viviendo completamente en un mundo de sueños, y no puedo vivir en ese mundo con ella.* Me está rompiendo el corazón verla de este modo. Por favor dígame si hay algo que pueda hacer por mi hermana melliza.

· · ·

La historia de Sheila es triste. Hasta que no tenga ayuda de un profesional o toque fondo, probablemente no encontrará la motivación que necesita para sanarse a sí misma. Leyendo la carta de Shawna acerca de la negación sin fin de su hermana, una vez más recordé cuán poderoso es cada uno de nosotros, más allá de todo lo que podamos imaginar. Sheila ciertamente era un ejemplo inquietante e incuestionable de ese poder. Día tras día, año tras año, a pesar de todas las evidencias en contrario, ella persistía en su negación de la verdad, usando cada pizca de su voluntad, su fuerza, su intención para no ver la realidad. Por supuesto que éste no es un logro del que debiera estar orgullosa —está destruyendo la vida de Sheila— pero no puedo evitar imaginarme los objetivos enormes

que sería capaz de alcanzar Sheila si pusiera todo este empeño en algo positivo en vez de seguir la dirección destructiva.

La verdad duele; no cuando se la busca, ¡cuando se huye de ella!
John Eyberg

De cualquier modo que lo hagamos, por la razón que lo hiciéramos, y por el tiempo que durara, una cosa es cierto: huir de la verdad es un ejercicio inútil. Llegado el momento, e inevitablemente, la verdad nos atrapará, y para ese momento estaremos exhaustos.

Desconocer la realidad demanda una gran cantidad de energía.
Cuando usamos nuestro tiempo, nuestra voluntad y nuestros esfuerzos para huir de la verdad, quedamos exhaustos, física, mental, emocional y espiritualmente.

No nos damos siquiera cuenta de cuánta de nuestra fuerza de vida hemos estado usando para no ver, no sentir y no saber… hasta que dejamos de hacerlo. Entonces, de repente, nos sentimos inundados con olas de fuerza, vitalidad y optimismo. Nos sentimos reanimados, renovados y, de algún modo, como si hubiésemos vuelto a nacer.

Y es así como debería ser, porque cuando renunciamos a nuestra negación, partes nuestras han muerto: nuestra lucha, nuestra ceguera, nuestra resistencia a esa verdad que ha estado pacientemente esperando nuestro abrazo.

Conectarse

Debemos cuidarnos de pensar acerca de las cosas impensables
porque cuando las cosas se vuelven impensables, el pensamiento
para y la acción se vuelve mecánica.
James W. Fullbright

Esto es lo que estamos empezando a entender: **Nada importa más que estar despierto a la verdad que nos rodea y a la verdad dentro nuestro.** Tratar de no verlas es como andar por la vida como un sonámbulo, con los ojos cerrados para lo que yace detrás y por delante de ti. Tú, y yo, y todos nosotros que añoramos vidas iluminadas, debemos, como el gran político y visionario James Fullbright nos lo recuerda, encontrar el coraje para enfrentar la verdad que nos ha estado acechando, reconocer el elefante salvaje que amenaza nuestras expectativas y pensar en las "cosas impensables".

Imagina cómo serían nuestras vidas si nos volviéramos adeptos a correr tras la verdad en vez de huir de ella. Imagina cuánta perspicacia, capacidad de asombro y revelación florecería en nuestra conciencia si nuestra intención fuera estar absolutamente despiertos, en vez de permanecer medio dormidos.

Recientemente encontré la historia sorprendente de Katharine Butler Hathaway, una escritora americana nacida en 1890. Mientras era una niña se le diagnosticó tuberculosis espinal. En un intento por curar su columna vertebral deformada, su médico la amarró a una pizarra y la mantuvo inmóvil por diez años, hasta que tuvo quince. A pesar del horrible sufrimiento que soportó, el tratamiento no dio resultado. Katharina se dió cuenta, aunque nadie se lo diría, que su discapacidad era un tema prohibido: ella era jorobada y considerada "deforme" por su familia y por la sociedad, y se esperaba que se mantuviera a escondidas del mundo, viviendo como una solterona dependiente.

Katharina hizo una elección valiente: decidió hacerse cargo de la verdad sobre su condición y enfrentar la vida. Se mudó lejos de su familia. Desafiando todas las expectativas, se convirtió en una artista, viajó a través de Europa, compró y restauró una casa en Maine y se casó. La autobiografía de sus luchas, *The Little Locksmith* fue publicada un año después de su muerte a la edad de cincuenta y dos.

Katharina escribió:

El cambio de vida es el momento en que te encuentras contigo misma en una encrucijada y decides si serás honesta o no antes de morir.

Quizá ésa sea la única y real encrucijada a la que todos vamos: no la decisión de ir en esta o en aquella dirección respecto de temas del exterior, sino la decisión acerca de cómo queremos existir en nuestro interior; no qué vamos a hacer con nuestra carrera, nuestras relaciones, o nuestros problemas, sino si vamos a huir de la verdad o si vamos a ir a su encuentro.

Ésas son las decisiones valientes que esperan ser tomadas:

La elección de volver a conectarnos y escuchar el insistente llamado de la verdad a la puerta.
Y la elección de atender la puerta.

Desconectarse y Congelarse: ¿Dónde quedó la Pasión?

La gente que vive y actúa sin sentido corre
el riesgo de quedar atrapada en una vida sin vivir.
Jeff Cox

Algunas veces, tratando de evitar el sufrimiento, nos provocamos mayor dolor. A veces, tratando de escapar de lo que queremos evitar, terminamos en algo peor. Intentamos escapar de las realidades desagradables que implacablemente nos persiguen, y por lo tanto corremos ciegamente en otra dirección, sólo para vernos finalmente atrapados por el descontento de nuestras propias preguntas sin respuestas y la desilusión de nuestra propia vida sin vivir.

Aquí está mi próxima historia para ustedes:

Hace mucho tiempo, había un picapedrero que vivía en un pequeño pueblo al pie de una montaña. Era un hombre simple, un gran trabajador y un proveedor estable de su esposa y sus tres hijos. De todos modos, el picapedrero tenía un defecto: aunque generalmente estaba de buen talante, odiaba ser molestado por el ruido mientras trabajaba. Su familia aprendió a ser muy cuidadosa cuando el picapedrero estaba concentrado pensando cómo cortar una piedra en particular, pero los perros del vecino eran otra cosa. Cada vez que nuestro trabajador comenzaba con su tarea, los tres perros pendencieros empezaban a ladrar y

aullar muy alto, haciéndolo distraer. Sin importar la cantidad de veces que había hablado con los vecinos y les había gritado a los perros para que permanecieran en silencio, los animales continuaban torturando al picapedrero con su incesante bulla.

Finalmente el hombre tuvo una idea: si no lograba que los perros se callaran, iba a lograr no escucharlos. Entonces modeló dos pelotitas de cera que se colocó muy profundo en sus orejas. ¡Silencio! Estaba extasiado. Apenas podía escuchar algo, pero no le preocupaba. Por primera vez en años, trabajó en paz con sus piedras.

Cuando su esposa vio que estaba más contento que usualmente, no imaginó qué cosa lo estaba causando. Por algunas semanas, se sintió aliviada porque su esposo había dejado de protestar sobre los perros y parecía tener mucha paz. Pero después de un tiempo, comenzó a enojarse porque parecía que sin importar lo que le dijera a su esposo, este la ignoraba totalmente. "Buenos días, querido," le decía cuando venía a desayunar, y él no contestaba nada. "El caballo está decaído: podría tener una piedrecita en su herradura," anunciaba, pero su esposo caminaba como si ella no hubiera dicho nada. "¿Has visto mi balde?" preguntaba, pero él simplemente sonreía y se iba. "¿Por qué me está tratando de este modo?" se preguntaba en su desesperación.

La esposa del picapedrero no era la única que se estaba exasperando con él. Sus clientes, también estaban teniendo problemas. Un propietario adinerado visitó su taller y preguntó si el picapedrero podría construir una fuente para su parque, prometiéndole un muy buen pago, pero él nunca fue a la propiedad del señor. El granjero de camino abajo, que conocía al picapedrero desde que eran niños, se detuvo un día y le ofreció tomar sus servicios para construir una nueva pared de piedra alrededor de sus campos, pero nuestro hombre actuó como si no lo escuchara, y

el granjero se alejó furioso. Pronto el picapedrero apenas tenía trabajo, y se estaba quedando sin dinero.

Se dio cuenta de que la gente a su alrededor estaba más agitada que de costumbre, pero él estaba tan contento disfrutando la nueva paz y quietud de su mundo que no le dedicó mucho tiempo a pensar en los demás. "No recuerdo haber estado tan feliz y en calma," se decía a sí mismo.

Finalmente, su esposa no pudo soportar más. Su esposo apenas le había hablado durante mucho tiempo. Ella le había rogado que le dijera qué era lo que estaba mal, le pedía que recordara lo mucho que se habían amado, y le imploró que le abriera nuevamente su corazón. Cuando esto no funcionó, ella lo intentó gritándole y amenazándolo con irse, pero esto, tampoco pareció dar resultado. Un día decidió que lo suficiente era suficiente. Empacó sus cosas en el carromato junto con las de sus hijos y les dijo a los vecinos que se mudaba con su mamá al próximo pueblo. Todo lo que le quedaba por hacer era despedirse de su esposo.

Hasta aquí seguramente te habrás dado cuenta que el picapedrero no se había quitado las pelotitas de cera desde el momento en que se las pusiera. En realidad se había olvidado de ellas. Pero ese día de verano estaba particularmente cálido, y la cera, que se había ablandado con el tiempo, comenzó a chorrear. El sintió el líquido cayéndole desde sus oídos, y justo entonces, su esposa apareció en la puerta del taller. "Adiós," dijo con voz fría. "Me voy y me llevo los niños conmigo."

Una sacudida golpeó la cabeza del picapedrero: parecía haber pasado tanto tiempo desde la última vez que había escuchado la voz de su esposa, o de cualquier otra persona, claramente. Luego registró lo que ella decía.

"¿Te vas?" dijo con voz quebrada. "¿A dónde te vas querida?"

"¡No te hagas el tonto conmigo! ¡Me voy, por Dios! No puedo convivir más en este infierno contigo," gritó.

"Pero... pero... ¡No entiendo! ¿Hay algo mal? ¿No eres feliz?"

"¿Si soy feliz?" gritó ella. "Es un poco tarde para preguntarme eso ahora. He tratado de hablar contigo por tres años, tratando de explicarte lo desdichada que era, pero me hacías callar. ¡Era como si no escucharas una palabra de lo que te decía! ¡Se acabó!" y con esto dio media vuelta y se fue.

De pronto, escuchó otro sonido que no había sentido durante tres años: los perros del vecino ladrando. Y en ese momento, su corazón dio un vuelco al darse cuenta lo tonto que había sido: para convertirse en sordo para los ladridos de los perros, se había vuelto sordo para todo lo demás. No sólo había estado sordo: también había estado ciego para la verdad.

. . .

Usualmente no nos damos cuenta del alto costo que pagamos para desconectarnos de la realidad hasta que es demasiado tarde. Al principio, como el picapedrero, sentimos un alivio por no tener que lidiar con la verdad que hemos estado temiendo. Nuestra relación no es tan mala por cierto, y las cosas están más calmas ahora que no hablamos de nuestros problemas. Desde que acepté que no conseguiría el ascenso en el trabajo, no nos hemos preocupado tanto por eso, y por otro lado tenemos más tiempo para nosotros. Desde que concluimos que nuestra amiga que estaba molesta con nosotros no tenía motivos suficientes y dejamos de llamarla, no tenemos que preocuparnos acerca de qué decirle.

Pronto, sin embargo, descubrimos la verdad desafortunada, **no podemos desconectarnos en forma selectiva.** Cuando desactivamos la habilidad de ver una cosa, creamos el hábito de desactivar la habilidad de ver cualquier cosa. Cuando cortamos nuestro deseo de escuchar, ya sea nuestra voz interior de descontento, las quejas de nuestra pareja, o los mensajes de los otros, cortamos nuestra capacidad de escuchar cualquier cosa. Sin darnos cuenta de lo que sucede, sin intenciones de que suceda, el resultado de la desconexión repetida es siempre el mismo:

Cuando nos desconectamos por un tiempo
lo suficientemente largo,
inevitablemente nos apagamos.

¿Cómo se siente estar apagado? *Aturdimiento. Desgano. Desconexión. Frialdad. Falta de vida.* Esto es, si todavía estás atento a sentir algo.

La mayor parte del tiempo, de todos modos, estar apagado se siente como la *nada. Eso es porque estás apagado.* El picapedrero no tenía idea de que se había cerrado al mundo, y aun cuando mi historia no parezca realista, el modelo es el mismo: cuando empiezas a desconectarte con lo que pasa en tu interior y lo que pasa a tu alrededor, es como si empezaras a retirarte del mundo lenta e imperceptiblemente. Los otros pueden darse cuenta de que estás distante y menos presente, pero a menudo tú estás haciendo caso omiso a cómo te estás retirando. Incluso te enojas cuando alguien te acusa de retraerte, lo cual seguramente te impulsa a retraerte aún más.

Una jovencita de catorce años describe su proceso de desconexión de este modo:

> Simplemente te desconectas porque no te gusta como va la historia. Como cerrar un libro después de terminarlo, o apagar un programa o un CD.

Un esposo de treinta y cuatro dice lo siguiente:

> Nunca tomé una decisión consciente para desconectarme de mi esposa. Después de un tiempo era más fácil para mí desconectarme de sus críticas y su frialdad que lidiar con ellas. Me dije que iba a darme un fin de semana para enfriarme y me replegué en mi pequeño mundo propio. Pronto un fin de semana se convirtió en un mes de fines de semanas, y luego en años de sentirme totalmente desconectado. Y ahora, me siento a millones de millas de distancia de mi esposa, y no puedo imaginarme cómo volver a abrirme.

Una mujer divorciada de cuarenta y ocho años dice lo siguiente:

La única forma que encontré para sobrevivir al alcoholismo de mi esposo por muchos años fue desconectarme y seguir en automático.

¿Qué más podía hacer, con tres niños pequeños? Cuando estaba bebido, él era el cuarto niño. Yo estaba cuidando de todos, tratando de mantener las cosas en orden aun cuando sabía que todo estaba rompiéndose. Una vez que obtuve el divorcio y mis hijos entraron a la escuela secundaria, mis amigos me dijeron que era hora de tener nuevamente una vida. Y pensé, "¿Cómo se hace eso, empezar a quererse nuevamente?" "Porque me sentía casi muerta por dentro."

Apagar tu televisor, o tu DVD o tu teléfono celular no tiene consecuencias serias ni a largo plazo: cuando estás listo para escuchar, ver o hablar nuevamente, los enciendes. Esto no sucede cuando te desconectas a ti mismo.

No nos damos cuenta cómo nos hemos desconectado hasta que tratamos de retornar y descubrimos que no podemos encontrar el botón para hacerlo.

Viviendo una Vida Desconectada

Nuestras vidas comienzan a terminar el día que permanecemos en silencio sobre las cosas que importan.
Martin Luther King

Por todo el coraje que he demostrado en mi vida, han habido otros tantos momentos en los que me he mantenido en silencio por temor. Por todo el amor que me siento, han habido otros tantos momentos en los que he permitido que otros me trataran

con descortesía. Por toda la visión y claridad que tengo, han habido otros momentos en los que, deseando evitar conflictos y pérdidas, he cerrado mis ojos a la verdad. Y por mucho que he batallado para mantener mi corazón abierto debo, también, confesar que me he desconectado, no por mucho tiempo, pero lo suficiente como para mirar atrás y lamentar cada hora que perdí en la gruesa niebla del sacrificio y de la decepción personal.

Está claro para mí ahora, estando como estoy en una playa segura y estable, que *la razón de mi sufrimiento más agonizante siempre estuvo dentro de mí*. Ni las mentiras ni deshonestidad de mis amantes han sido más devastadoras que mi propia negación a honrar lo que sabía era la verdad en mi corazón. Los intentos de mis enemigos por lastimarme o entorpecer mi situación no han sido tan dañinos como mis propias elecciones de permitir que esas fuerzas oscuras me llenaran temporalmente de miedo y me causaran titubeos. Nadie me ha quitado nada injustamente —reconocimiento, dinero, ideas, oportunidad— que haya sido más que aquello a lo que renuncié por ignorar que lo necesitaba o merecía.

Esta ha sido una toma de conciencia esencial y cara, una que me ha recompensado de un modo que no podría haber imaginado: sanándome, liberándome, dándome más poder.

Todos nosotros hemos estado haciendo el mismo tipo de excavación personal, luchando para recobrar piezas de nosotros mismos que creíamos que nos habían sido robadas, pero que en realidad nosotros habíamos enterrado o encerrado: emociones perdidas, sueños escondidos, añoranzas olvidadas, respeto y fe en uno mismo.

Katherine Anne Porter, escritora americana de cuentos, ganadora del Premio Pulitzer, que ganó renombre en la primera parte del siglo veinte, escribe acerca de esos momentos necesarios pero dolorosos de revelación en su famoso texto "Theft". Allí ella cuenta la historia de una mujer que, durante toda la vida, se había desconectado de sus propias necesidades, dándole pedazos de si misma a un hombre detrás de otro. En los momentos finales del cuento, cuando se le devuelve un monedero que le habían robado, la mujer contempla su vida y sus pérdidas y se da cuenta de que se siente robada, no por

el ladrón del monedero, sino por su propia decisión de ignorar los deseos propios. Confiesa:

"Tenía razón al no temer de ningún ladrón salvo de mí misma, que me dejaría sin nada al final."

Cada vez que leo esta línea, me siento impactada por el modo poderoso en que capturó esa verdad, que como la heroína de nuestro cuento, muchos de nosotros descubrimos demasiado tarde: pasamos tanto tiempo tratando de protegernos del dolor y las pérdidas, preocupándonos por lo que otras personas puedan hacernos, o quitarnos, cuando en realidad nosotros somos el "ladrón" que tiene más posibilidades de robarnos.

Cuando nos desconectamos y apagamos, nos robamos a nosotros mismos las cosas más valiosas: nuestros sueños, nuestros sentimientos, nuestro amor, nuestra vivacidad.
Este robo autoperpetuado es una pérdida que nos cuesta mucho más de lo que podemos imaginar, ya que nos robamos aquello que es más precioso y esencial que lo que cualquier otra persona pueda robarnos.

Congelarse

¿Qué otro calabozo es más oscuro que nuestro propio corazón?
¿Qué carcelero más inexorable que uno mismo?
Nathaniel Hawthorne

Escondido debajo de una vida apagada, hay un depósito de desesperación. A veces es una desesperación tranquila, nacida del silencioso conocimiento de todo aquello de lo que nos hemos desconectado. A veces es una desesperación cínica, reprimiéndonos porque es demasiado tarde para la felicidad, demasiado tarde para el cambio. A veces es desesperación disfrazada de enojo o culpa,

y a veces no está disfrazada en absoluto, y experimentamos una profunda tristeza y depresión que parece que no va a desaparecer.

Prisioneros de estos calabozos de desesperación, a menudo nos encontramos en una suerte de parálisis, como si estuviésemos amarrados por cadenas invisibles y no nos pudiésemos mover. Es difícil tomar decisiones, sentirnos motivados, es difícil ponerse en contacto, actuar, cambiar. Nos sentimos paralizados, congelados. Y es difícil decir qué es más desconcertante para nosotros: el letargo que estamos experimentando, o nuestra molesta falta de capacidad para salirnos de él.

Recientemente leí en una revista una entrevista hecha a Christopher Reeve, el actor famoso y estrella de cine que sufrió un devastador accidente ecuestre en 1995, que lo dejó paralítico desde la nuca hacia abajo. Tenía una profunda admiración por el coraje e indomable espíritu del señor Reeve. Desafía todas las probabilidades en su búsqueda para respirar por sí mismo sin la asistencia de un respirador y para rehabilitar su cuerpo, y al mismo tiempo trabaja incansablemente tratando de lograr conciencia y promover investigaciones sobre los daños a la columna vertebral. En un punto de la entrevista, el señor Reeve dijo algo tan poderosamente honesto que me quedó grabado:

"Algunas personas están por allí caminando con total dominio sobre sus cuerpos y están más paralizados que yo."

Esta sabiduría profunda, aguda, nacida del tremendo dolor y sacrificio, cristaliza el argumento como nadie, salvo alguien en las condiciones de Christofer Reeve, podría hacerlo.

Somos libres para movernos, sin embargo no lo hacemos. Somos libres de tocar a los que amamos, sin embargo muchas veces nos apartamos. Somos libres para hablar, pero a menudo permanecemos en silencio. Somos libres, pero estamos congelados.

· · ·

Una buena amiga mía había estado luchando en su relación con su esposo, que también era amigo mío, por muchos años. El era un padre increíble y un buen hombre para todo su entorno, pero había puesto distancia para con ella. Mi amiga sabía que su esposo estaba bajo una presión tremenda en su oficina, y durante mucho tiempo

le atribuyó a esto la distancia entre ambos. Finalmente cuando las cosas empeoraron en vez de mejorar, ella le rogó que trabajaran en la pareja, y que buscaran juntos orientación psicológica. Le dijo que se sentía triste, no amada y descuidada, y le advirtió que había empezado a sentir desamor también. "¿Cómo llegamos hasta aquí?" se preguntaba. "Hagamos algo para salvar nuestro matrimonio."

A pesar de sus intentos por acercarse a él, su esposo ignoraba sus reclamos y no hacía nada. No estaba en desacuerdo con ella. Tampoco decía que fuera culpa de ella. No se enojaba. Simplemente no hacía nada.

Yo sabía que este hombre amaba a mi amiga mucho, y me sorprendía que no hiciera todo lo que estuviera a su alcance para conservar a su esposa. Cada vez que hablaba con él, parecía que todo estaba muy bien, contando orgulloso anécdotas de sus hijos y sin mencionar nada de sus problemas maritales. Aun cuando su esposa le dio el ultimátum, tranquilamente lo ignoró y actuó como si nada hubiese pasado. Cuando le pregunté a mi amiga por qué pensaba que su esposo actuaba de ese modo, dijo algo muy revelador y triste:

"Creo que está tan aterrado de enfrentar el hecho de que tenemos problemas, que en vez enfrentar la verdad, se paraliza. *Es como si se hubiese congelado en su propia vida, incapaz de hacer algo.*"

Finalmente mi amiga llegó a su límite, y tomó la difícil decisión de darle fin a su matrimonio. Horas después de habérselo dicho a su esposo, él me llamó, absolutamente destruido. "Mi esposa quiere el divorcio," confesó entre sollozos. "De repente, dice que todo terminó. No puedo creer que vaya a perderla. La casa, los amigos, todo lo que compartimos va a desaparecer. ¿Cómo me puede estar sucediendo esto?"

Me apenaba por mi amigo, no precisamente por la ruptura, sino porque había estado, como mi amiga sospechaba, totalmente cerrado, congelado. El golpe al saber que ella lo dejaba actuó como un llamado de atención violento, rompiendo el hielo que rodeaba su corazón. Había estado desconectado por mucho tiempo, pero ahora estaba sintiendo todo: sorpresa, dolor, culpa, enojo para consigo, miedo sobre el futuro y arrepentimiento horrible. Finalmente estaba prestando atención, pero era muy tarde.

. . .

Imagina que cada tema sin resolver, cada miedo incontestado y emoción sin procesar es como un bloque de hielo en el medio de nuestro paso. Cuando hay pocos podemos maniobrar para encontrar la salida entre ellos. Cuantos menos temas resolvamos en nuestra vida y en nuestras relaciones, más bloques de hielo reuniremos, hasta que en determinado momento estemos totalmente rodeados de una pared de temas sin resolver y de sentimientos congelados. Nos sentimos atascados, atrapados e incapaces de movernos.

Cualquier cosa que contribuya con nuestro aturdimiento y nuestra habilidad para apagarnos, nos ayudará a mantener un estado de congelamiento emocional: drogas, alcohol, compras, trabajo excesivo —cualquier cosa que tranquilice nuestra insatisfacción y sede nuestra infelicidad—, amigos o familia que cooperen con nuestra negación, incluso un compañero que esté fuertemente afianzado en su propio aturdimiento, haciendo difícil nuestra propia salida.

Esto es lo que sucedió con el esposo de mi amiga. Él tenía toda una vida de temas congelados encerrándolo, compuestos de presiones profesionales y financieros y el temor de fallar en su matrimonio. Los manejaba de la única manera que conocía: los congelaba aún más.

Cuando te dices a ti mismo, "No quiero lidiar con esto," no sólo te alejas de algo o alguien, *te desconectas de toda tu fuerza vital, de la fuente del amor, poder y sabiduría que llevas dentro.* Puedes pensar que alejándote de lo que te resulta desagradable te estás protegiendo, pero esa noción es falsa.

Desconectarte nunca te protege del dolor. Congelarte nunca te aísla del sufrimiento. En cambio, crea una pared de aturdimiento congelante entre tú y aquello para lo que vives: intimidad, pasión y conexión verdadera.

Hay sólo un modo de escapar del congelante calabozo de nuestro propio corazón. El hielo necesita ser derretido, bloque por bloque,

emoción por emoción, verdad por verdad, sueño por sueño. De esto se ha tratado el trabajo de toda mi vida. Eso es lo que estamos haciendo en estas páginas.

¿A dónde fue la Pasión?

El amor nunca muere de muerte natural. Muere porque
no sabemos cómo volver plenas sus fuentes.
Muere por ceguera y errores y traiciones. Muere
por enfermedad y heridas; muere de cansancio,
desvanecimiento, de empañamiento.
Anaïs Nin

El congelamiento y la desconexión son los enemigos del estar vivo. Ellos son los enemigos de la pasión. Son los enemigos del amor. No puedes quedarte congelado y tener una relación íntima profunda. No puedes estar apagado y esperar sentirte encendido en tu corazón, en tu mente o en tu cuerpo. Esto es porque el congelamiento interrumpe el flujo del amor, y lo vuelve un río de hielo.

Cuando te desconectas de los llamados de tu interior,
apagas tu corazón. Y cuando apagas tu corazón,
también apagas tu cuerpo.

Últimamente, los diarios y revistas han estado llenos de artículos sobre los "matrimonios sin sexo." Las parejas confiesan que han pasado meses, e incluso años desde que intimaron por última vez con el otro, y muchos expertos aseguran que este patrón es normal para gente que lleva vidas ocupadas, complejas y llenas de presión. En esencia, este punto de vista asegura que cualquier cosa acerca de los matrimonios está bien: es sólo que la pareja no ha tenido sexo. Las parejas casadas adoptan esta afirmación como una explicación de su falta de intimidad física. "Algunas parejas parecen aceptar que un matrimonio sin sexo es parte de la vida moderna, como lo es el

tráfico y el correo electrónico," escribe Kathleen Deveny en su reportaje de portada en *Newsweek* "We´re not in the Mood" (30 de Junio, 2003).

Recibo incontables llamados, cartas y correos en mi página en la red acerca de este mismo fenómeno todos los días. Aquí hay una que me acaban de enviar:

> Me molesta estar admitiendo esto, pero mi esposo y yo no hemos tenido sexo durante casi un año. Yo tengo treinta y dos y él treinta y cuatro, y tenemos dos hijos pequeños. Acostumbraba a trabajar todo el día, pero ahora soy una mamá que se queda en casa, lo que me mantiene muy ocupada. Mi esposo trabaja duro, y también somos muy activos en nuestra iglesia los fines de semana. Nuestro matrimonio parece muy armonioso, y sé que nos amamos, pero el sexo ha desaparecido. Hemos estado casados durante diez años, y he leído artículos que dicen que esto es natural, que la pasión desaparezca después de un tiempo. Mis amigos que han estado casados por un largo tiempo me dicen que casi nunca tienen sexo tampoco. Echo de menos lo cerca que alguna vez estuvimos, pero me siento atascada. Lo que quiero saber es: ¿piensa que esto es normal?

Mi respuesta a esta señora fue: Sí, pienso que la pérdida del deseo sexual y la falta de intimidad es normal, lo que significa que es común en la sociedad contemporánea, *pero no pienso que sea natural, ni pienso que deba ser visto como una ocurrencia previsible en las relaciones que todos debamos aceptar.*

La sabiduría convencional explica que el matrimonio sin sexo es el resultado simple e inevitable del ritmo de vida ajetreado y demandante del siglo veintiuno. Mientras que algunas circunstancias como la discapacidad física o la enfermedad pueden volver difícil la intimidad sexual, pero no imposible, pienso que para la mayoría de nosotros, la falta de conexión sexual es el resultado de "estar apagados" en lo más profundo de nuestro ser, y no una fase ineludible de

un matrimonio a la que debamos acostumbrarnos. Los dos modelos desconectan y congelan, aislándonos de nuestras propias pasiones, y por consiguiente de nosotros mismos.

Cuando estamos viviendo una vida desconectada, Terminamos teniendo un matrimonio desconectado.

· · ·

El sexo es el conjunto de circunstancias más comprimidas que tenemos. Todo está en esa colisión.
Arthur Miller

Me encanta esta cita del gran escritor Arthur Miller. El tiene razón: la dinámica sexual entre los amantes es realmente un conjunto comprimido de circunstancias donde todos nuestros temas colisionan. Es imposible que lo que sucede en nuestras oficinas, en la sala de estar, la cocina y nuestras mentes y corazones, no afecte lo que sucede en nuestro dormitorio. Es imposible estar congelados o desconectados en nuestra conciencia sin sentirnos desconectados en nuestros cuerpos.

Nuestra naturaleza erótica y nuestra naturaleza espiritual/emocional están intrínsecamente ligadas. Desoyendo las demandas de cualquiera de ellas inevitablemente terminaremos apagando la otra. El precio que pagamos por no atender y desconectarnos, es el sacrificio de la sensualidad.

La negación no se lleva muy bien con el flujo del éxtasis erótico. Si suprimimos o ignoramos nuestra necesidades eróticas y sexuales en una relación, crearemos una tensión interna que nos quitará el equilibrio en nuestro trabajo y en todos los aspectos de nuestra vida. Del mismo modo, si estamos desconectados, muy probablemente nos encontraremos desconectados sexualmente con nuestra pareja.

El año pasado, hablé a un grupo de altos ejecutivos de una compañía internacional de comunicaciones. La mayoría de los asistentes

eran hombres, y, como habitualmente hago en mis presentaciones, no me dediqué a los temas comunes esperados por la gente de negocios —ventas, productividad, manejo del estrés, mejoras en las relaciones con los clientes—, sino que hablé acerca de lo que pensaba que los beneficiaría más como personas. Mi presentación se llamaba Viviendo y Amando con Pasión: Cómo Mantenerse Encendido. Puedes estar seguro de que había un murmullo de curiosidad mientras subía al estrado.

Siempre me ha encantado hablar para grupos. Es como si hablara con una persona por vez, porque es mi estilo, pero multiplicado por quinientos o por cinco mil, dependiendo del tamaño de la audiencia. El efecto es de una enorme dosis de intimidad de tamaño extra. En aquella ocasión tenía previsto tratar un tema muy íntimo y decir cosas que muchas de esas personas no habían escuchado verbalizadas antes.

En un momento de mi presentación dije:

"Pueden tomar todo el Viagra que quieran, pero si han desconectado parte de sus vidas o de sus relaciones, lo único que levantará la píldora será su pene, porque no podrá levantar su pasión. Eso es algo que sólo podrán hacer desde dentro suyo."

Podías escuchar la caída de un alfiler en el salón; así de quietos estaban. Como oradora, siempre he sido conocida por lo directa y realista que soy, pero me preguntaba si había ido demasiado lejos esa vez. Continué con mi charla y recibí una ovación de pie al finalizar. Pero mientras firmaba libros y saludaba a los asistentes, todavía me preocupaba saber qué pensaría el Director de la Corporación, a quién nunca había visto, sobre el contenido de mi presentación.

Mientras ordenaba mis cosas, la asistente del Director se acercó. "Mi jefe quisiera reunirse con usted en forma privada," dijo.

"No suena como algo bueno," pensé haciendo una mueca mientras la seguía a través de la recepción del hotel y tomábamos un ascensor hasta la habitación. "Por favor espere aquí," me indicó, y se fue, cerrando la puerta detrás de sí.

Mi mente corría mientras me anticipaba a la conversación que tendría con este poderoso señor que era famoso por su temperamento de acero y su aproximación impaciente a todo. ¿Debía disculparme?

No, no lo sentía como correcto: había creado la mejor presentación que podía y creía que todo lo que había dicho era válido. ¿Debía explicarle por qué había elegido este tema para este grupo? No, no tenía el hábito de defenderme. Además, la organizadora del evento me había dado total libertad para hablar de cualquier tema que yo sintiera fuera relevante para los participantes. Todavía estaba cavilando sobre cómo manejaría el encuentro que iba a tener, cuando "El señor Director" como lo llamaré, apareció luciendo como J.R. de la serie de televisión de los años 80 Dallas, con un sombrero de cowboy y botas de cocodrilo brillantes.

"Bueno, Barbara," comenzó, "He estado en este negocio por más de cuarenta y tantos años, y esta ha sido mi primera vez."

"Ahora viene," pensé, preparándome para lo peor.

"Sí señor," continuó, "nunca he visto un grupo de ejecutivos fuertes, hartos, tan… tan… diablos, cuál es la palabra que estoy buscando… ¡tan cautivados!" El señor Director me regaló una amplia sonrisa. "Los has hecho escuchar, querida; aún mejor, pensar, en cosas sobre las que hacen un gran esfuerzo por no pensar. ¡Trabajo de primera clase!"

"Estoy muy contenta de escuchar esto," respondí, respirando aliviada.

"Pero esa no es la razón por la que quería verte en privado," el señor Director agregó en voz baja. "Era para hacerte una confesión. Mi esposa y yo hemos estado casados por treinta y cinco años. Los primeros diez fueron muy buenos, y los últimos veinticinco han sido, bueno, algo peor que ideales. Sé que ella ha sido desdichada conmigo. Dios lo sabe, no soy un hombre fácil con quien convivir.

"La parte que más me preocupa ha sido mi pérdida de deseo. Tú sabes, soy un hombre chapado a la antigua. Mi muchacha es mi verdadero amor, y le he sido muy fiel. De todos modos, por un largo tiempo hemos vivido más como amigos, sin relaciones sexuales. El problema era mío: había perdido todo deseo. Mi médico me prescribió unas píldoras, y como decías, hicieron efecto en mi cuerpo, pero no en mi mente, y eso era peor que hacer nada. Me sentía aturdido y desconectado y no tenía idea de por qué, hasta que te escuché esta tarde.

"Probablemente no me creerás —la mayoría de la gente no lo haría— pero soy una de esas personas que describiste que viven una vida desconectada. Estoy agotado de trabajar veinticuatro horas al día, cansado de la responsabilidad de una enorme maquinaria corporativa, y exhausto por las viejas luchas de poder. Los hombres pasan la vida entera tratando de obtener lo que tengo, pero honestamente, estoy aburrido de todo, y lo he estado por años. He convertido esta compañía en lo que es hoy, y por lo tanto creo que sería irresponsable de mi parte renunciar ahora ."

"¿Entonces vive con el piloto automático?" pregunté.

"Exactamente," coincidió. "Automático y sin sentido. Y hasta hoy, no tenía idea de cuán malo era para mí. Tú sabes, soy un tejano. ¡Soy un hombre apasionado! Necesito sentir pasión por lo que hago y por quien lo hace conmigo! Y no he sido mejor que un viejo toro cansado que está demasiado aburrido para hacer lo que debe. Bueno, todo eso va a cambiar. Lo primero que voy a hacer es tomarme algún tiempo para pensar las cosas. Mi esposa ha estado queriendo ir a Europa, por lo tanto la llevaré al verdadero viaje de sus sueños. ¿Piensas que le gustará?"

El entusiasmo del señor Director era contagioso. "Pienso que le encantará," le dije, "pero pienso que más le gustará escuchar todo lo que me ha dicho. Usted sabe, un montón de hombres serían demasiado orgullosos para admitir lo que me ha dicho. Realmente lo admiro por ser tan honesto."

"Bueno, cuando me equivoco, me equivoco," sonrió. "Como siempre me decía mi padre: '¡un sabelotodo no entra en una montura!'"

Debía irme si quería alcanzar mi avión, y mientras intercambiábamos despedidas, el señor Director me dejó un pensamiento para la partida. "Por otro lado," dijo con una sonrisa, "hubo otra primera vez, además de la ovación de pie: en todos mis años de reuniones, fue la primera vez que escuché a alguien decir 'pene'!"

Algunos meses después, recibí una postal del señor Director. Decía: *¡Saludos desde Texas!* Con un cuadro típico de los años 50, un cowboy sobre su caballo parado sobre las patas traseras. Al dorso de la tarjeta, fiel al personaje que él era, el señor Director escribió un mensaje breve, pero significativo:

*¡Sólo una tarjeta para que veas que estoy "nuevamente
en mi montura"!*

Estaba enviada desde París, Francia.

Todavía me sonrío recordando esta anécdota, no sólo por su va-
lor de entretenimiento, sino por la buena predisposición del señor
Director para preguntarse, *"¿Cómo llegué hasta aquí?"* y su coraje
para prestar atención a su respuesta.

El Amante Fantasma

*Era tan invisible para nuestro mundo cotidiano, tan
indiferente para mí, y tan distante de nuestro amor
que podría haber sido un fantasma.*
Anotación en el Diario de Barbara, 1973

Cuando las personas viven juntas día tras día apenas conec-
tándose, tocándose rara vez, cerca físicamente, pero aparen-
temente separadas por barreras impenetrables, se vuelven lo que
llamo *amantes fantasmas*. De acuerdo a ciertas tradiciones, un fan-
tasma es un ser capturado entre mundos, alguien que no se puede
mover hacia el Otro Lado después de muerto, porque está enojado
o confundido o siente que tiene algún asunto pendiente que debe
finalizar. Está aquí, pero no está. Está presente, pero es incapaz de
tocar o sentir con los sentidos. Está deseoso de establecer contacto,
pero es incapaz de comunicarse. Siente que se le ha robado la vida,
pero no puede estar verdaderamente vivo.

Así, es en las relaciones cuando las personas se desconectan emo-
cionalmente aunque estén físicamente presentes. Están allí, pero no
están. Tienen deseo de sentir, pero están indiferentes y atontados.
Son como fantasmas.

Nada hace sentir más la soledad que vivir con un amante fantas-
ma. Lo sé, lo he hecho. Tú hablas, pero la otra persona parece no
escuchar. Tu extiendes la mano, pero la otra persona no la toma.
Compartes tus sentimientos sensibles, pero no hacen contacto con

nada sólido, pasando a través de tu amante como si él o ella fuera transparente. Tú intentas agarrar lo que piensas está frente a tí, pero no hay nada —o nadie— allí.

A veces uno de la pareja es un amante fantasma y el otro es el perseguidor tratando de traer al fantasma de regreso a la vida. Esta es una persecución dolorosa y frustrante. Como el perseguidor, nos sentimos rechazados por el desinterés e indiferencia de nuestro compañero. Nada de lo que hagamos parecerá penetrar su indiferencia. Si sucede que la persona que es el amante fantasma es también un buen padre, o una madre grandiosa o un proveedor estable, o una nuera fantástica o una buena persona, podemos volvernos terriblemente confundidos, cuestionando nuestro propio juicio y culpándonos a nosotros mismos por nuestra infelicidad. *"Entonces cuál es el problema si tenemos un matrimonio sin sexo, desconectado,"* razonamos. *"Quizá estoy siendo demasiado duro con mi compañera, demasiado irrealista."* Y si quitamos la atención de lo que nuestro corazón nos grita, y nos desconectamos de nuestra nostalgia por la intimidad, pronto nos convertiremos también nosotros en amantes fantasmas.

Cuando no ha habido conexión íntima y sexual en una relación durante un tiempo, ambos integrantes simplemente llegan a un acuerdo silencioso de vivir como amantes fantasmas.
El fundamento de estas parejas es a menudo funcional más que emocional, es más una relación lógica que de amor.

Veo parejas como estas todo el tiempo, no sólo en mi trabajo sino en todo lugar: comiendo en un restaurante, caminado en el centro comercial, sentados en un avión. Son los que parecen extraños conocidos: están en el mismo espacio físico, pero hay pocas energías de contacto entre ellos. Es como si la mayoría de todos los circuitos emocionales que alguna vez los unieron hubiesen sido cortados. Cada uno está en su propio mundo. *Cualquier "nosotros" que queda es una formalidad, una cuestión de hábito o cordialidad.*

También están los niños, a menudo lo único que une a los amantes fantasmas. Aquí es cuando las cosas pueden volverse realmente tramposas: a menudo, uno o los dos integrantes de un matrimonio sin sexo sin saberlo transfiere todas sus necesidades sensuales y emocionales (no sexuales) a los niños, especialmente si son preadolescentes y todavía están interesados en estar cerca de sus padres. Mamá y papá obtienen los abrazos y besos y mimos de sus niños que ya no obtienen de su pareja.

Por supuesto, tener una relación cálida, afectuosa con nuestros niños es saludable y esencial para su desarrollo. Los problemas aparecen, de todos modos, cuando uno de los padres se vuelve absorto conectándose con su hijo o hija a expensas de la relación con su pareja.

- **Esposos o esposas pueden estar secretamente celosos del afecto que su pareja demuestra por el niño.**
- **Los niños pueden acostumbrarse a ser el foco de atención emocional y afecto más importante de papá o mamá, y sin quererlo jugar el rol de esposos sustitutos.**
- **Un padre puede congelarse en un modelo de amor incondicional e idealizado que resulta de la relación de un niño que naturalmente tiene a su padre en un pedestal. Esto hace al padre intolerante frente al amor condicional y crecientemente incapaz de tener intimidad adulta con su pareja.**

* * *

Mi amiga Margaret agonizó durante muchos años antes de decidir la separación de su esposo, Ted, no por lo que ella sentía por él sino porque le preocupaba el efecto que el divorcio tendría en sus dos niños. Ella y Ted habían vivido como amantes fantasmas desde el nacimiento de su primer hijo. Aunque ella sabía que se habían ido distanciando en todas las direcciones y finalmente serían más felices si no estuviesen juntos, todavía se preguntaba si la decisión que estaba tomando no sería buena para ella, pero mala para los niños.

Margaret y Ted habían sido siempre muy estrictos respecto a los permisos a los hijos para mirar televisión. Varios meses después que Ted se mudara, Margaret decidió que su hija mayor, Candace, que

recién había cumplido los ocho, estaba lista para ver películas orientadas a la familia y para llevarla a ver la primera película de larga duración. El film era acerca de las aventuras de una familia en África, y Candace estaba fascinada al ver los animales salvajes en la gran pantalla. En cierto momento de la película, los padres estaban parados en la cima de una colina mirando un hermoso paisaje, y el hombre tomó a su mujer entre sus brazos y la besó apasionadamente.

Candace se volvió hacia su madre y le susurró, "Mami, ¿qué está haciendo con su boca?"

"La está besando," respondió Margaret.

"¿Pero por qué la está besando allí, de ese modo, y no en la mejilla?" insistió con una voz de intriga.

"Bueno," replicó Margaret pensativa, "Porque eso es lo hacen los papás y las mamás cuando se aman."

Candace se quedó tranquila un momento, y luego dijo:

"Bueno, entonces, ¿cómo es que nunca los vi a ti y a papá haciéndolo?"

Margaret quedó aturdida en silencio por la candidez y claridad de su hija de ocho años. Con una pregunta inocente, Candace había resumido lo que estaba perdido en el matrimonio de Margaret: intimidad física y emocional. Las lágrimas llenaron sus ojos al darse cuenta lo triste que era que su propia hija nunca hubiese visto a sus padres actuando como personas enamoradas ni a su padre siendo románticamente afectivo con su mamá. Para la niña de ocho años, ver a una pareja besarse era tan nuevo y exótico como ver a las jirafas, leones y leopardos: todas cosas que ella ignoraba que existieran.

A Margaret le dolía el corazón con arrepentimiento, pero junto con el arrepentimiento sentía un enorme alivio. Después de escuchar el comentario de su hija, Margaret se convenció que la separación de su esposo había sido la mejor decisión. "Quiero que mis hijos crezcan y vivan vidas apasionadas," me confesó cuando me contó la historia. "Quiero que sepan que ese tipo de besos es normal. Quiero que amen apasionadamente y sean correspondidos con pasión. ¿Qué tipo de modelo sería si me quedara en una relación, y simplemente me dejara llevar, pero me sintiera adormecida y desconectada? Ahora debo encontrar mi propia pasión nuevamente."

• • •

Cuando realmente crezcas, lo que serás es libre.

Emmanuel

Finalmente es el corazón y no la mente la fuente de toda pasión verdadera. Una vez que nos damos cuenta de que estábamos desconectados, enfrentamos el duro trabajo de darnos cuenta cómo volver a encendernos.

Como veremos en los capítulos que siguen, el viaje de regreso a la verdad, la autenticidad y la pasión es un viaje de toma de conciencia, redescubrimiento y nuevo nacimiento. A veces ese viaje incluye la resurrección de una relación problemática, cuando parejas se reconectan a su propia pasión y pasan de amantes fantasmas a ser verdaderos amantes otra vez, física, emocional y mentalmente. Otras veces, el viaje demanda que se tome una ruta diferente a la que uno había tomado en otro momento, y tendremos que pasar por algunos puntos de inflexión, dejando atrás lo que nos es familiar para hacer nuevas, valientes elecciones para nosotros mismos.

¿Qué te dará la fuerza y la perseverancia para este viaje? Tu propia pasión que está viva dentro de ti aún ahora.

Cada vez que eliges cambiar, crecer, mejorar, o aprender, estás actuando desde ese centro de pasión interior. Es esa pasión por la verdad, la felicidad, la libertad la que te compele a buscar muy profundo dentro de ti la sabiduría, a hacer las preguntas difíciles, y a escuchar las respuestas a veces dolorosas, pero necesarias.

Tu pasión no ha desaparecido. Fue enterrada, encerrada en un lugar escondido dentro tuyo, del cual sólo tú tienes las llaves. El poeta y buscador de tesoros del siglo diecinueve Robert Browning concibió esto cuando, en su místico trabajo "Paracelsus" escribió:

Hay un centro en lo más íntimo de nuestro ser,
Donde la verdad permanece en plenitud …
Y Conocer
Más bien consiste en abrir un camino
Por donde el esplendor prisionero pueda escapar
Que en dejar entrar una luz
Supuestamente en falta.

Si escuchas atentamente, quizá puedas escuchar voces,
Llamándote desde ese recóndito centro.
Esas son las voces de tu propio esplendor prisionero:
 Tu sabiduría olvidada,
 Tu alegría sepultada,
 Y tu pasión perdida,
Añorando ser puestas en libertad.

¿Puede mi Verdadero Yo Ponerse de Pie, Por Favor?

"¿Quién eres TÚ?" dijo la oruga.
Esta no fue una forma de empezar una conversación
muy alentadora.
Alicia respondió, casi tímidamente, "Yo, yo apenas sé, señor,
por ahora, al menos sé quien ERA cuando me desperté
esta mañana, pero pienso que pude haber cambiado
varias veces desde entonces."
Lewis Carroll, *Alicia en el País de las Maravillas*

¿Qué tenemos que hacer durante nuestra estadía sobre la tierra que sea más crucial para nuestro sentido de paz interior y más central para nuestra experiencia de plenitud que conocernos y entendernos a nosotros mismos? En nuestro paso hacia la toma de conciencia, la pregunta "¿Quién soy?" es nuestra compañera, constante e inquisidora, de cada paso en nuestro camino. Esta pregunta no es una misión en un tiempo único. A pesar de nuestro deseo de saber en un determinado momento quiénes y qué somos, podemos relajarnos y navegar el resto de nuestro viaje, porque no es así. En cambio, cambiamos. Las circunstancias cambian. Las otras personas cambian, y todos estos cambios nos hacen cambiar aún más. A veces tantas cosas parecen estar cambiando que muy cada tanto podemos tomar aire para preguntar, "¿Quién soy?" Sólo trata de responder. Justamente como Alicia le explicaba a la Oruga, sabemos quiénes éramos, pero saber quienes SOMOS, bueno, ese es otro tema.

La cuestión de conocernos se vuelve más compleja y desconcertante cuando estamos en el medio de desafíos, puntos de inflexión y

llamados que nos hacen despertar.

¿Cómo nos redescubrimos a nosotros mismos una vez que sabemos que algunas partes nuestras han sido enterradas u olvidadas?

¿Cómo encontramos nuestro camino de regreso a la esperanza, felicidad y confianza una vez que nos damos cuenta de que hemos estado perdidos y dando vueltas en la dirección incorrecta, o que simplemente debemos tomar otro camino?

¿Cómo sabemos quiénes somos en esos momentos en los que tanto de nosotros se ha desintegrado, y lo que queda es inestable y borroso?

. . .

Uno de los famosos programas de concursos en los años cincuenta y sesenta era *Decir la Verdad* (*To Tell the Truth*). El conductor presentaba tres participantes, todos los cuales decían ser la misma persona, usualmente alguien con una profesión interesante o un hobby inusual. El panel de cuatro celebridades hacía preguntas a los participantes, tratando de determinar cuál estaba siendo sincero y cuáles estaban mintiendo. Los dos impostores tratarían trabajosamente de despistar a los panelistas, y hacerles creer que ellos eran la persona que el conductor había descrito. Al final de la ronda, los panelistas escribían el nombre del participante que ellos creían estaba siendo sincero.

Me encantaba adivinar junto con los panelistas, diciéndole a mi madre, "Pienso que el número 3 es el verdadero cantante de ópera," o corredor automovilístico o domador de leones, cualquiera que fuera la ocupación de mi persona misteriosa. Y esperaba ansiosa junto con la audiencia del estudio para ver si estaba en lo cierto. Finalmente, el conductor diría la famosa línea de cierre: "*¿Puede el verdadero—por favor ponerse de pie?*" y uno de ellos lo haría. A veces los participantes nos engañaban; a veces elegíamos correctamente. Sin importar cuál fuera el resultado, nosotros, junto con millones de americanos, paralizados por *Decir la Verdad*, y la frase "*¿Puede el verdadero—por favor ponerse de pie?*" hicimos que pasara a formar parte de la cultura popular.

En nuestro propio viaje al autodescubrimiento, nos conducimos inevitablemente a la misma pregunta: "*¿Puede el verdadero yo por*

favor ponerse de pie?" Preguntarse esto implica coraje emocional, y arribar a una respuesta no es el juego divertido del concurso televisivo. Es un asunto serio, que requiere que enfrentemos la pregunta con implacable honestidad y perseverancia sincera para descubrir todos los modos con los que, como los impostores de *Decir la Verdad,* tratamos de engañarnos. Debemos aceptar partes de nosotros mismos que hemos estado ignorando, enfrentar verdades acerca de nuestras vidas que hemos estado evadiendo, confrontar deseos, sueños y visiones a las que les habíamos dado la espalda.

Por lo tanto, ¿por dónde empezar? La respuesta es más simple de lo que podríamos imaginar:

La verdad no está lejos.
No es algo que tengas que perseguir.
Está justo allí, justo donde estás tú.
Y siempre ha estado, y seguirá estando.
Nada más es posible.

Es un concepto tan sorprendente y tan iluminador, y uno sobre el que debemos trabajar para comprender. La verdad no es un rompecabezas complicado que debes resolver buscando piezas escondidas. La verdad existe dentro de ti. Eres tú. Cuando la buscas, ¡no la puedes perder!

El viaje, entonces, se vuelve uno no de búsqueda de la verdad, sino de descubrimiento, no es la pregunta de si la encontrarás, sino el cultivo del deseo de verla. Haciéndote las preguntas correctas y asegurándote las respuestas, como los que miraban el show, a cada instante la verdad, ya presente, pero sin identificación, se pondrá de pie y se revelará.

Cuando Sea Grande Quiero Ser...

¿Qué se puede ganar viajando hasta la luna si no somos capaces
de cruzar el abismo que nos separa de nosotros mismos?

Este el más importante de los viajes de descubrimiento, y sin él,
todo el resto no sólo son inútiles, también son desastrosos.
Thomas Merton

"*¿Qué quieres ser cuando seas grande?*" ¿Recuerdas cuando se te preguntaba esto siendo un niño? Como niños nos proyectamos en un futuro imaginario y elegimos lo que creemos que queremos ser: un bombero, una estrella del rock, un médico, una estrella del básquetbol, un cuidador del zoológico, un artista. En muchos puntos de nuestro viaje hacia la adultez, volvemos a elegir, adaptando nuestro sueño a la realidad, modificando nuestra visión original mientras vamos descubriendo nuevos talentos y nuevos intereses, ampliando lo que es aceptable para nosotros en tanto vamos manejando las demandas realistas de la vida adulta. El niño de nueve años que quiere ser policía decide a los dieciséis ser antropólogo, y nuevamente a los veintiuno obtener un título de negocios internacionales. La niña de siete años que está segura que quiere ser una estrella pop, decide a los quince que le gustaría ser modelo, y a los veinte quiere casarse y tener niños tan pronto como sea posible.

Nadie cuestiona estos procesos de reelecciones mientras somos jóvenes adolescentes. En realidad, se anima a las reconsideraciones. Pero en determinado momento, todo cambia. *Alcanzamos una edad arbitraria en la que se supone que sabemos qué hacer con nuestras vidas.* Quizás esa edad es la de veintiuno. Quizás si fuimos a la universidad, es el momento de nuestra graduación. Quizás tenemos la sensación de estar habilitados para "experimentar" con lo que queremos hacer hasta que tenemos veinticinco, edad en la que se supone "nos establecemos."

Cualquiera sea el número mágico, se supone que nos volvemos serios una vez que llegamos allí. Se espera de nosotros que elijamos una forma para vivir, una persona para amar, una profesión en la cual trabajar y nos apeguemos a estas elecciones por el resto de nuestras vidas. Somos admirados si permanecemos estables, firmes, predecibles, establecidos. **Se supone que ya no cambiamos. Se espera de nosotros que dejemos de elegir.**

No es sorprendente, entonces, que muchos de nosotros hayamos trabajado tanto por encontrar el rol "correcto" y lo hayamos adoptado. Ser político y socialmente correcto es parte de la mentalidad americana, saber qué es correcto, y qué no, qué es aceptable, qué es tabú. **Somos criados más para adaptarnos que para descubrir quiénes somos.** Aquellos que son diferentes o no coinciden con el modelo a menudo se los hace sufrir o sentir de algún modo inferior o peor, como si no hubiesen tenido éxito en alcanzar el estándar que los haga aceptables.

Todos hemos tenido la experiencia de mirar atrás a nuestros años de adolescentes, nuestros años veinte y decirnos:

"No puedo creer que yo: pensara eso/hiciera aquello/me preocupara por/amara a tal persona/me entristeciera eso/no me diera cuenta de/comiera eso/dijera tal cosa/etc."

Nos reímos de algunos recuerdos y nos rebajamos por otros; pero mayormente nos sentimos aliviados por haber cambiado respecto de lo que éramos en el pasado. "Era joven," nos aseguramos a nosotros mismos a modo de explicación por lo que retroactivamente vemos como elecciones poco sabias o comportamientos tontos. Estamos hechos con toda la incertidumbre y experimentación de la juventud. Hemos crecido.

Hay un problema evidente con este modelo: no sirve. La razón es simple: como seres humanos, no somos estables ni estáticos. Cambiamos, seguimos creciendo, aun cuando a veces nos resistimos a ese proceso, y pateamos y gritamos todo el camino hacia un nuevo despertar.

> No es realista esperar que permanezcamos siendo
> la misma persona con los mismos valores,
> preocupaciones, sueños, y necesidades por décadas.
> No es realista para nosotros esperar que no cambiemos.

Siglos atrás quizás, cuando todo en el mundo se movía mucho más lentamente, la gente no cambiaba radicalmente durante todo su tiempo de vida. No era irracional esperar que las decisiones que

una persona tomaba en sus veinte todavía fueran lógicas treinta o cuarenta años después, si vivía tanto tiempo.

En estos primeros años del siglo veintiuno, cuando cada momento de la vida parece acelerado, moviéndose a un ritmo frenético que nos quita el aliento, nuestro viaje personal, también, es acelerado. Es como si estuviésemos empaquetando varios tiempos vitales de vida, amor y aprendizaje en una sola vida. Y vivir y aprender más, implica más cambios.

La Búsqueda de la Auténtica Identidad

Hay que ser valiente para crecer y convertirte
en lo que realmente eres.
e.e. cummings

A veces en nuestra búsqueda de autoconocimiento miramos con incomodidad o escepticismo nuestro propio reflejo en el espejo de los viejos valores y elecciones pasadas, y no reconocemos a la persona que vemos o la vida que estamos viviendo. Quizás nos damos cuenta de que lo que pensamos que necesitábamos ya no es necesario: quizás descubrimos que todavía estamos viviendo de acuerdo a una elección que hicimos cuando teníamos veintiuno, o treinta y uno, y ya no es adecuada. En estos poderosos momentos, nos sentimos obligados a hacer una manifestación más honesta y precisa hacia afuera de lo que íntimamente somos. *Añoramos vivir una vida más auténtica.*

Vivir con autenticidad significa que lo que aparentas ser para los demás, es lo que realmente eres. Tus creencias, tus valores, tus compromisos, todas tus íntimas realidades son reflejadas en el modo en que vives tu vida hacia fuera. Cuanto más auténticamente vivas, tal cual realmente eres, más paz experimentarás.

¿Cómo es vivir auténticamente? Algunas sugerencias para considerar:

VIVIR AUTÉNTICAMENTE SIGNIFICA:

- *Comportarse de modo de estar en armonía con tus valores personales*
- *Hacer elecciones basadas en tus creencias, y no en lo que otros creen*
- *Sentir que puedes ser tú mismo y ser amado, más que creer que tienes que actuar de determinada manera para ser aceptado por otros*
- *Aceptar y honrar todas tus partes en vez de tener que esconder o mentir respecto a ellas*
- *Comunicar la verdad cuando sea necesario, aun cuando pueda crear conflictos o tensión*
- *No establecer relaciones por menos de lo que crees merecer*
- *Pedir lo que quieres y necesitas de los demás*

Queremos eso para nosotros, pero vivir de ese modo es más fácil enunciarlo que hacerlo. A menudo, cuando nuestro auténtico yo nos llama, resistimos obstinadamente, pegados a nuestros roles viejos y familiares. Por más incómodos y limitantes que esos roles puedan ser, nos da miedo que cambiando demasiado, estemos perdiendo nuestra identidad y nos volvamos… bueno, esa es la cuestión: no sabemos qué. **Abandonar nuestros viejos roles nos hace sentir como si no tuviésemos identidad, estuviésemos desubicados, o fuésemos invisibles.** Nos preguntamos:

"¿Quién sería yo si no fuera una esposa/madre/médico/buen hijo/ persona confiable/nuera obediente/súper eficiente/empleado leal/ amigo sacrificado nunca más?"

No sabemos la respuesta.

Hay ironía en esto. Frecuentemente, ya sea que lo sepamos o no,

resistiendo un cambio, aferrándonos a nuestra inversión de tiempo y energía en una elección hecha cuando era adecuada, pero que ha dejado de serlo, hemos abandonado mucho de nosotros, en relaciones que están estancadas o sin pasión, en trabajos que no nos satisfacen, con elecciones de vida que no sirven para nuestro bien supremo.

Cuando los Roles Viejos y las Nuevas Elecciones Chocan

Este es un correo recibido de una lectora:

Soy una madre de dos niños, tengo cuarenta y cuatro años, y he estado casada durante veintiún años. Durante los últimos cinco, he estado luchando contra una severa depresión. Me casé ni bien salí de la universidad, y forjé mi identidad en relación a mi esposo y su campo de trabajo. Tú sabes, él es un ministro, y la gente de la iglesia tenía una idea formada respecto de cómo debía comportarse la esposa del ministro, cómo debía hablar y actuar, y sentir, y hasta de cómo debía lucir, y si yo no me ajustaba a la imagen que ellos pretendían de mí, no me hablaban, y me hacían sentir como si estuviese haciendo algo malo. Mi esposo era tan malo como todos los demás, y no me rescataba ni protegía. Me encontré batallando contra la gente que debería haber sido mi sostén.

Lloré un montón, me deprimí realmente, traté de ser todo lo que los demás querían que fuera, y esto me ponía triste y enojada. Terminé sintiéndome en bancarrota emocional, mental y físicamente. Intenté llevar adelante muchos negocios para escapar con mis hijos, pero estaba mentalmente tan fatigada, que mis negocios nunca crecían como yo esperaba. Hasta que leí tu libro *Secrets About Life Every Woman Should Know* no entendía que por estar tan

exhausta, demasiado exhausta, mis negocios no prosperaban. Estaba esperando el amor de mi esposo o que él dijera lo correcto para ser feliz. Estaba esperando que mis hijos me respondieran de determinada manera para ser feliz. Estaba esperando convertirme en la perfecta mujer y esposa de un ministro.

Ahora sé que no puedo ser feliz hasta que no sea yo misma nuevamente. El problema es que estoy tan acostumbrada a ser la Señora del Ministro que no sé quién soy yo.

Me siento como si estuviese huyendo, asustada. Quiero sacudirme todo el enojo y amargura, quitarme la carga, y tomar todo esto como una gran experiencia de aprendizaje. Mi sueño es un día conseguir un departamento para mí, y abrir un negocio donde pueda ayudar a los chicos con problemas. Aun cuando lucho con una gran fatiga, rezo para que pueda convertirme en una mujer productiva antes de que finalice mi tiempo aquí en la tierra. Espero que no me lleve otros veinte años darme cuenta qué debería estar haciendo o quién soy realmente. Gracias, ¡tu trabajo no es en vano!

Firmado,

Buscando mi pasión

Podía sentir el sufrimiento de esta mujer como un peso en mi propio corazón. Se está preguntando a sí misma, *"¿Cómo llegué hasta aquí?*Y al escuchar la respuesta, está descubriendo las formas por las que se desconectó de su auténtico ser. Su necesidad y elección de cambiar ha estado en contradicción con su rol de esposa de un ministro, y la lucha la ha dejado exhausta.

Veo estas luchas trágicas todo el tiempo, las contradicciones entre los viejos roles y las nuevas elecciones:

. . .

Una mamá de mellizos que se queda en casa, que ha estado en franca oposición a las madres que trabajan, se encuentra fantaseando con volver a su empleo en el negocio de los viajes. A pesar de su creencia de que las madres deberían quedarse en casa con sus hijos, con la que su esposo acuerda totalmente, secretamente admite para sí, que está aburrida y añora desesperadamente tener una carrera nuevamente. Paralizada frente a estos puntos de vista opuestos, y temerosa de hacer explícito su dilema, entra en depresión.

· · ·

Un hombre joven finalmente admite para sí que es un alcohólico, y comienza un programa de doce pasos que lo mantiene sobrio y asumiendo las responsabilidad por sus actos. Todos sus amigos y también sus padres son todavía grandes bebedores y críticos de aquellos que no llevan su estilo de vida, por lo que no les cuenta que ha logrado salir. Ellos sólo conocen al viejo muchacho amante de la diversión que él era, y sus intentos iniciales para pasar tiempo de sobriedad con ellos son desastrosos. Lastimado y confundido, se aísla completamente de cualquier contacto social y calma su ansiedad con comida. En dos meses aumenta veinte libras.

· · ·

Una mujer de mediana edad a la que todos conocen como "la persona más dulce del mundo" se da cuenta de que ha estado encerrada en el rol de la persona que ayuda desde que era joven. Su madre tenía problemas de salud, y como ella era la hija mayor, tomó el rol de cuidadora desde chica, manteniendo este modelo en su adultez con su esposo, sus amigos, sus parientes y sus propios chicos. Ahora, impulsada por la advertencia de su médico que le señala que su hipertensión puede deberse a su alta autoexigencia, intenta nerviosamente decir lo que piensa, decir no en vez de si a todos los requerimientos de ayuda, y hacer elecciones basadas en lo que desea más que en lo que les gustaría a los demás. El resultado es perturbador: su esposo reacciona preguntando, "¿qué se metió dentro tuyo?" y muchos amigos la critican por haberse vuelto "egoísta." Insegura de cómo integrar su nuevo y emergente yo dentro de su vida vieja, cae en depresión.

• • •

Todas estas personas están enfrentadas al mismo dilema. Han tratado de vivir vidas de una dimensión cuando en realidad ellos son, como lo somos todos, personas multidimensionales. Cada uno ha crecido y evolucionado, y ya no encaja en los roles rígidos que se había construido, está superando los límites del modelo que se había autoimpuesto. Pero el miedo a perder la aprobación y aceptación de sus amigos, familias o comunidad lo lleva a esconder su identidad emergente. No sólo se siente infeliz y temeroso, sino también muy solo.

Esta es la ironía de tratar de vivir de acuerdo a los valores de otro para ser amado. Cuando sabes que no estás siendo tú mismo, no confías en el amor y aprobación que te dan los demás. ¿Cómo podrías? Te das cuenta de que si mostraras tu verdadero ser, la aprobación seguramente te sería negada.

**No te puedes sentir verdaderamente conectado
con las personas cuando tu verdadero ser no está
disponible para conectarse con alguien.
El amor y la aceptación ganados al jugar un rol
son falsos y vacíos.
Nunca te sentirás pleno, porque muy dentro
de tu corazón, sabrás que no están dirigidos
hacia tu verdadero ser.**

• • •

*No cambianos cuando envejecemos;
Sólo nos volvemos más claramente nosotros.*
Lynn Hall, *¿Dónde se Han Ido Todos esos Tigres?*

Siempre me han fascinado las muñecas rusas, o "matroyshka." Probablemente las has visto: unas muñecas de madera de colores brillantes cuya forma exterior se abre para revelar otra muñeca dentro, más pequeña, dentro de la cual hay otra y otra más pequeña. *Matroyshka* ha sido una tradición en Rusia durante siglos. Origina-

riamente eran el símbolo de la fertilidad y maternidad, y eran entregadas como regalo de buena suerte. En Rusia, "mat" significa madre, de allí el nombre *matroyshka*.

Estas muñecas rusas son una metáfora de nuestro proceso de autodescubrimiento: el viaje hacia nuestro auténtico ser no es tanto el viaje desde un rol a otro, o de una elección entre una parte vieja de nosotros a una nueva, sino una precisa eliminación de capas que nos cubren. Mientras crecemos, nos abrimos a revelar más y más de nosotros, partes que han sido escondidas dentro de otras partes. Tal como la muñeca *matroyshka* "da vida" a una muñeca tras otra, nosotros damos vida a nuevas versiones de nosotros mismos, una y otra vez.

Este modelo es uno de integridad, más que de polaridad:

**No somos un ser estático, sino varios seres que emergen.
Esta visión es inclusiva más que excluyente:
cada parte de nosotros es necesaria para
dar vida a la siguiente.
Todo ser es complejo, más que singular.
No somos esto o aquello,
sino un ser intrincadamente diseñado,
con múltiples niveles en los que coexisten
muchas expresiones de nosotros mismos.**

Quizás sea esto lo que la escritora Lynn Hall quiere decir cuando escribe que no cambiamos, sino que nos volvemos nosotros más claramente. Nos desenvolvemos, florecemos, revelamos aquello que, como la muñeca más pequeña, estaba esperando ser descubierto.

Llegar a Conocer tu Sombra

*Cada uno es una luna, y tiene una cara oscura
que no le muestra a nadie.*
Mark Twain, *Pudd`nhead Wilson*

Una de las habilidades que poseen los artesanos que crean las muñecas matroyshka es la habilidad de hacer cada nueva muñeca escondida en la otra más hermosa que la última. Cuando abrimos la muñeca más exterior y descubrimos la nueva muñeca pintada dentro, quedamos encantados con lo que encontramos. "¡Mira esta!" exclamamos. "¡Es todavía más hermosa que la anterior!"

Nuestro propio proceso de descubrimiento no siempre es tan maravilloso. Algunas veces lo que mantenemos escondido dentro de nosotros son partes de nosotros mismos que no queremos enfrentar. Este reino íntimo escondido es lo que el psiquiatra suizo Carl Jung llamó "la parte sombría de nuestro ser", una colección de emociones e impulsos que yacen disimulados bajo la superficie de un ser más aceptable, apropiado e idealizado. Todos nosotros tenemos un ser sombrío, nos demos cuenta o no. **La parte sombría es todo lo inconsciente, sin desarrollo, rechazado, reprimido y negado.**

Algunas personas nombran equivocadamente el ser en Sombras al llamarlo "el lado oscuro". Éste es un malentendido simplista. **No es que nuestras cualidades en la Sombra sean "malas", sino que nosotros las escondemos porque no calzan en nuestra imagen de quienes somos o queremos ser, y no coinciden con lo que otros esperan que seamos.**

Consideramos que somos amorosos, pero tenemos un lado más egoísta, a veces arrogante, impaciente.

Nos enorgullecemos de nuestra autodisciplina, pero tenemos tendencias adictivas secretas que mantenemos bajo estricto control.

Predicamos sobre moralidad y pureza con los otros, pero constantemente luchamos con nuestro deseo de satisfacer nuestros sentidos de todos los modos posibles.

Defendemos con ferocidad nuestra independencia de otros y aseguramos que no queremos nada de ellos, pero una parte de nosotros desesperadamente desea encontrar a alguien que se haga cargo y nos deje apoyarnos en él.

Tememos que si la gente ve estos pedazos de nuestra Sombra, no nos amará o aceptará. Entonces negamos su existencia, aún ante nosotros mismos.

¿Cómo identificamos nuestro ser en Sombras? Una forma fácil es mirar las cualidades que detestamos en otros: siempre nos sentiremos agitados e incómodos cuando estamos rodeados por personas que corporizan una parte de nuestra Sombra. Puede parecer horrible, pero la gente de la que somos más críticos son usualmente aquellas personas que ostentan nuestras propias cualidades reprimidas en la Sombra. Los psicólogos llaman a este mecanismo inconsciente proyección: proyectamos en las otras personas cualidades de las que nos hemos desentendido en nosotros mismos, y entonces nos escandalizamos cuando somos testigos de ellas. Por ejemplo:

- La madre recta consigo misma que sacrifica todas sus necesidades por sus chicos se pone furiosa cuando oye que su hermana y cuñado se van por una semana y dejan a sus niños con amigos, algo que ella considera egoísta, descuidado e irresponsable, pero que desea desesperadamente.

- El padre estricto, castigador, que se comporta como un cruel dictador con sus propios chicos, no permitiéndoles estar contentos, divertirse, ninguna clase de libertad, porque él secretamente teme su propio ser desenfrenado, algo que él ha reprimido desde que casi mató a un amigo en un accidente automovilístico que tuvo cuando era un adolescente salvaje.

- La chica festiva de veintitantos obsesionada con vestirse a la última moda, ir a los clubes más populares, que sale con el grupo prestigioso y conocida por ridiculizar a otros por ser aburridos, no atractivos o despreciables, secretamente está aterrorizada porque ella misma no tiene nada dentro y si no fuera por su arduo trabajo para estar en la cima, sería fácilmente olvidada.

- El empleado, observador de las reglas, compulsivamente perfecto y temeroso de cometer errores y de ser un fracaso, que constantemente menosprecia a los gerentes más exitosos por ser arrogantes, prepotentes, desaliñados y demasiado agresivos, pero secretamente envidia su coraje y logros.

Nuestro ser en Sombras es también *nuestro asunto no terminado, necesidades no satisfechas, temas emocionales no resueltos, deseos no realizados y sueños*. Son todas esas cosas que nos arrastran tratando de llamar nuestra atención mientras que nosotros hacemos todo lo posible por ignorarlos. Al referirse a nuestra batalla por reprimir este ser en Sombras, Carl Jung nos advierte, "Cada parte de la personalidad que no amas se volverá hostil contra ti."

Y esto es exactamente lo que sucede. Un día nuestro ser en Sombras se las arregla para emerger desde donde ha sido mantenido cuidadosamente controlado y escondido y repentinamente experimentamos una crisis. "*¿Qué está sucediendo? ¿Cómo llegué acá?*" nos preguntamos a nosotros mismos, anonadados de sentir o hacer cosas que no reconocemos como parte de nuestra imagen consciente de nosotros mismos. "No es propio de mí ser de este modo":

"No es propio de mí estar tan infeliz."
"No es propio de mí sentirme tan salvaje y no convencional."
"No es propio de mí no preocuparme de lo que otra gente piensa."
"No es propio de mí cambiar de decisión."
"No es propio de mí querer hacer balancear el bote."
"No es propio de mí ser tan egoísta."
"No es propio de mí enojarme tanto."

La verdad es que, es propio de ti, simplemente no es del "tú" que estás acostumbrado a mostrar al mundo, o ni siquiera a ti mismo. Es el "tú" que ha sido encerrado y que ha finalmente escapado. Es tu Sombra.

. . .

A veces lo que creemos que es nuestra Sombra es realmente la mismísima Luz que ha estado faltando en nuestra vida...

Winston, de cuarenta y cinco años, siempre ha trabajado muy duro para ser el buen, estable hijo en su familia. Su hermano mayor, Peter, es un músico que ha vivido una vida salvaje, extravagante y totalmente no convencional. Mientras que Winston estudiaba día y noche para entrar a la universidad y convertirse en un ingeniero químico, Peter recorría Europa haciendo dedo levantando a cada

chica que encontraba. Winston se casó con su novia de toda la vida y tuvo una boda tradicional y tres hijos con pocos años de diferencia; Peter ha estado casado y divorciado tres veces. Winston maneja un auto sencillo y práctico; Peter conduce un Porsche. Winston planea todo en su vida hasta en los mínimos detalles; Peter es espontáneo, salta a un avión sin tiempo de preparación, comienza y detiene proyectos cuando quiere. "Winston nunca nos dio ningún problema, ni siquiera de bebé," dice todavía su madre a cualquiera que la escuche. En cambio Peter, "bien, él siempre ha sido… diferente," explica, levantando sus cejas para enfatizar.

Un día, algo completamente asombroso e inesperado le sucede a Winston. Mientras que concurre a una conferencia en Miami, conoce a Pauline, una mujer que se aloja en el mismo hotel, e instantáneamente se enamora de pies a cabeza. Pauline es una peluquera de origen cubano. Es sexy, amante de la diversión, filosófica y profundamente apasionada. Cuando Winston está con ella, se siente totalmente vivo y despierto de una forma en que nunca se sintió antes. Puede abrirse con ella sobre cosas que nunca se ha sentido seguro de compartir con su esposa. Pauline también siente una conexión de las almas. Los dos saben que están hechos para estar juntos.

Caminando por la playa con Pauline la noche previa al momento en que está prevista su partida, Winston se siente agonizar. Sabe qué quiere hacer: dejar a su esposa, renunciar a su trabajo y mudarse a Miami. Se da cuenta de cuán infeliz ha sido durante un largo tiempo, tal vez desde que era un niño, y ahora es como si se hubiese recién despertado de un sueño que era su otra vida y el otro Winston. ¿Pero cómo puede desmontar todo lo que ha construido con tanto esfuerzo? Se siente partido en dos. Durante un adiós lleno de lágrimas, le dice a Pauline que necesita tiempo para tomar la decisión correcta.

En una sesión telefónica conmigo, Winston me explica su dilema:

> No me reconozco a mí mismo. Nunca he hecho algo así antes. Es la clase de cosas que hace mi hermano Peter. Siempre he odiado su egoísmo, su irresponsabilidad, y sí, admito que me he sentido un poco superior a él porque mi vida era tan ordenada. Ahora mírame a mí: ¡esto es peor

que cualquiera de las cosas que ha hecho Peter! Siento que me he convertido en lo peor de él.

Todos van a pensar que me he vuelto loco. Y esto va a destrozar a mi madre. Siempre he sido su chico perfecto. Y Peter... a él simplemente le va a encantar, porque finalmente es su pequeño hermano el que está embarrando todo.

Sé lo que tengo que hacer. No puedo volver a ser quién era, y toda mi vida y mi matrimonio están basados en esa persona. No puedo dejar ir a Pauline ahora que he sentido el amor de esta forma. Pero ¿cómo pudo haber sucedido esto tan inesperadamente? ¿Por qué no pude verlo aproximarse?

Winston se había enfrentado cara a cara con su ser en Sombras, el cual en su caso corporiza la parte de él que es apasionada y viva. Enterrada la mayor parte de su vida, finalmente se había liberado, a pesar de sus asiduos intentos de mantenerla encerrada. Su llegada en el mundo consciente de Winston se sentía impactante y repentina, pero la verdad es que, había estado allí, dentro de él, todo el tiempo. *Estaba confundido y desorientado, no porque no supiera qué hacer, sino porque no podía creer que él, Winston, estuviera haciendo esto.*

Winston encontró el coraje de dejar su matrimonio infeliz y comenzó una nueva vida con Pauline. Para su sorpresa, su esposa confesó que ella, también, había estado insatisfecha por algún tiempo, y al poco tiempo de su ruptura conoció a una nueva pareja. El impacto mayor para Winston, de todos modos, fue el apoyo que recibió de su familia.

Su madre le aseguró que todo lo que ella siempre había querido para él era que fuera feliz —no ser perfecto— y su hermano, en lugar de regodearse en las dificultades de Winston, se acercó de una forma en que nunca lo había hecho antes. Era Winston, y no los miembros de su familia, quien se había encerrado a sí mismo en un rol que había aprisionado su verdadera pasión y vivacidad. Y fue finalmente Winston quien se liberó a sí mismo.

**El despertar de nuestro ser en Sombras puede
causar trastornos temporarios en lo que creíamos
que era nuestro mundo ordenado, pero al final,
recompondrá las cosas de una forma que nos trae
una felicidad mucho más auténtica, confianza renovada
y satisfacción más profunda.**

· · ·

*Un hombre estará encerrado en una habitación
con una puerta sin llave que abre para adentro
en tanto no se le ocurra tirar en lugar de empujar.*
Ludwig Wittgenstein

En 1998, la dramaturga Eve Ensler, conocida por *The Vagina Monologues*, fue a Bedford Hills Correccional Facility, una prisión de máxima seguridad para mujeres en el estado de New York, para dirigir un taller de escritura en el cual la mayoría de los participantes eran asesinas convictas. *What I Want My Words to Do to You* (Lo que quiero que mis palabras hagan por ti) es un poderoso documental de ochenta minutos que hace la crónica del viaje interior que estas mujeres hacen a través de ejercicios de escritura y conversaciones, explorando su dolor, su culpa y sus intentos de curarse a sí mismas. Me quedé paralizada al mirar esta película y escuchar las palabras de estas mujeres mientras describían cómo era estar encarceladas, no sólo por sus celdas y las paredes de la penitenciaría, sino por su propio dolor y el juicio de sí mismas. Eve Ensler les pidió a las participantes del taller que escribieran acerca del efecto que les gustaría que la película y sus palabras tuvieran sobre la audiencia que la viera. Judith Clark, que está cumpliendo una sentencia de setenta y cinco a de por vida por tres cargos de asesinato en segundo grado, escribió esto:

"Lo que yo quiero que mis palabras hagan en ti... Quiero hacer que te preguntes acerca de tus propias prisiones. Quiero hacer que te preguntes por qué."

La sabiduría ganada tan arduamente de estas poderosas palabras me conmovió profundamente.

Todos somos prisioneros en tanto hemos encerrado partes de nosotros mismos, y las hemos condenado a vivir en oscuros y recónditos lugares de nuestras mentes y corazones. Y sólo podemos liberarnos a nosotros mismos preguntándonos acerca de esas prisiones y abrazando esas partes sombrías de nosotros que hemos temido reconocer.

. . .

Enfrentando mi Sombra

Entonces ahora les contaré la historia de mi Sombra:

Hace nueve años, cuando comencé a evaluar nuevamente mi vida, mi guía espiritual me dijo que sería bueno para mí "ser nada y nadie durante un tiempo." Mirando hacia atrás, creo que ella supo, en la misteriosa sabiduría que los grandes guías espirituales tienen, que si seguía su consejo, pronto llegaría a encontrarme cara a cara con una parte de mí misma que yo ni siquiera sabía que existía, una de la más terroríficas y profundamente enterradas Sombras.

Cuando escuché por primera vez el mensaje, pensé que entendía su significado, y el motivo por el cual ella me había hecho esa sugerencia tan particular. Supe que había estado trabajando demasiado duro y necesitaba algo de descanso. Me di cuenta que esto podría ser un desafío, pero concluí que no sería nada que no pudiera manejar. "Ella quería que me enfrentara con mi temor al fracaso" pensé para mí. "Si dejo de trabajar por un tiempo, seré menos reconocida y tendré un menor ingreso, pero ya he pasado por esto antes, por lo cual esto no debería convertirse en un gran inconveniente."

Y era verdad: tuve que enfrentar fracasos y desafíos toda mi vida, empezando con nada, teniendo que reconstruir cosas varias veces en mi carrera, superando docenas de rechazos cuando intentaba vender mi primer libro hasta que finalmente fundé una editorial, teniendo que pelear por mis ideas en todos mis proyectos. Había trabajado fuerte en mí misma durante años, en terapia, con mis prácticas espirituales y con el respaldo de guías y mentores. A pesar de que estaba segura de que tenía varios temas pendientes, no estaba demasiado preocupada acerca de lo que se me podría presentar si aminoraba mi

paso y tomaba más tiempo libre. "¿Qué podría ser tan difícil trabajando menos?" me dije a mí misma.

Cuando no podemos ver, no podemos ver lo que no podemos ver. Este fue mi caso. Pensé que era consciente de lo que había en mi inconsciente, pero por definición, ¿como podría haberlo sido? Esa es la naturaleza de nuestro lado en sombras: está escondido y hasta que estamos deseosos de confrontarlo, permanece bajo un manto, aún para nosotros. Con todo mi entendimiento psicológico, y décadas de autoanálisis, allí estaba para llevarme una gran sorpresa.

Pasaron varios meses. Tan pronto como despejé mi agenda de nuevas obligaciones y terminé con las viejas, empecé a experimentar algo totalmente inesperado, algo completamente fuera de mi carácter: *me gustaba hacer nada*. Me gustaba pasar los días leyendo, arreglando las flores, comprando comestibles, cocinando, arreglándome, paseando mis perros. Me gustaba no tener nada planificado. Me gustaba no estar apurada. Me gustaba no tener que vestirme con otra cosa que no fuera un pantalón y una camiseta. Me gustaba no tener que ir a algún lugar, pararme en un escenario e inspirar a otras personas. Me gustaba no tener que decir algo inteligente a alguien. Me gustaba no sentir que tenía que hacer una contribución a la humanidad. Me gustaba no sentirme obligada a ayudar a la gente. Me gustaba no sentir que tenía que hacer una diferencia.

Esta revelación me conmovió totalmente. Siempre me había enorgullecido de ser capaz de trabajar más duro y durante más tiempo que cualquiera en cualquier cosa. Había hecho mi camino en la vida desde la nada hasta donde estaba con mínima ayuda de los demás. Había trabajado duro para alcanzar todas las cosas. (¡Tengan presente de que manera aún ahora, he usado las palabras duro y trabajo dos veces en dos oraciones!) Y además estaba mi profunda creencia espiritual de que todo lo que hacía tenía que ser significativo, lleno de sentido y con un propósito. Este era mi credo: *trabajar duro, sin esperar que nadie hiciera algo por mí, y hacer la contribución más importante que pudiera al planeta.*

Ahora me encontraba haciendo exactamente lo opuesto —*nada*— y siendo exactamente lo opuesto: *nadie*. Y me encantaba. Y odié que me encantara. ¿Por qué? Porque no era "como yo". Aún peor,

porque era demasiado parecido a la gente que había desaprobado durante toda mi vida. Mis disculpas anticipadas por esta lista:

- *Gente que no hace nada para ayudar a otras personas o al planeta, siendo indulgentes con su propio placer*

- *Gente que no había tenido que trabajar para conseguir nada de lo que tenía —éxito, dinero, fama— sino que les fue concedido debido a lazos familiares, destino, suerte, oportunismo y, sin embargo, se comportaba en forma arrogante*

- *Mujeres sin hijos, que se dejan mantener por esposos que trabajan sin descanso, mientras ellas, que de alguna manera jamás sienten la necesidad de ayudar, se sientan a elegir nuevas telas para el sofá, disfrutan de almuerzos de tres horas con sus amigas, y se consiguen otro tratamiento de belleza*

- *Mujeres que sólo buscan hombres con dinero y son absolutamente honestas en querer ser cuidadas por un hombre aunque no sea su complemento emocional perfecto*

- *Expertos que aumentan su capital con ideas comercialmente atractivas que son generadoras de grandes fortunas, pero que no tienen originalidad o profundidad, de manera que se pueden recostar y disfrutar de su riqueza en vez de arriesgar algo*

Éste es el tipo de personas que siempre me encienden y cuyas vidas me enojan más. "¡Qué desperdicio, autoindulgencia e ignorancia!" pensaba una parte de mí al juzgarlas." Gracias a Dios yo no soy así." Ahora, a pesar de que no estaba viviendo una vida como ésas, y estaba simplemente restándole bastante tiempo a mi trabajo, una de mis Sombras más escondidas había emergido: la parte de mí que envidiaba la gente que condenaba.

Cavé más profundamente y empecé a entender que siempre me había sentido sobrecargada con un abrumador sentido de responsabilidad al usar mi tiempo, mi talento y toda mi energía para hacer

una diferencia en este mundo. *¿Pero me podía querer a mí misma cuando no hacía nada? ¿Me podía respetar a mí misma cuando me iba por un día, un mes o aún un año sin hacer una contribución relevante a la sociedad? ¿Estaba celosa de la gente que no sentía esa obligación cósmica? ¿Tenía permiso para ser simple, normal?*

Siempre creí que mi impulso por hacer algo significativo, trabajar tan duro y conseguir tanto, tenía su fundamento en la necesidad de probarme ante mí misma, de ser amada y admirada. Ahora se había hecho evidente que me había impulsado a mí misma incesantemente porque estaba aterrorizada de que si aminoraba el ritmo perdería ímpetu y pararía para siempre.

Mi Sombra era lo opuesto a la persona que rinde más de lo esperado, la auto sacrificada sirviente de la humanidad. Ella sólo quería vivir una vida simple y disfrutar de sí misma. Ella no quería trabajar tan duro. Ella no quería ser siempre responsable por otros como una maestra. No quería ser examinada, criticada, proyectada. No quería ser responsable de marcar una diferencia. Ella quería ser invisible.

Años atrás, uno de mis maestros metafísicos me dijo que mi mayor miedo era ser común y tener una existencia común. Desde un principio, entendí lo que quería decir. Esa ha sido mi secreta batalla interior. Mi lado consciente no confía en mi Sombra: "Si dejamos que pare, se volverá haragana y no hará nada," susurraría, "¿y luego cuál sería el logro?" Y entonces yo trabajaba incluso más duramente.

Ahora, como un general que se para en la cima de una colina mirando las fuerzas opositoras en el campo de batalla, claramente puedo ver las dos fuerzas que se han estado enfrentando dentro de mí la mayor parte de mi vida:

Una: La maestra espiritual y visionaria, férreamente comprometida a servir a otros buscadores en el planeta; la energía del empuje, visión y logro

La otra: La mujer deseosa de amor, compañerismo y la simple felicidad de la dulzura de la vida cotidiana; la energía de la armonía, el alimento y el sentido de plenitud.

Estas dos partes esenciales de mí misma nunca han estado en paz la una con la otra, y no sabía esto hasta ese momento.

¿Cómo termina esta historia del descubrimiento de mi propia Sombra? Naturalmente no termina: continúa y a medida que lo hace, yo sigo sorprendida por lo que se me muestra, más y más de mí que emerge de las sombras hacia la luz.

Hace muchas noches, fui a cenar con una amiga, muy intuitiva, a quien hacía mucho no veía. "Hay algo distinto en ti," dijo con sospecha después de que estuviésemos sentadas por un tiempo. Le pregunté qué creía que era. Hizo una pausa y luego respondió: "Hay más de ti aquí." Luego sonrió y agregó, "Pero es algo más de paz."

Y estaba en lo correcto. Día tras día, las partes mías que acostumbraban a estar en guerra han ido encontrando un balance armonioso en la medida que aprendo a honrar y abrazar cada uno de los talentos que traen a mi existencia. Hay más de mí de lo que ha habido nunca. Y está ciertamente más lleno de paz.

* * *

Cuando invitamos "al verdadero yo a que por favor se ponga de pie," deberíamos estar preparados no para uno, si para que emergieran todos nuestros seres. Es lo que significa vivir una vida auténtica: teniendo el deseo de reconocer y aceptar todas las partes de nuestro ser, las que conocemos bien, y las que han estado merodeando en las sombras. Para hacer esto, tendremos que trascender nuestros convencionales y limitantes conceptos de lo bueno y lo malo.

Eve Ensler nos recuerda: "Pienso que el peligro sobreviene cuando catalogamos a las personas como buenas o malas y no permitimos la ambigüedad y complejidad de las vidas de cada uno de nosotros."

Nuestro real enemigo no es la oscuridad de nuestro interior, sino nuestro rechazo y negación de ella. No es huyendo del lado de Sombra de nuestro ser que encontraremos paz, sino volviendo a él, conociéndolo, abrazándolo como si fuera una parte perdida de nosotros mismos.

¿Quién es el Verdadero Yo?

En el momento que estás viviendo, no eres nadie más que tú.
Ser nadie más que tú, en un mundo que hace
todo lo posible para que seas todos los demás... (es)
la mejor vida sobre la tierra.
e.e.cummings

Aquí está mi verdad sobre mi yo verdadero.

Mi Yo Verdadero:

A veces me encanta estar con gente.
A veces escapo de la gente y solo soporto el silencio

A veces estoy segura de que las personas ven mis talentos, mi sabiduría y mi luz.
A veces pienso que las personas no tienen pistas sobre quién soy.

A veces perdonaré y perdonaré y perdonaré y perdonaré sin importar qué me hayan hecho.
A veces trazo una línea, y cierro la puerta.

A veces soy una diosa antigua con el poder del universo brotando a través de mí.
A veces soy una pequeña niña lastimada e insegura, temerosa de hacer una llamada telefónica.

A veces tengo paciencia infinita y compasión por las elecciones de alguien.
A veces me enferma el modo en el que la gente vive y se comporta.

A veces veo la perfección de la vida y la determinación en todas las personas y cosas.
A veces pienso que el mundo es sólo un lugar inútil.

A veces quiero servir al planeta en cada respiración.

A veces quiero tener dinero en mi cuenta de jubilación e irme a vivir a una pequeña isla tropical donde no tenga responsabilidades, compromisos ni ningún otro propósito que no sea disfrutar cada día glorioso.

Todos esos son mis yo verdaderos. Algunas partes me gustan. Otras no son más que problemas. Algunas hacen que la gente me admire. Otras partes hacen que la gente se pregunte por mí. Algunas partes estoy segura que debía incluirlas en mi lista. Algunas partes... bueno, ¡No soy nada si no soy auténtica!

A medida que aprendo a aceptar y honrar cada uno de los pedazos de mí misma, experimento una sensación exquisita de plenitud que he estado buscando toda mi vida.

Acostumbraba a rezar para ser determinadas cosas y para obtener otras:

"Por favor hazme exitosa."
"Por favor dame energía para trabajar duro."
"Por favor hazme encontrar la pareja correcta."
"Por favor ayúdame a escribir un libro grandioso."

Ahora rezo por una cosa:

"Por favor llena mi corazón de suficiente amor para abrazar todo lo que soy, y todo lo que otros son."

Éste es el valor por el cual fui muy profundo dentro de mí: el valor de querer vivir con alegría como un atado de contradicciones apasionadas.

Tu verdadero, íntegro, auténtico ser no encajará fácilmente en el contenedor de las expectativas de los demás.

Tendrás demasiadas aristas.

No tendrás un diseño convencional.

Serás un tesoro único, único de ese tipo.

Y a medida que sigas creciendo, tus formas seguirán cambiando
 hasta que seas suave y afilado,
 oscuro e iluminado,
 todo al mismo tiempo,
Como un diamante poco común, radiante.

Segunda Parte

Encontrando Tu Camino a Través de lo Inesperado

De la Confusión a la Claridad, del Despertar a la Acción

*Cuando alcanzas el límite de todo lo que conoces
debes creer una de dos cosas,
habrá tierra en la que sostenerse
o te serán dadas alas para volar.*

Anónimo

"*El proceso de adquisición de sabiduría comienza con la formulación de preguntas,*" escribí en el capítulo 1. Una vez que estas preguntas iniciales nos abren los ojos acerca de dónde estamos, las preguntas mismas sufren una importante metamorfosis, transformándose en nuevas: ¿Tomo este camino o aquel otro? ¿Abro esta puerta o aquella? ¿Dejo atrás esta parte de mí mismo, este modo de vida, esta persona, o la llevo? ¿Renuevo mi realidad o me mudo y vuelvo a empezar?

"¿Cómo llegué hasta aquí?" se transforma en
"*¿Qué hago ahora?*"

Estas nuevas preguntas son el centro de nuestro interés en la segunda sección de este libro:

¿**Cómo nos movemos desde donde estamos hacia donde se supone que debemos ir a continuación?**

¿**Cómo seguimos rutas que no podemos encontrar, y senderos que parecen conducir a ningún lado?**

¿Cómo podemos atravesar los grandes abismos del miedo, pesar, tristeza o confusión para encontrar nuestro camino fuera de la oscuridad?

¿Cómo transformamos callejones sin salida en entradas?

¿Cómo nos orientamos a través de tiempos inesperados?

. . .

Hay una historia budista clásica que he oído narrar muchas veces, que me parece apropiada para que comencemos. Esta es mi versión:

Un día un joven estudiante del monasterio budista es invitado a meditar con dos monjes de rango superior, actividad que formaba parte de su educación espiritual. Los tres hombres toman el camino largo desde el monasterio hasta el lado opuesto del lago y se sientan en la orilla, listos para comenzar la práctica de la meditación. De repente, el primer monje se pone de pie de un salto. "Oh no, olvidé mi esterilla de meditación," explica. "La necesito para meditar apropiadamente." Luego se acerca al borde del lago y camina sin inconvenientes a través de la superficie del agua hasta el monasterio que está del otro lado, y vuelve por el mismo camino, acarreando su esterilla. El joven estudiante está asombrado ante este logro milagroso pero, por disciplina y respeto, no dice nada.

Los tres se disponen de nuevo a meditar, cuando repentinamente el segundo monje se levanta. "Acabo de darme cuenta de que olvidé mi gorro para el sol," anuncia disculpándose, "voy corriendo y lo traigo: no tomará mucho tiempo." Y tras eso, él también, pone un pie en el lago, corre sobre el agua y vuelve minutos después con su sombrero.

El estudiante apenas puede creer lo que ve, y concluye que esos monjes alardean para impresionarlo. "El que sea joven no significa que no haya alcanzado dominio espiri-

tual," se dice a sí mismo, indignado. "Estoy tan iluminado como esos dos viejos monjes y lo demostraré." Y tras esto el estudiante corre hacia el borde del agua, se prepara para caminar sobre ella, e inmediatamente se hunde en el profundo lago.

Tosiendo y farfullando sale del agua e intenta una y otra vez, hundiéndose en el agua en cada oportunidad. No dispuesto a rendirse, prueba repetidamente caminar sobre la superficie del agua tal como había visto hacer a los monjes mayores, y cada vez fracasa y se hunde en el lago.

Los dos monjes observan por un tiempo los esfuerzos frustrados del estudiante. Luego de un rato, el primero se dirige tranquilamente al segundo y pregunta: *"¿no crees que deberíamos decirle donde están las piedras?"*

Hay una parte en cada uno de nosotros que quiere que alguien nos dé las respuestas a los problemas de la vida, que nos señale la dirección correcta, que nos diga "donde están las piedras." Esto es especialmente cierto cuando estamos en el medio de la travesía por las tenebrosas aguas de la crisis, del desafío o del auto-cuestionamiento. "¿Qué hago ahora?" nos preguntamos; ahora que hemos excavado profundo por la sabiduría, llegado a momentos cruciales, salido de la negación, recuperado partes perdidas de nosotros mismos, abrazado nuestra Sombra, dejado la Verdad en la puerta y sintonizado de nuevo. ¿Cómo nos movemos hacia delante? ¿Cómo cruzamos el lago sin ahogarnos?

El orientarse exitosamente a través de los cambios no sucede por casualidad, ni suerte. Como aprendimos de los monjes que atravesaban el lago, hay más de un camino para alcanzar nuestro destino. Antes que realizar esfuerzos agotadores que sólo concluyen con una bofetada en nuestros rostros, podemos aprender algunos principios básicos y universales acerca de la transformación que nos mostrarán cómo movernos con gracia a través de los cambios y desafíos.

Me he caído en mi propio "lago" muchas veces, pero nunca renuncié a intentar encontrar la senda que me permitiera atravesarlo. Aprendí gradualmente dónde se encuentran muchas de las piedras. En los capítulos siguientes, haré mi mayor esfuerzo por describírtelas. No son rocas hechas de granito, de lava, ni de ningún otro mineral; son piedras de sabiduría y comprensión que pueden ayudarte a moverte desde donde te encuentres hacia donde anhelas, y mereces, estar.

El Poder que te Empuja Hacia Delante

Mi interior, escúchame, el más grande de los espíritus,
el Maestro, está cerca, despierta, ¡despierta!
Corre a sus pies —está cerca de tu cabeza ahora mismo.
Has dormido por millones y millones de años.
¿Por qué no despertar esta mañana?

Kabir

Es de mañana. Estás acostado en la cama, muy despierto, pese a que no tienes que levantarte aún. Te gustaría dormir un poco más, pero estás demasiado inquieto y agitado: la conciencia de todo lo que tienes que hacer hoy te ha despertado del sueño y es imposible de ignorar. Te sientes abrumado de sólo pensar sobre la multitud de tareas que esperan tu atención. "¿Qué deberías hacer primero? ¿Qué llamadas telefónicas son esenciales para que las realices? Tratar con esa persona va a ser tan desagradable; me pregunto si puedo postergarlo un tiempo más. ¿Cómo voy atravesar el día sin afligirme demasiado?" Éste es el tipo de pensamientos que corren por tu mente mientras das vueltas en la cama, y deseas ser devuelto milagrosamente al mundo de los sueños. Pero no, estás demasiado ansioso para relajarte. Te guste o no, es hora de levantarse.

Así sucede también con los despertares interiores. Cuando llegan, traen con ellos una especie de inquietud benevolente que es imposible de ignorar:

Cuando somos separados de nuestra propia verdad, desconectados de nuestra propia sabiduría y apagados en nuestro corazón, bloqueamos el flujo de poder y energía universal en nuestras vidas.

Cuando nos reconectamos con nuestra verdad y autenticidad, esas obstrucciones son disipadas y ese poder vuelve a surgir en nosotros

Esta energía universal es la fuerza de la vida, el Espíritu Santo, la Conciencia de Cristo, lo que en la tradición china es el "chi" y en la hindú el "shakti". Cada tradición espiritual y religiosa denomina a esta energía con un nombre diferente, pero la definición es la misma: es el poder que trae todo a la vida, como el voltaje que corre en los cables permite que una bombilla eléctrica se ilumine. Cuando estamos conectados a esa energía, tenemos acceso a un infinito suministro de energía, sabiduría, creatividad y amor. Cuando cortamos nuestra conexión con nuestro yo interior, nos estamos desconectando de esa fuente.

Hay una tremenda energía que nuevamente comienza a fluir en nuestro interior cuando nos despertamos de un sueño emocional, o de un período de negación, o de un largo tiempo de haber estado perdidos. Es como si volviera la luz. Este resurgimiento de la fuerza vital puede ser inquietante e incluso perturbador, especialmente cuando no lo sentíamos con tanta intensidad desde hacía mucho tiempo o incluso tal vez lo habíamos sentido nunca en toda nuestra vida. Como la persona acostada en la cama, demasiado agitada para volver a dormir, nos volvemos inestables por la fuerza de nuestros propios despertares, preguntándonos por qué repentinamente estamos tan ansiosos. "Algo en mí debe andar mal," concluimos.

Irónicamente, lo opuesto es verdad: algo está bien. Despertamos a un nuevo nivel de sabiduría, claridad, autenticidad. Si no comprendemos que este es el caso, *nuestro reunirnos puede fácilmente ser malinterpretado como un desmoronarse.*

· · ·

En mi vida, aprendí sobre estos resurgimientos de energía cósmica a los golpes. Nunca escuché este concepto claramente explicado por ningún profesional de la salud mental, rabino, ministro o maestro espiritual. En casi todas las oportunidades en las que tuve un gran despertar y un desbloqueo de energía, me sentí inicialmente inquieta, incómoda, y preocupada acerca de mí misma. Con el tiempo, mi inquietud disminuía, y experimentaba nuevos niveles de logros, creatividad y satisfacción. **Me tomó años entender que lo que sentía como un ataque de ansiedad era, al menos para mí, simplemente una frecuencia de energía vital más alta a la que yo sencillamente no estaba acostumbrada, un surgimiento de poder cósmico.**

Cuado me convertí en maestra, convertí en tema de explicación a mis alumnos el fenómeno del surgimiento del poder cósmico. Observaba la mirada de completo alivio en el rostro de las personas mientras describía mis propias experiencias y explicaba cuán fácil es malinterpretar este voltaje incrementado, etiquetarlo erróneamente como un síntoma de alguna especie de perturbación mental o algo peor. "Atravesé eso luego de divorciarme, pero pensé que tenía un desorden de déficit atencional," confesó alguno. "En cuanto tomé la decisión de cambiar de carrera, me volví tan intranquilo y ansioso que mi doctor quería darme tranquilizantes para calmarme," compartía otro. Estas eran las voces de hombres y mujeres que habían pasado por poderosos renacimientos personales y emergido, temblando, del otro lado, sin manera de poner sus experiencias en perspectiva.

De nuevo nos es recordado el poder de identificar algo. Como elocuentemente dice Kabir en su poema, hemos estado durmiendo por millones y millones de años. Ahora lo milagroso ha sucedido: hemos abierto nuestros ojos. *"No me estoy volviendo loco, ¡me estoy despertando!"* debemos decirnos, mientras nos ajustamos a una nueva y agudizada frecuencia energética nacida de nuestra conciencia expandida.

Moviéndonos del Despertar a la Acción

Hay un momento para partir, incluso cuando
no hay un lugar seguro adonde ir.
Tennessee Williams

Una lectora me escribió acerca de su terrible relación con su irascible y controlador marido, quien, pese a sus súplicas, se negaba a buscar ayuda para sus problemas. Durante un tiempo ella quiso divorciarse y le dijo a su familia, sus amigos e incluso a un abogado acerca de su plan, pero no a su marido. Ha estado congelada, temerosa de realizar un movimiento, y ahora se da cuenta de que la está afectando:

> Finalmente admito que he estado dando vueltas en el agua por mucho tiempo en mi vida. He estado dando vueltas sin saber hacia dónde nadar, dónde está la orilla. Tengo miedo de no encontrarla si elijo una dirección y empiezo a nadar. Tal vez estoy esperando que un bote de rescate venga y me salve.
>
> Lo que tengo que enfrentar es que todo este dar vueltas me ha dejado dolorosamente cansada. Siento la quemazón en mis músculos. Estoy exhausta de intentar mantenerme a flote. Sé que de este modo no voy a ningún lado, y me enfrento a dos opciones. Una: NADAR —nadar, nadar, nadar y encontrar la orilla. Tal vez no estoy TAN lejos—. O dos: ahogarme.

Esta mujer articula dolorosamente una cuestión que es crucial que comprendamos en nuestra búsqueda de auto-conocimiento:

Llega un momento en el que, luego de haber visto la verdad, haber hecho el gran avance, haber entendido la revelación, es hora de hacer algo al respecto. Continuar sin hacer nada se vuelve más y más

incómodo, como utilizar nuestra energía dando vueltas en el agua en lugar de nadar hacia la orilla.

Se supone que las transiciones son temporarias. Son un lugar de paso, no un destino en sí mismas. Sencillamente no podemos quedarnos analizando el pasado. No podemos simplemente tener la revelación, o asistir al seminario, o pasar por la terapia, o compartir conversaciones confidenciales con un amigo, o escribir otras diez páginas en nuestro diario, o mirar a otro transformarse en un programa de entrevistas televisivo. Necesitamos integrar lo que hemos aprendido. Necesitamos comenzar a realizar un cambio, un viraje, un movimiento hacia delante. Tenemos que *hacer* algo.

Los cambios que hacemos en el interior necesitan ser expresados con acciones en el exterior.

Estamos despiertos, pero ahora es tiempo de salir de la cama.

Una vez que hemos salido del demandante trabajo de un despertar, existe una gran tentación de detenernos donde estamos y no ir más lejos. Aún más difícil que enfrentar verdades desagradables es hacer algo respecto a ellas.

Aquí es donde debemos ser brutalmente honestos con nosotros mismos: ¿nos hemos realmente transformado, o sólo hablamos como si lo hubiéramos hecho? ¿Hemos cambiado nuestros hábitos, o sólo nos hemos convertido en expertos en ellos? ¿Nos hemos mudado, o simplemente estamos reacomodando los muebles?

He aquí dos ejemplos que ilustran la diferencia entre aparentar cambiar y cambiar realmente:

. . .

Nathan, un entrenador de vida, es un orador poderoso y convincente. Se especializa en el trabajo con corporaciones sudamericanas, entrenando a sus más importantes ejecutivos. Nathan es bueno en lo que hace. Él puede describir admirablemente los problemas que cada uno de nosotros enfrenta en la vida. Puede prescribir técnicas para producir cambios paso a paso. Puede contar

conmovedoras historias acerca de gente que aplicó sus principios y transformó su vida.

Sin embargo, Nathan practica poco de lo que predica. Es conocido en su área de actividad por ser duro y poco considerado en el trato con sus empleados, por engañar crónicamente a su esposa y por no ser lo que aparenta. Nathan conoce la verdad y es un experto altamente calificado para hablar acerca de ella. Simplemente no la vive.

· · ·

Celeste colecciona experiencias transformacionales como otras personas coleccionan muñecas o estampillas o tarjetas de béisbol. Ha asistido a cada seminario de crecimiento personal que existe. Ha leído a casi todos los psíquicos importantes del país. Va a terapia dos veces a la semana, asiste una vez por semana a una tarde de canto y meditación, concurre a reuniones de grupos de apoyo varias otras noches y los fines de semana visita a todo maestro espiritual, gurú hindú, lama budista, monje tibetano, chamán americano nativo o cualquier otra persona santa que pueda encontrar.

Celeste puede hablar de todos estos maestros en encendidos términos, y puede también explicar sus patrones psicológicos y problemas emocionales en esta y otras vidas. Pero eso es todo lo que puede hacer: hablar. Maltrata a su novio, no se ocupa de su cuerpo y es terriblemente nerviosa. No ha integrado ni una fracción de la sabiduría que ha recibido y parece estar sólo interesada en encontrar un nuevo evento al que asistir, como si algún día fuera a ganar un premio por poseer la lista más larga de experiencias cósmicas.

· · ·

Puede ser que conozcas a gente como Nathan y Celeste. Es posible que reconozcas una parte de ellos en ti mismo. **Aparentar un cambio y cambiar realmente son dos cosas muy diferentes.** El irreverente comediante Steven Wright lo muestra más directamente, pero capta el punto: *"hay una delgada línea entre pescar y estar parado en la orilla como un idiota."* Podemos vestirnos como si estuviéramos pescando, tener el más avanzado equipo de pesca, ir al mejor lugar a capturar peces y pararnos ahí y hablar acerca del arte de pescar; sin embargo, hasta tanto no echemos la caña, no estamos pescando.

· · ·

La vida sólo puede ser entendida hacia atrás
Pero debe ser vivida hacia delante
Sören Kierkegaard

Una historia didáctica que escribí acerca del despertar:

Hace mucho tiempo, un granjero se quedó hasta tarde
bebiendo mucha cerveza y, ya ebrio, se durmió en un ma-
torral de afiladas espinas. Mientras estuvo dormido, no
sentía el dolor de las espinas que pinchaban su cuerpo,
pero en el momento en que el efecto de la cerveza se des-
vaneció y se despertó, tomó conciencia de una horrible
sensación de ardor que lo consumía de pies a cabeza.

El granjero sabía que debía levantarse y salir del mato-
rral, pero el más ligero movimiento hacía al dolor incluso
peor. Entonces sencillamente se mantuvo acostado en el
matorral, tan quieto como le fue posible, temeroso de mo-
verse en lo más mínimo.

No los voy a engañar. Salir de la negación es doloroso. Enfrentar pérdidas inesperadas y desafíos, duele. Y a veces despertar de la misma forma en que habíamos estado dormidos se asemeja a encontrarnos en un matorral espinoso del cual no hay escapatoria fácil. Aunque descubrir dónde estamos ya resulte suficientemente feo, la perspectiva de resolver cómo salir adelante parece imposible y abrumadora.

La revelación es dura. La revolución es aun más dura. El despertar es difícil. La acción, aun más.

Esta es una de las razones por las que a menudo nos es tan difícil ir hacia delante. Sentimos que apenas nos hemos recuperado de nuestras revelaciones y despertares, y que será muy difícil y muy doloroso si intentamos integrarlas en nuestras vidas. Como el granjero, permanecemos donde estamos, incómodos, pero temerosos de movernos.

Aquí está la "piedra para cruzar el lago" que me gustaría ofrecerte:

Cuando comiences a moverte hacia adelante, del despertar a la acción, ten cuidado de no malinterpretar el dolor como una indicación de que estás haciendo algo mal, y acabar retornando al otro camino. Puedes terminar pensando: "si duele tanto no puede ser correcto," pero éste no es siempre un análisis acertado del dolor. El dolor no es siempre un signo de que estás haciendo algo mal. A veces te dice que estás haciendo algo bien.

Hace varios años, tuve que someterme a una cirugía oral por un problema dental. Mi amigo y maravilloso endodoncista, el Dr. Rami Etessami, realizó la cirugía en su consultorio de Los Angeles, y todo salió muy bien. Pese a que estaba grogui e incómoda cuando concluyó, me sentí aliviada de haberme librado finalmente del dolor. Pasaron dos días, y me sentí como nueva.

Un viernes a la noche unas semanas más tarde, mi boca empezó repentinamente a dolerme en el mismo lugar donde había tenido la operación. "Oh no," me lamenté, "algo está mal, y voy a tener que pasar por todo el procedimiento de nuevo." Pasé el fin de semana ansiosa y agitada, con mi imaginación a toda marcha.

El lunes llamé al Dr. Rami y le expliqué mis inquietudes. Escuchó atentamente mis síntomas, me hizo unas preguntas, y luego me dio las buenas noticias. "No tienes absolutamente nada malo," me tranquilizó. "El dolor y el cosquilleo que estás experimentando son muy normales después de este tipo de cirugía intensa. Lo que sientes son las fibras de los nervios regenerando nuevos cursos. No sólo la sensación no es un mal signo, sino que es una excelente señal de que te estás curando maravillosamente."

Me sentí muy aliviada al escuchar la explicación que el Dr. Rami dio a mi incomodidad, y como con todo en la vida, una vez que comprendí el origen de lo que estaba experimentando, mis inquietudes se desvanecieron, y el intermitente dolor dejó de molestarme tanto. Cada puntada me decía que mis dientes se estaban curando.

Cuando comenzamos a integrar nuestros despertares a la acción, tendremos momentos de incomodidad, puntadas de incertidumbre.

Aquí es donde el "surgimiento del poder cósmico" ingresa. Ese fuego de inquietud, esa agitación divina, está ahí para urgirnos, para asegurarse de que nos movamos hacia la curación y plenitud que nos espera.

Cara a Cara con la Brecha

Debes saltar precipicios todo el tiempo
y construir tus alas durante la caída.
Ray Bradbury

Incluso cuando queremos movernos hacia delante en nuestras vidas, cuando hemos pasado suficiente tiempo cuestionando, contemplando, excavando y examinando, no resulta nada fácil. Esto es especialmente cierto cuando nos enfrentamos cara a cara con la Brecha:

Estás parado al borde de un precipicio, a mucha altura del suelo. Del otro lado sabes que hay otro precipicio, en el que deseas profundamente estar. Tal vez lo puedas ver claramente e imaginarte cómo te sentirás cuando estés finalmente allí. Quizás el otro lado esté cubierto por nubes o por bruma, y pese a que crees que estás ahí, no lo puedes ver para nada. Sabes que no quieres permanecer donde estás por más tiempo; sabes que es hora de saltar.

Luego observas la enorme brecha entre los dos precipicios, y en ese momento te abruma el MIEDO: miedo de caer; miedo de no tener lo que hay que tener para alcanzar el otro lado; miedo de llegar allí, cambiar de opinión y no tener un camino para volver; miedo de tal vez dejar atrás algo o alguien que te importa profundamente.

Puedes escuchar el llamado de tus sueños, recordar cuánto deseas lo que te está esperando en el otro precipicio, recordar que nunca serás feliz si te quedas donde estás, que has estado postergando esto demasiado. Pero también puedes escuchar las voces de la gente conocida, cercana a

ti: algunos intentando persuadirte para que no saltes al otro lado, otros enojados porque los dejas atrás, e incluso otros advirtiéndote que estás cometiendo un gran error. Entonces permaneces donde estás, mirando hacia atrás, mirando hacia delante, congelado e incapaz de saltar.

Todos arribamos a un momento en nuestro viaje transformacional en el que nos encontramos parados al borde de un precipicio simbólico, y sabemos que necesitamos encontrar el coraje para saltar y de alguna manera llegar al otro lado. Nos quedamos mirando la brecha que separa el lugar en el que estamos del lugar en el que queremos estar, sin ninguna idea acerca de cómo atravesarla.

Tal vez sepamos que no queremos vivir la vida que hasta ahora hemos vivido, pero no estamos seguros acerca de cómo debería lucir nuestra nueva vida. Tal vez finalmente hemos aceptado el hecho de que nuestro matrimonio no es tan satisfactorio como queremos que sea, pero no estamos seguros de qué hacer para que vuelva a funcionar o si siquiera vale la pena intentar seguir en él. Quizás hemos perdido a un ser querido, o el trabajo, o nuestra salud, o nuestra seguridad económica, y sabemos que necesitamos encontrar el coraje para seguir adelante pese a ello, pero no podemos resolver concretamente cómo empezar de nuevo.

Está en nuestra naturaleza como seres humanos querer sentirnos seguros y con el control, orientarnos al mirar alrededor y reconocer personas, lugares y hábitos familiares. Cuando enfrentamos lo que parece ser un vacío que se extiende ante nosotros, nos asustamos y a menudo nos apegamos con más firmeza a aquello que debemos soltar.

Este terror a enfrentar la brecha es una de las fuerzas que nos impiden salir de la cama, que nos mantienen dando vueltas por el agua en lugar de alcanzar la orilla, que nos mantienen congelados en la inacción.

**Todo crecimiento requiere,
al saltar de un precipicio al siguiente,
de lo que hemos sido a lo que esperamos ser,**

**el coraje de dejar atrás nuestro cómodo lugar
y saltar, al menos temporalmente, a lo desconocido.**

Incluso cuando somos infelices en una carrera insatisfactoria o en una relación sin pasión, aun así estamos en territorio familiar, y lo que es familiar lo sentimos seguro. "Por lo menos ahora sé donde estoy parado," nos decimos a nosotros mismos. "Por lo menos estoy acostumbrado a mi dolor, a mi infelicidad, a mi falta de satisfacción. Pero si dejo todo esto atrás y salto, ¿quién sabe dónde terminaré?"

Quedar Atascado en la Confusión

*Si no modificamos nuestra dirección
probablemente terminaremos en el lugar hacia donde
vamos encaminados.*
proverbio chino

"Estoy tan confundido." He escuchado este lamento miles de veces en mi vida: de clientes, de amigos, de mi propia voz interior. Anuncia un estado en el que estamos parados en una especie de encrucijada, mirando a un lado y al otro, sin una idea clara sobre qué ruta tomar. O quizás estamos parados frente a un precipicio, tratando de decidir si saltamos o no. Ya sea que nuestro desafío sea acerca de qué hacer, qué sentir o qué creer, el resultado es el mismo: sabemos que necesitamos hacer una elección, y nos decimos que estamos muy confundidos como para hacerla.

La confusión es uno de los obstáculos más comunes que enfrentamos cuando tratamos de realizar nuestro salto del despertar a la acción, y uno de los modos más comunes de quedar atascados. Muchos años atrás, cuando recién empezaba a dictar seminarios, encontré este asunto de la confusión tan seguido en mis estudiantes que acuñé una frase: **la confusión es un encubrimiento.**

Estar confundido encubre siempre otra cosa. La experiencia oculta emociones que preferiríamos no sentir, desafíos que preferiríamos no encarar, realidades que preferiríamos no enfrentar; entonces, nos decimos que estamos confundidos.

"Estoy tan confundida acerca de mi matrimonio," me dice una mujer.

"Si no estuviera confundida," le pregunto, "¿qué podría estar sintiendo en este momento?"

"Estaría furiosa con mi marido por ser tan cerrado. Tendría miedo de que él nunca cambie y de que nos divorciaremos. Estaría enojada por haber soportado sus malos tratos por tanto tiempo. Pero... todo es tan confuso."

Esta mujer no está confundida para nada, ¡está furiosa! Sin embargo, es más seguro para ella sentirse confundida antes que enojada. Especialmente para aquella gente que tiene dificultades para reconocer sus emociones incómodas, la confusión puede ser una manera atractiva para expresar sus sentimientos no tan lindos. Decir que estamos confundidos suena mejor que decir que estamos indignados.

El estado de confusión es también un lugar conveniente donde muchos de nosotros nos escondemos cuando tenemos miedo de tomar una decisión. Mientras esté confundido, no puedo decidir nada que pueda herir a alguien que quiero, o cometer un error que pueda lastimarme. En lugar de sentir mi miedo de decepcionar a otros o fallarme a mí mismo, puedo permanecer indefinidamente confuso.

. . .

La madre de Jody, anciana y viuda, ha tenido últimamente frecuentes accidentes en su casa. Es obvio que no puede cuidarse a sí misma. La semana pasada, se olvidó de apagar la estufa y la cocina sufrió un principio de incendio. Afortunadamente un vecino notó el humo y la ayudó a apagar el fuego, de otro modo el resultado podría haber sido desastroso.

Durante meses Jody le ha estado diciendo a su marido y a sus amigos acerca de lo confundida que está. "Simplemente no sé que hacer,"

repite una y otra vez. Ellos escuchan comprensivamente, pero, para ellos, la verdad es evidente. *Jody no está confundida —está desconsolada.* Una parte de ella sabe que va a tener que poner a su madre en un geriátrico, una decisión que teme tomar. Pese a que su madre ya tiene muchas amigas viviendo allí, Jody se da cuenta que implicará un cambio enorme: renunciar a la casa en la que ha vivido por más de cuarenta años, y admitir que ya no es más autosuficiente.

La confusión de Jody está ocultando muchas emociones más auténticas y dolorosas: *tristeza* al ver la salud de su madre deteriorarse; *dolor* por la pérdida del tradicional rol madre-hija, que ahora será revertido; *miedo* al contemplar el futuro y saber que pronto, un día su madre morirá; *culpa* por la idea de poner a su madre en un geriátrico en lugar de dejarla compartir su hogar, lo cual, por otro lado, sería imposible porque Jody es auxiliar de vuelo y viaja todo el tiempo.

En lugar de enfrentar estos sentimientos, Jody persiste en un limbo de confusión, posponiendo lo que, muy adentro, sabe que es inevitable. Pronto va a tener que saltar el precipicio, pero mientras se diga a sí misma que está confundida, puede evitar hacer las cosas que teme hacer.

Para alguna gente la confusión no es sólo algo que enfrentan en tiempos de desafíos, crisis o transición, es una trayectoria, un estado crónico de por vida en el que permanecen como un modo de no crecer y ser responsables por sí mismos o por sus acciones. Todos conocemos personas así. Por ejemplo: el hombre de cincuenta años que todavía intenta resolver qué quiere hacer profesionalmente y nunca toma riesgos reales; la mujer de treinta y tantos que parece no poder decidirse por una carrera y siempre encuentra acaudalados caballeros mayores que la ayudan, económicamente en general, mientras intenta atravesar este confuso período. De nuevo, la confusión es sólo un encubrimiento. En estos casos encubre miedo, falta de confianza y la necesidad de sentirse cuidado por otros.

Las Cuatro Grandes Compensaciones que Obtenemos al Permanecer Confundidos

Nos engañamos a nosotros mismos cuando alegamos que nuestra confusión nos deja indefensos e impotentes. La confusión es muy poderosa, pero es un tipo de poder negativo. Nos trae resultados, pero no aquellos que son necesariamente beneficiosos para nuestro crecimiento. He aquí algunos de los beneficios negativos que obtenemos de estar confundidos.

1. Atención

La confusión es un gran captador de atención. Cuando estamos lo suficientemente confundidos, la gente sentirá pena por nosotros y nos prestará mucha atención. "Pobrecita, está atravesando un momento muy difícil." Alguna gente no conoce otro modo de conseguir amor y atención que hacer el papel de la víctima indefensa, y las víctimas están siempre confundidas.

Si nos mantenemos confundidos lo suficiente, llegaremos a ser mártires. *"Mira por cuanto he pasado,"* dicen nuestros dolorosos suspiros a quienes nos rodean. "Pero de alguna manera, pese a toda esta adversidad, sobrevivo."

2. Consejo

Cuando estamos confundidos, necesitamos consejos de todo el mundo. Preguntarle a la gente que nos rodea su opinión acerca de lo que debemos hacer se convierte en nuestra rutina diaria. Esta es una manera encubierta de no ser responsable: no sólo no tenemos que tomar decisiones por nosotros mismos, sino que si el consejo que otros me dieron no funciona, podemos culparlos por el resultado.

Pedir consejo constantemente para obtener ayuda para nuestra confusión es una manera de seguir siendo un niño y evitar crecer.

Queremos secretamente, o no tan secretamente, ser rescatados, tal vez por el "papá" o la "mamá" que nunca tuvimos.

3. Adicciones

Mantenerse confundido es un buen modo para permanecer adicto. Después de todo, mientras estemos atravesando un período tan desafiante y confuso, tenemos una excusa para justificar nuestro consumo de drogas, alcohol, comida, cigarrillos y demás. "Sé que tengo que dejarlo," decimos, "y voy a dejarlo pero éste no es un buen momento. Estoy tan confundido ahora."

Por supuesto, esto establece un círculo vicioso: **mientras sigamos nublando nuestra conciencia con substancias que nos privan de claridad, no podremos despejarnos lo suficiente como para salir de la confusión.** Entonces nos sentimos peor, y nos decimos que necesitamos de la muleta de nuestra adicción para soportarlo. Y el ciclo continúa.

4. Elusión

Esta es la más grande compensación negativa que surge de permanecer en la confusión. Cuando estamos confundidos, pasamos todo nuestro tiempo ocupándonos de nuestra confusión, creando la ilusión de que en realidad estamos ocupados haciendo algo. Preocupados con la confusión, logramos evitar lo que sea que no queremos enfrentar:

Evitamos la verdad.

Evitamos el cambio.

Evitamos enfrentar nuestros miedos.

Evitamos decepcionar a la gente que queremos.

Evitamos tomar riesgos.

Evitamos enfrentarnos con otros.

Evitamos la realidad.

Evitamos saltar el precipicio.

El Ejercicio de Clarificación de la Confusión

Lo que sigue es un ejercicio de escritura —otra "piedra para cruzar el lago"— que he usado en mis seminarios y que te ayudará a superar los sentimientos de confusión.

En un papel haz dos columnas. En la parte de arriba de la primera escribe: *Aquello por lo cual me siento confundido: ...* En la parte de arriba de la segunda columna escribe: *Si lo tuviera claro tendría que: ...*

Acomódate tranquilo sin nadie alrededor; hazte estas preguntas, y respóndelas con la mayor honestidad posible. Responde un grupo por vez y escribe ambas partes, como en el ejemplo que sigue. *Estate dispuesto a decir la verdad sin importar cuán incómoda sea.*

Aquello por lo cual me siento confundido:	*Si lo tuviera claro tendría que:*
Mi salud y cuál dieta es la mejor para mí	Elegir una dieta y apegarme a ella Dejar de comer basura Hacer ejercicio
Si debo proponer matrimonio o no a mi novia de varios años	Admitir que pese a que la quiero, siento que no es la persona indicada para mí Enfrentarla, así como a su enojo conmigo.
Cómo manejar mi frustración en el trabajo	Admitir que mi supervisor está saboteando mis proyectos. Enfrentarme a él o a su supervisor. Renunciar.

Aquello por lo cual me siento confundido:	_Si lo tuviera claro tendría que:_
Poner o no mi casa a la venta	Admitir que no estoy feliz en mi barrio. Enfrentar el hecho de que mi casa no ha incrementado su valor como pensé que lo haría. Bajar el nivel de mi estilo de vida.
Mi relación con mi compañera de cuarto y la razón por la que no nos estamos llevando bien.	Admitir que nos hemos distanciado Decirle que no me gusta que ella y su novio tomen drogas en el departamento. Mudarme o pedirle a ella que se mude.

Este es un proceso muy poderoso y efectivo. Está basado en mi creencia de que por debajo de nuestra confusión, tenemos en realidad las cosas claras la mayoría de las veces. La frase "si lo tuviera claro tendría que..." tiene una intrigante manera de deslizarse por detrás de nuestra conciencia y darle a nuestro yo interior una oportunidad de hablar.

Si tienes un amigo o compañero con quien te sientes seguro, pueden intentar hacer este ejercicio en voz alta. Si prefieres escribir tus respuestas, puedes compartir después lo que has escrito. He utilizado el ejercicio de clarificación de la confusión también con adolescentes e incluso con niños. Les encanta hacerlo y brindan respuestas muy honestas.

La Ceremonia de Clarificación de la Confusión

A veces, ciertos asuntos de nuestras vidas están más atascados que otros. Si encuentras que eres incapaz de obtener claridad acerca de algo, intenta con esta Ceremonia de Clarificación de la Confusión:

Escribe tu asunto en un papel. Debajo de lo que has escrito escribe una fecha específica en la que te gustaría tener el asunto resuelto. Por ejemplo:

> **Mi asunto: si debo volver a la universidad y obtener un diploma avanzado o conservar el trabajo que tengo ahora.**
>
> **Me gustaría tener claro esto en el lapso de un mes a partir de hoy, 5 de agosto de 2005.**

Ahora, toma el papel y colócalo en un lugar de tu casa poderoso o sagrado: en un altar si tienes uno; al lado de una vela o de cristales; cerca de una imagen de alguien que te inspire o que sientas que te ayuda: un maestro espiritual, tus parientes muertos, Jesús o María, por ejemplo; cerca de una estatua de Buda, Ganesh o Quan Yin, o cualquier otro lugar que sea especial para ti.

Una vez que hayas colocado el papel en este lugar, cierra los ojos y ofrece tus peticiones a todas las fuerzas que ayudan y guían que conozcas; pídeles que por favor te brinden claridad para la fecha elegida o antes. Ofréceles gracias por su ayuda y realiza cualquier otro ritual que creas apropiado.

He obtenido resultados milagrosos con esta Ceremonia de Clarificación de la Confusión, también lo han obtenido muchas de las personas con las que lo he compartido. Atención: ¡no sobrecargues al Poder Superior con una larga lista de pedidos! Intenta primero clarificarte por ti mismo, y sólo realiza tus pedidos de clarificación para asuntos acerca de los cuales pareces no poder salir de la confusión. Es también respetuoso hacer sólo un pedido por vez.

Los maoríes, el pueblo indígena de Nueva Zelanda, tienen un dicho:

Gira tu cabeza hacia el sol, y las sombras caerán detrás de ti.

Tras las sombras de nuestra confusión, la Verdad, como el Sol, está siempre esperando para revelársenos. Necesitamos ser lo suficientemente valientes para ir más allá de nuestro desconcierto y mirar dentro de nosotros, para correr a un lado los velos de la confusión y descubrir lo que debemos saber, aprender o sentir con el fin de movernos hacia delante en nuestras vidas. Esa luz de la Verdad iluminará nuestro camino y nos guiará de manera segura a la otra orilla de nuestro despertar.

La Conspiración del Amor

Tus amigos distorsionarán tu visión o estrangularán tu sueño.
John Maxwell

A veces, cuando intentamos despertar en nuestras vidas y saltar hacia nuevos niveles de verdad, honestidad y autenticidad, encontramos resistencia no sólo de nosotros mismos sino también de la gente que nos rodea: familia, amigos, compañeros de trabajo, incluso nuestro compañero amoroso. Llamo a esto la Conspiración del Amor: *lo que sucede cuando, consciente o inconscientemente, los más cercanos a nosotros socavan nuestros esfuerzos por crecer o cambiar.*

Nos gustaría creer que toda la gente en nuestra vida quiere lo mejor para nosotros. Nos gustaría creer que nuestros amigos, parientes, compañeros, padres e hijos quieren vernos brillar, crecer, ser lo mejor que podemos ser. Cuando nos enfrentamos con renuencia, resistencia, desaprobación e incluso enojo por parte de aquellos que amamos, a causa del advenimiento de lo que consideramos un cambio o una transformación para mejor, a menudo nos sorprende. "¿Cómo puede él o ella amarme tanto y aún así estar tan infeliz por mi crecimiento?" nos preguntamos descreídos. ¿Por qué querría la gente a la que le importamos sostenernos o mantenernos atascados en un lugar en donde es obvio que no somos felices?

¿Te acuerdas de las *matroyshka* rusas, muñecas con otras muñecas escondidas unas adentro de las otras? Una *matroyshka* es maravillosa si a una persona le gusta anidar muñecas, cada una con una sorpresa adentro, pero no a todo el mundo le complace esto. Imagínate la desilusión de una persona que espera una muñeca sólida y descubre que se abre y hay muchas otras muñecas en su interior. "Esto no es lo que quería," puede quejarse. "Es demasiado complicado. Yo sólo quiero una simple muñeca."

A veces, cuando la gente sólo conoce tu versión más superficial, se sorprende al encontrar que hay otras cosas adentro, sobre todo si lo que emerge no encaja con la imagen que tenía de ti. "¿Qué es esto?" se preguntan con una sonrisa desencantada cuando revelas otro yo que había estado oculto dentro de aquel que conocían. "No sabía que eras así, que te sentías de este modo, que te importaran estas cosas, que querías esto o que estabas interesado en aquello."

**No todas las personas de tu vida celebrarán
el despliegue de tu auténtico ser.
Alguna gente no quiere que tu "verdadero yo"
se ponga de pie porque,
créelo o no, estaban cómodos
con tus limitaciones,
con tus viejos roles, tus viejas negaciones,
que se llevaban muy bien con las de ellos.**

• • •

"En este momento estoy en medio de un divorcio, así que estoy pasando por un momento duro," me confiesa el hombre que está sentado a mi lado en un avión. Y me cuenta su historia. Gus es bombero, un tipo con los pies sobre la tierra, se casó con su mujer, Tina, cuando él recién ingresaba en los treinta y ella tenía veinticuatro. Tuvieron tres chicos en siete años, y a Tina parecía sentarle bien su rol de madre y ama de casa. Gus era feliz y pensaba que Tina también lo era. Él explica lo que pasó:

Cuando nuestro hijo más pequeño inició el colegio, Tina empezó a actuar diferente. Comenzó a salir con dos de sus antiguas amigas del secundario, una que no estaba casada y tenía una especie de tienda, y otra que estaba casada, pero llevaba un tipo de vida extravagante, viajando a todos lados y yendo a conferencias, y cosas por el estilo. De repente, mi mujer trae a casa libros de psicología. Ella nunca leía ese tipo de cosas, e incluso se burlaba de ellas. Luego me dice que se va con sus amigas a un hotel, a un fin de semana de auto-superación. Déjame decirte que yo estaba bastante fastidiado. Le dije que no quería que ella fuera a un hotel con un grupo de extraños, y tuvimos la pelea más grande de nuestro matrimonio. Nunca la había visto de ese modo antes. Entonces me rendí, y ella fue.

Hasta donde yo puedo decir, el fin de semana no la mejoró: la puso peor. Vino a casa agitada y enojada conmigo, hablaba acerca de cuánto necesitaba cambiar esto y aquello de sí misma. Le intenté decir que ella me gustaba del modo que era, y eso pareció enojarla aun más. Me dijo que yo no la "entendía", que no la escuchaba, y tengo que admitir que estuve de acuerdo, porque no podía comprender por qué ella estaba agitando las cosas, y se lo dije.

Desde entonces, nuestra relación fue cuesta abajo. Ella consiguió un empleo, pese a que le hice saber que no estaba conforme con que ella trabajara mientras los niños fueran aún chicos. "¿Por qué cambias todo?" le pregunté. "Nos iba bien." Ella siempre me dio la misma respuesta: que esto es lo que ella era, y que debía aceptarlo. Pero no pude, porque no era la Tina con la que me había casado. Ya no sabía dónde estaba esa Tina. De cualquier modo, tú sabes el final de la historia. Estamos divorciados, y yo todavía no entiendo realmente todo este lío.

Acompañé en el sentimiento a Gus cuando me contó su triste historia. Por supuesto, comprendí perfectamente lo que había salido mal, aunque él todavía no. Tina se había buscado y encontrado a sí

misma, sólo que no era un ser que le gustara a Gus. Él quería a la Tina que conoció cuando ella tenía veinticuatro años, no a la que había estado oculta como la muñeca rusa.

La Tina original era muy convencional, con poca ambición personal. No era muy introspectiva. Estaba satisfecha con cuidar a otros y no prestar mucha atención a sí misma. Esto encajaba perfectamente con Gus. Él no estaba interesado en una mujer que se realizara a sí misma. Para Gus, Tina había cambiado y lo había de algún modo traicionado en el proceso. Pero Tina en realidad no había cambiado para nada, sólo había profundizado, desplegado, florecido una versión más rica, multidimensional de su yo más joven.

A medida que tú te vuelvas más auténtico, despierto, consciente, algunas personas rechazarán tu nuevo yo. Esto es a la vez doloroso y desconcertante cuando sucede. Es como si hubieras empujado y peleado y finalmente logrado atravesar el canal del parto y, para tu sorpresa y desilusión, tu llegada es saludada con un "me gustabas más antes, cuando estabas en el útero."

Lo que realmente sienten es:

"Este nuevo ser me amenaza a mí y al modo en que soy."

"Tengo miedo de que a tu nuevo yo no le guste mi viejo yo."

"Verte tan cambiado me recuerda todos los cambios que tengo que hacer y no he hecho."

Muy a menudo eso es lo que nos sucede cuando comenzamos a emerger de nuestros despertares. Nos regocijamos de nuestro crecimiento arduamente conseguido, pero nuestros triunfos son amargados mientras intentamos comprender por qué nuestros seres queridos no sólo no comparten nuestra celebración, sino que parecen castigarnos por haber despertado.

Escucho historias de este tipo todo el tiempo:

Sylvia, una viuda de cincuenta y nueve años, ha sufrido profundamente desde la muerte de su esposo hace dos años. Finalmente decide que necesita abrazar la vida de nuevo y se une a un grupo de solteros de su sinagoga, donde, para su sorpresa, conoce a un

caballero de quien se enamora profundamente. Pasan varios meses, e Irving le pide a Sylvia que se case con él. Eufórica, anuncia las noticias a sus amigos en el Grupo de Apoyo para Viudas Recientes al que ha asistido. La reacción de varias mujeres la sorprende: una le dice que está cometiendo un gran error; la otra le advierte que el hombre debe estar detrás de su dinero; una tercera mujer incluso regaña a Sylvia, le dice que está avergonzando la memoria de su anterior esposo.

. . .

Julio está orgulloso de sí mismo porque finalmente pudo ponerse en forma. A los veintisiete tenía sobrepeso, colesterol alto y otros problemas de salud. Teniendo en cuenta sus antecedentes familiares de obesidad, se anota en un gimnasio, cambia sus hábitos alimenticios y en seis meses pierde cuarenta libras. En navidad visita a su familia, entusiasmado por mostrarle su logro, y se sorprende cuando ellos parecen querer sabotear su régimen de salud. Su madre se niega a cocinar nada excepto comidas que engordan, y se queja cuando no come lo mismo que el resto de la familia. Su hermano menor se enoja cada vez que Julio sale a correr. Su padre hace comentarios desdeñosos acerca del nuevo físico poco varonil de Julio, y sostiene que los hombres de verdad no son delgados.

. . .

Donna, treinta y seis, ha estado trabajando durante ocho años en el departamento de personal de la misma corporación, y está cansada de ser siempre tan tímida y retraída con su jefe y compañeros de trabajo. Éste es un hábito que Donna acarrea desde la infancia y que finalmente está dispuesta a romper. Después de un año de asesoramiento y mucha reflexión personal, siente un nuevo nivel de confianza y poder. Lentamente comienza a tomar la iniciativa en su departamento, ofrece soluciones en las reuniones y se convierte en una presencia mucho más fuerte en la compañía. El vice-presidente nota la transformación de Donna y la felicita. Sin embargo, la mejor amiga de Donna en el trabajo, Suzanne, se vuelve cada vez más fría con ella. Cuando Donna le pregunta qué sucede, Suzanne acusa a Donna de querer lucirse, intentar que los otros empleados se vean mal y traicionar su amistad.

Cada una de estas personas es una infeliz víctima de la Conspiración del Amor, en la que sus amigos y familia utilizan una variedad de tácticas para reducir o sabotear su crecimiento y progreso. He aquí algunos de los métodos más comunes que los demás utilizan cuando se sienten amenazados por tus avances:

- Convencerte de que estás psicológicamente mal
- Crear su propio drama o emergencia para desviar la atención de tu búsqueda espiritual hacia ellos
- Inmiscuir a otros amigos o familiares para hablar abiertamente acerca de tus preocupaciones o sentimientos
- Hacerte sentir culpable por tu crecimiento acusándote de abandonarlos, sentirte superior a ellos, romper o distorsionar promesas
- Intimidarte al decir que otra gente está muy descontenta por el modo en que has cambiado, pero no te lo dice en la cara.
- Asustarte al predecir un resultado negativo para todas tus nuevas decisiones
- Chantajearte emocionalmente con retirar su amor hasta tanto vuelvas a ser del modo en que eras antes

Ya es suficientemente difícil enfrentar la brecha que existe entre donde estamos y donde queremos estar, e intentar encontrar el coraje para saltar. Pero cuando la gente que nos importa está descontenta con nuestra intención de abandonar el precipicio en el que hemos estado parados, su desaprobación a menudo nos retiene con invisibles, pero poderosas, sogas. Queremos ir hacia delante, pero sentimos la Conspiración del Amor tirando de nosotros para que nos quedemos donde estamos.

Este inesperado juego de tira y afloja puede llenarnos de desesperación. Combatir nuestra propia resistencia al cambio ha consumido toda nuestra fuerza y coraje. Ahora parece que, durante el proceso de llegar a ser nosotros mismos, también tendremos que luchar contra nuestros amigos, nuestra familia, incluso contra aquellos que supuestamente nos aman por sobre todo.

Miedo de Contagio: ¡Detén Esos Cambios Antes de que se Expandan!

Las tradiciones son esfuerzos grupales para evitar que lo inesperado ocurra.
Barbara Tober

A veces, para evitar sus propios llamados a despertar, la gente puede desalentarnos de experimentarlos...

Tengo un ex-empleado y amigo quien, luego de sufrir por años en un mal armonizado matrimonio, finalmente tuvo el coraje de admitir que nunca iba a funcionar. Le dijo a su mujer que creía que lo mejor para los dos era divorciarse. Cualquiera que conociera a este hombre o lo hubiera visto alguna vez con su mujer no podría no darse cuenta del hecho de que era terriblemente infeliz. Por lo que él se sorprendió cuando uno de sus conocidos intentó disuadirlo de terminar con su matrimonio.

"Nunca había discutido mi relación con este hombre," me explicó Gary, "y no sabía nada acerca de mi situación. Sin embargo, me debe haber llamado una docena de veces, insinuando que yo estaba cometiendo una especie de pecado si elegía terminar mi matrimonio, y sugiriendo que tal vez yo estaba mentalmente inestable por el solo hecho de considerarlo. Incluso contactó a mis espaldas a algunos de mis amigos y les sugirió que intervinieran. Yo ya estaba sufriendo por lo que era una decisión muy dolorosa, y esto lo hizo mucho peor. Simplemente no podía entender por qué él estaba tan escandalizado a causa de lo que yo estaba haciendo en mi vida privada."

Cuando le pregunté a Gary por lo que sabía acerca del matrimonio de ese hombre, me dijo que la pareja parecía muy desconectada, y que estaba muy sorprendido de que su conocido y su esposa siguieran juntos. "Bueno, eso lo explica," anuncié, "tiene miedo de contagiarse de ti, entonces está tratando de cortar el brote. Sólo espera," predije. "He visto este patrón antes, y tengo el presentimiento que él será el próximo."

De hecho, menos de un año más tarde, el hombre que había reprendido a Gary por considerar la posibilidad del divorcio, repentinamente dejó a su esposa. Obviamente, la desaparición del matrimonio de este hombre ya estaba en proceso, y no fue directamente influido por la decisión de Gary de terminar el suyo. Su vehemente condena de la decisión de mi amigo y sus perversos intentos paternalistas de detenerlo hablan a las claras de su batalla con su propio yo Sombrío y de sus propios deseos y miedos reprimidos.

Alguna gente cree que el cambio es contagioso, como una epidemia sin cura conocida, y tienen miedo de contagiárselo de ti.

La sociedad funciona armoniosamente cuando la gente sigue las reglas explícitas e implícitas. La mayoría de nosotros respeta estos lineamientos y espera que otros hagan lo mismo. Obedeceré las señales de tránsito si tú obedeces las señales de tránsito. Pagaré mis impuestos si tú los pagas. Utilizaré la ropa adecuada para trabajar si tú utilizas la ropa adecuada para trabajar. Mantendré mi césped bien arreglado si tú también lo haces. No nos gusta que la gente rompa las reglas, sobre todo si hemos hecho un esfuerzo para seguirlas.

Nos sentimos especialmente amenazados cuando otra gente rompe ciertas reglas emocionales, no definidas, pero muy importantes. Mientras yo tenga que soportar mi insatisfactorio trabajo o mi matrimonio sin pasión, más vale que tú soportes el suyo. En la medida en que yo tenga sobrepeso, tú tendrás que tener sobrepeso. En la medida en que yo tenga que estar encerrado, tú tendrás que estar encerrado. En la medida en que yo tenga que luchar, tú tendrás que luchar. En la medida en que yo tenga que sufrir, tú tendrás que sufrir.

¿Qué pasa entonces cuando alguien comienza a cuestionar estas reglas emocionales, o se atreve a desafiarlas levemente? Es como si todo el castillo de naipes amenazara con colapsar. Si mi colega puede librarse de un trabajo agobiante y dedicarse a algo poco convencional, pero satisfactorio, entonces ¿por qué estoy todavía aquí

sentado aburrido como una ostra? Si mi amigo puede terminar con su relación incompatible, entonces ¿por qué todavía soporto la mía? En la medida en que todo el mundo se quede donde está, debo quedarme donde estoy. Pero ahora que el cambio está a la orden del día, ¿quién sabe qué puede pasar?

Ahora comenzamos a alcanzar una más profunda comprensión de la Conspiración del Amor:

Pese a que los otros puedan aparentar estar "protegiéndote" amorosamente de cometer un error o de hacer algo de lo que te arrepentirás, están más precisamente protegiéndose a sí mismos. "¡Será mejor que lo detengamos antes de que nos contagie!" Ese es el mensaje oculto en su comportamiento disfrazado de "buena voluntad."

"No puedo entender por qué la gente les teme a las nuevas ideas. Yo les temo a las viejas," dijo el artista, compositor y escritor John Cage. Comparto su punto de vista, aunque aquel ha sido el modo dominante a lo largo del tiempo. Lo nuevo y diferente es percibido como amenazante, peligroso y debe ser controlado, supervisado o eliminado. Aquellos de nosotros que emprendemos un viaje consciente de crecimiento y transformación como individuos, no estaremos exentos de este tipo de suspicacias opresivas, incluso por parte de aquellos más cercanos a nosotros.

Aun así, no podemos permitir que esto nos impida saltar a nuevas alturas de consciencia y a nuevos niveles de despertar. Por doloroso e innecesario que sea que nuestros valientes renacimientos y victorias interiores no sean siempre aclamados y celebrados por algunos, debemos continuar desarrollando nuevas alas y volar, sabiendo *que no estaremos solos en nuestro nuevo viaje: otros que han encontrado sus alas volarán al lado nuestro.*

Dejar las Voces Atrás

La vida es un proceso de transformación, una combinación
de estados por los que debemos atravesar.
La gente fracasa cuando desea elegir un
estado y permanecer en él.
Éste es un tipo de muerte.

Anaïs Nin

¿**Qué cambiarías de tu vida si creyeras que solo te queda un año de vida?** Esto suena como una pregunta que escuchamos en un sermón en la iglesia, o como una cuestión formulada para contemplar en un seminario de crecimiento personal, durante un ejercicio de auto-descubrimiento. He aquí la historia de Nicole, para quien esta pregunta se volvió muy real, relatada en sus propias palabras:

Solía bromear acerca de que en mi vida no sucedían muchas cosas, y, hasta el día en que me diagnosticaron cáncer de hígado, supongo que así era. Fui al médico por un chequeo porque me sentía muy cansada, pero nunca imaginé que lo escucharía anunciar que tenía cáncer, y de que probablemente tuviera, a lo sumo, un año de vida. Recuerdo estar sentada en su consultorio pensando "sólo tengo cuarenta y cinco años, se supone que debo vivir hasta los 70 por lo menos. Soy demasiado joven para morir." El médico me dijo que todavía por algún tiempo podría estar activa, hasta que mi hígado comenzara a fallar, lo que sucedería con bastante rapidez. Al escuchar todo esto me sentía como en un sueño horrible, excepto que no era así... era muy real.

Cuando con mi esposo nos levantábamos para irnos, mi doctor se acercó para darme un abrazo y decirme cuánto lo sentía. Tenía lágrimas en los ojos.

"¿Hay algo que pueda hacer?" le pregunté.

"**Sólo asegúrate de vivir cada momento del modo en que deseas,**" respondió.

Esa noche no pude dormir, y mientras yacía en la oscuridad comencé a pensar acerca de mi vida, o lo que me quedaba de ella. Sentía como un eco en mi cabeza las palabras del doctor, y comencé a preguntarme "¿cómo quiero vivir cada momento?" Una respuesta vino desde el fondo de mi alma, una que no esperaba, pero que sabía era tan honesta como ninguna que haya dado alguna vez: *"quiero dejar a mi esposo e intentar encontrar el verdadero amor."*

Sé que esto suena chocante, pero deben comprender que esta idea ha estado en mí por años. He estado con mi esposo, Ralph, desde que éramos chicos de secundario, y en la última década hemos sido más amigos que amantes. Ralph y yo somos personas muy diferentes, y para mantener la paz entre nosotros, he renunciado a muchos de mis intereses. Siempre he querido a Ralph, pero nunca he estado realmente enamorada de él. Se podría decir que he estado viviendo parte de una vida, aunque no una completa.

Nunca he sido el tipo de persona que cause problemas o haga cosas que sé que lastimarán a alguien. Siempre me he preocupado de lo que la gente piensa de mí. De repente, nada de esto importaba. *No quería morir sin conocer el verdadero amor, si podía encontrarlo. No quería morir sin hacer todas las cosas que había estado cancelando.* Corrían lágrimas por mis mejillas al darme cuenta del tiempo que había desperdiciado, y cuán poco me quedaba.

Una semana más tarde me mudé a un pequeño departamento cerca de la playa, algo que siempre había querido hacer. No sé que sorprendió más a la gente: descubrir que estaba muriendo de cáncer o enterarse de que había dejado a Ralph. Mis padres estaban horrorizados y me advirtieron que necesitaría a Ralph en el final, y que darle la espalda era tonto. Mis amigos estaban desconcertados y pensaban que yo probablemente estaba teniendo una reacción emocional frente al cáncer, y que llegado el momento recuperaría la cordura y volvería. La familia de

Ralph no sabía cómo tratarme. No creían que fuera muy correcto estar enojados con alguien que estaba muriendo, pero sabía que estaban furiosos conmigo por "abandonar a Ralph," como lo describió su hermana.

Es difícil describir lo que pasó después. Comencé a hacer todas las cosas que quería hacer, a ser del modo en que quería ser. Por primera vez en mi vida me sentía como la "verdadera Nicole" —bastante triste, lo sé, teniendo en cuenta que me estaba muriendo— pero en muchos sentidos me sentía mas viva de lo que nunca me había sentido. Y entonces sucedió algo increíble. Conocí a un hombre mientras ambos paseábamos a nuestros perros, y nos enamoramos locamente.

Aaron era todo lo que siempre había querido en un compañero. Era cálido y aventurero y vivía plenamente cada momento. No podía creer que quisiera estar conmigo, una mujer que se estaba muriendo, pero cada vez que lo mencionaba él respondía "Ey, sabes que me puedo morir antes que tú." He sido siempre una persona muy cautelosa, pero en ese momento me sentía libre para perdonarme cada antojo, entonces, cuando Aaron me sugirió hacer un viaje alrededor del mundo pensé "Qué demonios, ¡hagámoslo!"

A esta altura, casi nadie de mi anterior vida me hablaba, a excepción de algunos buenos amigos y mis padres, quienes estaban seguros de que el cáncer había alcanzado mi cerebro. ¿Qué otra explicación había para mi loco comportamiento? Era el tema principal de las últimas habladurías en mi viejo trabajo e incluso en la iglesia, según mi amiga Sherrie. Yo me comportaba desvergonzadamente, decía la gente. ¿Cómo podía hacerle esto a mi esposo y a mi familia? No es la manera en que debe comportarse una mujer que está muriendo.

Cada vez que Aaron escuchaba estas cosas, se reía y me preguntaba: "entonces, ¿cuál es el respetable modo para que una mujer de cuarenta y cinco años muera?" y yo res-

pondía: "¡con una sonrisa en el rostro!" Éste se convirtió en nuestro pequeño chiste.

Pasamos cinco meses viajando por todos los lugares que siempre había soñado visitar: Australia, Nueva Zelanda, Bali, Hong Kong, Tailandia, Francia, Italia e incluso África. Aaron estaba en el negocio del turismo, así que todo fue siempre de primera calidad. Cada día fue perfecto, y, por extraño que pueda sonar, me olvidé de mi cáncer y sólo viví y amé tan fuertemente como pude.

Finalmente volvimos a casa, y fui al hospital para realizarme un análisis. Me sentía bien, pero habían pasado diez meses desde mi diagnóstico inicial, y estaba segura de que mi tiempo se estaba acabando. Dos días más tarde mi doctor llamó a casa. Mi corazón palpitaba con fuerza cuando Aaron me pasó el teléfono.

"Nicole, ¿crees en el poder curador del amor?" me preguntó mi doctor.

"¿Es éste su modo de decirme que estoy cerca del final?" repliqué con voz temblorosa.

"No, Nicole," respondió mi doctor dulcemente, "es mi modo de decirte que, según los exámenes de dos días atrás, *no hay signo de cáncer en ningún lugar de tu cuerpo. Estás de alta.*"

"¿Quieres decir que no me estoy muriendo?"

"No querida, no te estás muriendo. Hasta donde puedo ver, eres una de las personas más vivas que conozco."

Esto fue hace tres años, y todavía estoy aquí, con Aaron, y aún saludable. He aprendido tantas lecciones de esto que no puedo empezar a enumerarlas. La más grande es esta: **hay más de una manera de morirse.** Miro los años previos a mi enfermedad y puedo honestamente decir que cuando vivía la media vida que yo vivía era cuando realmente estaba muriendo. Y cuando me diagnosticaron y comencé a morir, ahí fue cuando empecé a vivir.

. . .

Hay más de una manera de morirse.

Nos morimos un poco cada vez que nos contenemos de ser nuestro verdadero yo.

Nos morimos un poco cada vez que entramos en negación.

Nos morimos un poco cada vez que permitimos ser disuadidos de nuestros sueños.

Nos morimos un poco cada vez que rechazamos prestar atención al llamado de nuestro corazón que anhela amor, intimidad, alegre pasión.

Nos morimos un poco cada vez que estamos demasiado asustados para vivir plenamente.

A Nicole le dijeron que sólo tenía un año de vida y decidió que estaba cansada de morir en vida. Saltó su precipicio, pese a la sorprendida desaprobación de sus amigos y familia, y desarrolló nuevas alas que la ayudaron a volar libremente por primera vez en su vida. Ella sigue sosteniendo que incluso si su cáncer no hubiera desaparecido y sólo hubiera tenido esos diez meses con Aaron, lo haría todo de nuevo. Y yo le creo.

· · ·

Tú sólo tienes cincuenta años por vivir, o cuarenta, o treinta, o veinte, o diez, o tal vez uno. Sólo Dios sabe. No importa cuánto tiempo sea, de cualquier modo no es mucho. Pero esos días y horas y minutos son sólo tuyos, para que tú y nadie más que tú los utilices como desees.

Recoje ese manojo de inapreciables momentos y sostenlos cerca de tu corazón. No los pierdas o sueltes o desperdicies. No dejes que nadie te los robe. *Éste es tu tiempo. Ésta es tu vida.*

Poco a poco dejas las voces atrás.

Poco a poco, te quedas sólo con tu única verdadera voz,
 y en cuanto la escuchas, sabes lo que tienes que
 hacer.

Y entonces un día, finalmente, lo haces. Saltas.

Tus nuevas alas desplegadas.

Y *vuelas.*

8

Hacer el Duelo de la Vida que Pensaste que Tendrías

Nuestro sufrimiento nace de aferrarnos a la idea de cómo hubieran sido las cosas, cómo deberían haber sido o cómo podrían haber sido.
La pena forma parte de nuestra existencia cotidiana.
Sin embargo, pocas veces reconocemos en nuestro corazón ese dolor que alguien denominó "un lamento profundo, un duelo por todo lo que hemos dejado atrás."
Stephen Levine

Cuando nos enfrentamos a lo inesperado en la vida, hay un punto en el que para poder avanzar debemos sufrir. Aun cuando nos demos cuenta de que esa pérdida es parte de la vida y que nadie está exento de ella, aun cuando sepamos que nuestra vida promete un futuro mejor, aun cuando creamos que estamos dejando atrás aquello que ya no nos sirve, debemos sufrir.

¿Por qué cosas hacemos duelos? Por las personas que el destino o la muerte nos hace perder, por supuesto. Esta clase de duelo no nos sorprende. Pero existen otras clases de duelos inesperados para los que no siempre estamos preparados:

Lloramos la inocencia que alguna vez sentimos antes de que la vida nos desafiara.
Lloramos los sueños de amor a los que debimos renunciar.
Lloramos haber perdido esa seguridad, esa certeza que teníamos de que la vida no nos iba a lastimar.
Lloramos los aspectos de nosotros mismos que tuvimos que dejar atrás.

Lloramos la pérdida de lo confortable y familiar, aun cuando alguna vez lo hayamos despreciado.
Lloramos hasta por aquellas cosas de las que nos alejamos en forma deliberada.

A mi primer maestro espiritual de la India le encantaba contarnos una historia sobre la vida, la pérdida y el duelo que solíamos llamar *"De la choza al palacio"*:

En un tiempo existió un maharajá, soberano de un reino muy rico, que vivía en un palacio inmenso repleto de todos los lujos imaginables. El palacio estaba construido en la cima de una colina y dominaba un valle hermoso por el que se abría paso un río brillante. El Rey era un hombre feliz, en especial porque hacía poco su esposa había dado a luz a su primer hijo y heredero. El príncipe bebé había nacido con una mancha de nacimiento en la pierna y todos los sacerdotes declararon que se trataba de un indicio de destino extraordinario.

Del otro lado del río, lejos del palacio se levantaba una selva densa. Allí vivían muchos tigres. El Rey era un ferviente deportista. Cada año esperaba con ansias la tradicional caza de tigres. En aquel tiempo, la caza de tigres se realizaba montando elefantes. El año del nacimiento de su hijo, el Rey estaba especialmente entusiasmado por llevar al niño a la cacería. "Aunque todavía sea un bebé," decía el Rey a sus consejeros, "será bueno para él vivir este ritual ya que un día él será el rey." Montó en un elefante enorme, sujetó a su hijo detrás de él y se lanzó a la búsqueda de tigres.

Fue una decisión trágica. Ese año, los tigres, cansados de las matanzas, habían decidido aliarse. Cuando se acercaba el grupo de caza, los tigres cargaron contra los elefantes que se asustaron y comenzaron a desbandarse.

"Cancelen la caza," gritó el Rey y los entrenadores lograron hacer girar a los inmensos elefantes y emprender una veloz retirada hacia el palacio sin ninguna víctima.

Al desmontar, el Rey se dio cuenta, horrorizado, que su hijo había caído del elefante y estaba perdido. Ordenó a su ejército regresar al lugar en busca del niño, pero no tuvieron éxito. El Rey y la Reina se sumergieron en un gran dolor y desesperación.

El bebé príncipe había caído y quedado inconsciente. Milagrosamente no estaba herido y por causalidad los tigres no lo vieron. Justo antes del anochecer, un hombre simple, miembro de una tribu, pobre, pero bondadoso, que iba camino a su casa por la selva encontró al bebé y asombrado lo consideró un regalo de Dios. "Serás el hijo que mi esposa y yo nunca tuvimos," proclamó el hombre. Tomó al niño entre sus brazos y con regocijo lo llevó a su hogar y lo hizo parte de su familia.

El joven príncipe comenzó una nueva vida de gran pobreza y condiciones duras muy diferentes a las de abundancia y confort en las que había nacido. Los recuerdos de su infancia desaparecieron por completo. Pronto la única realidad que conocía era la que vivía en una choza primitiva con su padre y madre tribales, quienes nunca le dijeron cómo había llegado a ellos.

Pasaron los años, y cuando el niño llegó a la adolescencia, sus padres adoptivos le dijeron que era hora de construir su propia choza en el límite de la villa. La hizo con gran esfuerzo, utilizó lodo, hojas y palos y creó un refugio seguro con esos elementos. Allí vivía, tenía una existencia precaria e ignoraba por completo su verdadero nacimiento y estatus.

El viejo Rey, que nunca se había recuperado de la pérdida de su único hijo, ahora estaba por morir. Desde la desaparición de su hijo, cada año enviaba a sus ejércitos a buscarlo y cada año regresaban sin haber encontrado al príncipe. Sabiendo que le quedaba poco tiempo de vida, el Rey envió a sus ejércitos por última vez.

Un día, según lo quiso el destino, los soldados del Rey llegaron a la villa de la tribu y preguntaron a los temero-

sos habitantes si habían encontrado hacía muchos años a un bebé varón perdido en la selva. Los más viejos de la tribu asintieron solemnemente y señalaron la miserable choza del ahora adulto príncipe.

Cuando los soldados vieron al joven parado junto a la choza, notaron de inmediato la extraña mancha de nacimiento en la pierna del príncipe. ¡Era él! Se inclinaron ante el muchacho perplejo y gritaron con júbilo:

"¡*Lo hemos encontrado! Alabado sea Dios. Usted es el príncipe y su padre, el Rey, está muriendo. Ha estado perdido por todos estos años. No pertenece a este lugar tan miserable. Venga con nosotros de regreso a su hermoso palacio, donde heredará el reino de su padre y gobernará todas estas tierras.*"

El desconcertado joven apenas podía creer lo que escuchaba. ¿Era posible? ¿Era realmente el príncipe y no un pobre habitante de la villa? De cualquier modo, esa era la única vida que conocía. ¿Cómo podría abandonarla?

"Venga, señor," dijo el comandante del ejército al príncipe, "debemos regresar antes de que su padre muera. Despídase de esa miserable choza en la que vivía, sumido en la ignorancia de su verdadera identidad. Lo espera un gran palacio." Con eso, el comandante tomó una antorcha y prendió fuego a la lúgubre choza que el príncipe había construido con tanto esfuerzo.

Al ver su choza, que había sido su seguridad y protección, quemarse, el príncipe cayó al suelo y entre sollozos lanzó un grito de dolor:

"*¡Oh! Mi choza. ¡Oh! Mi choza. ¿Qué haré sin mi choza?*"

El comandante escuchó este lamento y concluyó que el príncipe debía encontrarse en estado de shock. ¿Por qué otro motivo podría tener semejante reacción ante noticias tan maravillosas? Condujo al angustiado príncipe, que aún lloraba, hasta un elefante y emprendió el viaje de regreso al palacio.

Confundido por la pena del joven, trató de levantarle el ánimo describiéndole la espléndida vida que le esperaba. "Vivirá en un palacio magnífico," explicó el comandante con entusiasmo. "Está hecho de mármol y oro y los jardines tienen los aromas de las flores más exóticas y los cisnes nadan tranquilamente en el hermoso lago."

Pero el príncipe no estaba escuchando. Sólo giraba la cabeza hacia atrás y miraba la choza que ardía, sin poder imaginar cómo viviría sin ella. "¡Oh! Mi choza. ¡Oh! Mi choza" decía, seguro de que éste era el día más oscuro de su vida.

· · ·

Este relato tiene muchas hermosas capas de sabidurías tejidas en él. En un nivel, habla sobre el estado de ignorancia humana, en el que nos olvidamos de nuestra verdadera naturaleza espiritual como Divina y en su lugar, nos identificamos con la carencia y limitación y nos perdemos en un sufrimiento innecesario. Aunque sin saberlo, el príncipe siempre fue más rico y poderoso que en sus sueños más descabellados. La historia sugiere que nosotros también debemos recordar quiénes somos realmente y entonces regresaremos a nuestro estado natural de dicha y abundancia interior.

La lección de esta historia que siempre me ha parecido extremadamente esclarecedora es sobre la naturaleza del apego y el dolor. *Aun cuando se lo conduce fuera del sufrimiento, aun cuando se le revela una verdad maravillosa acerca de sí mismo, el príncipe no puede desprenderse de su antigua identidad.* Dirige su mirada hacia atrás, no hacia delante. Lo esperan un palacio espléndido y una vida de confort y lujo, *pero lo único que ve es lo que está perdiendo*, esa miserable choza a la que se había apegado profundamente.

Esto nos ocurre muy a menudo. Vemos cómo nuestras estructuras de seguridad y limitación conocidas y familiares se queman y comenzamos a gritar: "¡Oh! Mi choza. ¡Oh! Mi choza." Quizá nos estemos liberando del sufrimiento, reivindicando nuestra verdadera identidad en nuestro auténtico ser. Pero aunque lo superemos, una parte de nosotros seguirá mirando hacia atrás con nostalgia a lo que sea que se nos pida que dejemos ir. Quizá algún acontecimiento

inesperado nos haya hecho sentir como si nuestra propia esencia se hubiera quemado debajo nuestro y ahora nos encontráramos perdidos en una selva de confusión, sin idea de adónde ir o qué hacer y sin saber que algo hermoso nos está esperando.

Esto es lo que debemos comprender:

Los verdaderos momentos cruciales y transformaciones siempre tendrán un momento de dolor y desprendimiento. Sin importar lo prometedora que nuestra nueva vida sea, lloraremos la pérdida de lo que hemos dejado atrás, adonde sabemos que ya no podremos regresar.

Los verdaderos momentos cruciales tienen un antes y un después definitivos: nos trasladamos de un lugar a otro, de una forma de ser a otra, de un estado de la conciencia a otro. Todo es diferente, no sólo un poco diferente sino completamente diferente. Una vez que arribamos al destino donde nuestros cambios nos han llevado, ya no podemos regresar. No podemos dar marcha atrás. No podemos habitar las antiguas estructuras, las viejas formas de pensar o comportarnos. Nuestra vieja choza se encuentra en llamas.

Y entonces sufrimos.

Llorando las Pérdidas Invisibles

Debemos abrazar el dolor y quemarlo como
combustible para nuestro viaje.
Kenji Miyazawa

Existen momentos en nuestras vidas en los que esperamos sentir dolor, circunstancias en las que parece apropiado en nosotros o en otras personas: nuestro cónyuge nos abandona; mueren nuestros padres; nuestro hijo tiene un accidente terrible; experimentamos una pérdida obvia y trágica. Otras veces, sin embargo, nuestra ne-

cesidad de duelo no concuerda con lo que es social o culturalmente aceptable. Aparece sigilosamente y ni siquiera nos damos cuenta de que estamos de duelo:

Jack de sesenta y seis años se acaba de jubilar luego de cuarenta años como empleado estatal. Había comenzado a trabajar para el estado con la idea de juntar dinero para pagarse los estudios en la escuela de veterinaria, pero nunca logró hacer la transición. Por lo menos su trabajo era estable y le proporcionaba un ingreso razonable. Jack y su esposa, Vivian, habían estado esperando su jubilación con entusiasmo. Vivian buscaba información acerca de todos los lugares que planeaban visitar. Cuando intentó hacer participar a Jack en la organización del primer viaje, la sorprende su falta de interés y pronto comienza a temer que haya caído en una depresión. Todo lo que hace es mirar televisión, pasear al perro y comer.

"Pensé que estaría feliz por finalmente haberse jubilado," le confía Vivian a un amigo, "pero desde el día que dejó la oficina, ha ido cuesta abajo. No lo entiendo."

Jack está atravesando un duelo y nadie se da cuenta, ni siquiera él. Sufre por la pérdida de una trayectoria profesional en la que nunca sintió lograr el grado de reconocimiento que merecía. Sufre por la pérdida de la posibilidad de convertirse en alguien que nunca fue. Ahora que se espera que esté celebrando, eso es todo lo que puede hacer para pasar los días.

. . .

Hoy era un día en el que se suponía que Larissa, treinta y siete, estaría feliz. Es madre de cuatro hijos y éste era el primer día de clase del más pequeño. Durante cuatro meses se ha estado diciendo, "Por fin, todos los niños estarán fuera de la casa y podré tener de nuevo mi vida de adulta." Las amigas de Larissa planearon un almuerzo para festejar y quedan perplejas cuando reciben un mensaje en el que Larissa les dice que no va a poder ir. Larissa se arrastra a la cama, donde se queda toda la tarde llorando desconsoladamente.

Tres semanas después todavía se siente aletargada y abrumada por la tristeza. Su marido comienza a creer que algo realmente malo le está sucediendo, pero cada vez que le sugiere que vaya al médico,

se pone furiosa y tienen discusiones terribles. "*¿Qué me pasa?*" se pregunta Larissa. "*¿Por qué estoy tan triste?*"

Larissa está sufriendo por una época muy valiosa de su vida que inconscientemente cree que se ha ido para siempre. Ya no es la fuente primordial de aprendizaje e influencia en sus hijos, que ahora tienen maestros que los guían. Una parte de ella sabe que cada día sus niños la necesitarán menos y menos. Lo que para los demás parecía ser su nueva libertad, se siente como la muerte para Larissa, pero ella no comprende por qué está triste.

. . .

Marlene, veintidós, y Henry, veintitrés, finalmente se mudaron a su propio departamento. Comenzaron a salir en la universidad y terminaron viviendo juntos en una casa con otros seis amigos. Al principio el acuerdo era divertido y la casa siempre parecía una gran fiesta. Al llegar al último año de estudio, ya se habían cansado de no tener privacidad y no veían el momento de recibirse para tener su propio lugar. Por suerte, los dos consiguieron buenos trabajos luego de terminar sus estudios y ganaban suficiente dinero como para alquilar un lindo departamento en un barrio agradable.

El primer mes de convivencia transcurre en el frenesí de acomodar y decorar. A medida que las cosas van ocupando su lugar, Marlene se sorprende al notar que Henry parece alejado y emocionalmente cerrado. Se niega a decirle lo que está sucediendo y ella comienza a creer que él duda sobre la relación.

Henry también está preocupado. Ha estado esperando terminar los estudios para comenzar su nueva vida por tanto tiempo y ahora que de hecho lo está haciendo, se siente raro y mecánico. Se siente distante de Marlene, del trabajo, de todo. "¿Qué sucede conmigo?" se pregunta.

Henry se siente raro porque está atravesando un duelo y no lo sabe. Finalmente ha dejado atrás su niñez, una época en la que no hay que ser responsable por uno mismo, y ha entrado en la adultez. Siempre pensó que lo sentiría como el despertar de la vida y no esperaba sentirlo como el final de algo por lo que ahora tiene nostalgia.

. . .

Hay pérdidas que debemos sufrir y no son fáciles de reconocer. Arden en silencio dentro nuestro, sin el calor y los destellos del inmenso fuego que acompaña a los duelos evidentes. Pueden ser invisibles para los demás y hasta para nosotros. Pero queman igual. Estas pérdidas son el combustible para nuestro camino. Si nos resistimos, nos quedamos estancados en un dolor paralizante, sin poder movernos. Si las aceptamos, comenzamos el proceso de liberación.

**Debemos permitirnos hacer el duelo por
las pérdidas irreparables de nuestro pasado,
sin importar cómo se vean, puesto que nos ayudará
a llegar al futuro que nos espera.**

Llorando lo que Podría Haber Sido

*Al comienzo, lloramos.
El inicio de muchas cosas es el dolor, en el lugar donde los finales
parecen tan absolutos. Uno pensaba que sería diferente, pero
el dolor de concluir es anterior a cualquier nuevo comienzo en
nuestras vidas.*
Belden C. Lane, *The Solace of Fierce Landscapes*

Hace algún tiempo, estaba mirando cómo uno de mis presentadores de televisión favoritos, Larry King, entrevistaba a la famosa y premiada actriz Lynn Redgrave. He tenido el privilegio de estar en el programa de Larry y siempre me impresionó su combinación única de curiosidad, comprensión y familiaridad no juzgadora, que permite a sus invitados sentirse seguros como para hablar desde la honestidad profunda y la autorreflexión. Ese era el tono de la entrevista de Larry a Lynn Redgrave mientras ella hablaba con franqueza acerca de los desafíos que había enfrentado en la vida, incluso su lucha contra el cáncer y su tan doloroso divorcio. A la pregunta de cómo había superado momentos de tan tremenda dificultad y pérdida, respondió:

Tuve lo que denomino días de duelo... Supongo que uno hace un duelo por la muerte o pérdida de lo que creíamos era nuestra vida, aun cuando veamos que es mejor después. Uno hace un duelo por el futuro que creyó haber planeado.

El duelo por la vida que pensó tener no es un dolor que sólo habita el pasado. Se extiende hacia el futuro. No sólo debemos dejar ir lo que perdimos, también debemos recrear el camino a seguir, puesto que el antiguo camino ya no existe.

. . .

Cuando perdemos personas o cosas que no queríamos dejar, nuestra tristeza es entendible, tanto para nuestros seres queridos como para nosotros mismos. Pero ¿por qué será que cuando tenemos nuestras propias pérdidas, cuando renunciamos a un trabajo, terminamos una relación, nos mudamos de ciudad o terminamos una amistad, nos sentimos tan devastados?

A veces no estamos sufriendo por lo que perdimos, sino por los deseos y sueños que nunca se hicieron realidad. No estamos haciendo un duelo por lo que fue, sino por lo que podría haber sido, debería haber sido.

A los veinte años, tenía un novio al que amaba mucho aunque era claro que nuestras vidas iban en direcciones opuestas y sabía que debía tomar la difícil decisión de terminar la relación. Me llevó meses de tortuosa deliberación terminar con este hombre y cuando lo hice, esperaba sentir una sensación de enorme alivio por no estar más parada en el limbo. Me sorprendió y confundió cuando el dolor me superó.

Recuerdo estar acostada una noche en mi cama como una semana después de haberlo dejado, llorando a lágrima viva. "¿Por qué estoy llorando?" pensé. "He sido infeliz con este hombre por tanto tiempo. Soy la que tomó la decisión. Sé que lo que hago es lo mejor para los dos. Quiero seguir adelante. Me siento aliviada de

que por fin haya terminado. Entonces ¿por qué tengo este dolor en el corazón?"

La respuesta era simple, estaba haciendo un duelo, no por la pérdida de lo que tenía con mi compañero, sino por la pérdida de lo que podría haber sido y nunca fue:

Sufría por la pérdida de lo que había esperado que sucediera.

Sufría por la pérdida de cómo había imaginado que serían las cosas.

Sufría por la pérdida del compañero para toda la vida en que pensé que quizá se convertiría.

Sufría por la pérdida de la intimidad que deseaba compartir.

Sufría por la pérdida de los sueños que nunca se harían realidad.

No eran las circunstancias de mi nueva vida las que eran dolorosas, ni la pérdida de mi novio. Era darme cuenta de todo lo que en realidad nunca tuve. *Lloraba más por mis sueños no cumplidos que por él*. El dolor fue una forma sana de aceptar mis sentimientos de decepción y por una semana, lo viví. Luego recogí mis sueños y seguí adelante.

El arrepentimiento temporal es parte normal del proceso de duelo. Nos ayuda a recoger nuestros sueños perdidos. Si nos aferramos al arrepentimiento, nos arriesgamos a quedar atrapados en una prisión de sueños no realizados de la cual es difícil salir.

Cuando la Pérdida Acarrea Desilusión

Lo más difícil de la vida es salir de lo que creías que era real.
Anónimo

Las pérdidas son difíciles y dolorosas. Las pérdidas con desilusión son aun peores. La desilusión es una variedad particularmente dolorosa del sufrimiento. Está teñida de muchas otras emociones

como el arrepentimiento y el enojo, la auto recriminación, la culpa. A continuación nos dedicaremos a cada una de ellas. La desilusión es más que sufrir por lo que fue o podría haber sido, *es sufrir por lo que nunca pudo haber existido*. Encontré un dicho que lo resume:

> *"Los sueños son obstinados para morir.*
> *Las ilusiones, más."*

Las desilusiones son confusas y difíciles. Sufrimos por la muerte de una situación que era en parte proyección, en parte decepción y en parte fantasía. Entonces cuando sufrimos, ni siquiera estamos seguros acerca de qué estamos llorando. Lo único que sabemos es que nos duele y queremos que se detenga. Quizá nuestro compañero que creíamos que nos amaba de verdad, nos confiesa que nunca estuvo verdaderamente enamorado y quiere romper la relación. Quizá el querido amigo que creíamos fiel, nos engaña de tal manera que queda demostrado que nunca fue el compañero leal que siempre creímos. Quizá descubramos que un maestro, mentor o modelo de conducta a quien respetábamos profundamente no es la persona que parecía ser.

En su conmovedora novela, *The Bad Boy's Wife*, la autora Karen Shepard describe este tipo de pérdida al escribir acerca de una mujer cuyo marido la abandona. En este pasaje, la mujer analiza su pasado a través del lente de la revelación presente: *"Cuando le dijo que se iba, por supuesto que le había quitado su futuro, pero su pasado ya no le pertenecía tampoco."*

Así se siente cuando una noticia incluye una desgarrante desilusión. No sólo sentimos que hemos perdido algo, *sentimos que nos han robado*, tiempo, confianza, la inviolabilidad de los recuerdos.

La pérdida con desilusión actúa como un ladrón. Invade tu pasado, roba tus recuerdos y te los devuelve vacíos y carentes de realidad. Cuando observas el pasado y ves las cosas como realmente fueron, no sólo pierdes la

esperanza de tener eso nuevamente en el presente, sino que además pierdes su significado en el pasado.

A continuación dos historias de pérdida con desilusión:

• • •

Lawrence es un joven abogado negro que fue contratado por un prestigioso estudio jurídico de New York al salir de la facultad de Derecho. Le prometieron hacerlo socio en unos años. Pasaron cinco años, Lawrence es exitoso en todos los aspectos, aunque está preocupado porque varios integrantes de la empresa se han convertido en socios y él aún no. Cuando finalmente se lo plantea a uno de los socios gerentes, éste le dice que la empresa va a reducir su tamaño y por lo tanto, no hay posibilidades de que se convierta en socio aunque su puesto sigue perteneciéndole.

Furioso y desilusionado, Lawrence enfrenta la verdad que siempre evitó: había sido contratado para ocupar un puesto que se destina a las "minorías". La empresa tan tradicional nunca tuvo la menor intención de hacerlo su socio. Había sido manipulado para trabajar con ellos con una falsa promesa.

• • •

Sarah, veintinueve, es profesora del colegio secundario y conoce a Roberto, un diseñador de ropa, en un viaje de verano a Italia y se enamora perdidamente. Cuando está por terminar el verano, Roberto sorprende a Sarah con una propuesta de matrimonio y viaja con ella de regreso a Connecticut, donde ella presenta a su encantador prometido a su familia y amigos que, aunque sorprendidos, la apoyan. Varios meses después, Sarah y Roberto se casan. Ahora que Roberto puede residir legalmente en los Estados Unidos, traslada su pequeño negocio a la ciudad de New York y viaja todos los días a su salón de ventas en el distrito de la moda.

Pasan varios años, y a pesar del deseo de Sarah de comenzar una familia, Roberto insiste en que no es el momento indicado ya que está iniciando su negocio. Un día, Sarah descubre que está embarazada. Eufórica, va hasta el salón de Roberto para darle la noticia en persona. Lo descubre, horrorizada, abrazando a una joven modelo.

De repente, todo se aclara: Roberto nunca la amó realmente, sino que quería la residencia permanente. Su negativa a tener hijos no tenía nada que ver con el trabajo y sí con el hecho de que planeaba dejarla. Lo que ella pensó que había sido un sueño hecho realidad, era sólo dolorosa ilusión.

· · ·

Lawrence y Sarah despertaron de su engaño, no sólo el de los demás, sino el de ellos mismos. **Siempre hay una parte de nosotros, enterrada muy profundamente en la negación, que sabe que algo está mal, pero no escuchamos esa voz para no arruinar nuestra felicidad.** Un paso importante para curarnos de una desilusión es dejar salir el enojo con nosotros mismos por no haber protegido mejor nuestros corazones.

El duelo por la desilusión y el engaño es delicado. Cuando "abrimos los ojos" a la desilusión, el pasado de repente nos parecerá irreal y nos dejará con una sensación de desorientación y falta de conclusión. Hay muchas emociones que nunca resolveremos, muchos hechos que no comprenderemos. La tentación es obsesionarnos con lo sucedido e invalidar toda la experiencia, que nos puede dejar varados e imposibilitados para continuar con nuestras vidas.

Me han engañado muchas veces, en el amor, los negocios, la amistad. Una de las lecciones más difíciles, pero esenciales para mí ha sido encontrar la forma de considerar la relación en forma positiva, de recordar los buenos momentos que sí ocurrieron, los logros que sí sucedieron, el afecto que sí existió y no dejar que toda la experiencia quede estropeada.

Algunas veces quedamos atrapados en el duelo del pasado porque inconscientemente lo hemos condenado. No hemos regresado a recuperar partes de la experiencia que fueron buenas y a rescatar la dulzura.

Cuando miro mis relaciones pasadas, puedo recordar los momentos dulces, los momentos de conexión, de apoyo y verdadera amistad. Estas experiencias de pérdida me brindaron lecciones espi-

rituales cruciales que, aunque dolorosas, fueron indispensables para hacerme quien soy hoy. Aquellas personas que me desilusionaron me ayudaron inadvertidamente a aprender estas lecciones, y por ello les estoy agradecida.

En cuanto a todo el amor que di y no fue retribuido, sé esto: mi amor fue real. Mi alegría fue real. Mi devoción fue real. Nada ni nadie puede quitarme estas experiencias, ni siquiera saber que no fueron compartidas. A fin de cuentas, mi corazón se hizo más hermoso por haber amado tanto. Hoy tengo más amor y felicidad en mi corazón del que nunca imaginé posible, y sé que no podría sentir con esta profundidad si no hubiera sufrido para luego desaferrarme.

Deshacerse de Partes de uno Mismo

Todos los cambios, hasta los más esperados, tienen su melancolía; porque lo que dejamos atrás es parte de nosotros; debemos morir una vida para ingresar en otra.
Anatole France

Hace algunos años, me senté frente a la televisión a ver el lanzamiento de la misión del *Mars Exploration Rover* denominada *Spirit* desde la estación de la Fuerza Aérea en Cabo Cañaveral, Florida, cuando comenzaba su histórico viaje de siete meses a Marte, a más de 49 millones de millas. La nave espacial estaba colocada en la parte superior del vehículo de lanzamiento Delta II, que le proporcionaba la tremenda velocidad necesaria para salir de la gravedad terrestre y colocar al *Rover* en su trayectoria hacia Marte. Con un estruendo atronador, el cohete propulsor se elevó en el cielo llevando el *Mars Rover* a través de las capas de la atmósfera terrestre hasta que, liberado del peso de la gravedad, el *Rover* pudo seguir su rumbo al Planeta Rojo. El vehículo de lanzamiento Delta II se desprendió del *Rover* y cayó en el océano. Habían pasado treinta y seis minutos del despegue. Su trabajo se había terminado.

Era inconcebible pensar que cada uno de estos cohetes Delta II cuesta miles de millones de dólares y sólo pueden utilizarse una vez.

Tantos años de trabajo y tanto dinero habían desaparecido en estos pocos minutos. Sin embargo, sería el desprendimiento del cohete lo que ahora permitiría que el *Mars Rover* continara en su trayecto hacia Marte, sin la carga mucho más pesada del vehículo de lanzamiento. A pesar de lo valioso que había sido, el cohete de lanzamiento debía desecharse.

A veces nuestro propio viaje es así. *En el camino, hay ciertas personas, situaciones y roles que interpretamos que nos llevan por estadios de conocimiento y experiencias. Esto es parte de lo que identificamos como "nosotros". Sin estas personas, roles y situaciones no seríamos trasladados de una realidad a otra. Sin embargo, una vez que arribamos a un nivel nuevo y más alto, se cumple su propósito y, del mismo modo que el Mars Rovers desprende su cohete de lanzamiento, nosotros debemos dejar ir aquello a lo que estuvimos íntimamente relacionados.*

Hay personas, circunstancias e incluso aspectos de nosotros mismos que nos ayudan sólo en una parte de nuestro viaje. No están pensados para hacernos compañía en todo el camino; para llegar a nuestro nuevo destino, debemos dejarlos ir.

En el proceso de descubrir nuestro verdadero ser, hemos tenido que buscar y aferrarnos a aspectos de nosotros que hemos descartado o repudiado. Hemos tenido que hurgar profundo para encontrarlos, desenterrar nuestro yo Sombrío e integrarlo a la conciencia, darle voz a lo que había estado silenciado. Ahora, para seguir adelante, debemos invertir el proceso: desechar los aspectos de nosotros que ya no nos sirven y renunciar a roles que nos dejan atrapados en el pasado, deshacernos de todo aquello que nos impida volar.

· · ·

Me encanta el mar, y me encanta ver películas acerca del mar, en especial, aquellas sobre viajes largos y difíciles. En estos relatos hay generalmente una escena predecible y clásica que des-

cribe una terrible tormenta que amenaza con dar vuelta el barco. *El valiente capitán se da cuenta de que el barco es muy pesado y, a menos que reduzca el peso, seguramente se hundirá. "¡Tiren al agua todo lo que no nos sirva!"* grita indefectiblemente, y la tripulación comienza a lanzar con desesperación todo lo que no esté aferrado al suelo hacia el mar revuelto y embravecido. La cámara retrocede para realizar una toma amplia y vemos cómo el mar arrastra un conjunto extraño de elementos: cajones de naranjas, especies de plantas, herramientas metálicas, ropa, libros, costales de granos, hasta las preciadas botellas de ron. Finalmente, pasa la tormenta, sale el sol por detrás de las nubes y el barco está raído, pero a salvo. Sobrevivió a la tormenta.

Hay momentos en nuestras vidas, a menudo tormentosos, en los que resulta evidente que también debemos deshacernos de lo que amenaza con hundirnos. Los viejos roles deben desaparecer. Puede sentirse como que estamos lanzando al mar cosas sin las cuales no podríamos vivir, pero la verdad es todo lo contrario. Si no nos deshacemos de lo que nos está agobiando, nos ahogaremos en nuestra frustración, infelicidad y falta de satisfacción.

Aun cuando sepamos que lo que estamos haciendo es necesario, desechar partes nuestras produce dolor. Cuando renunciamos a nuestros antiguos roles que ya no nos sirven, se siente como, y es, la muerte de un género. Murieron partes esenciales nuestras. Sentimos una dolorosa nostalgia por nuestras identidades y hábitos anteriores, aunque hayamos trabajado mucho para dejarlas ir. Incluso puede que nos aferremos a los roles del pasado por un tiempo más, sólo para darnos cuenta que ya no son nuestros. Ya no podemos ser esa persona, aunque queramos.

Cuando el Nuevo Usted ya No Concuerda con su Antigua Vida.

No hay nada como regresar a un lugar que permanece intacto para darnos cuenta de cómo hemos cambiado.
Nelson Mandela

Cuando cambiamos, todo lo que está a nuestro alrededor parece cambiar. Las personas parecen diferentes; los lugares no se ven igual; las cosas no se perciben de la misma manera. Por supuesto, nada en nuestro entorno ha cambiado en realidad. Como dice Thoreau, "Las cosas no cambian, nosotros cambiamos." *Vemos a través de ojos diferentes, experimentamos a través de una frecuencia distinta.*

Cuando por primera vez salimos de un momento de transformación personal, estamos tan ocupados en recuperarnos del proceso que puede que no nos demos cuenta cuánto hemos cambiado. Sólo estamos felices de haber sobrevivido al momento de cambio y desafío. Lo que todavía no vemos es que hemos atravesado un renacimiento.

Cuando un soldado se encuentra en el campo de batalla, no tiene tiempo de notar cuánto lo está cambiando la guerra. Simplemente trata de hacer su trabajo y sobrevivir. Sólo cuando regresa a casa descubre lo radicalmente diferente que ahora es y cómo las circunstancias terribles e incomprensibles de la guerra lo han transformado en los niveles más fundamentales de su ser.

Así es como nos sucede a menudo cuando salimos de las propias batallas personales. Estamos tan aliviados de sentir que las cosas parecen haberse calmado y que lo peor parece haber pasado, que todavía no comprendemos que no somos la misma persona que éramos. **Hemos cambiado frecuencias; nuestros corazones y mentes han sido programados nuevamente y nuestra anterior forma de proceder se siente extraña o sencillamente ya no funciona.**

Esta experiencia es muy desconcertante. "Siempre amé a esta persona, trabajo, comida, música o lugar, ¿y cómo puede ser que ya no?" nos preguntamos. No nos habíamos dado cuenta de que habíamos cambiado en tal magnitud o que tendríamos que renunciar a tanto de nosotros mismos. A veces, hasta tratamos de forzar el regreso a lo que antes solía funcionar, una relación, un trabajo,

un amigo, pero nos damos cuenta de que desbordamos los límites anteriores. **Ya no entramos en los estrechos recipientes del pasado.**

. . .

Christie, de treinta y dos años, trabajó durante cinco años como manicurista en un salón de belleza de Beverly Hills con una clientela muy fiel. Christie nació en un pequeño pueblo de Oklahoma y por ello amaba la intensidad de su trabajo, la animada energía de la tienda, las exuberantes personalidades de los peluqueros, las habladurías de Hollywood. El año pasado, Christie y su esposo decidieron comenzar una familia y unos meses antes de que finalizara el embarazo de Christie, pidió licencia en el trabajo para dar a luz. Christie tuvo una niña hermosa y pasó seis semanas en casa enamorándose de su hija.

Finalmente, llegó el momento de regresar al trabajo. Sabía que extrañaría al bebé, pero estaba contenta de regresar al trabajo que amaba. Luego de pasar unas horas en el salón, se sorprendió al sentir que ya no pertenecía a ese lugar y decidió renunciar. "Mi energía se había hecho tan suave, afectuosa y abierta por ser madre," le explicaba a una amiga, "y las mismas cosas que solía amar sobre mi trabajo, ahora no las podía soportar: las habladurías, la energía frenética, la superficialidad. Todo el lugar y las personas me generaban rechazo. No me había dado cuenta de todo lo que había cambiado hasta que regresé."

No siempre somos tan valientes como Christie o tan rápidos para admitir que las cosas son irrevocablemente diferentes. A veces tratamos de negociar con lo inesperado y regateamos con los cambios, esperando poder salir airosos sin tener que cambiar tanto. "¿Podría sólo cambiar internamente sin tener que perturbar todo lo demás en el exterior de mi vida?" nos preguntamos con ansia. "Tiene que haber una forma de mantener todo lo demás sin cambios, a pesar de haber vivido estas revelaciones."

Claro que no la hay. Siempre les recuerdo a mis alumnos que **la gallina no puede volver a meterse en el huevo.** Tampoco podemos nosotros volver a roles pasados que hemos superado.

Esto no significa que no lo intentemos. Todos lo hemos hecho en algún momento, con un amor, amigo, situación comercial o estilo de vida.

- *Quizá todavía pueda dormir con él aunque hayamos terminado la relación.*

- *Quizá pueda salir con ella aunque yo esté sobrio y ella siempre borracha.*

- *Quizá pueda tolerar el maltrato en el trabajo ya que me pagan bien.*

Intentamos convencernos de que sólo estamos haciendo concesiones, siendo flexibles y que en realidad no estamos retrocediendo, aunque así lo parezca. Nunca funciona esta vuelta atrás. No podemos simular ser quienes ya no somos. No podemos simular no saber lo que sabemos. No podemos hacer concesiones con nuestra alma.

Peligro en el Camino: Enojo, Culpa y Auto Recriminación

Aferrarse al enojo es como tomar una brasa caliente con la idea de arrojársela a otra persona: usted es quien se quema.

Buda

Acabo de terminar de autografiar libros al final de uno de mis seminarios, cuando veo a una mujer nerviosa a un costado, esperando para hablar conmigo.

"Has sido muy paciente," le digo con una sonrisa. "¿Tienes una pregunta para hacerme?"

"Sí, Dra. De Angelis, quiero saber si es natural estar de duelo por un tiempo después de que un hombre se enamora de otra persona y te abandona."

"Claro que es natural," la tranquilizo. "Lleva tiempo pasar el duelo de las pérdidas del corazón y los finales de las relaciones nunca

son fáciles. Pero cuando termines el proceso podrás salir adelante y nuevamente generar amor en tu vida."

"Eso es lo que pasa," explica la mujer, "No terminé el duelo."

"Bueno, no se pueden acelerar estas cosas. ¿Cuánto hace de la ruptura?" le pregunté.

La mujer responde, "Seis años."

"¡Seis años!" le digo. "Y dime, ¿cómo es que sabes que no ha finalizado tu duelo?"

"Porque todavía quiero matar a ese desgraciado," me dice con orgullo.

Respiro profundo y con la mayor de las calmas posibles, le digo: *"Querida, eso no es un duelo, es indignación."*

En el camino que conduce de tu pasado al futuro, y de la limitación a la libertad, una de las paradas más traicioneras es el enojo. La difunta psiquiatra Dra. Elizabeth Kubler-Ross, una de las autoridades más destacadas en el tema de la muerte, el morir y la transición, identificó y nombró cinco etapas del dolor:

1. Negación
2. Enojo
3. Negociación
4. Depresión
5. Aceptación

El enojo es una etapa importante en el proceso de dolor, ya sea que estemos sufriendo la muerte de una persona, la pérdida de una parte de nosotros o la de nuestros sueños. Resulta muy fácil quedar atrapado y hasta hacerse adicto al enojo, porque hace sentir bien al ego. Cuando estamos enojados, nos sentimos ofendidos, justificados, indignados e implacables, y estas emociones nos dan una sensación temporal de poder. Luego de sentirnos tan débiles por la pérdida, cambio o situación inesperada, el sentirnos poderosos nuevamente es algo que recibimos con agrado, aunque sea una ilusión.

Al permanecer enojados evitamos el dolor y nos quedamos varados en medio del proceso de curación. Somos lo opuesto a podero-

sos y libres, nos encarcelamos en nuestra ira y amargura. Esta ira es el golpe de gracia a nuestra pasión, a la nueva relación que estamos tratando de crear y a nuestra habilidad de experimentar la verdadera paz. *"Guardar rencor es como ser picado mortalmente por una abeja,"* dijo William H. Walton.

El enojo fue pensado para poder *pasar* a otra etapa, no para *permanecer* en él.

Cuando permanecemos enojados por una situación, nunca logramos superarla totalmente. Sepultados bajo nuestro enojo siempre hay dolor, miedo y tristeza. El enojo es la otra cara de la tristeza. La consecuencia de aferrarnos a nuestro enojo es que estas otras emociones no tienen la oportunidad de ser liberadas y entonces quedan atrapadas dentro de nosotros. Cuando se acumula suficiente dolor y tristeza en nuestro interior, de repente nos damos cuenta de que nos sentimos *"deprimidos."*

La pobre mujer que me habló luego del seminario había quedado atrapada en el enojo durante años. La había consumido, inmovilizado e imposibilitado de lograr aquello que verdaderamente quería: curar su corazón herido. *"Ve a tu casa y llora,"* le aconsejé. *"Llora y llora y llora hasta que no te queden más lágrimas. Del otro lado de esas lágrimas, te estará esperando tu futuro."*

. . .

No existe problema, por espantoso que sea, al que no se le pueda agregar algo de culpa para hacerlo aun peor.
Calvin, de la tira cómica *Calvin & Hobbes* de Bill Watterson

"Si le hubiera prestado más atención a mi esposa, no me habría dejado."
"Si hubiera ayudado más a mi marido, habría dejado de beber."
"Si hubiera sido más creativo, mi negocio no habría quebrado."
"¿Cómo pude no darme cuenta de que esto iba a suceder?"
"Perdí tanto tiempo, pero ahora es demasiado tarde."
"¿Cómo puede ser correcto que siga adelante cuando esto hace sufrir tanto a otra persona?"

"Si hubiera perseverado, quizá no habría fallado."

"Debo de ser una mala madre para que mi hijo sea así."

"¿Cómo pude haber hecho algo tan estúpido?"

Éstas son las voces de la culpa y auto recriminación. Cuando lamentamos la pérdida de la vida que creíamos íbamos a tener o incluso tuvimos, escuchamos a menudo estas voces como un coro incesante y gimiente en el fondo de nuestras conciencias. No son voces afectuosas y tampoco útiles. Su propósito es simple: como dijo el personaje de la tira cómica, sirven para hacernos sentir peor de lo que ya nos sentimos.

La culpa tiene el poder de dejarnos atrapados en el pasado porque nos convence de sentirnos mal con nosotros mismos y nos engaña para que creamos que hasta que no nos deshagamos de ese sentimiento, no podremos salir adelante.

En este sentido, la culpa es como las arenas movedizas, nos sumerge en un lugar de auto recriminación del que es difícil escapar. Decidimos que no podemos continuar con nuestras vidas hasta que dejemos de sentirnos culpables. Pero mientras más nos adentramos en la culpa, más crece, y de repente ya no podemos movernos y no entendemos el por qué.

La culpa es un muy buen escondite para evitar enfrentar lo que debemos. Después de todo, mientras nos sintamos culpables, tenemos una excusa para eludir hacerle frente a las consecuencias de nuestras revelaciones, avances y despertares. Podemos posponer los riesgos que acarrea tomar decisiones acerca de cómo avanzar. Esto es especialmente cierto cuando nos convencemos de que nos preocupan tanto las consecuencias que nuestras acciones puedan tener en los demás que es mejor no hacer nada por el momento.

Aquí podemos confundirnos muy fácilmente. Pensamos que sentirnos culpables es de alguna forma demostrar, a nosotros y a los demás, que nos importan y que nunca quisimos lastimar a nadie en

el proceso de cambio de nuestras vidas. *Sentirnos culpables se convierte en la penitencia que nos imponemos por nuestra trasgresión.*

Recuerdo haber estado hablando de esto con una amiga que había dejado a su esposo, pero no podía liberarse de su culpa. El matrimonio estaba muerto y su esposo tenía un problema crónico con las drogas, que se negaba a enfrentar. Aun así, ella se sentía culpable. "Creo que una parte de mí piensa que si me siento culpable, entonces no soy una mala persona por haberlo abandonado," me confesó.

A menudo utilizamos la culpa con ese propósito, para castigarnos por nuestros avances porque les han causado dolor a los demás. Era como si mi amiga se hubiera sentenciado de manera inconsciente a seis meses de culpa como castigo por haber dejado a su marido. Por supuesto, una vez finalizada su sentencia, dejó de sentirse culpable, se casó nuevamente y tuvo una vida feliz. Y dicho sea de paso, su marido también.

Mi amiga tuvo suerte, superó el problema con sólo seis meses de culpa auto impuesta. Si no somos cuidadosos, nuestra propia culpa y auto recriminación pueden encarcelarnos durante años y años, dejándonos encerrados en el arrepentimiento sobre un pasado que no podemos cambiar y despojados de un futuro cuyo llamado escuchamos, pero al que no podemos responder.

Una forma de romper con este patrón es comprender la diferencia entre culpa y remordimiento:

La culpa nos hacer sentir mal con nosotros mismos.
El remordimiento nos ayuda a aprender lo que podemos hacer diferente en el futuro.

La culpa nos reprende por nuestras fallas.
El remordimiento recoge sabiduría de nuestros errores para hacernos mejores.

La culpa nos golpea y nos reprime.
El remordimiento nos libera y guía hacia delante.

La culpa nos sofoca.
El remordimiento nos inunda de compasión.

El duelo del pasado siempre incluirá remordimiento. Podemos llevarnos estas lecciones con nosotros, pero debemos amarnos lo suficiente para dejar la culpa atrás. Debemos tener cuidado de no quedar estancados con la vista atrás. Después de todo, sólo encontraremos nuevos niveles de satisfacción y libertad en el devenir del presente inexplorado.

Dejar Ir

Puedes aferrar tan fuerte el pasado contra tu pecho que tendrás los brazos demasiado ocupados como para estrechar el presente.
Jan Glidewell

Entonces, para finalmente avanzar, simplemente debemos dejar ir nuestra culpa, enojo, ilusiones, pérdidas visibles e invisibles, nuestros antiguos roles e identidades y finalmente, incluso hasta nuestra pena.

Debemos dejar ir al pasado para generar un espacio que habite el futuro.

Debemos dejar ir nuestro apego a los caminos que creímos que transitaríamos y abrirnos a descubrir nuevos senderos que nos conducirán a paisajes aun más hermosos.

Debemos dejar ir y abrazar el vacío aterrador que le sigue a ese dejar ir, sabiendo que al hacerlo, ese vacío pronto se llenará de nueva sabiduría y conciencia más allá de cualquier cosa que podamos imaginar.

Lo sé, aun al escribir esto, lo sé, ese dejar ir es muy difícil. Somos una sociedad de coleccionistas. Nos gusta acumular, no descartar;

coleccionar, no soltar. Nos aferramos a lo familiar y desconfiamos de lo desconocido. No somos muy buenos con los finales.

Experimentamos este hábito de apegarnos tercamente a las cosas de las formas más rutinarias. Cada uno de nosotros posee cosas que nos cuesta descartar, aunque sepamos que debemos hacerlo. Pueden ser libros, números viejos de revistas, fotos, *souvenirs*, discos compactos, recuerdos de la infancia, catálogos y un sinfín de cosas. En mi caso es la ropa. Tengo demasiada ropa acumulada en los armarios de mi casa y la explicación es simple: una vez que compro algo, me cuesta mucho deshacerme de eso.

Comprendo perfectamente el origen psicológico de mi reticencia: cuando era pequeña vivíamos muy modestamente y no tenía suficiente dinero como para comprar ropa linda como la que tenían mis amigas. Siempre fui muy acomplejada por mi aspecto y mis anteojos gruesos y feos no eran de gran ayuda. Deseaba poder comprar los hermosos conjuntitos de las otras niñas. Cuando crecí y con el tiempo tuve éxito, uno de mis mayores placeres fue ir de compras. Hasta hoy, es mi única verdadera adicción.

Claro que sé que debo limpiar mi armario de todos los artículos que ya no me quedan bien o pasaron de moda, y de vez en cuando me propongo esta tarea. Todas esas veces hago una pila con la ropa que debo regalar y luego observo las prendas una por una, ya sea una blusa, una pollera o un traje, y traigo a la memoria recuerdos asociados a ellas:

"Recuerdo haber usado este conjunto la primera vez que aparecí en Geraldo."

"Mira, la blusa que compré aquella vez en Santa Fe."

"¡Me encanta este vestido! Lo usé para la boda de mi amiga Debbie, todavía tengo esas fotos."

"¿Cómo puedo regalar estos zapatos? ¡Salieron tan baratos!"

La mayoría de estos artículos ya no me quedan bien. Algunos tienen más de diez años. Muchos de ellos están tan pasados de moda que si los usara en público, terminaría en la página de los "no se lo ponga" de las revistas femeninas. Sin embargo, allí estoy, suspirando, rememorando, resistiéndome a dejarlos ir. Forman parte de mi

pasado y por lo tanto, parte de mí. Con el tiempo, por supuesto, los regalo, pero no sin estas largas despedidas.

Estoy segura de que entienden lo que quiero decir. Si nos resulta difícil desprendernos de cosas materiales, entonces resulta un desafío mucho mayor desvincularnos de los roles emocionales con los que nos habíamos identificado. Si sentimos una puntada de dolor cuando pensamos en regalar nuestra chaqueta favorita, vieja y raída o esa silla cómoda, pero desvencijada, no es sorprendente que sintamos pena al renunciar a roles que alguna vez fueron tan adecuados, pero que ahora ya no nos quedan bien. Si nos aferramos a fotos de viejos amores que no hemos visto en años, sin duda que dolerá dejar ir a personas que han formado parte de nuestra vida reciente, aunque sepamos que ya no nos hacen bien.

El abandonar por propia voluntad algo que alguna vez añoramos puede sentirse como un fracaso, un error, una derrota, incluso cuando aferrarnos a esas cosas es lo que nos detiene en el lugar en donde estamos.

Mi amiga trae a su hijita de dos años, Danielle, a mi casa y mientras conversamos, vemos como ella juega con una caja de adornos de fantasía que saqué de mi armario. Danielle queda azorada por los colores destellantes y chucherías brillantes. Comienza a revisar la caja con cuidado y escoge las que más le gustan. Sostiene en su mano izquierda la primer bisutería que elige y con la otra busca una nueva que agrega a las que va acumulando. Esto se prolonga por un rato, hasta que la manito izquierda de Danielle está llena. Puedo ver la mente de Danielle tratando de resolver su próximo paso. Se pone en acción y con su mano derecha recoge torpemente más bisutería, hasta que también se llena esa mano.

Ahora Danielle enfrenta un dilema. Quiere recoger más bisutería, pero no quiere soltar aquellas que juntó con tanto trabajo y que sostiene firmemente en sus manos desbordadas. Allí permanece, sentada en el suelo tomando con sus deditos el tesoro, mirando el resto de la bisutería que todavía desea, sin saber qué hacer.

De repente, la tensión la supera y se pone a llorar de la frustración. Cuando mi amiga toma a su hija en brazos y la calma con un beso, no puedo evitar sonreír por dentro. Somos como Danielle: **nos cuesta mucho dejar ir lo que hemos adquirido, pero mientras nuestras manos estén llenas, no tendremos espacio para nada más.**

Del Desprendimiento a la Liberación

Vivir plenamente es dejar ir y morir en cada momento que pasa,
y renacer con cada nuevo momento.
Jack Kornfield

Pasamos nuestro tiempo terrenal muriendo y renaciendo, una y otra vez. Muchos de estos momentos pasan desapercibidos. En los pocos segundos que te tomó leer la frase anterior, por ejemplo, una parte de ti ha muerto: dos millones de células de tu cuerpo mueren por segundo. En el transcurso de algunos años, todas las células de tu cuerpo se reemplazan. Literalmente te convertirás en otra persona. Tu cuerpo ha muerto y renacido, y ni siquiera lo notaste.

Entonces, hay pequeñas muertes que suceden en forma imperceptible: se descartan los antiguos sueños de la niñez; las primeras amistades se pierden; los maestros y escuelas se dejan atrás; las obsesiones e intereses se abandonan; olvidamos a personas que alguna vez conocimos; conquistamos partes nuestras con las que alguna vez luchamos; los problemas que nos consumían desaparecen. Percibimos estas partidas, pero no nos detenemos a despedirlas.

Cuando sentimos que es hora de dejar ir al pasado e ingresar en el futuro, debemos encontrar nuestra forma de decir adiós, una que honre ese cambio importante que estamos realizando y nos libere para proseguir con optimismo y esperanza renovados.

Tengo una querida amiga que es monje de la tradición hindú. Luego de muchos años de estudio espiritual, decidió realizar un cambio profundo en su vida: tomó el rol de renunciante, abandonó todas sus responsabilidades y relaciones mundanas y se dedicó a la

búsqueda de Dios y al servicio a los demás. La ceremonia formal por la que se inició en la orden monástica se denomina *sannyasa*. La palabra sánscrita *sannyas* significa *dejar* o *poner a un lado, abandonar* o *renunciar*. Este antiguo ritual de abandonar una forma de vida por otra se ha practicado en la India por miles de años. Temprano por la mañana del día auspicioso, el candidato se postra ante el gurú. Luego de muchas bendiciones, rasuran la cabeza del candidato. Luego, despojado de toda posesión, habiendo entregado todas las cosas que pertenecían a su pasado, conduce sus propios ritos funerarios, que simbolizan la renuncia a la vida que había llevado hasta ese momento, la muerte de su ser anterior y su renacimiento como ser espiritual.

Luego coloca los restos de su identidad personal, su cabello, su ropa y su nombre, en un fuego ritual y pronuncia sus votos de renuncia. Camina alrededor del fuego y regresa para arrodillarse a los pies de su maestro. Su antiguo ser ha muerto. Finalmente, se baña en el río y cuando emerge, el gurú le entrega su nueva toga y nombre.

Recuerdo escuchar con sobrecogimiento a mi amiga cuando compartía conmigo los detalles de este poderoso ritual.

"¿Cómo fue realizar tus propios ritos funerales? ¿Fue extraño?" le pregunté.

"No, no fue para nada extraño," respondió. "Hizo que la transformación que estaba atravesando fuera real y me colmó de una sensación de inmensa paz y bendición. Moría y nacía en vida y el poder de esa experiencia me dio una profunda lección de humildad. Me desbordé de amor a Dios. Me sentí libre."

Quizá nunca experimentemos algo tan radicalmente transformador como este ritual formal. Sin embargo, a nuestra manera, en la medida en que intentamos transformar nuestras vidas, debemos ofrecer lo que ya no nos sirve en sacrificio y quemarlo en ese fuego que construimos en el templo de nuestro corazón. Allí colocaremos todo lo que queremos abandonar: nuestro dolor, decepciones, apego a cosas que nos causan dolor, los sueños rotos acerca de cómo hubiésemos querido que fueran las cosas, las partes de nosotros que debemos liberar, los roles que ya no nos sirven, viejas

penas, culpas y odio. Hacemos nuestros propios votos de renuncia a la infelicidad y pedimos ser liberados de todo lo que interfiera con nuestra capacidad de sentir alegría.

Ofrezca aquello que esté dispuesto a dar al fuego sagrado. Este fuego de la gracia, de la verdad, tomará lo que ofrece y convertirá todo lo viejo en nuevo, nueva vida, nuevo amor, nueva libertad.

. . .

Los finales son parte esencial e inevitable del crecimiento.

Sin ellos no puede haber comienzos.

Al recordar esto, encontramos el coraje para relajar nuestros puños y dejar ir.

Y cuando lo hagamos, cuando finalmente liberemos lo que hemos estado padeciendo, descubriremos que una parte nuestra ha cambiado para siempre.

Hemos sido marcados por nuestro dolor y esculpidos por nuestras pérdidas.

De alguna manera, nuestra propia pena nos ha tallado como algo hermoso, y emergemos como una gema
que ha sido seccionada y cuyas facetas hemos desarrollado con gran esfuerzo,
Y ahora revela la misteriosa y exquisita luz
que siempre había estado atrapada en nuestro interior.

9

Avanzar Sin Mapa: Convertir Callejones Sin Salida en Entradas

Habrá un momento en el que creas que todo ha llegado a su fin.
Ese será el comienzo.
Louis L'Amour

Hay una escena famosa en el ya clásico libro *Harry Potter y la piedra filosofal,* de J. K. Rowling, en la que el joven Harry Potter va en camino a la escuela Hogwarts de magia y hechicería para recibir entrenamiento formal como mago. Le han dicho que tome el tren en la plataforma nueve y tres cuartos, pero cuando llega a la estación de trenes, no puede encontrar ese número. Existen las plataformas nueve y diez, pero ninguna nueve y tres cuartos. Harry le pregunta a sus compañeros magos dónde puede encontrar esa plataforma. "Allí," responde uno, señalando una pared de cemento.

Harry queda perplejo. No puede ver ninguna puerta, sólo una gruesa pared. Luego, para su asombro, sus compañeros más experimentados corren, de a uno por vez, a toda velocidad hacia la pared y desaparecen por arte de magia. Claro que cuando Harry los sigue, él también puede atravesar la pared en forma milagrosa y aparece parado sobre la plataforma nueve y tres cuartos mirando el maravilloso tren que los llevará a él y a sus compañeros a la escuela Hogwarts, donde aprenderá los secretos de la magia. Harry ya comienza a comprender una de las lecciones esenciales para convertirse en un gran mago: *Las cosas no siempre son lo que aparentan.*

Cuando vivimos momentos de gran desafío, transición y transformación, también podemos encontrarnos como Harry Potter, frente a lo que aparenta ser una pared impenetrable, un callejón sin salida. Miramos fijamente el obstáculo y a pesar de querer superarlo, no podemos ver ninguna puerta que nos permita pasar ni tampoco un sendero cercano que nos permita rodearlo:

- Nuestra relación amorosa llega a su fin o parece varada para siempre.
- Nuestro trabajo o carrera no nos satisface o parece no tener dirección.
- Un proyecto en el que invertimos mucho tiempo y energía no funciona.
- El fondo con que contábamos para financiar una idea o plan queda en la nada.
- Nuestros sueños de ser, hacer o lograr algo parecen no estar convirtiéndose en realidad.
- Suceden acontecimientos trágicos en nuestras vidas y no podemos imaginar cómo nos recuperaremos.

¿Cómo se supone que superaremos estos momentos tan difíciles? ¿Cómo podremos atravesar lo que parecen ser bloqueos de ruta imposibles de eludir en nuestro camino a la felicidad?

Debemos comenzar por recordar: las cosas no siempre son lo que aparentan.

Los que aparentan ser callejones sin salida en nuestras relaciones, pueden llegar a ser oportunidades muy poderosas para lograr una intimidad más profunda, o un amor nuevo más allá de lo que podemos imaginar.

Los que aparentan ser callejones sin salida en nuestros trabajos o carreras, pueden ser oportunidades poderosas para abrir nuevas avenidas de creatividad y nuevos campos de éxito.

Los que aparentan ser callejones sin salida en nuestra felicidad, pueden ser oportunidades poderosas para tener nuevas experiencias de redescubrimiento y renovación.

Los que aparentan ser callejones sin salida en nuestra fe y esperanza, pueden ser oportunidades poderosas para lograr nuevos niveles de sabiduría y consciencia.

En el mundo mágico de Harry Potter, él corre directamente hacia la pared para poder atravesarla. En nuestra realidad menos encantada, no deberíamos lanzarnos contra lo que parecen ser paredes de piedra que bloquean el camino. En cambio, debemos considerar lo siguiente:

Los obstáculos en nuestro camino no nos están bloqueando, nos están marcando otra dirección. Su propósito no es interferir en nuestra felicidad sino mostrarnos nuevos caminos hacia ella, nuevas posibilidades, nuevas puertas.

Recuerdo que de niña solía participar en un interesante juego para el que nos dividíamos en dos grupos, una de las personas en cada equipo tenía los ojos vendados y los demás le tenían que dar instrucciones para que lograra atravesar un circuito con obstáculos hasta llegar al final. El primer equipo en lograr que su representante superara los obstáculos ganaba el premio.

Por supuesto, parte del desafío y de la diversión eran nuestros intentos de evitar que nuestro compañero se lastimara al golpearse con árboles o arbustos, tropezara con piedras o cayera en algún pozo. Nos parábamos todos juntos y gritábamos las instrucciones que servían de protección contra peligros y de ayuda alentadora: "Dos pasos a la derecha... ahora hacia delante... adelante... despacio o te chocarás contra un árbol... ¡NO! ¡ALTO!... Bien, ahora gira a la derecha... sigue girando... NO, eso es mucho, da la vuelta... Bien, ahora da cinco pasos hacia delante... Vas muy rápido, ¡DA PASOS MÁS PEQUEÑOS!... Ya casi llegas... Ahora arrodíllate porque deberás gatear por debajo de ese seto... ¡BAJA LAS MANOS!... ¡Uy! Demasiado tarde..."

¿Qué sucedería si la Inteligencia Universal nos estuviera tratando de guiar por un circuito con obstáculos hacia un destino

que ni siquiera podemos imaginar? ¿Cómo se comunicaría con nosotros? ¿Cómo lograría que cambiemos la dirección que creíamos correcta y que nos dirijamos hacia otra dirección que nos lleve donde verdaderamente debemos ir? ¿Si no hay nadie que grite las instrucciones, cómo somos guiados hacia nuestros objetivos?

La respuesta parece clara: habrá un corte en el camino para que no podamos continuar avanzando por esa autopista. Se cierra una puerta para que no podamos atravesarla. Se pierde una oportunidad para que no la busquemos. Estos son mensajes, comunicaciones de la inteligencia cósmica, por así decirlo. Nos están guiando por un viaje misterioso y nos conducen hacia un objetivo, aunque parezca que tenemos los ojos vendados y que aún no podemos ver dónde estamos o cuál es nuestro nuevo destino.

• • •

Cuando se cierra una puerta, otra se abre;
pero permanecemos mirando la puerta cerrada por tanto tiempo
y con tanto pesar,
que no vemos las que se nos abren.
Alexander Graham Bell

Mi perro Bijou y su hermana Shanti son la luz de mi vida. Bijou es un bichón frise y es afectuoso, coqueto, enternecedor y abnegado. Además, tiene una gran capacidad para centrarse en lo que quiere y muestra asombrosos niveles de decisión.

Una de las cosas que siempre me hace reír es cómo logra que le dé golosinas para perros. Bijou conoce la puerta que da a la despensa donde se guardan las cosas ricas para los perros. Se para allí y mira fijamente la puerta como si la mirada pudiera derretir la madera y hacerlo entrar al paraíso de los gustos. Cuando es hora de una golosina, entro en la despensa y salgo con un puñado de galletas para Bijou y su hermana. A veces, está tan abstraído mirando la puerta que ni siquiera nota que dejé las galletas en otro lugar. Simplemente sigue mirando la puerta cerrada. "Bijou, ¡Mira!" le digo, señalando las galletas en la otra habitación. Bijou no se mueve. Continúa en una concentración profunda, esperando que se abra la puerta.

Finalmente, Bijou encuentra las galletas. Incluso cuando cambio las cosas de lugar, él recuerda que solían estar tras esa puerta. Si Bijou desaparece de repente de una habitación, sé hacia dónde va: a velar la puerta cerrada de la despensa.

A menudo ocurre lo mismo con nosotros. Se ha cerrado una puerta en tu vida: la puerta a una relación, a una oportunidad, a un trabajo, a un sueño. Sabes que debes continuar. Sabes que es hora de ir en una nueva dirección y encontrar nuevas puertas, nuevos caminos, nuevas posibilidades. Pero tú, al igual que Bijou, te quedas mirando con nostalgia la puerta cerrada, recordando lo que solía haber detrás de ella.

"Estábamos tan enamorados hace cinco años."
"Podría haber sido un negocio tan maravilloso si hubiera despegado."
"Tenía tanta esperanza en ese proyecto."
"Nada será lo mismo ahora que mi madre ha fallecido."
"Era tan lindo cuando los niños eran pequeños y todos tomábamos
* las vacaciones juntos."*
"Era tan feliz entonces."

Aquí está el problema: **estás yendo en la dirección equivocada.** La solución es simplemente girar.

Gira y aléjate de donde estabas y ya no es posible que estés.

Gira y aléjate de lo que has terminado.

Gira y enfrenta lo que yace delante tuyo: el nuevo camino, los nuevos destinos, las nuevas puertas que esperan ser abiertas.

Hasta que logres girar, no verás nada más que el pasado con todas sus decepciones. Todo lo que verás es lo que ya no es posible, lo que ya no está a tu alcance. Esto te hace sentir abatido, vencido y, lo peor de todo, impotente.

La impotencia es no poder ver ninguna opción.
Cuando sólo miras el pasado,
no podrás ver el futuro que te espera.

No verás las posibilidades que están a tu alcance.
Debes dar la vuelta y mirar hacia delante.

Incluso cuando te encuentres en lo que parece ser un callejón sin salida, siempre hay alternativas, nuevas posibilidades. Nos quedamos estancados cuando sólo miramos aquello que ya no es posible y no observamos todo lo demás que ahora está a nuestro alcance.

¿Qué Cosas Nuevas Tengo la Libertad de Hacer Ahora?

Joel acudió a mí porque parece no poder reponerse de la noticia de que su esposa, Eileen, quiere el divorcio. Hace meses que le ha dicho que ya no quiere estar casada, algo que él debió haber percibido, pero no hizo. Eileen está esperando que Joel se vaya de la casa, pero él sigue diciéndose a sí mismo que quizá ella cambie de opinión, aunque ella le aclara que eso no va a suceder. A pesar de todo, Joel parece no poder hacer nada. Se siente abatido y varado.

Escucho a Joel y sé que veo a un hombre aturdido ante la devastación de su antigua vida. Está parado en el camino, mirando la pila de escombros que solía ser su matrimonio y vida familiar. Sabe que debe continuar, pero no puede ver caminos alternativos. Está tan absorto mirando atrás que no se da cuenta que el camino continúa más allá de donde se encuentra. Debe dar la vuelta.

"Sólo quiero a mi esposa y mi hogar nuevamente," dice Joel con aire taciturno.

"Esa puerta se cerró. Ya no puedes atravesarla. Pero existen muchas otras posibilidades para ti. ¿Qué otras puertas puedes ver?"

"No veo otras posibilidades," se queja. "Lo único que quiero es lo que tenía."

"Por supuesto que hay otras posibilidades, simplemente no estás mirando," le explico. "Siéntate tranquilo, pregúntate lo siguiente y verás que aparecerán respuestas."

"¿Qué cosas nuevas tengo la libertad de hacer ahora?"

Joel permanece en silencio por unos minutos. Luego, comienza lentamente:

Soy libre para vivir en una casa nueva, quizá una que esté más cerca del pueblo y en una calle donde los niños puedan jugar en lugar de estar aislados como ahora.

Soy libre para decorar mi casa con el estilo que me guste, puesto que mi esposa y yo tenemos gustos muy distintos.

Soy libre para pasar más tiempo realizando actividades que disfruto como el excursionismo y los campamentos ya que a ella no le gustaban las actividades al aire libre.

Soy libre para pasar más tiempo con mis amigos ya que no pasaré todos los fines de semana con los niños.

Soy libre para viajar más.

Soy libre de pasar más tiempo solo con los niños y hacerlos conocer cosas que mi esposa no disfrutaba.

Soy libre de tener un perro ya que mi esposa es alérgica y no podíamos.

Es sorprendente ver el rostro de Joel transformarse e iluminarse a medida que recita la lista. Estas eran las cosas que no había pensado cuando permanecía mirando las puertas que se habían cerrado. Esta es la lista de puertas nuevas, esperando ser abiertas, que conducen a experiencias y oportunidades que Joel no podía ver ni imaginar hasta que logró dar la vuelta.

Han pasado varios meses y Joel me llama para contarme novedades. Suena como un hombre diferente. "¡Encontré la casa más

maravillosa!" me cuenta Joel con entusiasmo. "Queda a unos minu-
tos de la otra casa, pero mucho más cerca del pueblo en un barrio
fantástico para los niños, con un hermoso jardín trasero. No lo cree-
rás, pero la utilizaron durante años como clínica de curación holís-
tica. Es literalmente una casa de curación. Sabía que te agradaría esa
parte. La he estado decorando con las antiguas cosas que guardaba
y compré algunos muebles que me encantan. Los niños están enlo-
quecidos con la nueva casa. Debo admitirlo, estoy bastante contento
con mi nueva vida."

Joel prosigue, "Debo contarte lo que sucedió la semana pasada.
Eileen y yo llevamos a los niños a comer afuera. A veces, hacemos
cosas todos juntos como una familia y resulta bastante armonioso.
Durante la cena, Cassie, la mayor de mis hijas, que acaba de cumplir
nueve, dijo: "He estado pensando, ahora que ustedes se están por
divorciar, pueden casarse nuevamente, ¿no? ¡Dos bodas! Eso quiere
decir dos vestidos. No pude ir a su primera boda, pero puedo ir a
estas. ¡Viva!"

"Cassie y su pequeña hermana Carly comenzaron a aplaudir y
a reír tontamente. En ese momento," me dice Joel, "supe que los
niños iban a estar bien. Creo que fue la forma que Cassie encontró
para decirme que me relaje y que sepa que todo está bien, aunque
sea diferente. *Cassie está viendo puertas que yo no había detectado
aún, pero voy a poner todo de mí para encontrarlas.*"

· · ·

Aunque nadie puede volver atrás y comenzar de nuevo,
cualquiera puede comenzar ahora y realizar un cierre nuevo.
Carl Bard

Una vez, en un momento de gran turbulencia, llamé a media-
noche a mi amiga Amanda, que vive en Australia (por la dife-
rencia horaria, la madrugada en California es la tarde en Sidney).
Amanda también es terapeuta así que nos ayudamos mutuamente.
En esa oportunidad, estaba disgustada y abrumada, tratando de
darle sentido a varias situaciones estresantes de mi vida. Luego de
conversar con Amanda por una hora, concluí diciendo:

"No lo he descifrado todavía, ¡pero sí he descifrado que debo descifrarlo!"

Muchas veces, ese es el primer paso, admitir que: "estoy en un callejón sin salida. Debo dar la vuelta y encontrar nuevas puertas."

Una de las lecciones más importantes que aprendí en mis viajes espirituales es que el estado de ignorancia es un estado poderoso, repleto de semillas de concientización. Saber que tenemos que descifrar algo es el comienzo del proceso. Recuerda lo que escribí en el primer capítulo del libro:

"¿Cómo llegué acá?" tiene un "acá".
No estamos perdidos, sólo estamos en un lugar que es
más incierto que certero, más cambiante que estático.

Y a partir de este lugar comenzamos a buscar nuevas puertas para abrir.

Sin un Mapa a Mano

Que no podamos ver con claridad el final del recorrido no es
motivo para no emprender el viaje esencial.
John F. Kennedy

Con gran valor hemos dejado nuestros viejos mapas de lado. Con gran renuncia hemos dejado los lugares en los que hubiésemos deseado estar, y hemos decidido que finalmente estamos listos para avanzar. De repente, nos damos cuenta de que algo falta: *un mapa para guiarnos en esta parte del recorrido.*

Esperamos que este mapa se revele y deseamos descubrir un plan detallado de esta nueva etapa de la vida. Nada de eso sucede. Buscamos a nuestro alrededor en forma desesperada, seguros de que debe de haber un mapa en algún sitio, pero por más que busquemos, no podemos encontrarlo. Vemos viejos mapas que pueden trazar el rumbo a lugares que otros han ido o donde nosotros ya hemos

ido: las vidas que llevaron nuestros padres, los destinos convencionales que la sociedad elegiría para nosotros, caminos profesionales y personales que están marcados con claridad. Pero para aquellos de nosotros que estamos en medio de un renacimiento espiritual y emocional, a menudo no hay mapa que nos guíe, sólo una inmensa extensión frente a nosotros desconocida e inexplorada.

Estamos acostumbrados a los mapas, horarios, planes y líneas de tiempo. Estas generan la ilusión de que vamos en la dirección correcta, aunque no sea así. Nos alivian y muestran que no estamos viajando fuera de curso, aunque así sea. Sin un mapa a mano, nos sentimos confundidos, desorientados y temerosos de perdernos si avanzamos.

Entonces esperamos, con miedo a tomar nuevas decisiones, a trazar un nuevo recorrido o probar una nueva dirección hasta recibir el itinerario. "Sé que debo superar este período," nos decimos. "Sé que debo ponerme en acción para llegar a un nuevo lugar. Sólo desearía que alguien me dé una lista de los pasos a seguir para poder comenzar. Estoy impaciente. *Siento que debo moverme, pero no sé qué hacer.*"

He aquí el problema:

Muchas veces quedamos varados cuando insistimos en ver todo el trayecto antes de disponernos a avanzar, en lugar de simplemente ver el paso siguiente.

Esto es particularmente difícil para aquellos de nosotros a los que nos disgusta sentirnos fuera de control. No estamos cómodos cuando desconocemos lo que nos espera, entonces nos quedamos donde estamos, demasiado inseguros para realizar algún movimiento o tomar alguna decisión por miedo al error.

En medio de mi renacimiento poderoso, recuerdo haberle dicho a un amigo:

Solía poder ver tan lejos de mí, a años de distancia. Era como si reflectores enormes iluminaran todo el camino y todo estaba muy claro. Ahora siento que sólo tengo

suficiente luz como para ver un minúsculo paso delante de mí.

Cuando nos hemos acostumbrado a la certidumbre y la estabilidad, el encontrarnos con sólo la luz suficiente para ver un paso puede resultar aterrador. Debemos dejar a un lado ese miedo y recordar *que no tenemos que ver todo el trayecto para poder comenzar, sólo debemos ver un paso frente a nosotros.*

Aprender a seguir adelante sin mapas significa ir de a un paso por vez, aunque no podamos ver con claridad el camino a nuestro destino o incluso no podamos saber cuál será ese destino.

Es la fórmula para avanzar sin mapas: *comienza con un paso por vez y una cosa por vez.* Quizá ese primer paso sea todo lo que puedas ver. Aunque sea así, tómalo, y muy pronto luego de haberlo hecho, el próximo paso se verá con claridad, y luego de tomar ese, el próximo se hará visible, y el siguiente y el siguiente.

Siempre hay una escena en las clásicas películas de espías en la que el héroe o heroína debe ir a un lugar: una esquina, un café o cabina telefónica y esperar más instrucciones. Sigue las instrucciones y llega al destino. Espera. Finalmente, recibe otro mensaje, ahora debe ir a otro lugar y esperar más instrucciones. Este patrón se repite hasta que encuentra lo que sea que haya estado buscando.

El proceder sin mapa cuando nos estamos transformando es muy similar a esta escena, **damos un paso, el único que podemos descifrar y luego esperamos.** Dentro de nosotros surgirá la claridad que servirá de guía hacia el próximo paso. Allí esperaremos nuevamente. Quizá en ese punto algo o alguien nos ayudará a descubrir nuestro nuevo paso. Continuaremos avanzando así, de manera intuitiva, momento a momento, paso a paso, y con cada uno, se revelará el nuevo destino. El mapa se torna una actividad en progreso que vive y respira en lugar de un programa rígido y plagado de fórmulas que aplicamos mecánicamente.

· · ·

Puedo no haber ido donde pretendía ir,
Pero creo que terminé donde pretendía estar.
Douglas Adams, The Hitchhiker´s Guide to the Galaxy

He aquí algo más que he aprendido en mi propia búsqueda: el universo no es muy receptivo con aquellos que insisten en recibir un itinerario detallado antes de disponerse a actuar. "Esperaré hasta tener una señal antes de continuar," nos decimos. Pero considera esto: ¿y si el universo te está esperando a ti? ¿Y si las fuerzas benéficas que nos guían misteriosamente durante nuestro viaje están esperando hasta que tú señales tu intención?

No se puede aprender nada al no hacer nada.
No puedes descubrir tu futuro al permanecer
inmóvil, donde estás.
Haz una elección.
Decide.
Actúa.
Luego el universo corregirá tu curso
y te señalará la dirección correcta.

No puedes obtener ayuda de la Inteligencia Universal cuando estás paralizado, temeroso de hacer un movimiento. Ella no puede corregir tu dirección si no estás dispuesto a elegir una, ni te puede ayudar a navegar hacia tu destino si no abandonas el aparentemente seguro puerto de la inacción.

Para darnos cuenta de las nuevas puertas que se abren ante nosotros debemos prestar atención y buscar posibles aperturas, a menudo donde menos esperamos que se den. Al principio podrían parecer guiarnos en direcciones sin sentido, incluso hacia desvíos. Pero ellas pueden perfectamente ser "citas con el destino", encuentros al parecer casuales o no planificados que transforman radicalmente nuestras vidas.

He aquí algunas historias verdaderas acerca de citas con el destino.

· · ·

Una buena amiga de Sharon se enferma y la llama para ofrecerle su entrada para un concierto esa noche. Ella ha tenido una semana agotadora, pero decide aprovechar un poco de entretenimiento y resuelve ir. Apenas ha salido desde que rompió con su novio seis meses atrás, y se prometió a sí misma que se obligaría a salir de su casa, incluso cuando no tuviera ganas.

Cuando Sharon llega al teatro y camina desde el pasillo a su asiento, se siente un poco ansiosa. No le gusta ir a eventos sociales sola, y espera no tener que sentarse con un extraño. Sharon encuentra su lugar y descubre a un hombre muy atractivo sentado en el asiento de al lado. Y resulta que él también ha venido al concierto solo. En cuanto empiezan a hablar vuelan chispas entre ellos, y al final del show van a un restaurante y hablan por horas. Aunque te parezca un poco loco, Sharon está segura de estar enamorándose. Y lo están. Un año más tarde, Sharon y este hombre están casados.

· · ·

La última cita del día de Gloria se atrasa y ella pierde el tren a casa. Ahora debe esperar una hora hasta el próximo. Enojada consigo misma por entretenerse demasiado con el último paciente, Gloria considera en qué ocupar la próxima hora. Piensa en volver a la calle y hacer unas compras, pero decide simplemente sentarse y tomar un té, con la esperanza de calmarse, ya que no ha tenido un buen día y ha habido algunos eventos traumáticos en las últimas semanas.

En el café, Gloria entabla una conversación con una mujer que también está esperando el tren, y descubre que es una médica que se especializa en la investigación sobre cáncer. Gloria le cuenta que a su hermana menor hace poco le han diagnosticado una extraña forma de cáncer terminal. La doctora se sorprende y explica que es el mismo tipo de cáncer que ha estudiado por diez años. Y casualmente en tres semanas comenzará una prueba con una nueva droga y está en el proceso de elegir candidatos. Gloria obtiene el número telefónico de la doctora y arregla que su hermana sea parte de la prueba, prueba de la cual ni siquiera su propio médico tenía idea. Cuatro meses después, gracias a las drogas experimentales, el cáncer de su hermana entra en total remisión, y nunca vuelve.

· · ·

Patrick tiene un día terrible. Ha intentado durante semanas obtener una audición con el director de reparto de una nueva película, pero no ha tenido éxito. Está seguro de ser perfecto para un papel en un filme de próxima aparición, pero no sabe cómo hacer para ver a este hombre tan ocupado. Hoy, de nuevo, estuvo en la oficina y fue rechazado por la poco amistosa secretaria. Su próxima cita es recién a las seis de la tarde y todavía no ha ido al gimnasio, al cual falta muy poco. Sin embargo, por alguna razón decide en cambio ir a una librería *New Age* que está cerca, un lugar que normalmente nunca visitaría, con la idea de encontrar un libro inspirador que levante su espíritu.

Patrick se encuentra en la sección que contiene libros de yoga y meditación. De repente se queda pasmado al ver al director de reparto que ha perseguido, parado a unos pocos metros de distancia. Patrick se acerca y se presenta, confiesa que intenta obtener una audición y comparte su asombro al tropezarse con este hombre en esta tienda. Ambos hablan por diez minutos y el director lo invita a verlo para una audición la mañana siguiente. Patrick obtiene el papel en la película, lo que lo lanza como una nueva estrella.

· · ·

Cada una de estas personas tenía una cita con el destino: algo bueno estaba esperando por ellas en un lugar en el que no esperaban encontrarlo. En todos los casos, ellos sentían que las cosas en su vida estaban yendo en la dirección equivocada. Sin un mapa que los guiara hacia lo que estaban buscando —una relación, un milagro médico, un salto profesional—, se sentían perdidos y desanimados. Luego, en un momento, cada uno de ellos fue guiado a un encuentro que cambiaría sus vidas. *Al ir adonde no tenían intención de ir, terminaron donde pretendían estar.*

El regalo de los callejones sin salida es que no hay otro lugar adonde ir excepto a otro lugar.
La bendición de no tener un mapa es que estás forzado a ir a lugares a los que no irías si tu camino estuviera predeterminado y bien definido.

Proceder sin un mapa es para nosotros un nuevo paradigma a entender y poner en práctica. Significa permitir que la vida nos diseñe, antes que intentar diseñarla nosotros. Mientras menos intentemos controlar la nueva dirección que nuestra vida está tomando, mejor. Somos invitados a dejar a un lado nuestra lista de deseos, nuestras metas, y estar abiertos a experimentar nuestra vida de manera plena en cada momento, escuchar cada momento, reaccionar a cada momento.

Al hacer esto dejamos lugar para lo mágico, y para el develamiento de las sorpresas que el universo tiene reservadas para nosotros. Cuando estamos atravesando nuestro sendero sin destino cierto, podemos detenernos en algún sitio que no hubiéramos advertido si estuviéramos apurados por llegar a un determinado lugar. Podemos cambiar de opinión. Podemos volver y empezar de nuevo. Podemos hacer lo que sea que queramos. No estamos limitados por un límite rígido que hayamos establecido. Somos libres.

John Schaar, profesor emérito de filosofía política en la Universidad de California en Santa Cruz, nos ayuda en esta nueva comprensión de nuestro futuro como algo que no está planificado, sino que vamos creando a cada momento:

El futuro no es el resultado de elecciones entre senderos alternativos ofrecidos por el presente, sino un lugar creado, primero en la mente y la voluntad, luego en la actividad. El futuro no es un lugar al que nos dirigimos, sino uno que estamos creando. Los senderos no son encontrados sino hechos, y la actividad de hacerlos modifica tanto al que los hace como al destino mismo.

La Valentía de Ser Nada y Nadie por un Momento

El cuerpo primero, y el espíritu después; y el nacimiento y
crecimiento del espíritu, en aquellos atentos a su
propia vida interior, son lentos y sumamente dolorosos.
Nuestras madres son atormentadas por los dolores de nuestro
nacimiento físico; nosotros mismos sufrimos los dolores aun
mayores de nuestro crecimiento espiritual.

Mary Antin

Renacer toma tiempo. Como el proceso de nuestro nacimiento físico, no puede ser apurado. Esto significa que debemos tener la comprensión y la voluntad de soportar los dolores de parto que experimentamos mientras atravesamos la brecha entre quienes somos y aquello en que nos estamos convirtiendo:

En la vida, navegar por lo inesperado requiere un gran
coraje emocional: el coraje de ser nada
y nadie por un momento, mientras se cuestiona
quién has sido y quién quieres ser.

Las decisiones más difíciles que he hecho en mi propio proceso de renovación durante los últimos siete años no han sido decisiones acerca de *hacer* algo, sino más bien decisiones acerca de *no* hacer cosas: no conducir un programa de TV; no escribir otro libro inmediatamente después de haber terminado el anterior; no comprometerme con tantas conferencias; no seguir mis viejos mapas automáticamente, pese a que me habían llevado a un gran éxito. No hacer esto significaba renunciar a muchas cosas a las que les había tomado apego, y crear un profundo sentido de vacío en mi vida.

Sabía que me estaba vaciando para volver a ser llenada, con nueva visión, nueva inspiración, nuevo propósito, nuevo amor. Pero sentir el dolor de ese vacío y contenerme del impulso de llenarlo

instantáneamente era, por momentos, más de lo que podía soportar. "¡Ya he pasado por suficiente!" anunciaba en mis plegarias a cualquier poder cósmico que estuviera escuchando. "He aprendido tantas lecciones, y crecido de manera profunda. ¿No es hora ya de parar? Estoy segura de haber 'terminado', y de estar lista para volver a ser llenada."

Como una niña en un largo viaje en auto que continúa preguntando a sus padres *"¿ya llegamos?"* me sentía impaciente por llegar al fin de mi viaje de despertar, por moverme rápidamente a través de la brecha entre quien había sido y quien sea que estaba resultando ser, por correr a través del denso bosque de preguntas y confusión que llenaba mi cabeza hasta el lugar que albergaba las respuestas. Me cansé de sentirme insegura, de no saber. Añoraba sentirme confiada y segura, volver a ver la totalidad del camino, y no sólo el pequeño peldaño frente a mí.

Lentamente, caí en la cuenta de una aguda y asombrosa revelación: **había pasado toda mi vida apurada por hacer algo**: por terminar la más pequeña tarea, por hablar, por leer, por tener éxito, por ser profunda, por enamorarme, por alcanzar la iluminación. Era como si estuviera corriendo contra un reloj invisible que sólo yo podía ver. ¿Por qué estaba tan apurada?, ¿Qué me llevó a ser de este modo?

Repentinamente supe la respuesta. Había estado en una eterna lucha con el vacío. Estaba intentando llenar el espacio vacío, temerosa de que si no lo hacía, permanecería así para siempre. Y entonces me apresuraba a llenar cualquier vacío que encontrara, así fuera un espacio sin ocupar en una conversación, en mi agenda, en mi pared, mi mesa, mis estantes, mi armario o cualquier otro lugar en mi hogar, y especialmente, y más difícil de admitir, en mi corazón.

No es sorprendente que haya siempre creado una nueva vida amorosa poco tiempo después del fin de la anterior. No es sorprendente que haya siempre empezado a trabajar en un nuevo libro en cuanto terminaba de escribir el último. Y no es sorprendente que ahora esté aterrada en tanto elegí convertirme en nada y nadie, más de lo que alguna vez lo había hecho.

Colapsé en este vacío, y lo dejé convertirse en mi propia respiración, mi propia conciencia, mi propio latido. De esto es de lo que había estado huyendo toda mi vida. Ahora llenaba mis días y noches con su inconfundible y demandante presencia. Y ahora, de alguna manera, me rendía a él, sabiendo que quizás aquí era donde me había traído finalmente mi excavar profundo.

En este dejarme ir, para mi gran sorpresa, descubrí más luz que la que sabía que existiera, y abracé una transformación que había esperado largamente. Es de ese despertar que este libro y la sabiduría que contiene han emergido.

**Cuando estamos en el proceso de rediseñarnos
a nosotros mismos, perdemos claridad.
Perdemos certeza.
No nos gusta cuando las cosas son opacas.
Pero por más que intentemos, no podemos ni debemos
apurar un nuevo entendimiento.
No podemos forzar que nuestro despertar suceda
más rápido de lo que realmente puede. Debemos
ser pacientes.**

Considera esta sabiduría del *Tao Te Ching*, escrito en China hace aproximadamente 2.500 años por el filósofo taoísta chino Lao Tzu:

¿Tienes la paciencia para esperar
hasta que el barro se asiente y el agua sea clara?
¿Puedes permanecer inmóvil
hasta que la acción correcta llegue por sí misma?

Realizamos nuestro movimiento, y luego esperamos a que el universo haga el suyo, y esperamos el despertar al alba. Siempre será así.

· · ·

Cuando las cosas parecen demorarse más de lo esperado, cuando sientes que tus nuevas puertas no se están revelando lo sufi-

cientemente rápido, puede que estés creciendo y desarrollándote de hermosos modos que aún no puedes ver. He aquí una parábola de origen desconocido.

Un hombre encontró un capullo de polilla emperador. Fascinado por el misterioso y raro espécimen, lo llevó a su casa para observar a la polilla salir del capullo.

Al día siguiente una pequeña abertura apareció. El hombre se sentó y miró la polilla por varias horas mientras esta luchaba por forzar el cuerpo a través de ese pequeño orificio. Más tarde pareció detenerse. Daba la impresión de haber ido tan lejos como había podido a través del orificio, y se había quedado atascada. Luego dejó de moverse por completo.

El hombre se sintió mal por la pequeña polilla. En su bondad, decidió ayudar a liberarla. Tomó unas tijeras y cortó la parte restante del capullo. Entonces la polilla emergió fácilmente. Pero el hombre notó que su cuerpo estaba hinchado, y que sus alas eran pequeñas y arrugadas.

El hombre continuó observándola porque esperaba que en cualquier momento las alas crecieran y se expandieran como para poder soportar el cuerpo, que se contraería a su debido momento. Pero nada de esto pasó. De hecho, la pequeña polilla pasó el resto de su vida arrastrándose con un cuerpo hinchado y alas arrugadas. Nunca fue capaz de volar.

Lo que el hombre en su compasión y apuro no entendió era que el capullo restrictivo y la lucha requerida para atravesar la pequeña abertura era el modo que tenía la Naturaleza para quitar fluido del cuerpo de la polilla y hacerlo llegar a sus alas. Esto ayudaría a desarrollarlas completamente, de manera que una vez que se librara del capullo, se encontraría lista para el vuelo.

Para la polilla, la libertad y el vuelo sólo podrían venir luego de su lucha. Pero el hombre no lo sabía. Al privar a la polilla de la lucha e intentar apurar su salida del capu-

llo, la inutilizó sin intención, evitando que se convierta en
todo lo que estaba destinada a ser.

He compartido mis experiencias personales con ustedes de modo
que cuando atraviesen su propio renacimiento, ustedes también pue-
dan encontrar la fuerza y la sabiduría para no apurar o malinterpre-
tar sus propios vacíos, sus propias desolaciones. Esos son el capullo
que permitirá que tus alas crezcan. Con amor, paciencia y orgullo,
debemos observar nuestros primeros movimientos desde nuestros
despertares, un paso a la vez, como los padres miran a sus hijos dar
lentamente su primer paso, y luego otro, y otro.

Necesitamos conocer la diferencia entre estar atascados y estar
todavía en el capullo. Necesitamos darle a nuestro nuevo ser tiempo
para emerger, de manera que cuando lo haga, sepamos cómo volar.

Descubrir Nuevas Entradas

Cuando persigas tu dicha... se abrirán puertas
donde no pensabas que habría puertas;
y donde no existiría una puerta para nadie más.
Joseph Campbell

Las nuevas entradas están ahí. Tal vez no las podamos ver toda-
vía, pero de todos modos están esperando. Entonces, ¿cómo las
localizamos?

Proceder sin un mapa no significa que no haya nada para guiar-
nos. Significa simplemente que la vieja manera que utilizábamos para
movernos puede no ser útil en tiempos de desafío y renacimiento. **Es
la sabiduría intuitiva del corazón la que puede ayudarnos en nues-
tro viaje hacia el descubrimiento de nuevas entradas.**

El corazón siempre nos está hablando en pequeños, moderados
susurros, tan suaves que a veces pasan desapercibidos. Experimenta-
mos una fugaz sensación; tenemos el fragmento de un pensamiento;
nos topamos con una repentina, inexplicable emoción. A menudo
las descartamos, si es que tenemos conciencia de ellas. Al hacer esto,

ignoramos nuestra propia voz interior que está intentando comunicarse con nosotros, para desviarnos del peligro, para señalarnos una nueva dirección, para conducirnos hacia nuevas entradas que nos están esperando.

La sabiduría intuitiva del corazón no siempre tiene sentido. No siempre parece lógica, práctica o incluso razonable. Esto se debe a que no es lineal, no nos lleva del punto A al punto B en una línea recta. En cambio, nos mueve con pasos que están en sintonía con ritmos y diseños cósmicos. Sólo al arribar a nuestro nuevo destino comenzaremos a comprender la ruta misteriosa que hemos tomado para llegar hasta allí.

Hay muchos nombres para la sabiduría que habla a través del corazón. Algunos la llaman "Mente Superior" a diferencia de la mente convencional. Otros le dicen Inteligencia Cósmica o Espíritu. Para muchos, se trata simplemente de la voz de Dios.

Cualquiera sea su nombre, ¿cómo aprendemos a escuchar la voz del corazón y a seguir su guía? Debemos dejar de preguntarnos a nosotros mismos: "¿qué debo hacer ahora?", "¿cuál es mi nueva lista de objetivos?" o "¿qué pasos para la acción debo tomar?" En cambio, debemos comenzar a contemplar lo que denomino *las preguntas dentro de las preguntas.* Estas preguntas no están diseñadas para darnos información. Su propósito es pasar por la mente y abrirnos a la sabiduría de nuestro propio corazón. No pueden ser respondidas cabalmente utilizando nuestro intelecto; debemos *sentir las respuestas, en lugar de pensar acerca de ellas.*

Hay muchas maneras de trabajar con estas preguntas. Puedes tomar una por vez y escribir lo que te sugiere. Puedes contemplar las preguntas mientras meditas. Puedes discutir cada pregunta con tu compañero, con un amigo o un terapeuta. Puedes escarbar profundamente en una pregunta cada semana. No son parte de un ejercicio intelectual. Son guías muy poderosas que te ayudarán a viajar profundo dentro de ti. Presta mucha atención a las respuestas que recibes. Como dice el refrán: "cuando tu corazón habla, toma buenas notas."

He aquí algunas "preguntas dentro de preguntas" para que ejercites:

¿Estoy viviendo como la persona que quiero ser?

¿Cuánto tiempo me ven los otros como realmente soy?

¿Qué partes auténticas de mí mismo he ocultado a la gente que me conoce?

¿Soy feliz con lo que he hecho de mi vida?

¿Me traen alegría mis actividades e interacciones cotidianas?

¿Qué partes de mí mismo he estado ignorando, descuidando o negando?

¿Qué necesito hacer o dejar ir para finalmente crecer?

¿Qué necesito hacer o dejar ir para finalmente ser libre?

Si mi vida terminara mañana, ¿me sentiría satisfecho con el modo en que he vivido y con lo que he logrado?

¿Cómo sería mi vida si no la estuviera juzgando a partir de las expectativas que he tenido o comparándola con la vida que otros tienen?

Si no estuviera preocupado por lo que otra gente pudiera pensar o por el modo en que pudieran reaccionar, ¿qué cambios y decisiones haría en mi vida?

Si me quedara un año de vida, ¿qué cambios o decisiones haría en mi vida?

Si escuchara lo que mi corazón ha estado tratando de decirme, ¿que haría, cambiaría o decidiría?

. . .

Si podemos ver el sendero tendido para nosotros, hay una
buena posibilidad de que no sea nuestro sendero: es probablemente
el de alguien más al que hemos tomado por el nuestro.
Nuestro propio sendero debe ser descifrado a cada paso del camino.
David White

Mientras nos esforzamos por escuchar la sabiduría de nuestro corazón, debemos recordar que es nuestra sabiduría, nuestra visión, nuestro despertar, y el de nadie más, lo que nos llevará hacia nuevas entradas. Podemos ser inspirados por mentores, maestros, pastores, curas, terapeutas, autores, amigos y seres queridos bien intencionados. Pero en última instancia, para que nuestro viaje sea auténtico, debemos descifrar nuestro propio sendero.

Tú serás el único al que le será dada la claridad para ver tus nuevas entradas.

Uno de mis proverbios chinos favoritos nos recuerda: *"la persona que dice que no se puede hacer algo no debe interrumpir a la persona que lo está haciendo."* Si alguien no puede ver lo que tú ves, no entenderá por qué estás haciendo lo que estás haciendo. No permitas que esto te detenga. Te ha sido dada tu visión por alguna razón. Debes seguirla.

Hace varios años, luego de terminar de escribir y promocionar mi último libro, había llegado el momento de empezar a escribir uno nuevo. Eso es lo que se supone que hacen los escritores: decidir sobre su próximo proyecto y empezar de nuevo. Tenía muchas ideas inteligentes para libros que serían fáciles de escribir y divertidos de promocionar, sin embargo, no era ese el modo en que me había dedicado al oficio de autora. *Mis libros surgen a través mío, antes que de mí.* Me eligen a mí, yo no los elijo a ellos. Eso significa que debo esperar hasta que la sabiduría decida que está lista para emerger y

que yo estoy lista para recibirla, y sólo entonces puedo finalmente comenzar. En ese momento de mi vida, nada venía.

Mientras esperaba más de lo que generalmente esperaba para que el tema de mi próximo libro se materializara en mi conciencia, algunas de las personas que me rodean se pusieron nerviosas y comenzaron a hacer sugerencias:

"¿Por qué no escribes otro libro sobre sexo? Seguramente resultará un bestseller, y será fácil llevarte a los programas de entrevistas." O "escribe una secuela de alguno de tus libros más populares. No tienes que presentar una nueva idea cada vez: otros autores no lo hacen." O "escribe algo corto y fácil de leer, de cualquier modo nadie quiere pensar tanto acerca de sí mismo."

Esas eran las entradas que otros pretendían hacerme atravesar. Eran familiares, incluso lógicas, y tenían sentido financieramente hablando, pero no eran la entrada que yo podía sentir que esperaba por mí. Como una de mis mentoras espirituales me recordó cuando le dije que estaba rechazando ideas que sonaban demasiado comerciales, "Barbara, tu nunca has trabajado por el dinero. Tu has siempre trabajado para Dios." Y tenía razón. Esto no siempre me ha hecho una hábil mujer de negocios, pero me ha definido como una buscadora y sirviente de la Verdad.

Por supuesto que ustedes ya saben lo que pasó: *¿Cómo Llegué Acá?* comenzó finalmente a revelarse, y por último estaba lista para escribirlo. Luego de tanto tiempo en la oscuridad, divisé la entrada que había añorado descubrir.

Ser fiel a tu visión significa adaptar tu vida a tus sueños antes que intentar adaptar tus sueños a tu vida.

Mientras esperas a que nuevas entradas se revelen, amárrate con fuerzas a la visión que se está desarrollando. No importa si nadie más aprueba el sendero por el que transitas, o aprecia el lugar al que estás intentando llegar. Lo único que importa es que seas fiel a la sabiduría en tu propio corazón, una voz que sólo tú puedes escuchar que susurra: *"¡ve por ese camino!"*

Nuevamente, escuchamos de la escritora Katharine Hathaway:

> Oh, afortunado entre la mayoría de los seres humanos
> es la... persona audaz y suficientemente loca como para
> desafiar al casi abrumador coro de complacencia e iner-
> cia, y a las ideas de otras personas, y seguir la singular,
> fresca y viviente voz de su destino, la que en el momento
> crucial le habla en voz alta y le dice: ¡adelante!

La Ruta al Paraíso Sin Pavimentar

Sin saber cuándo vendrá el alba, abro todas las puertas.
Emily Dickinson

En la mágica isla hawaiana de Kauai, hay una hermosa ruta que es un paseo popular para los turistas que visitan esta parte del mundo. Esta ruta es paralela al océano y está bordeada por palmeras, jardines perfectamente diseñados, fragantes árboles en flor y lujosos complejos turísticos. Al conducir por la autopista de dos carriles bien pavimentada, puedes ver a la distancia montañas bañadas en sol y millas y millas de exuberante esplendor tropical.

Repentinamente, en uno de sus puntos más pintorescos, la ruta pavimentada llega a su fin en un sendero sucio y angosto, lleno de baches y piedras, rodeado a ambos lados por indisciplinados y crecidos arbustos que se elevan a ocho pies de altura. No hay señales que adviertan al conductor que la ruta está terminando o que indiquen que hay algo más allá de ese lugar. El sucio sendero parece peligroso y poco atractivo y no aparenta conducir a ningún lugar, más que a un campo abandonado.

La mayoría de los visitantes que se encuentra, en su excursión por los lugares de interés, frente a este inesperado callejón sin salida, se detiene, retrocede y da la vuelta para volver por el camino por el que había venido. *"No hay nada en ese sendero que haga que valga la pena arriesgarse a quedar encajado en un bache o pinchar una rueda,"* se aseguran a sí mismos. Después de todo, si hubiera algo

realmente maravilloso allí, ¿no estaría en el mapa?, ¿no habría una señal que indicara el camino?

En este camino de peligroso aspecto es muy difícil manejar. Debes ir muy, muy despacio, conduciendo el auto cuidadosamente entre los profundos hoyos, evitando las afiladas rocas, escudriñando a través de la enorme nube de polvo removida por los neumáticos mientras te preparas para la próxima sacudida. Supone poner en práctica una tremenda paciencia, si conduces demasiado rápido terminarás en una zanja. Luego de veinte minutos de esto, sin un final a la vista, comienzas a dudar acerca de tu decisión de tomar la ruta, y te preguntas si no has cometido un terrible error. Y luego, sucede algo que no creías que fuera posible: la ruta empeora, tan angosta y picada que sospechas que ya no es siquiera una ruta, y estás seguro de que estás perdido.

Si pese a todo esto, no te rindes y sigues andando, en unos momentos llegarás a un pequeño claro en el que puedes estacionar tu auto. Y cuando camines el sendero rocoso al final del claro, te encontrarás repentinamente en la más exótica y exquisita costa imaginable. Frente a ti se halla el mar turquesa golpeando contra las intrincadas formaciones rocosas talladas, solitarias playas arenosas, calas escondidas y senderos al borde de los acantilados que te llevan en una excursión mágica donde cada vista te quita la respiración. Miras alrededor tuyo toda esta belleza inconmensurable, y estás seguro de que has llegado al Cielo.

Cada vez que mi compañero y yo hacemos esta peregrinación a este lugar sagrado, agradezco que exista, y me siento bendecida por poder experimentarlo. Y cada vez que volvemos y llegamos al lugar donde la ruta pavimentada comienza, vemos autos llenos de visitantes que hacen giros en U, seguros de haber evitado un desastre al no viajar por esa ruta sin marcar. *"¡Si sólo supieran lo que les espera al final de este sendero imposible y sucio!"* nos decimos el uno al otro con una sonrisa.

* * *

Una vez escuché a alguien decir que Dios esconde las cosas poniéndolas alrededor nuestro. Creo que es verdad.

Las bendiciones son disimuladas como pérdidas y desilusiones.

La sabiduría y la revelación son disimuladas como vacío y desesperación.

Las entradas al paraíso son disimuladas como rutas sucias y callejones sin salida.

Las cosas no son lo que parecen.

Este, entonces, es el modo en que seguimos adelante con nuestro viaje, recordando este misterioso juego cósmico de escondidas, buscando nuevos senderos adecuados a nuestros ojos, sin marcar, sin trazar, desafiantes, siempre donde menos esperamos que estén, pero que están allí para conducirnos a la alegría, maravilla y el glorioso despertar.

Sin saber cuándo vendrá el alba,
pero comenzando a creer que vendrá,
abrimos todas las puertas.

TERCERA PARTE

Caminos Hacia el Despertar

❧ 10 ❧

Encontrar el Camino de Regreso a la Pasión

No tenemos que morir para ingresar al Reino de los Cielos.
De hecho, tenemos que estar completamente vivos.
Thich Nhat Hanh

Hay un poder en nuestro corazón mucho más grande que cualquier cosa que podamos imaginar. Este poder es nuestra pasión: la fuerza vital que late dentro de nosotros, y que trae energía, vitalidad y sentido a todo lo que toca. Cuando esa pasión fluye hacia una relación, trae intimidad y profunda conexión. Cuando fluye hacia un trabajo, trae creatividad y visión. Cuando fluye hacia la búsqueda de la Verdad, trae sabiduría. Cuando fluye hacia nuestro viaje espiritual, trae despertar.

No importa cuanto nos haya maltratado el amor o la vida, no importa lo que hayamos soportado, nunca perdemos nuestra pasión, en realidad. Quizás la abandonemos por un momento, pero ella nunca nos abandona.

Cuando lo que apreciabas se perdió o te ha sido quitado, todavía tienes tu pasión.

Cuando el amor parece haberte abandonado, y tu corazón y cuerpo anhelan unirse, todavía tienes tu pasión.

Cuando estás decepcionado y desilusionado, todavía tienes tu pasión.

Cuando titubeas precariamente entre el pasado y el futuro en un presente incierto y cambiante, todavía tienes tu pasión.

Cuando estás harto de viajar por una ruta nueva y sin señalizar hacia

un destino que todavía no se ha mostrado claramente, todavía tienes tu pasión.

Al igual que un fuego cuyas llamas se han apagado esconde su calor en las brasas encendidas, tu pasión todavía arde dentro tuyo, esperando el momento en que apeles a ellas para que vuelvan a levantarse y brillar. De este fuego de la pasión es de donde emergerán todos tus nuevos comienzos.

Mientras atraviesas las difíciles rutas de la vida y te encuentras con desafíos inesperados, tu pasión será la gracia salvadora. La que te mantiene andando incluso cuando tienes ganas de rendirte. La que te mantiene buscando el amor, incluso cuando temes que nunca lo encontrarás. Te mantiene despierto. Te mantiene verdaderamente vivo.

Si has leído hasta aquí, si has hurgado profundo, si has invitado a tu conciencia a la verdad, entonces ya has recuperado tu pasión. ¿Puedes sentirla despertar dentro de ti?

Aquí Mismo, Ahora Mismo, Hay Pasión

El propósito de la vida es vivir, y vivir significa estar consciente, alegre, borracho, sereno, divinamente consciente.
Henry Miller

Hoy es el día para estar completamente vivo. Hoy es el día para alcanzar y abrazar las alegrías de cada momento. Hoy es el día para la pasión.

La pasión no es algo que sólo experimentamos en unas vacaciones románticas o mientras visitamos un lugar emocionante. No es algo que deba ser racionado en pequeñas dosis o reservado para ocasiones especiales. No está sólo disponible para gente con fondos ilimitados y tiempo libre.

La pasión no se encuentra al escapar de nuestra vida cotidiana en búsqueda de una experiencia extraordinaria. Redescubrimos nuestra pasión cuando nos abrimos completamente a cada experiencia, y aprendemos a mirar el mundo con ojos apasionados.

¿Cómo logramos esto? Es más simple de lo que creemos.

Aprendiendo a ser conscientes, a prestar atención a los milagros cotidianos que nos rodean: el sonido de las ramas de los árboles bailando con el viento; la delicadeza de una nube; el tierno beso de un niño pequeño; el entusiasmado saludo de tus mascotas cuando vuelves a casa; el dulce jugo de la fruta madura; la relajante agua caliente de tu baño o ducha; el canto de los pájaros que despiertan al amanecer.

Damos por descontado estos y otros dones naturales. En medio de nuestros días estresantes y llenos de actividades, a menudo ni siquiera nos damos cuenta, y aún menos nos regocijamos, a causa de la abundancia de lo maravilloso y lo increíble que nos rodea.

Imagina por un momento que el cielo nocturno careciera siempre de luz —sin luna, ni estrellas, ni planetas, ni galaxias— absolutamente negro. Luego imagina que de repente una tarde se levanta un velo y todos estos brillantes cuerpos celestes se hacen visibles. La gente del mundo entero miraría llorando al cielo, segura de que la divinidad finalmente se ha revelado.

¿Son las estrellas menos inspiradoras porque podemos verlas todas las noches? ¿Es el amor de nuestro compañero, nuestros hijos, nuestro mejor amigo menos precioso porque suponemos que estará allí el próximo día y el siguiente? ¿Son nuestros cuerpos y nuestros cerebros menos mágicos porque continúan funcionando de la manera en que esperamos que lo hagan? ¿Es nuestra existencia menos milagrosa porque somos bendecidos con tantos días de ella en el curso de nuestras vidas?

**Vivir una vida apasionada y despierta significa
mirar las estrellas cada noche como si fuera
la primera y última vez.
Significa abrazar a tus seres queridos
como si éste fuera el único abrazo concedido.
Significa vivir cada día con veneración
y asombro como si fuera el único que tendrás.**

. . .

El año pasado, uno de mis amigos más queridos tuvo que realizarse de emergencia un triple marcapaso. Samuel tiene sólo sesenta años y siempre creyó que estaba en perfecto estado de salud, por lo que sus problemas de corazón fueron una sorpresa total y, de más está decir, una dramática llamada a despertar. Samuel tiene una exitosa carrera de actor. Como muchos de nosotros, se deja afectar por las presiones y demandas del trabajo. Antes de su enfermedad, no se tomaba tiempo para relajarse y disfrutar de la vida completa y próspera que había construido. Ahora todo eso ha cambiado.

Cuando le conté a Samuel que estaba escribiendo este libro, le pedí que describiera lo que aprendió de su roce con la muerte, y que explicara de qué modo su vida es diferente. Esta es su descripción:

> Ahora evalúo en forma consciente mi vida sobre una base diaria, juzgándola por como ha sido el día, y no por la película a la que he ingresado, o mis inversiones, o los premios a los que he sido nominado. Me pregunto permanentemente *"¿quiero que éste sea mi último día?"* Esto me mantiene centrado en lo importante: mi relación con mi mujer, mis hijos, disfrutar de placeres muy simples. Soy agudamente consciente de cuán limitado es nuestro tiempo en la tierra, mi tiempo, y cómo en cualquier momento puede terminarse todo. Y sé que no me quiero perder nada.

Samuel está más vivo ahora que antes de la falla cardíaca que amenazó su vida, y no porque esté en una mejor condición de salud,

sino porque se ha comprometido a vivir cada día con conciencia y gratitud. Ha dejado de posponer su alegría y empezado a buscar activamente cosas por las que estar apasionado. Por primera vez en su vida está en paz.

El Coraje de Vivir Apasionadamente

He estado totalmente aterrorizada en todo momento de mi vida -y no he dejado que eso me impidiera hacer ni una de las cosas que quería hacer.
Georgia O'Keeffe

Hay que tener coraje para vivir apasionadamente. Esta opción implica abrirse totalmente a cada momento y cada situación. Entregar todo. No retener nada.

Vivir con pasión significa a veces vivir en el límite de lo que consideramos cómodo. Estamos despiertos. Estamos vivos. Sentimos todo. Enfrentamos las circunstancias y los desafíos de nuestra vida con audacia. *No es que no sintamos duda o temor, sino que aprendemos a hacer nuestra pasión más fuerte que el temor mediante el crecimiento y la verdad.*

Este tipo de coraje no es el mismo que la bravura física. Es *coraje emocional*. El coraje emocional te permite participar en un cien por cien de lo que sea que hagas y adonde sea que vayas. Te permite ver más allá del camino de tus sueños, tus deseos, tu destino, y proseguir con entusiasmo. En esta situación, no reservas la pasión para un futuro en el que estés absolutamente seguro del resultado de las cosas. Ofreces a la vida, en este momento, todo lo que eres.

Mark Twain escribió:

"En veinte años estarás más decepcionado por las cosas que no hiciste que por las que hiciste."

El coraje emocional te ayuda a aventurarte fuera de tus puertos seguros hacia mares abiertos y emocionantes, a hacer las cosas que quieres hacer para no arrepentirte al final de la vida.

Abrirse a la pasión significa abrirse a lo misterioso, lo inesperado, lo sutil, y permitir que lo extraordinario se revele. Esto supone estar dispuesto a dejar el control, y aventurarse en nuevos senderos de sentimiento, percepción y experiencia, senderos que te llevarán a más alegría y asombro de lo que creías posible.

• • •

Preocuparte demasiado por lo que otros piensan es un camino seguro hacia la destrucción de tu experiencia de la pasión. Esto te separará de tu sabiduría intuitiva. *Mientras más cuidadosos, calculadores y analíticos seamos, más difícil nos será estar apasionados por algo.*

**La única opinión personal que va a importar
al final de esta vida es la tuya.
Para recuperar tu pasión, debes sobreponerte a
tu miedo a lo que los demás piensan
y hacer lo que te haga pensar bien de ti mismo.**

Alguien me envió recientemente este hermoso poema de la escritora y maestra Dawna Markova, quien enfrentó una enfermedad que amenazaba su vida. Retirada en una cabaña en las montañas, contempló el modo de recuperar su verdadera pasión. Escribe:

No voy a morir una vida no vivida
no voy a vivir con miedo
de caer o prenderme fuego,
elijo habitar mis días,
permitir que mi vivir me abra,
me haga menos temerosa,
más accesible,
que suelte mi corazón
hasta que se convierta en un ala,
una antorcha, una promesa.
Elijo arriesgar mi importancia;
vivir de modo que aquello que me llega como una

semilla, florezca
y lo que me llega florecido,
se transforme en fruto.

Recuperar nuestra pasión significa elegir habitar totalmente nuestros días, vivir nuestras vidas de modo que ningún momento quede sin vivir, ningún placer pase desapercibido, ninguna dulzura quede sin probar. En este momento, alrededor de ti, hay cientos de cosas por las que apasionarte.

Vivir una Vida Encendida

Hay una tierra de los vivos y una de los muertos,
y el puente es el amor,
el único vestigio, el único sentido.
Thornton Wilder

Cuando despertamos del sueño de anestesiamiento y negación, y nos reconectamos con nuestra pasión interior, entonces, y sólo entonces, podemos infundir pasión en nuestra vida emocional y sexual.

Para volver a despertar la intimidad erótica en una relación, debemos primero redescubrir y reencender nuestro propio fuego secreto.
Entonces nuestra pasión no dependerá de la estimulación externa.
Más bien emergerá de nuestra propia consciencia, nuestra propia existencia vibrante, nuestra propia disposición a sentir total y profundamente.

A menudo me preguntan: "¿cómo puedo volver a generar pasión a mi relación?" Esta es mi respuesta:

¿Estás apasionado por tu vida de todos los días?
¿Estás apasionado por tu trabajo?
¿Estás apasionado por ti mismo?
¿Estás apasionado por amar a tu pareja profundamente?
¿Estás apasionado por estar vivo?

Si no puedes responder a cada una de estas preguntas con un enfático "sí," entonces no hay manera de generar nuevamente pasión en tu relación. La pasión tiene que estar viva en ti antes de poder experimentarla en otra cosa.

Cuando no estás encendido en tu interior, tu compañero tendrá dificultades para encenderte.

Si has sido el amante fantasma en una relación, si eres el apagado y desconectado, debes primero reincorporar el amor y la pasión. Entonces, y sólo entonces, podrás ofrecer modestamente ese nuevo yo a tu amado o amada, esperando que él o ella lo reciba. Deberás ser paciente mientras tu pareja aprende a creer que de hecho has vuelto de tu muerte emocional. Con suerte podrás hacer resurgir tu relación y crear la mágica conexión de cuerpo, mente y alma que siempre añoraste.

A veces no resulta de este modo. Reencuentras el camino hacia tu propia pasión, pero descubres que tus esfuerzos llegaron demasiado tarde. Tu pareja se cansó de esperar que sientas nuevamente y cerró la puerta de su corazón. En lugar de encontrar lo que esperabas que sea un maravilloso nuevo comienzo, te enfrentas con un doloroso adiós. "Qué horrible sincronización," proclamas desesperado. "Finalmente, cuando estoy listo para amar de nuevo, mi compañero no me quiere más."

Si este es tu caso, recuerda: las cosas no son lo que parecen. Lo que parece un callejón sin salida pronto se revelará como una entrada.

Tu corazón despierto, tu pasión redescubierta no serán desperdiciados. Están reservados para alguien más cuyo nombre y rostro todavía no conoces, pero que reza por encontrarte. Cuando esta persona

te encuentre, estará agradecida por todo el valiente trabajo que hiciste para derretir el hielo alrededor de tu corazón. Te honrará por cada momento de revelación y crecimiento duramente ganado. Y tomará alegremente cada gota de amor que has reservado para él o ella.

El curso del amor es misterioso e insondable. Algunas relaciones íntimas perduran por toda la vida. Otras veces estamos destinados a compartir el viaje con un compañero sólo por un tiempo, para luego separarnos. Ya sea por elección o por el destino.

No importa el resultado de nuestra conexión
con otra persona,
cuando el amor entra en nuestra vida,
no se va sin transformarnos en lo
más profundo de nuestro ser.
Podemos perder la relación,
pero nunca perdemos el amor.

Cuida el Narciso

De tanto en tanto observa cuidadosamente algo
que no esté hecho a mano:
una montaña, una estrella, la curva de un arroyo.
Allí vendrán a ti sabiduría y paciencia
y solaz y, sobre todo,
la seguridad de que no estás sólo en el mundo.
Sidney Lovett

En un gélido día de febrero, hace varios años, estaba en el norte de Nueva York mirando por la ventana más de dos pies de nieve que cubrían el suelo. Esto definitivamente *no* era California: hacía 9 incivilizados grados afuera, 12 bajo cero de sensación térmica. *"¿Cómo llegué acá?"* me dije, más por asombro que en una interrogación verdadera. Porque, por supuesto, conocía la respuesta: el amor verdadero de un hombre notable. ¿Qué otra cosa podría

llevarme a abandonar por semanas el calor, el océano y el encanto de Santa Bárbara? De cualquier modo, no resulta siempre tan fácil estar tan lejos de casa, especialmente cuando hace un frío brutal y no se ve el sol por lo que parecen ser décadas.

Me metí en mi enorme abrigo, me coloqué mi gruesa bufanda y mis pesadas botas para hacer un viaje hasta el supermercado, con la esperanza de terminar mis compras antes de que llegara la próxima tormenta de nieve. Mi auto se resbalaba y deslizaba por las rutas heladas, y para cuando llegué, mis manos estaban entumecidas de agarrar el volante tan fuertemente. Mientras caminaba tan rápido como podía por el estacionamiento hacia la tienda, me observé rápidamente en un espejo: ¡lucía como una bolsa de dormir caminante! Noté sorprendida que muchos de los otros clientes —obviamente nativos del norte de Nueva York— sólo usaban camperas ligeras, pese a las gélidas temperaturas. Yo sonreía apologéticamente mientras los pasaba con mi atuendo ártico, como diciendo: "tengan un poco de compasión: ¡no nací aquí!"

Mientras empujaba mi carrito hacia la sección de productos, divisé una muestra de plantas vivas y flores frescas al otro lado de la tienda. "JUSTO A TIEMPO PARA LA PRIMAVERA," decía el letrero optimista. Mi alma californiana, sedienta de verde, se apoderó de mí, y me encontré prácticamente corriendo hacia el follaje. Fue entonces cuando lo percibí, ahí, en el medio del pasillo: un narciso amarillo en maceta que comenzaba a florecer.

Mi primera reacción al verlo fue una ráfaga agridulce de tristeza. Me recordó mi hogar en California, donde todo estaba en flor, y en donde mi jardín era desbordante, con una colorida variedad de flores preciosas. Pese a que había elegido estar aquí y no allí, extrañaba terriblemente. De pronto me di cuenta que debía comprar ese pequeño narciso como acto desafiante contra la interminable amargura del invierno. Sería mi pizca de sol contra el fondo gris. Sería mi pequeño jardín secreto.

Cuando volví a la casa, ubiqué el narciso en la mesa donde escribo. A través de la ventana, podía ver la nieve que comenzaba a caer una vez más, hasta que no quedaba más que blanco. Otra tormenta había llegado. Pero mi narciso y yo estábamos seguros adentro.

Me ocupé tiernamente de él, y él me recompensó al florecer en una abundancia dorada. Cada día me deleitaba en su negativa a reconocer el invierno, y en su persistencia por florecer pese al tiempo helado y carente de sol. Sus tiernos pétalos amarillos brillaban con la promesa de la regeneración. Cuando parecía que el mundo había llegado a un helado punto muerto, la atrevida explosión de color de mi narciso cantaba triunfal y apasionadamente "¡Viene la primavera!"

En tiempos fríos y oscuros, siempre algo está floreciendo. Incluso en medio del desafío y la dificultad, debemos buscar signos de belleza y deleite. Incluso en medio de la agitación, hay milagros. Incluso en medio de la desolación, hay momentos de pasión.

Busca el narciso.

Medir Tu Vida en Amor y Milagros

Cuando todo acabe quisiera poder decir:
toda mi vida fui una novia recién casada con el asombro.
Fui el novio que toma el mundo en sus brazos.
Mary Olivier

Este año una querida amiga mía falleció de leucemia a la prematura edad de cincuenta y dos años. Kathy era todo lo bueno de este mundo. Era valiente, sabia, cariñosa y apasionada. Kathy no quería morir. Se sometió a dos terribles transplantes de médula, luchó por cada día extra de vida que pudiera aprovechar. Me resultaba imposible imaginar que alguien que poseía tanta energía y vitalidad como Kathy pudiera ser vencido por el cáncer, pero al final, incluso ella se dio cuenta de que había llegado su hora. Cuando su espíritu dejó su cuerpo maltratado, Kathy estaba en estado de gracia y en paz, sabiendo que moría con tanto coraje, consciencia y dignidad como había vivido.

Cuando la familia de Kathy me pidió que oficiara el panegírico, me sentí honrada y emocionada. Recé para encontrar las palabras adecuadas para reconfortar un poco a su madre, sus hermanos, amigos, y especialmente su único hijo, Gregory, quien estaba a punto de

graduarse de la universidad. Kathy había sido madre soltera y había hecho un muy buen trabajo en la crianza de Greg, un joven sensible con un hermoso corazón. Ambos eran muy unidos, y yo sabía que perder a su madre a tan temprana edad iba a ser difícil de sobrellevar para Greg.

Antes de que llegara la gente al servicio, fui a la capilla para meditar, rezar y prepararme para que cuando hablara, surgiera de mí lo que fuera que tuviera que surgir. En el frente de la sala estaba el cuerpo de Kathy amortajado en el ataúd abierto. Me sorprendió cuan extrañamente distante me sentía al verlo. *"Esa ya no es más Kathy,"* pensé para mis adentros. El espíritu de Kathy ha ascendido a otra esfera, dejando su viejo cuerpo atrás, un viejo caparazón que alguna vez albergó su alma, pero ya no.

En ese momento, estaba muy impresionada con una verdad que había siempre conocido e intentaba recordar cada día: **estamos en este mundo por un tiempo muy breve.** Siempre me sorprendió cuando presenciaba gente que vivía como si no entendiera esto: derrochando el tiempo, escondiéndose del amor, atrapados en cosas sin importancia, y nunca ocupándose con lo que sí la tiene.

Kathy entendió. Ella estuvo completa y radiantemente viva. Se entregó por completo en todo lo que hizo, como si no tuviera tiempo que perder, y resultó, desgraciadamente para aquellos de nosotros que la extrañaremos, que tenía razón. En su muerte, así como en su vida, Kathy le dio a la gente que amó un regalo invalorable: *el recordatorio de vivir y amar con alegría, determinación y pasión, de modo que al final de nuestras vidas no tengamos que arrepentirnos.*

Pienso en Kathy todos los días. Comencé como su maestra y mentora, pero al final, ella se convirtió en mi maestra y mi inspiración. Sé que estaría complacida al saber que escribo sobre ella, de modo que incluso en la muerte no puede evitar marcar la diferencia. Su bondad continúa tocando y abriendo corazones, incluso desde aquellos lugares nunca vistos más allá de este mundo físico.

· · ·

Un corazón alegre es el resultado inevitable de un corazón
ardiendo de amor.
Madre Teresa

¿Cómo medimos la vida? ¿En los dólares ganados? ¿En premios obtenidos? ¿Mediante las cosas materiales que poseemos? ¿Según la perfección de nuestras acciones? ¿Por lo que otras personas piensan de nosotros? ¿Por los años que vivimos? En *Rent*, el notable musical de Broadway, su autor, el difunto Jonathan Larson, quien trágicamente falleció semanas antes del estreno, sugiere que la midamos en amor.

Cuando mido mi vida en amor, me doy cuenta de que mi riqueza va más allá de lo imaginable. He amado profundamente. He amado a menudo. He amado apasionadamente. De alguna manera he emergido de mis propios desafíos y despertares recientes, capaz de sentir todavía más, dar todavía más, amar todavía más.

No necesitamos tener una relación para amar. No necesitamos tener dinero para amar. No necesitamos haber vencido nuestros miedos para amar. No necesitamos saber dónde nos lleva la ruta para amar. Todo lo que necesitamos hacer para amar es encontrar la pasión y la dulzura en el centro de nuestro corazón. Todo lo que necesitamos hacer para amar es sentir el amor que está ya ardiendo dentro de nosotros, un fuego cuya chispa no puede ser apagada. Todo lo que necesitamos hacer para amar es... sólo amar.

. . .

Hay sólo dos maneras de vivir la vida.
Una es como si nada fuera un milagro.
La otra es como si todo lo fuera.
Albert Einstein

Hace poco estaba paseando a mis perros en uno de nuestros parques favoritos en Santa Bárbara. Era una gloriosa tarde con temperaturas cálidas y cielo azul celeste sin nubes. Delante de nosotros, noté a un hombre de mirada rara sentado en un banco. Estaba vestido de manera extraña y lo rodeaba un aire que me decía que no era del todo normal.

Mientras nos acercábamos, vi que intentaba hablar con todo el que pasara, pese a que siempre lo ignoraban. Apuntaba un dedo al aire y repetía enfáticamente una frase que no pude escuchar, "tal vez esté borracho o perturbado," pensé para mis adentros, y me pregunté si debía evitar caminar en su dirección.

Justo entonces uno de mis perros comenzó a empujarme directamente hacia el banco en el que el hombre se sentaba. Cuando se dio cuenta que me acercaba, sonrió tiernamente y con los ojos llenos de sorpresa y apasionada reverencia en su voz apuntó hacia el cielo y anunció:

"¡El sol está despierto!, ¡El sol está despierto!, ¡El sol está despierto!"

Me tomó un momento comprender lo que el hombre estaba diciendo, y por qué estaba tan entusiasmado. Entonces lo entendí: *el sol está despierto. Una vez más, apareció para bendecirnos con luz y calidez. La oscuridad se ha desvanecido. Ha llegado otro día de vida. ¡Qué milagro!*

Miré los ojos del hombre y asentí: "sí," le dije gentilmente, "tienes razón: ¡el sol *está* despierto!"

Su cara estalló en una amplia sonrisa. Había entregado su mensaje, y yo lo había recibido en lo más profundo de mi ser. ¿Qué podía ser mayor causa de celebración que el hecho de que el sol esté despierto? ¿Por qué al levantarme cada día y mirar por la ventana la tierra bañada con luz no me deleitaba con la fiel y benevolente presencia del sol? ¿Qué podría ser más milagroso?

Algunos dirán que este hombre tenía un problema de desarrollo mental. Yo prefiero verlo como un ser especial con un corazón inocente, capaz de ver cosas que la mayoría de nosotros normalmente no ve, de sentir cosas que la mayoría de nosotros normalmente no siente. Tal vez era un mensajero angelical enviado para recordar a todo aquel que esté dispuesto a escuchar, la verdad que a menudo olvidamos. Tal vez fue enviado sólo para mí. Todo lo que sé es que desde aquel memorable encuentro en el parque, no pasa una mañana en la que me levante de mi cama y sonría al saludar al día, pensando con gratitud: "¡El sol está despierto!"

• • •

¿Qué significan este precioso amor y risa
en ciernes en nuestro corazón?
¡Son el glorioso sonido
de un alma despertándose!
Hafiz (tr. Daniel Ladinsky)

¿Qué cosa no es un milagro? ¿Este cuerpo que alberga un espíritu? ¿Esta conciencia que nos dice "yo existo"? ¿Estos ojos que perciben un interminable desfile de maravillas? ¿Este corazón que siente amor, añoranza, dolor, todo? ¿Esta vida, esta extática y desesperante vida? Todo esto es completamente milagroso.

Al final, la celebración de este milagro de nuestro propio ser es lo que llenará nuestros corazones con la más independiente y duradera alegría, y la más desenfadada pasión. Como el inverosímil profeta que conocí en el parque, anunciamos nuestro precioso descubrimiento.

¡Estoy vivo! ¡Estoy vivo! ¡Estoy vivo!

❧ 11 ❧

Ingresar al Tiempo de Tu Sabiduría

No recibimos la sabiduría; debemos descubrirla en nosotros mismos luego de un viaje que nadie puede ahorrarnos o hacer por nosotros
Marcel Proust

Hay una sabiduría nacida de haber visto mucho, experimentado mucho, sentido mucho, perdido mucho, enfrentado mucho, encontrado mucho. Esta sabiduría no puede obtenerse si nos quedamos cómodamente instalados en el mismo lugar, ni tampoco puede ganarse si escapamos de aquello que produce temor o incomodidad. Se desentierra de las profundidades de nuestro ser mientras viajamos por el precario sendero de nuestra propia transformación y renacimiento personal.

Esta es una de las verdades más sorprendentes acerca de navegar a través de tiempos inesperados y desafiantes: *cuando finalmente los atravesamos, descubrimos que en algún lugar del recorrido nos volvimos mucho más sabios de lo que éramos al comenzar.* Como un marinero que llega a casa luego de un largo y peligroso viaje, miramos hacia los encrespados mares que hemos cruzado recién, felices de estar —por el momento— en tierra firme. De repente notamos entre nuestras pertenencias un paquete que no reconocemos. En una inspección más cercana, nos sorprendemos al descubrir que hemos traído a casa grandes riquezas. *"¿De dónde salió esto?"* nos preguntamos. *"No recuerdo haberlo recibido."* Y pese a que no podemos identificar el momento en el que recibimos ese tesoro, es de hecho nuestro, la recompensa por nuestra valentía y trabajo duro.

Nosotros, también, descubriremos nuestro misterioso paquete de riquezas, bajo la forma de una nueva sabiduría, entendimiento y

claridad, una vez que nos hayamos dado a luz a nosotros mismos de nuevo. Al principio, al emerger de la oscuridad, no podemos ver claramente. Nuestros ojos están desacostumbrados a tanta luz luego del largo tiempo transcurrido en pesadas sombras. Necesitamos adaptarnos a la luminosidad. Gradualmente, mientras miramos alrededor a los paisajes de conciencia nuevos e intrigantes, sorprendidos por los panoramas que vemos con nuestra visión transformada, nos damos cuenta de que hemos llegado a nuestro tiempo de sabiduría.

Hemos estado en un viaje hacia un lugar nuevo y desconocido. Este viaje ha puesto a prueba nuestro coraje, nuestra fuerza interior, nuestra confianza, nuestro propio centro espiritual. **Ahora necesitamos tomarnos un tiempo para saborear nuestra sabiduría recién hallada, antes de apurarnos a proseguir. Si no somos cuidadosos, pasaremos por alto nuestras victorias del corazón y nuestros triunfos del espíritu.** Vislumbraremos el próximo desafío a la distancia y nos dirigiremos rápidamente hacia él, ansiosos por dejarlo, también, detrás de nosotros. Por el contrario, debemos detenernos por un instante y sencillamente arribar.

Fue necesario tanto coraje de parte nuestra para realizar la pregunta *"¿cómo llegué acá?"*, que más difícil aún nos sería contestarla. Sabemos que por encima de cualquier otra cosa, haberla realizado es y será uno de nuestros logros más significativos.

· · ·

El momento decisivo en el proceso de crecimiento es cuando descubres el centro de fuerza dentro tuyo que sobrevive todo dolor.
Max Lerner

Alguien que quiero se ha sometido recientemente a una cirugía médica complicada. El procedimiento era necesario aunque riesgoso, y él naturalmente estaba bastante nervioso por la operación. Por suerte, todo salió bien, y ni bien terminó la cirugía, su mujer me llamó para decirme que lo había superado bien. "Lo más extraño," agregó, "es que cuando lo vi en la sala de recuperación, él no creía que había sido operado, e insistía en preguntarme cuándo los doctores iban a venir a buscarlo. Le dije que estaba todo terminado —que los resultados eran muy buenos y que no tenía nada de que

preocuparse— pero él seguía insistiendo con que sabría con certeza si lo hubieran operado. Como no recordaba nada de lo ocurrido, ¡estaba terriblemente ansioso porque creía que lo intervendrían de manera inminente!" Por supuesto, ambas sabíamos que la pérdida temporaria de claridad de su esposo se debía al efecto de la anestesia, y una vez que esta se desvaneciera, él se daría cuenta que podía irse a casa y celebrar los resultados positivos de la intervención.

A veces cuando emergemos de nuestra propia y equivalente "cirugía cósmica," en la que enfrentamos nuestros terrores, nosotros, también, no somos conscientes de su final. Al principio podemos no darnos cuenta de cuán profundamente hemos sido transformados. Podemos no apreciar las enormes vallas que hemos superado. Podemos no reconocer la nueva sabiduría que hemos ganado. Tal vez deba ser otro el que nos diga que lo hemos superado, el que funcione como un espejo de amor que refleje el gran logro de nuestra transformación.

Lentamente miramos alrededor y amanece, la niebla se ha disipado, el sendero frente nuestro está despejado. Hemos sobrevivido a algo que ni siquiera podemos describir, y milagrosamente somos fuertes de modos nunca antes imaginados. Esta sabiduría despierta se revelará en varios aspectos de nuestra vida: como nueva creatividad en el trabajo; nuevas y más plenas maneras de relacionarnos con nuestro compañero íntimo; nuevas formas de cooperación y armonía en la familia; o nuevos niveles de confianza y optimismo con los que enfrentamos al mundo. Nos sentimos esperanzados, renovados y más vivos que nunca.

La Mágica Alquimia de la Transformación

Contemplen, les muestro un misterio:
no tendremos que dormir todos,
pero todos tendremos que ser cambiados, en un momento,
en un abrir y cerrar de ojos.
Corintios 15:51-52

Nuestro preguntar comenzó con *"¿cómo llegué acá?"*, pero llega un momento en el que nos damos cuenta de que "acá" se ha convertido en "allá", y hemos finalmente superado la tormenta. Ahora, otra vez, nuestras preguntas se renuevan:

"¿Cómo logré superar la tormenta?"

"¿Cómo me ha transformado este pasaje?"

"¿Qué sé ahora que no sabía antes?"

Del mismo modo en que hemos comprendido la importancia de nombrar e identificar nuestras transiciones y momentos decisivos, ahora, también, debemos reconocer nuestro despertar, honrar lo que hemos aprendido nombrándolo sabiduría, y comprender el proceso por el que hemos cambiado.

¿En qué consiste ese proceso? **Es un tipo de alquimia, en el que tomamos lo inesperado e intentamos transformarlo en una iluminación.**

En el ancestral arte de la alquimia, algo se transforma de una cosa a otra de mayor valor: plomo en oro, por ejemplo. Esta transformación ocurre por un proceso de purificación intensa. Se calienta una sustancia, se separan los elementos y se extrae una nueva esencia para producir algo precioso y valioso.

Este proceso alquímico es similar al que hemos estado examinando: cómo tomar algo no particularmente deseable que ocurre en nuestras vidas y convertirlo en algo valioso. En nuestro viaje de alquimia transformacional, nosotros, también, atravesamos el fuego de nuestras propias dificultades y desafíos, y de éstos se destila nuevo sentido y sabiduría.

Uno de los ejemplos más exquisitos de los poderes transformacionales de la alquimia se ve en la creación de una perla. Las perlas siempre me han encantado por su belleza luminosa. Lo más fascinante es que la perla es el resultado de la defensa de la ostra contra un agente irritante que se ha introducido en su cuerpo. Ya sea por medios naturales o humanos, un pequeño trozo de arena o de caparazón se deposita dentro de la ostra. Esto la irrita, de modo que rodea al objeto extraño con nácar, el mismo material que se utiliza para hacer un caparazón de ostra.

Le puede tomar años a la ostra producir una perla, y mientras más grande y valiosa sea, más tiempo le tomará cultivarla. Pero aquí es donde la alquimia entra en juego. Las perlas no pueden hacerse sólo con el agente irritante, ni tampoco sólo a partir de la ostra. Son creadas sobre la base de lo que la ostra hace con el agente irritante. Es la alquimia de las secreciones de la ostra y el trozo de arena la que produce la valiosa perla.

De un modo similar, lo inesperado entra en nuestras vidas bajo forma de lucha, dolor y obstáculos irritantes. Sentimos su aguijón. Nos invade y hiere, pero lentamente se produce una milagrosa alquimia. Rodeamos lo inesperado con nuestra paciencia, nuestra perseverancia y nuestra valentía. Y lentamente hacemos una perla.

No son sólo nuestras dificultades o nuestros
sufrimientos los que nos hacen sabios.
Es lo que les agregamos:
paciencia, perseverancia, compasión, coraje, amor.
De esta combinación,
crecen nuestras invaluables perlas de sabiduría.

Ingresar a la sabiduría significa honrar tu papel en la misteriosa alquimia que confecciona tus revelaciones, renacimientos y despertares. ¿Por qué es tan importante? Muy probablemente alguna vez encuentres marchas y contramarchas inesperadas en tu viaje. En esos momentos, recordar las lecciones que has aprendido te ayudará a hacer que lo que enfrentas sea menos confuso y atemorizador. Escarbar profundo en la sabiduría que has ganado te permitirá transformar períodos de cuestionamiento, desafío y transición en nuevos tiempos de crecimiento, maestría y revelación.

Sabiduría Nacida de las Lágrimas

Hay una santidad en las lágrimas.
No son la huella de la debilidad, sino del poder.
Hablan más elocuentemente que diez mil lenguas.
Son mensajeras de abrumadoras penas,
de profundas constricciones y del indescriptible amor.
Washington Irving

Toda sabiduría brota de algún tipo de alquimia. A veces el proceso de encontrar soluciones para lo que parecen ser problemas insolubles nos transforma. A veces la alquimia del amor, con todos los exasperantes modos en que prueba a nuestro corazón, da lugar a un nuevo tipo de vida. Luego están los tiempos en los que la vida inesperadamente nos sumerge en la pena y la desesperación, y cambiamos de manera irrevocable, y en última instancia despertamos, a través de la alquimia de las lágrimas.

Todos nosotros hemos experimentado tiempos de tristeza en la vida, tiempos en los que es difícil imaginar volver a ser feliz alguna vez. Lo intentamos y nos decimos que de estas dolorosas experiencias en un futuro surgirá algún crecimiento y enseñanza importante, pero no lo creemos del todo. "¿Es posible que lo me está sucediendo termine siendo algo positivo?" nos preguntamos con temor a que no se aplique a nosotros la idea de que todo sucede por una razón.

Tal vez estés atravesando uno de esos momentos ahora. Tal vez mientras lees lo que escribí acerca de convertir lo inesperado en tu propia explicación, pienses: "esto suena muy positivo y elevador, pero mi corazón todavía duele demasiado como para divisar algún propósito o sentido, y mucho menos sabiduría, en lo que he experimentado. Barbara no entiende lo triste que me siento."

Oh, querido mío, sí que te entiendo.

Esto me sucedió mientras creaba este libro.

"No hay nunca un buen momento para lo inesperado," escribí al principio de estas páginas. Cuando redactaba esas palabras, no tenía idea de que pronto lo inesperado iba a abrirse camino violen-

tamente en mi vida, y que todo lo que le estaba diciendo, y de hecho, todo lo que sabía, sería puesto a prueba en forma muy severa.

Por muchos años, he tenido tres preciosos compañeros animales que son como hijos para mí: mis dos bichones de pelo rizado, Bijou y Shanti, y mi gato himalayo, Luna. Son miembros de mi familia, y han sido los seres queridos que he amado más devotamente durante los últimos catorce años. Lo peor de viajar es que no los veo durante semanas. Odian cuando me voy, e invariablemente se trepan a mis valijas y se acuestan allí mirándome con ojos tristes, haciéndome sentir todavía más culpable de lo que ya me siento. Por supuesto, cuando me voy, se quedan con mi asistente, Alison, y su esposo, Andrés, a los que adoran, y pronto se acostumbran a una feliz rutina. Aún así, cada vez que me despido de ellos, se me parte el corazón.

Era muy temprano en la mañana de un sábado cuando sonó el teléfono y me despertó de un profundo sueño. Había llegado el día anterior a Nueva York y estaba en mitad de la escritura de la sección del libro dedicada a las llamadas al despertar. Había estado trabajando hasta tarde la noche anterior por lo que estaba muy desorientada cuando escuché la temblorosa voz de Alison del otro lado de la línea.

"Barbara, es Luna," dijo. "Murió. De repente empezó a tener severas dificultades respiratorias. La llevamos a toda velocidad al hospital, pero no hubo nada que pudieran hacer."

"Esto no es real," pensé para mis adentros mientras comenzaba a temblar sin control. "Debo estar soñando." Pero no era así. Mi Luna había muerto.

"No lo entiendo," lloré. "Estaba bien cuando me fui ayer. ¿Qué pasó?"

"Todavía no lo sabemos," replicó. "El veterinario no pudo decirnos más en ese momento"

Mi corazón se colmó de una enfermiza sensación de hundimiento. Hacía varias semanas que estaba asediada por un pensamiento inexplicable y extraño: "Luna se está muriendo". Sabía que esto era imposible: había ido al veterinario hacía poco para un chequeo y todo estaba normal. "Estoy preocupada por Luna," le dije a las personas cercanas. "Tengo la horrible sensación de que algo está realmente

mal." Me aseguraron que la salud de Luna estaba bien, y presuponían que yo estaba siendo sobreprotectora. Pensé que estaba bajo mucha presión escribiendo el libro y que ellos probablemente tenían razón. Aún así, no había podido dejar de pensar que algo terrible estaba pasando y la noche antes de dejar California estaba tan agitada que no pude dormir.

Ahora, mientras cuelgo el teléfono luego de escuchar lo peor, sé que tenía razón. De algún modo misterioso y sin palabras, Luna había intentado decirme que se estaba yendo, y del mismo modo misterioso, yo sabía, pero no confiaba en mi saber.

Estaba abrumada por la pena y durante días lo único que pude hacer fue llorar. Siempre había creído que Luna estaría conmigo hasta el final, que mis cachorritos morirían primero, como a menudo sucede con los perros, y que Luna los iba a sobrevivir. "Un día," pensaba tristemente, "seremos sólo Luna y yo." Pero ella había sido la primera en irse. ¿Qué había salido mal? Yo la había cuidado de un modo tan perfecto y ella todavía era tan joven, sólo diez años de edad. ¿Cómo podré perdonarme no haber estado allí cuando murió? ¿Por qué estaba pasando esto ahora, justo en el momento en que necesitaba ser sabia y fuerte para escribir este libro?

Luna siempre había sido la que mantenía la vigilia nocturna cuando yo no podía dormir, o cuando trabajaba hasta tarde con un manuscrito, o cuando cuidaba un corazón conflictivo. Saltaba a mi mesa cuando escribía y se sentaba en los papeles mientras yo intentaba terminar cada capítulo de un nuevo libro. Venía corriendo al baño cada tarde cuando escuchaba el agua correr, se posaba con gracia al borde de la bañadera y me miraba con amor mientras yo tomaba mi baño. Ella dormía a mi lado cuando yo estaba sola, y besaba mis manos para despertarme o simplemente para decir: "te amo." Y durante los momentos duros o solitarios, cuando yo lloraba en la oscuridad, Luna lamía las lágrimas de mi rostro con su pequeña lengua rosa.

Luna era independiente, demandaba muy poco y permitía generosamente que la mayoría de mis preocupaciones y atenciones estuvieran concentradas en mis pequeños perros y sus problemas de salud, necesidades e inquietudes. Me cuidaba a mí y cuidaba de ellos

también: acicalaba a su hermana Shanti con su lengua como si fuera una de sus crías, perseguía al perro mayor, Bijou, para mantenerlo joven y juguetón, los entretenía cuando yo estaba ocupada y ellos aburridos.

Cualquiera que haya conocido a Luna sabe lo excepcional que fue. Se sentaba a menudo erguida contra una pared o un sofá como un pequeño Buda blanco y afelpado mientras escuchaba nuestras conversaciones. Venía corriendo a cualquier habitación para ser parte de lo que estuviera ocurriendo. Se enroscaba al lado de los perros para dormir la siesta. Nos miraba durante minutos y minutos con sus misteriosos ojos azules como si impartiera sabiduría.

¿Cómo iba a poder vivir sin esa tan deliciosa fuente de alegría y amor incondicional a mi lado?

Semanas después de su muerte, descubrimos que Luna tenía una forma muy agresiva de cáncer que no había presentado síntomas físicos obvios, pero que había avanzado hasta sus pulmones y producido su muerte. Había sido tan valiente, soportando su malestar silenciosamente. Comencé a ver que Luna se había ido tal como había vivido: *independientemente, pensando en cómo hacer las cosas más fáciles a los demás, con fuerte determinación, con dignidad, con gracia.*

Luna saltó hacia la Luz sin duda ni confusión alguna. Era su momento de partir.

· · ·

Pedí ayuda y vino a mí un espíritu de sabiduría.
La Sabiduría de Salomón

Pasaron semanas, y mientras lloraba la pérdida de Luna, luchaba con mi profunda tristeza por no haber tenido la oportunidad de decir adiós. "Desearía poder verte por última vez," le rezaba al espíritu de Luna. "Desearía poder entender lo que se supone que debo aprender de esto."

Una noche Luna vino hasta mí en un sueño muy vívido. En él ella volaba y saltaba dentro y fuera de mi campo de visión, tan feliz como nunca la había visto. Aterrizaba frente a mí, y luego rebotaba de vuelta hacia el aire, lejos, muy lejos. Me di cuenta que usaba una

correa angosta como la que solíamos ponerle para que pudiera pasearse por el jardín o sentarse en el patio, excepto que en el sueño, la correa era tan larga que cuando salía volando podía seguir para siempre.

"Luna, ¡has venido a verme!" grité con deleite. "Lamento no haber podido despedirme." La respuesta de Luna a esto fue aterrizar de nuevo a mis pies y luego volar juguetonamente de vuelta a los cielos.

Mientras estaba en el sueño, me di cuenta de lo que Luna estaba intentando decirme: todavía estaba conectada a mí como siempre, pero ahora la correa era infinitamente larga, atravesando el tiempo y el espacio de modo de poder correr libre en otra dimensión. Pero ¿dónde se encontraba el otro extremo de la correa? Comencé a buscarlo. De repente me di cuenta la razón por la que no podía verlo: *estaba atado a mi corazón.*

Una vez más Luna aterrizó, y esta vez la levanté y abracé, y enterré mi cara en su largo y suave pelaje, como siempre adoré hacer. Escuchaba el fuerte y gozoso ruido de su ronroneo en mi oído como un tranquilizador mantra. Y luego se desvaneció de mis brazos y partió.

Cuando me desperté, tuve una sensación de paz que no había experimentado desde que Luna había muerto. Sabía que el espíritu de Luna había venido para reconfortarme, para recordarme que nuestra conexión, pese a que ahora era invisible a los ojos, trascendía lo físico y siempre existiría. Y yo sabía que ella me había dejado muchos regalos que, con el tiempo, descubriría. *"Confía,"* me parecía escuchar a su espíritu susurrarme, "confía en ti misma. *Confía en lo que escuchas y sientes dentro de ti. Confía en lo que sabes. Confía en que el amor no puede perderse."*

Mi corazón todavía sufre cuando paso por lugares en los que la presencia física de Luna solía estar. Todavía lloro por ella. Y hay un dolor que todavía no me ha dejado, y quizás nunca lo haga, en el sentido en que el dolor se convierte en una forma de nuestro amor por aquellos que no están más con nosotros. Pero día a día algo más ha ocurrido: *he descubierto una inesperada profundización de*

mi capacidad para sentir, una inesperada y agudizada revalorización de cada momento que comparto con mi pareja, mis perros y todos aquellos que quiero, y una inesperada nueva riqueza de la experiencia de estar viva. La partida de Luna me desarticuló por completo, y sé que este libro no habría emergido como lo ha hecho si yo no hubiera sido forzada, en el medio de su escritura, a escarbar tan profundo y sentir tanto.

Fue muy importante para mí compartir esta historia contigo. A menudo, cuando somos puestos a prueba por tiempos tristes e imprevistos, no podemos imaginar que nuestra pena tendrá alguna vez sentido, y mucho menos que va a contribuir a nuestra sabiduría. Pero ahora estoy más segura que nunca de que esas lágrimas, como todo lo demás con que nos hemos topado en nuestro viaje, son parte de lo que nos cambia con una incomprensible alquimia. Sentimos las lágrimas desbordar desde nuestro corazón roto, y nos hundimos en ellas, con temor a ahogarnos. Sin embargo, ellas se convierten en una corriente sagrada, que nos saca de nuestros dolores y pérdidas, que trae a aquellos que hemos perdido de vuelta a la luz: lágrimas de remembranza, lágrimas de bendición, lágrimas de amor.

Mi hermosa Angel Luna, ojalá yo pueda hacer mis saltos tan valiente y graciosamente como tú hiciste los tuyos.

Confiar en Tu Sabiduría y Trasmitirla

*Ni el fuego ni el viento, ni el nacimiento ni la muerte
pueden borrar nuestras buenas acciones.*
Buda

Imaginen un mundo en el que a las personas no se les paguen enormes sumas de dinero por qué tan buenos fueron en un deporte, o qué tan hermosos y delgados fueron, o qué tan bien tocaron un instrumento o vendieron acciones, sino por cuán sabios fueron...

Imaginen un mundo en el que respetáramos a aquellos que valientemente enfrentan sus pruebas y momentos decisivos y honráramos

*a aquellos que han estado terriblemente despiertos, en lugar de juz-
garlos...*

*Imaginen un mundo en el que reconociéramos los ritos naturales
de transformación como poderosos y sagrados momentos de radical
renacimiento...*

*Imaginen un mundo en el que nuestro éxito fuera definido por
cuánta sabiduría hayamos acumulado, cuánta transformación haya-
mos atravesado, cuántos despertares interiores hayamos experimen-
tado...*

Mientras emerges de tu propia Búsqueda de Visión, es importante
que la honres por lo que ha sido: una iniciación, un viaje secreto a los
misterios de tu propio ser. Date la bienvenida a tu nuevo tiempo de
sabiduría. Entiende que tu viaje de cuestionamiento y despertar te ha
convertido en un verdadero ser humano exitoso, transformándote
de modos que continuarás descubriendo día a día.

• • •

Somos todos maestros, no importa si queremos enseñar o no:
igual enseñamos. Maestros no sólo son aquellos que escriben
libros o dan conferencias, no sólo aquellos que tienen alumnos asig-
nados para asistir a sus clases, no sólo aquellos que llevan las siglas
de títulos importantes que colocan detrás de sus nombres. Cada
uno de nosotros enseña a los otros todos los días: a nuestros niños,
amantes, familiares, amigos, colegas y a todo aquel con quien ten-
gamos contacto, incluso en pequeño grado. Enseñamos esperanza o
cinismo, amabilidad o insensibilidad, generosidad o egoísmo, con-
fianza o sospecha, amor o apatía.

Andrew Harvey es uno de los escritores de la tradición mística y
espiritual más importantes del mundo, y uno de mis maestros ins-
piradores favoritos. Lo escuché en una entrevista en la Catedral de
la Gracia en San Francisco y una de las ideas que expresó me im-
presionó profundamente: *"nuestro trabajo como maestros es estar
nosotros mismos encendidos,"* dijo, *"pero también ayudar a la gente,
alentar a la gente para que la llama venga y los encienda."*

Cuando llegas a tu momento de sabiduría, debes encontrar mo-
dos de transmitir esa llama de sabiduría a otros. ¿Cómo se hace?

Busca oportunidades para compartir lo que tienes con alguien que lo necesite. Si ya has pasado el tiempo de tu desafío, entonces tu tarea es recordar los momentos en los que te sentiste perdido, aislado, asustado de lo que iba a venir. Mira alrededor, de seguro puedes encontrar a alguien que esté experimentando esa desesperación o confusión ahora. Comparte tu coraje y fuerza con esa persona. Ten la voluntad de ofrecer tu amor, tu servicio, tu apoyo y las oportunidades se presentarán por sí mismas. No tendrás que salir a buscarlas: ellas te encontrarán.

No tienes que ser perfecto para compartir tu sabiduría. Incluso si estás en medio de tus propios desafíos, tendrás algo para ofrecer. Alguien detrás de ti necesita tu ayuda para dar el próximo paso. Tal vez todavía no sepas cómo subir el escalón que está adelante, pero sabes lo suficiente como para ayudar a la persona que está detrás a subir el próximo escalón, sobre el cual tú ya estás parado.

Una vez que has atravesado tus propios desafíos y dificultades y has salido del otro lado, tienes algo invaluable que compartir. Si ofreces lo que conoces a los demás cuando estos lo necesitan, solidificas y reconoces tu nueva sabiduría.

* * *

La semana pasada, mientras esperaba en una larga cola en el banco, entablé una conversación con un joven que estaba detrás de mí. No hablamos sobre nada importante, sólo la amable plática habitual que uno tendría con un extraño y todo el intercambio duró uno o dos minutos. Cuando fue mi turno para ir a la caja, le dije al joven: "que tengas un buen día." Me sonrió dulcemente y replicó: "Haré lo mejor que pueda. **Lo más duro de vivir es hacer que el mundo sea un lugar mejor que el día anterior.**"

Cuando vemos la enorme cantidad de sufrimiento, odio e ira que existe en este mundo nos parece ilusorio cualquier intento de modificarlo. Si vemos las noticias, nos sentimos destrozados por la absoluta ignorancia y crueldad que abundan en este planeta. De cualquier modo, esto no me excusa de hacer mi parte para aliviar una pequeña parte de ese sufrimiento.

Tal vez no sea capaz de hacer algo por todo el mundo, pero puedo hacer algo por alguien. De alguna pequeña manera, puedo hacer del mundo un lugar mejor que el día anterior.

Esta es una historia real:

En medio de una semana ocupada y estresante, decidí ir a un bazar y comprar algunas cosas que necesitaba para mi cocina. Mientras empujaba mi carrito por los pasillos atestados, comencé a reprenderme por estar ahí. "Tienes demasiado que hacer para estar de compras," rezongó mi crítico interior. "Piensa en todos los proyectos en los que tendrías que estar trabajando. En lugar de ello, estás aquí mirando sartenes para tortillas."

No tenía siquiera una respuesta en mi defensa. Estaba con ese humor en el que nada parece bien y todo molesta. Últimamente me había sentido muy frustrada por la falta de apoyo por parte de gente con la que pensaba que podía contar. Me sentía agobiada, como si el universo me estuviera diciendo que iba a tener que hacer todo sola, sin ayuda de nadie.

Mientras iba hacia la caja, me di cuenta de que había olvidado mi cupón de 20% de descuento que había reservado para usar en estas compras. "¡Maldición!" exclamé, enojada conmigo misma por ser tan distraída como para dejar el cupón en el mostrador. Mi humor había pasado oficialmente de mal a peor.

Justo entonces vi a una mujer que entraba por la puerta principal de la tienda, y miraba de arriba abajo a la gente de la cola, y comenzaba a caminar hacia mí. "Ay Dios," pensé cínicamente, "probablemente alguien que quiere ponerse en la fila adelante mío."

"Discúlpame," me dijo la mujer mientras sostenía un papel doblado, "me preguntaba si querrías usar este cupón de descuento. Pasaba por la tienda cuando me di cuenta de que lo tenía en mi cartera, y como no necesito nada ahora y vence en unos pocos días, pensé que tal vez alguien más podía usarlo."

Quedé estupefacta. Le agradecí profusamente y le expliqué que había olvidado mi cupón y que deseaba tener uno cuando ella entró.

"Y sí, bueno, como dije, pensé que podrías necesitarlo" explicó con una sonrisa. "Adiós." Y con eso, se dio vuelta y cruzó la puerta.

Ese día obtuve más que el cupón que pensé que necesitaba. Obtuve lo que *realmente* necesitaba: algo que me recordara que siempre tengo apoyo, tanto si lo sé como si no. Fue como si un mensajero cósmico llegara con un telegrama de Dios que decía, "a propósito, en caso de que creas que me he olvidado de ti, aquí está tu cupón."

Pasaron varias semanas, y tuve que viajar a Toronto para hablar en una conferencia de mujeres. En mi presentación hablé sobre varias de las ideas de este libro, y compartí la historia del cupón. Al final de mi exposición, una mujer se acercó y dejó una nota doblada en mi mano. "Sé que estás ocupada firmando autógrafos," dijo, "pero cuando leas esto, entenderás cuán agradecida estoy de que hayas venido a Toronto en el exacto momento de mi vida en el que necesitaba escuchar todo lo que tenías que decir."

Esa noche en la habitación de mi hotel, abrí la nota. Leí:

¡Me diste mi cupón! Gracias. Con amor, Julie.

Mis ojos se llenaron de lágrimas cuando leí las palabras de Julie. Me sentí profundamente gratificada al saber que había recibido lo que necesitaba de mi exposición ese día. Esa mujer de buen corazón que me había dado el cupón estaría sorprendida al saber que su azaroso acto de amabilidad ha inspirado un eslogan, si se le puede llamar así. Siempre le estaré agradecida por haber aparecido en el momento indicado. También siempre le estaré agradecida a Julie por haber ideado esta frase que encarna lo que significa buscar maneras simples de ayudar a los demás. Y, por supuesto, espero haberte dado a ti por lo menos uno de tus cupones en estas páginas.

Encuentra maneras de compartir tu amor, tu cuidado y tu sabiduría.
Alguien necesita lo que sabes.

El Triunfo de la Sabiduría

De repente hubo un gran estallido de luz en la Oscuridad.
La luz se diseminó y cuando tocaba la Oscuridad,
ésta desaparecía. La luz se extendió hasta que la
zona de Cosa Oscura había desaparecido, y quedaba sólo un
suave brillar, y a través de éste vinieron las estrellas,
claras y puras. Una visión de la batalla cósmica entre
la luz y la oscuridad, y el triunfo de la luz.
Madeleine L'Engle, *A Wrinkle in Time*

Aquí mismo, ahora mismo, eres más sabio de lo que imaginas. Hay una abundancia de sabiduría en ti. Es sabiduría cuidadosamente recogida por tu corazón y tu alma, tanto de las alegrías como de las penas, sabiduría que se recupera de los restos de los sueños derrotados, sabiduría fielmente salvada de relaciones amorosas rotas, sabiduría minuciosamente reunida de entre las ruinas de planes idealistas, sabiduría santificada por las lágrimas. Es la sabiduría que te has ganado por ser padre, amigo, esposo, esposa, hermano, hermana, abuelo o abuela. Es la sabiduría incomparable que resulta de amar a menudo y profundamente, tanto si ese amor es para tu pareja, tu familia o tus preciosos compañeros animales.

Esta sabiduría —tu sabiduría— es una luz más brillante que cualquier oscuridad con la que te hayas topado, y su poder es más formidable que cualquier adversidad con la que hayas luchado. Es una gloriosa medalla ganada en tus propias batallas secretas, un símbolo de tu coraje, tu tenacidad y tu espíritu triunfante.

Esta sabiduría es el fruto de todas tus luchas.
No la dejes ir sin saborear.
Te has ganado este momento.

12

Arribar al Sitio Sin Lugar

Eres ese misterio que buscas develar.
Joseph Campbell

Has estado en un sendero desde el momento de tu naci-
miento.

Sin importar hacia donde te haya conducido el viaje,
sin importar hacia donde creíste que te dirigías, tu sendero siempre
te condujo hacia un único sitio:

De regreso a la integridad de tu propio yo.

El camino que te lleva de regreso a tu yo no es una línea recta
que conecta el punto A con el punto B. De hecho, ni siquiera es una
línea. Es una espiral que gira a través del tiempo y el espacio, pero
sin ir a ningún lugar en realidad.

Esta es la paradoja misteriosa del viaje de nuestra vida: *parece
que nos dirigimos a algún lugar, pero nos movemos en círculos, des-
cendiendo en una espiral más y más profunda hacia nuestro interior
a medida que descubrimos qué y quiénes somos.* Todo lo que experi-
mentamos, todo lo que amamos, lo que perdemos y ganamos, todo,
en última instancia, servirá para revelarnos más y más ese yo.

Si observamos el mundo físico a nuestro alrededor, no podemos
dejar de percibir que la geometría sagrada del círculo está siempre
presente en la creación. Se puede encontrar en todos lados: en las
células de nuestro cuerpo, en los campos electromagnéticos alre-
dedor de las partículas subatómicas, en la estructura de los copos
de nieve, en la rotación de los planetas de nuestro sistema solar.
Nuestra vida comenzó en el círculo microcósmico de un óvulo fer-

tilizado y nuestro primer hogar fue el interior del útero circular de nuestra madre. Hasta el movimiento del tiempo es circular, el cambio de las estaciones, la salida y puesta del sol y la luna, la subida de las mareas.

El arquetipo de la espiral ha existido desde el comienzo de la civilización en todas las culturas del mundo: como forma de arte, símbolo religioso y vehículo sagrado de meditación. Se han encontrado espirales en tallados de rocas del Neolítico, lo que indica que los más antiguos seres humanos del planeta los consideraban parte importante de su entendimiento cosmológico. Muchos pueblos antiguos y religiones indígenas y orientales describían el viaje de nuestras vidas con símbolos circulares sagrados: la rueda de la medicina de los indios americanos, el calendario azteca, el Mandala (círculo) del hinduismo y budismo, los círculos de la cruz celta, las mitades entrelazadas del ying y yang chino y el laberinto místico.

Estas son representaciones físicas del gran círculo de la existencia y del recorrido interno del alma. Cada una de ellas nos hace centrarnos en un punto del símbolo, como si reuniera las energías exteriores y las dirigiera hacia nuestro interior. De esta manera, están diseñadas como místicas y poderosas formas de contemplación espiritual que invitan a los que buscan a viajar y descubrir lo divino.

La verdad que comenzamos a comprender:

La realidad no es para nada lineal, es circular.
La vida no avanza en línea recta,
sino que gira en una misteriosa danza cósmica

Esto cambia radicalmente nuestra perspectiva del sendero hacia la felicidad y plenitud. En lugar de imaginarlo como una autopista hacia el futuro, comenzamos a verlo como un círculo, que gira y gira, y que con cada revolución nos lleva más profundo hacia el misterio y maravilla de nuestro yo.

La sabiduría indígena americana nos enseña que el camino de la vida de un alma es como un aro sagrado. Cada persona viaja por un sendero circular hacia su plenitud. La vida se percibe como

completa una vez que se ha finalizado el propio círculo de lecciones y enseñanzas. De este modo, nosotros también viajamos en un carrusel cósmico. A pesar de haber creído otra cosa, en realidad no nos dirigimos a ningún sitio. *¿Hacia dónde hemos estado apresurándonos a ir, nos preguntamos? ¿Qué esperábamos encontrar al llegar?*

**La felicidad, la iluminación, la plenitud:
todas las experiencias que hemos estado buscando
se ponen a nuestro alcance ahora,
en este preciso momento.
No hay sitio dónde ir sino más profundo en
el aquí y ahora.**

Este es el secreto de la espiral: nos lleva de regreso a lo que grandes sabios han denominado "el eterno Ahora." El reverendo Joshua Mason Pawelek, pastor ejemplar de la iglesia Unitaria, sugiere el siguiente punto de vista:

Quizá la tierra prometida no esté en el futuro, sino ahora mismo. La misión religiosa no es viajar hacia esa tierra, sino reconocerla entre nosotros y vivirla.

· · ·

Mi lugar es el sitio sin lugar.
Rumi

¿Qué hay en el centro del círculo? ¿Hacia dónde nos conduce el sagrado movimiento en espiral de nuestro viaje? ¿Qué es lo que descubriremos en el aquí y ahora?

En uno de sus poemas, el gran místico Rumi lo llama "el sitio sin lugar." Escribe sobre habitar un reino dentro de sí mismo que trasciende todos los roles, todas las definiciones y limitaciones. Sólo al hallar este sitio sin lugar dentro nuestro, dice Rumi, nos sentiremos verdaderamente libres por siempre.

Todas las tradiciones espirituales del mundo hacen alusión a este

sitio sin lugar. En el *Tao Te Ching,* Lao Tzu denomina a este origen de toda la existencia carente de forma el Tao, que es el camino y la meta a la vez. Escribe:

> Mira, no puede verse, está más allá de la forma.
> Escucha, no puede oírse, está más allá del sonido.
> Toma, no puede sostenerse, es intangible.
> Los tres son indefinibles, son uno.
>
> Desde arriba no hay claridad;
> Desde abajo no hay oscuridad:
> Hebra intacta más allá de la descripción.
> Regresa a la nada.
> Forma de lo amorfo,
> Imagen de lo invisible,
> Se denomina indefinible y más allá de la imaginación.
>
> De pie frente a él: no tiene comienzo.
> Síguelo y no tiene fin.
> Quédate con el Tao, muévete con el presente.

Aquí, en el centro del círculo de nuestra existencia, en un lugar que no puede verse, que no puede describirse, que no tiene forma, descubrimos el secreto supremo que se halla en el centro de todos los senderos místicos: **Esta fuente cósmica de creación que mora dentro nuestro es nuestra propia naturaleza divina.** Las antiguas escrituras hindúes, las Upanishads, nos dicen: "Tat tvam asi," "Tú eres Eso." Nuestro verdadero Yo es igual a esa energía infinitamente inteligente que ha creado todas las cosas. Todo lo que pensamos, somos: nuestra mente, personalidad, experiencias, son todas simples expresiones del Único origen.

Al leer esto, nos sobrecoge la perspicacia de estos grandes santos y profetas. Pero ¿qué tienen que ver con nosotros estas revelaciones? La respuesta es: mucho. Nos invitan a recordar hacia dónde nos dirigimos en realidad, a comprender que cada logro, cada pérdida,

cada relación, cada problema, cada lección nos lleva hacia el mismo destino: el sitio sin lugar donde se encuentra la verdad y significado dentro nuestro.

Entonces lo que estamos aprendiendo es a reconocer el sitio sin lugar, cómo "Quedarse con el Tao," cómo encontrar el punto fijo en la espiral, cómo descubrir el santuario interior escondido detrás de nuestras dificultades, detrás de nuestro dolor, nuestros éxitos, nuestros sucesos dramáticos, incluso detrás de lo que parecen ser obstáculos para la felicidad.

**Cuando tocamos el centro de nuestro ser,
aunque sea por un breve instante,
recordamos que la paz y plenitud que allí sentimos
no es algo ajeno a nosotros,
sino la verdadera naturaleza de nuestro yo.**

Lecciones que Nos Enseña la Tierra

*Si proteges al cañón de la tormenta de viento,
no verás la belleza de sus esculturas.*
Elizabeth Kubler-Ross

Hace poco estaba viajando por el país y, en lugar de leer o trabajar, me senté con mi cara hacia la ventana del avión por horas y observé el paisaje cambiante y milagroso. Volamos sobre enormes cordilleras, vastos desiertos y antiguos cañones. Desde el cielo pude ver las cicatrices y heridas de nuestro planeta.

A la Tierra no le han resultado fáciles estos 4,6 billones de años de vida. Ella también ha conocido catástrofes y desafíos, y ha sido transformada por ellos. Su superficie ha sido atacada por meteoros y asteroides, algunos de los cuales han creado profundos surcos, otros han causado tormentas de polvo inmensas que exterminaron a la mayor parte de las formas de vida durante millones de años. Los levantamientos volcánicos han elevado la superficie, transformando

llanuras en montañas, desgarrándola en pedazos. El implacable mar ha gastado su tierra, pulverizándola hasta convertirla en arena y tallándola en costas.

Nunca pensamos en lo que ha tenido que atravesar nuestra tierra. Lo irónico es que los tesoros más preciosos del planeta, que disfrutamos con mayor placer, nacieron a partir de desastres naturales. Cuando visitamos parques nacionales para ver majestuosos y profundos cañones o los espejos brillantes de los lagos, en realidad, visitamos lugares donde objetos provenientes del espacio exterior agredieron a la tierra al chocar contra ella. Cuando vamos a la orilla del mar y caminamos por la playa, disfrutamos de lugares que han sido destrozados por el mar embravecido. Cuando nos vamos a esquiar o de excursión, o cuando observamos cordilleras espectaculares, estamos disfrutando de violentas colisiones continentales que dieron origen a esos picos imponentes.

Lo que verdaderamente comprendemos luego de un análisis profundo de nuestro planeta es que su existencia no ha sido estable, sin incidentes o libre de calamidades. Ha sido puesta a prueba una y otra vez, aplastada, resquebrajada, erosionada y destrozada. *Sin embargo, el resultado de estas mismas dificultades son las ofrendas más bellas y la magia increíble que colma nuestro corazón de maravilla y sobrecogimiento y le dan alegría a nuestra vida cotidiana.*

Podemos aprender tanto de la Tierra. También nosotros nos sentimos irremediablemente marcados por los acontecimientos que hemos atravesado. Nuestros corazones tienen sus cañones cavados por el dolor. Las formas de nuestros sueños y deseos han sido destrozadas por las mareas tormentosas del destino hasta que llegan a ser irreconocibles, incluso para nosotros. Hemos sido sacudidos hasta nuestra misma esencia por sismos emocionales.

Es tentador mirar tu vida y permitir que estas cicatrices te definan. **El habitar el sitio sin lugar te recordará que eres más que los acontecimientos que ocurrieron en tu sendero exterior.** Es un ejercicio de equilibrio delicado: abrazar suavemente tu dolor, pérdidas y decepciones; sentirlas, honrarlas, pero no identificarse con ellas. Consiste en decir: *"Veo esto, pero no soy esto".*

A medida que fui avanzando en mi sabiduría, he aprendido a no definirme según lo que me ha ocurrido en el exterior, sino según la metamorfosis que se llevó a cabo en mi interior:

No me defino por la cantidad de obstáculos que han aparecido en mi camino. Me defino según el coraje que he encontrado para forjar nuevos caminos.

No me defino según la cantidad de decepciones que tuve que enfrentar. Me defino por el perdón y la fe que encontré para comenzar de nuevo.

No me defino por el tiempo que duró una relación. Me defino por la intensidad con que amé y por la predisposición a amar nuevamente.

No me defino por las veces que me han vencido. Me defino según las veces que he luchado para ponerme de pie.

No soy mi dolor.

No soy mi pasado.

Soy lo que surgió del fuego.

No te definas ni permitas que nadie te defina por lo que te ha sucedido o por lo que has pasado. No te definas según tu dolor ni tampoco según tus triunfos. Eres más que eso.

Puede que te hayas divorciado, pero no eres un divorciado.

Puede que tengas una enfermedad, pero no eres un enfermo.

Puede que te hayan despedido de un trabajo, pero no es que no sirvas para nada o no tengas propósito.

Puedes haber fallado en algo, pero no eres un fracasado.

Tus heridas serán el templo sagrado en el que te transformarás. Son signos de redención. No representan tus flaquezas. Son el camino que has atravesado; no quien eres. No las ocultes, no te disculpes por ellas, ni las juzgues. Abraza tus cicatrices. Cuando los demás las noten, di con orgullo:

"Ellas cuentan la extraordinaria historia de cómo me hice valiente y sabio."

Más allá de tus desafíos, más allá de tus éxitos,
más allá de los acontecimientos con los que
la vida ha dado forma a tu espíritu,
hay un sitio sin lugar dentro de ti.
Es un sitio de paz. Es un sitio de libertad.
Es el sitio donde reside el yo que has estado buscando.

Tiempo de Florecer

De maravilla en maravilla, se abre la existencia.
Lao Tzu

Cuando me mudé a Santa Bárbara hace algunos años, compré una vara de orquídeas *cymbidium*. Siempre me gustaron las orquídeas y esta en particular era grande y estaba llena de flores exóticas. Durante casi dos meses, la vara creció con fuerza, pero finalmente, las flores murieron una a una y la orquídea quedó aletargada.

Sabía que las orquídeas son muy delicadas y difíciles de mantener, y había escuchado que si la cuidaba de manera adecuada, existía la posibilidad de que floreciera nuevamente. Con mi agenda de viajes tan ocupada, no tuve tiempo de cambiarla de maceta durante su letargo, ni de moverla de la luz a la oscuridad y de una temperatura a otra, según me habían sugerido. Todo lo que hice fue llevar la maceta al jardín exterior y regarla junto con las demás plantas y flores.

Pasaron seis meses, luego un año, y el *cymbidium* seguía sin florecer. "Todavía no ha florecido, probablemente nunca florezca," me dijo un amigo. "Es posible que la hayas dañado al exponerla mucho al frío o al calor." Sabía que tenía razón, pero no podía soportar la idea de arrojar la planta a la basura. Entonces, cuando tuve que mudarme a otra casa, cargué la planta en el camión junto a las demás y la puse en mi nuevo jardín.

Pasaron otros seis meses. Pero dejé de mirar si estaba por florecer y simplemente acepté que no sería nada más que una maceta con débiles tallos verdes. De todos modos, la seguía regando con esperanza, recordando cómo había lucido alguna vez.

Ese invierno llovió más de lo habitual y no tuve que regar el jardín. Un día soleado, mientras estaba sentada en el patio después de muchas semanas, algo extraño me llamó la atención. Me levanté para ver qué era y quedé asombrada al descubrir que era la orquídea cubierta de hermosos capullos rosados que prometían convertirse en hermosos retoños. ¿De dónde vendrían? ¿Por qué no había notado el comienzo de sus retoños? Sacudí mi cabeza con asombro, le había tomado casi tres años reflorecer, pero finalmente lo había hecho.

Mi planta de orquídeas me había sorprendido. Muy dentro de ella, en un sitio sin lugar que yo no podía ver, *estaba* creciendo, *estaba* renovándose. Estaba esperando su propio tiempo para florecer nuevamente. Sonreí al descubrir que yo también había sido parte de la resurrección de la planta. Había renunciado a mis expectativas, no estaba impaciente y no tenía un horario para ver los resultados. Sólo continué cuidando de la planta de la mejor manera posible. Y cuando estuvo lista, floreció.

El habitar el sitio sin lugar a veces requiere que alimentes tus sueños, tus visiones y tu yo sin tener idea de lo que pueda ocurrir.

Significa renunciar al horario, lo que te hará sentir mucho más a gusto.

Significa confiar en que hay vida, esperanza y renovación cuando parece no haberla.

Significa aferrarte a tu visión de lo que puede ser, aun cuando parece que nada indica que eso vaya a ocurrir.

Significa recordar que hay un momento para florecer que es misterioso, no lineal y que está fuera de nuestra comprensión, pero que no puede ocurrir si no te permites detenerte en el sitio sin lugar.

Hace algunos años, pegué un pequeño trozo de papel sobre el marco de mi computadora. Tiene un verso de Kabir, otro gran santo

de la India. Se encuentra allí para hacerme recordar la paciencia, la confianza y la entrega:

Espera por el momento oportuno, oh mi corazón.
Todo sucede a su tiempo.
El jardinero puede inundar con agua el huerto,
Pero los árboles no dan frutos fuera de estación.

Atrapando los Vientos de Gracia

Los vientos de gracia siempre están soplando,
tú eres quien debe elevar las velas.
Rabindranath Tagore

Esta noche estoy afuera mirando salir la luna. Desde su trono en el cielo, muestra su danza de amor. Algunas noches nos seduce atrevida mostrando una parte hermosa de su cuerpo. Otras, nos retira el favor y se burla con una muy pequeña, casi imperceptible, cuña de plata. Otras veces, se esconde de tal manera que parece haber desaparecido.

En una noche de luna llena como la de hoy, se nos ofrece en toda su gloria. No esconde nada, vertiendo la perfecta plenitud de su resplandor sobre nosotros. Resulta fácil admirar la luna cuando parece obsequiarnos más de su luz. La verdad es que la luna siempre está, y su belleza es igual de abundante incluso cuando no podemos verla reflejada por el sol.

Esa es la naturaleza de la gracia: el poder que obsequia vida de la Conciencia Universal que nos guía en forma misteriosa hacia más bondad, más sabiduría, más libertad. Su presencia siempre está en la vida, incluso cuando sólo podemos ver lo plateado. Su apoyo siempre es abundante, aun cuando parece que se nos ofrece menos de lo que creemos que necesitamos. Y al igual que la luna llena, cuando llega el momento, el poder de la gracia se nos revela por completo, iluminando lo que habían sido corredores oscuros en nuestro sendero y ayudándonos a encontrar el camino hacia adelante.

Miro la luna noche tras noche y así comprendo el misterio de la gracia. Aprendo a entregarme en cada fase de mi sendero, en los momentos de oscuridad y en los de luz. Comprendo que al igual que la luna, que en realidad nunca desaparece, la gracia siempre está allí para mí en todo momento, inclusive cuando no la veo.

Quizá esto sea lo que quiere decirnos Tagore cuando nos cuenta que los vientos de gracia están siempre soplando, y que para atraparlos, debemos subir las velas. ¿Cómo hacemos eso? *Invitamos la gracia a nuestras vidas mediante la voluntad de ver la verdad, de dejar ir lo que ya no nos sirve y de salir de nuestros antiguos y familiares refugios, viajando (incluso sin mapa) hacia cualquier dirección donde ella nos conduzca.*

Así funciona generalmente. La gracia espera que tú des el primer paso.

**En este momento, tu futuro te está esperando,
no para ser descubierto, sino para ser creado.
Es una tarea que ya está en progreso.
Cada paso que das invita a la participación
de fuerzas cósmicas y a la intervención
de milagros inesperados en tu vida.**

*Escucha: El futuro está susurrándote al oído.
No frente a ti,
 sino desde tu interior.*

. . .

*Nuestra tarea debe ser liberarnos de esta prisión
ampliando nuestro círculo de compasión para abrazar a todas las
criaturas vivientes y a toda la naturaleza en su belleza.*
Albert Einstein

Vivimos en una época difícil y problemática. El siglo veintiuno ha sido marcado por terrores y desafíos inesperados. Es fácil desesperar. Es fácil replegarse. Es tentador quitar la sintonía y retirarse. Me duele el corazón cuando pienso que en mi vida, el mundo

nunca estuvo libre de guerras, de crudeza, de odio y de sufrimiento innecesario. Lamento que nuestros hijos y los hijos de ellos quizá nunca vivan en un mundo pacífico.

Cada vez que me siento enojada y frustrada por la inhumanidad de la humanidad, traigo a la memoria el modelo revelador de universo como un "calendario cósmico" del difunto Carl Sagan. Este modelo ahora se enseña en cursos de astronomía básica y ciencias en todo el mundo. Considera lo siguiente:

La astrofísica estima que el universo tiene aproximadamente quince billones de años. Si se comprime la edad del universo al año calendario, su creación comenzaría el 1º de enero. La Vía Láctea se formaría el 1º de mayo y nuestro sistema solar no nace hasta el 9 de septiembre. Las primeras plantas nacen el 28 de noviembre y los primeros primates, el 30 de diciembre. El *Homo Sapiens* llega unos minutos antes de la medianoche del 31 de diciembre y toda la historia humana tal como la conocemos, comienza a las 11:59:39. A las 11:59:45, se inventa la escritura. Un segundo antes de la medianoche, Colón descubre América. **Lo que consideramos historia reciente se produce en una fracción del último segundo del año.**

Según este esquema, los humanos acabamos de arribar al planeta. Somos tan jóvenes todavía. Tenemos tanto que aprender.

Recordar esto no hace más fácil la vida en tiempos difíciles, pero nos da la oportunidad de poner en práctica la compasión: hacia los demás, hacia la tierra y hacia nosotros mismos.

**Incluso cuando no sabemos qué más hacer,
incluso cuando parece que nada que hagamos
puede cambiar las cosas,
podemos ofrecer nuestro amor y compasión
al dolor que presenciamos alrededor nuestro.**

Lo inesperado *continuará* inmiscuyéndose en nuestras vidas y nuestro mundo. Una y otra vez, nos será requerido navegar a través de la adversidad, los obstáculos, la confusión y las pérdidas. Las cosas continuarán cambiando, tanto para bien como para mal. Al

recordar esto, incluso al anticipar esto, nos mantenemos anclados a ese sitio sin lugar en nosotros mismos y, desde ese refugio, compartimos tanta bondad y luz como podamos, donde sea que podamos, cuando sea que podamos.

Mi amiga y colega Clarissa Pinkola Estes dice:

> *No es nuestra tarea arreglar el mundo entero de una vez, sino esforzarnos para reparar la parte del mundo que está a nuestro alcance.*

Caminar Alrededor del Fuego Sagrado

En cada alma hay un "abismo de misterio."
Cada persona tiene su abismo, del cual no es consciente,
que no puede conocer.
Cuando las cosas ocultas nos sean reveladas,
de acuerdo con la Promesa,
habrá inimaginables sorpresas.
Leon Bloy

Entonces, ¿cómo debemos viajar por el sendero circular? Caminamos en círculo, y nuestra conciencia no se encuentra frente a nosotros, sino en ese lugar central profundo.

Un verano, hace ya varios años, mientras participaba de un retiro de meditación, tuve el privilegio de presenciar un *yagna* formal de tres días, o ceremonia del fuego sagrado, llevada a cabo por curas Brahmin que habían venido de la India. Los *yagnas* se han realizado durante miles de años en la cultura védica como un medio de purificación y alineación con lo Divino. *Yagna* es una palabra sánscrita que se traduce como "sacrificio". Mientras los curas Brahmin recitan mantras y hacen ofrendas a un fuego especialmente preparado, todos los que presencian el *yagna* son invitados a iniciar sus propios actos de ofrenda y sacrificio interior, dejando ir lo que sea que deseen. Se dice que el fuego sagrado transmuta todo lo que no es

completo y perfecto, de modo que podamos experimentar lo Divino en nosotros mismos.

Durante varios días me senté con decenas de buscadores espirituales a mirar con sobrecogimiento y fascinación cómo los famosos curas Brahmin llevaban a cabo la muy formal e intrincada construcción ritual de la fosa circular para el fuego, que es del tamaño de una casa pequeña. Luego, cantando mantras védicos sagrados, hacían ofrendas de manteca purificada, semillas y granos al fuego. Cuando las llamas se alzaron alto sobre el aire y el rítmico sonido del canto llenaba mi cabeza, me conmoví profundamente. Pensé en todas las cosas de mi vida que quería ofrecer al fuego. *"Purifica mi corazón de todo lo que no es amor,"* recé silenciosamente.

A la noche del tercer día, el *yagna* terminó. Entonces nos invitaron a hacer una caminata circular sagrada alrededor del enorme fuego, que todavía ardía. Esta práctica, llamada *pradakshina*, implica circunnavegar o caminar alrededor en el sentido de las agujas del reloj. Es un modo tradicional de obtener el beneficio de los rituales sagrados, de llevarlo dentro de uno. Podíamos caminar alrededor una sola vez o cuantas quisiéramos.

Cuando me levanté para comenzar mi *pradakshina* mi corazón latía apresuradamente. Sabía que esta práctica antigua era muy poderosa y podía sentir la energía que se había generado en estos tres días palpitando en la atmósfera intoxicada que llenaba el salón en el que habíamos estado sentados. Ahora, excepto por el crujido de las llamas, había sólo silencio mientras muchos de nosotros comenzábamos lentamente a caminar alrededor del límite exterior de la fosa circular para el fuego. No había luz, excepto por las llamas naranjas, saltando alto en la oscuridad, como si nos dieran la bienvenida a nuestra caminata sagrada.

Había decidido caminar alrededor del fuego 108 veces, porque ése es un número sagrado en India, que sugiere completitud o totalidad. Hay 108 cuentas en el rosario hindú o budista, o *mala*, por ejemplo. Sabía que estas muchas vueltas alrededor del fuego me iban a tomar varias horas, pero presentía que algo profundo iba a suceder, y estaba lista. Además, había un montón de cosas que quería dejar atrás.

Cuando comencé a caminar, me concentré en acallar mi respiración y calmarme. Pronto me sentí tranquilizada por el calor del fuego y la quietud del lugar. Cuando comencé a caminar, simplemente miraba la luz del fuego cambiar de formas y contaba los círculos que iba haciendo. Luego de un tiempo, empecé a pensar en todas las cosas que quería tirar al fuego: mi pasado, mis limitaciones, mis preocupaciones, mis miedos. Casi podía sentir el poder del fuego sacando todo eso de mi corazón.

Pasó un tiempo, y comencé a experimentar una energía de amor que emanaba desde el centro del fuego hacia mí. El calor de las llamas me acariciaba, tranquilizaba, curaba. Ahora, mientras caminaba, mis ojos se llenaban de lágrimas de gratitud al darme cuenta de cuánta gracia había tenido en mi vida, cuántas bendiciones habían existido, incluso cuando me había sentido completamente miserable y sola. Casi podía escuchar una voz divina que me hablaba desde el fuego, llenándome con su inefable sabiduría.

"Este es el verdadero sentido de la palabra "yoga,"" pensé para mí, *"Reunión. Me estoy reuniendo con la esencia de mi ser. Estoy volviendo a mí misma."*

Ahora no había nada más que yo y el fuego: ni el salón, ni el mundo afuera del salón. Sólo existía este círculo de yoga, reunión. Me sentí moviéndome en espiral hacia adentro, más y más profundo, hasta que pronto ya no era consciente de estar caminando o incluso de tener un cuerpo. Lo único que podía sentir era la presencia del fuego. Era una con el fuego. Había desaparecido en él.

Y luego el fuego mismo desapareció. No había yo. No había fuego. Sólo un silencioso latido de gozosa conciencia. *Había llegado al sitio sin lugar.*

. . .

En los días que siguieron, mientras contemplaba esta experiencia extraña y profundamente conmovedora, recordé otro de mis versos favoritos de Rumi, traducido por Shahram Shiva. Había leído este poema muchas veces, pero no lo había entendido completamente hasta mi caminata alrededor del círculo sagrado.

Del polvo de la tierra a un ser humano
hay mil pasos
yo he estado contigo a través de estos pasos,
he sostenido tu mano y caminado a tu lado.
Puedes pensar que te he dejado
al costado del camino.
No te quejes,
no te vuelvas loco,
 y no abras la tapa de la olla.
Hierve con felicidad y sé paciente.
Recuerda para qué estas siendo preparado.

Así es cómo me había sentido, como si hubiera sido calentada por el fuego, hervida por las llamas, purificada de todo y preparada para despertar. Mi caminata alrededor del círculo sagrado era una metáfora para el viaje en el que había estado toda mi vida. Y ahora sabía que nunca había estado sola. Siempre había estado caminando con la gracia.

Ese es nuestro viaje: caminar alrededor del fuego sagrado de todo lo que nos pasa en la vida. A veces esta caminata será alegre. Otras, dura. A veces sólo podremos ver las llamas. Podemos sentirnos agobiados por los problemas y las heridas que acarreamos en nuestros corazones pesados. Pero mientras sigamos caminando, enfocados no sólo en dónde estamos yendo, sino también en el sitio sin lugar en el centro, una profunda e inquebrantable paz amanecerá desde lo profundo de nosotros mismos.

• • •

Sin lágrimas en el escritor, no hay lágrimas en el lector.
Sin sorpresa en el escritor, no hay sorpresa en el lector.
Robert Frost

Encontré esta intrigante cita del poeta Robert Frost cuando comencé a investigar para este libro. Me gustaba la cita, pero la dejé a un lado, pensaba que sonaba un poco dramática. En ese momento no tenía idea de cuántas lágrimas y sorpresas iba a encontrar al escribir *¿Cómo llegué acá?*, y ahora que ya casi termino, la cita ha

encontrado su lugar en el libro. Me sorprende que, de algún modo, en ese momento, una parte de mí intuyó lo que iba a pasar.

De todas las palabras que he compartido contigo, me parece que no hay ninguna que sirva para describir cuán importante y determinante fue esta experiencia en mi vida. Si lo que he escrito en estas páginas te da tan sólo una fracción de lo que he obtenido al escribirlo, entonces comprenderás desde tu interior, aquello respecto de lo cual no tengo palabras para expresar.

En este momento, tú y yo nos encontramos en el sitio sin lugar. Estamos en dos lugares distintos, en dos momentos distintos. Escribo esto en un momento, y tú lo lees después. Pero de alguna manera, en este misterioso ahora, nos encontramos, y nuestra propia alquimia tiene lugar.

El poeta místico Hafiz escribe:

"Entre tu ojo y esta página, estoy yo parado."

¿Puedes sentirme?
Yo puedo sentirte.

El Nirvana Cotidiano

La vida de un día es suficiente para regocijarse.
Zen master Dogen

La semana pasada alguien me mandó un correo electrónico que contenía esta graciosa parodia de un popular dicho espiritual:

Esté aquí ahora.
Esté en otro lado más tarde.
¿Es tan complicado?

Por supuesto, la respuesta es: "No, no es complicado, pero tampoco es fácil." Habitar completamente el momento presente sin estar hechizado por el pasado o preocupado por el futuro no es una tarea sencilla. Y eso es exactamente lo que debemos hacer: esforzar-

nos por conectarnos con una firmeza que se mantendrá inmóvil sin importar las tormentas que vengan. Ese es el sitio sin lugar, que sólo puede ser hallado en el momento en el que estamos.

El significado sánscrito de la palabra Buda es "despierto." Buda fue iluminado porque estaba completamente despierto. **Esta es una nueva comprensión de lo que significa ser sabio: no significa saber, sino ser consciente; no significa estar seguro, sino simplemente estar despierto.**

El gran maestro espiritual americano Ram Dass, quien introdujo por primera vez la frase "Esté aquí ahora" en la década de 1960, fue recientemente entrevistado luego de sufrir un severo ataque de apoplejía. Cuando le preguntaron por su propósito en la vida, respondió:

> Al principio pensé que la tarea de mi vida era la psicología. Luego creí que era lo psicodélico. Más adelante creí que era traer la filosofía oriental a Occidente... cualquier cosa que haga ahora es la tarea de mi vida, incluso si estoy sentado al lado de la ventana.

Tal vez este sea el más grande tributo que se puede hacer a una vida bien vivida: ser capaz de decir "¡estuve despierto!"

**Para experimentar el Nirvana de cada día,
la dicha de cada día, permite que aquello que
estás haciendo en este momento
sea tu propósito.
Para lograrlo, no es necesario que tengas
una vida perfecta.
Para lograrlo, no tienen que resultar las cosas
del modo en que lo esperabas o deseabas.
Para lograrlo, todo lo que necesitas hacer es
sencillamente estar despierto.**

· · ·

Sí, hay Nirvana. Se encuentra al conducir tus ovejas
a una pastura verde, y al llevar a tus
hijos a la cama, y al escribir la
última línea de tu poema.

Kahlil Gibran

Hace algunos años, tuve una experiencia cercana a la muerte. Recuerdo claramente el dolor que sentí al pensar que mi vida estaba por terminar. No se trataba de arrepentimiento por no haber logrado más éxito en mi carrera, o no haber viajado a lugares fascinantes, o no haber disfrutado de las cosas que me pertenecían. Se trataba del miedo de no poder abrazar a mis perros y a mi gata, o no poder mirar en los ojos del hombre que amaba, o no escuchar el sonido del océano, o no sentir el sol en mi piel. Se trataba de un dolor por la pérdida de cosas que no siempre me había acordado de valorar.

El Nirvana de todos los días no es llamativo. He tenido extraordinarias experiencias plenas en mi vida. Pero si tuviera que señalar las ocasiones en las que sentí la más verdadera paz y la más profunda satisfacción, no señalaría aquellas experiencias, sino momentos simples de dulzura y deleite. Tranquilos momentos de milagros sutiles.

Cada día que estás vivo,
te llueve una abundancia de
regalos extraordinarios y bendiciones invalorables.

Cada vez que olvides esto,
habla con alguien al que sólo le queden días de vida.
Él o ella te dirá que cada día que estás vivo,
es una razón para regocijarse.

Ya en Casa

Una vez que te das cuenta de que el camino es la meta
y de que siempre estás en el camino,
no para alcanzar la meta,
sino para disfrutar su belleza y su sabiduría,
la vida cesa de ser una tarea y se transforma en algo natural
y simple, en un éxtasis en sí mismo.
Sri Nisargadatta Maharaj

¿Dónde está el lugar en el que sientes tu amor?
¿Dónde está el lugar donde nacen tus sueños?
¿Dónde está el lugar donde vas a rezar por los que sufren?
¿Dónde está el lugar en el que escuchas hablar a Dios?
¿Dónde está el lugar desde dónde comprendes estas palabras?

Es ese sitio sin lugar en tu interior
 más allá de los límites del nivel físico,
 más allá del tiempo, la distancia, la lógica y la razón,
 más allá de todo lo que viene y va,
 más allá del cambio.

En ese lugar, nada puede lastimarte,
 y nada se te puede quitar.
En ese lugar, eres pleno.
En ese lugar, eres libre.

Encuentra el lugar sin sitio en tu interior.
Encuéntrate a ti mismo allí.
 Ya estás en tu destino
 Ya estás en casa.

Ha sido un privilegio para mí ofrecerte estas páginas.
 Que las palabras que he compartido contigo abran puertas, en-
 ciendan velas y ayuden con dulzura a orientar tu camino.

Que viajes sabiendo que no estás sólo, con el Amor y la Gracia
como tus compañeros inseparables.
Que te rodeen abundantes bendiciones, y que llenen tu corazón
de paz.

Sé valiente. Sé alegre. Sé libre.

Más acerca de
Barbara De Angelis

Seminarios, Universidad y Entrenamiento Profesional Online

Barbara De Angelis ofrece talleres y seminarios en toda Norte América y a través de la Internet. Su Universidad Online y teleseminarios son una forma conveniente en que puedes trabajar con Barbara para lograr sabiduría y crear poderosas transformaciones personales, tanto como entrenarte para ser un profesor en los métodos de Barbara De Angelis.

Consultas Personales

Para aquellas personas que deseen trabajar personalmente con ella, Barbara De Angelis ofrece Consultas Transformacionales. Estas consultas se llevan a cabo por teléfono y están diseñadas para asistirte en el logro de una comprensión más profunda de los desafíos y temas de tu vida, a la vez que ofrecen herramientas prácticas para realizar avances significativos.

Compromisos de Charlas

Durante los últimos veinte años, Barbara De Angelis ha sido una oradora motivacional muy requerida, y ha dado cientos de capacitaciones y presentaciones a grupos que incluyen a AT&T, Procter & Gamble y Crystal Cruise Lines, además de grandes corporaciones, universidades y centros de cuidado de la salud en toda Norte América. Barbara está disponible para clases, conferencias y charlas en cualquier lugar del mundo.

Comparte tu historia "¿Cómo llegué acá?"

A Barbara le encantaría saber el impacto que "¿Cómo llegué acá?" ha tenido en tu vida. Por favor envíale tu historia a Barbara@BarbaraDeAngelis.com

Información de Contacto

Si quisieras recibir un programa de los seminarios de Barbara, si desearas concertar con ella un evento o una consulta, o saber acerca del grupo de apoyo *¿Cómo llegué acá?* de tu zona, por favor visita el sitio Web:

www.BarbaraDeAngelis.com

o contacta su oficina:

Barbara De Angelis
12021 Wilshire Boulevard Suite 607
Los Angeles, CA 90025
Teléfono: (310) 535-0988
E-mail: Info@BarbaraDeAngelis.com